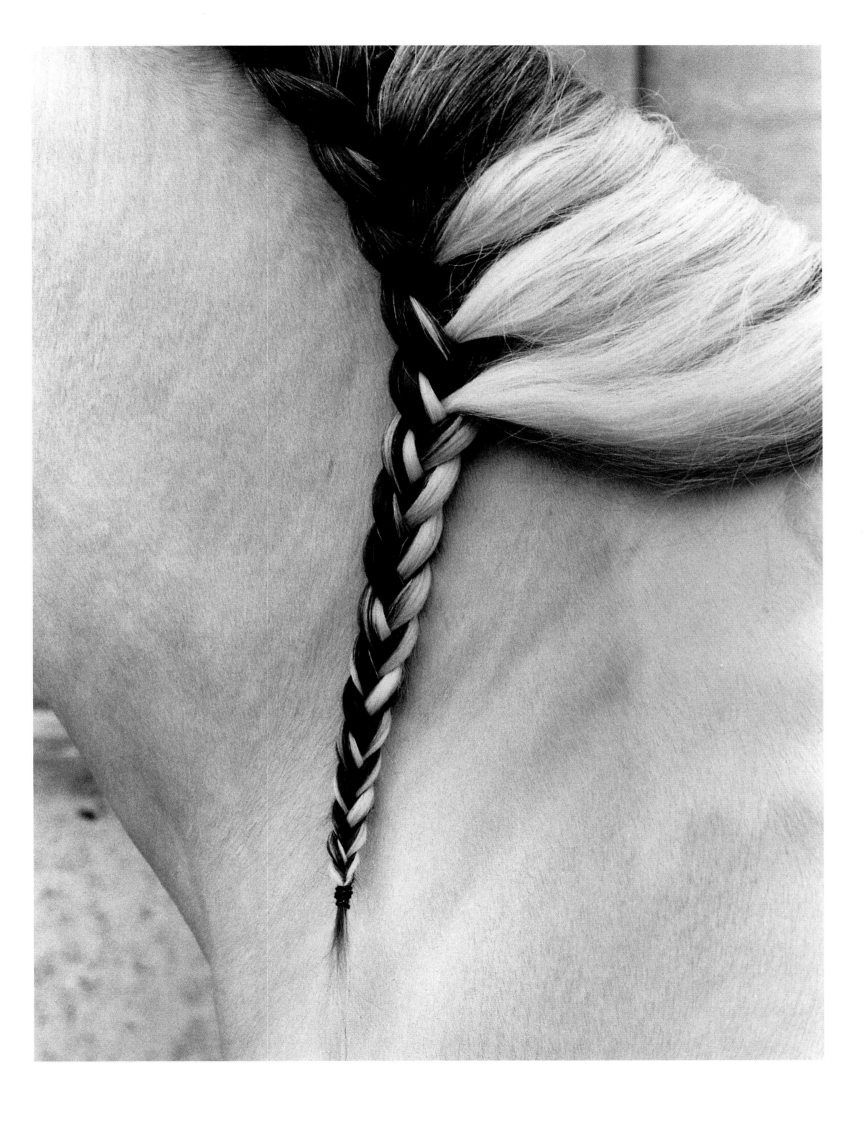

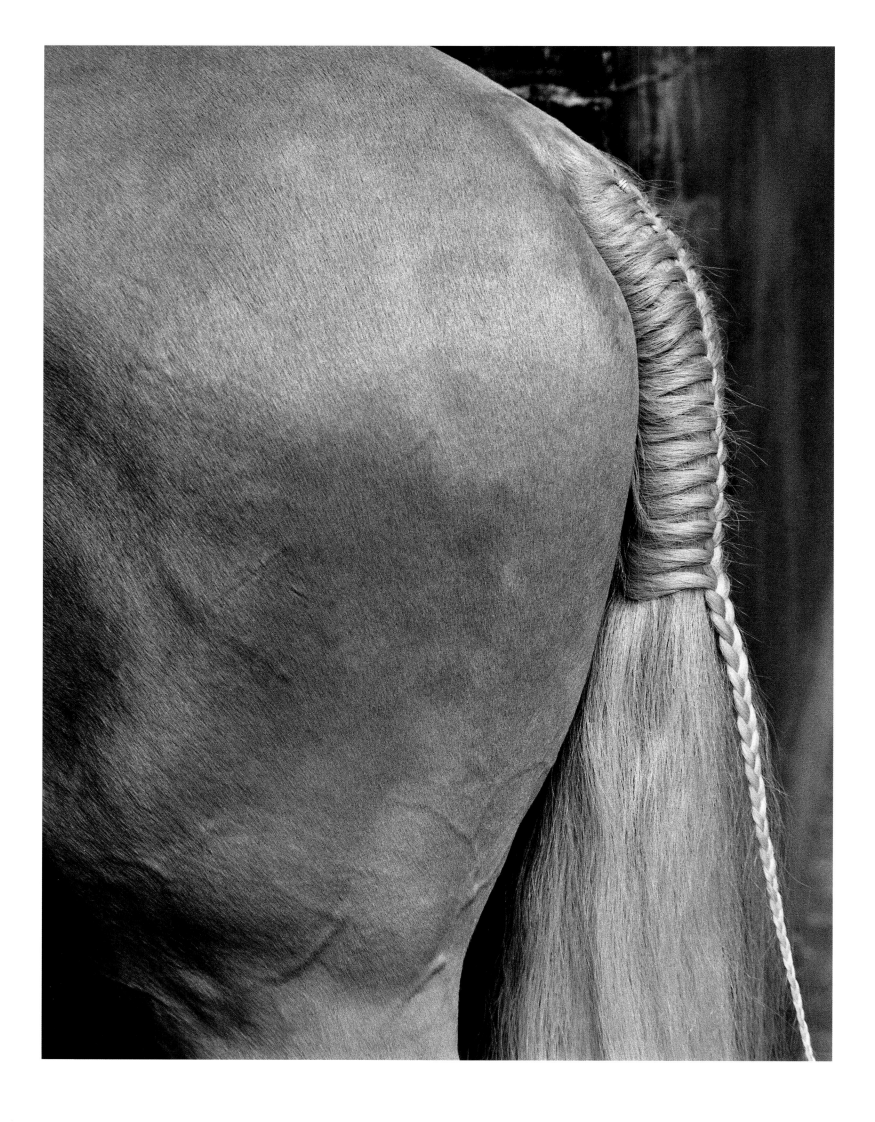

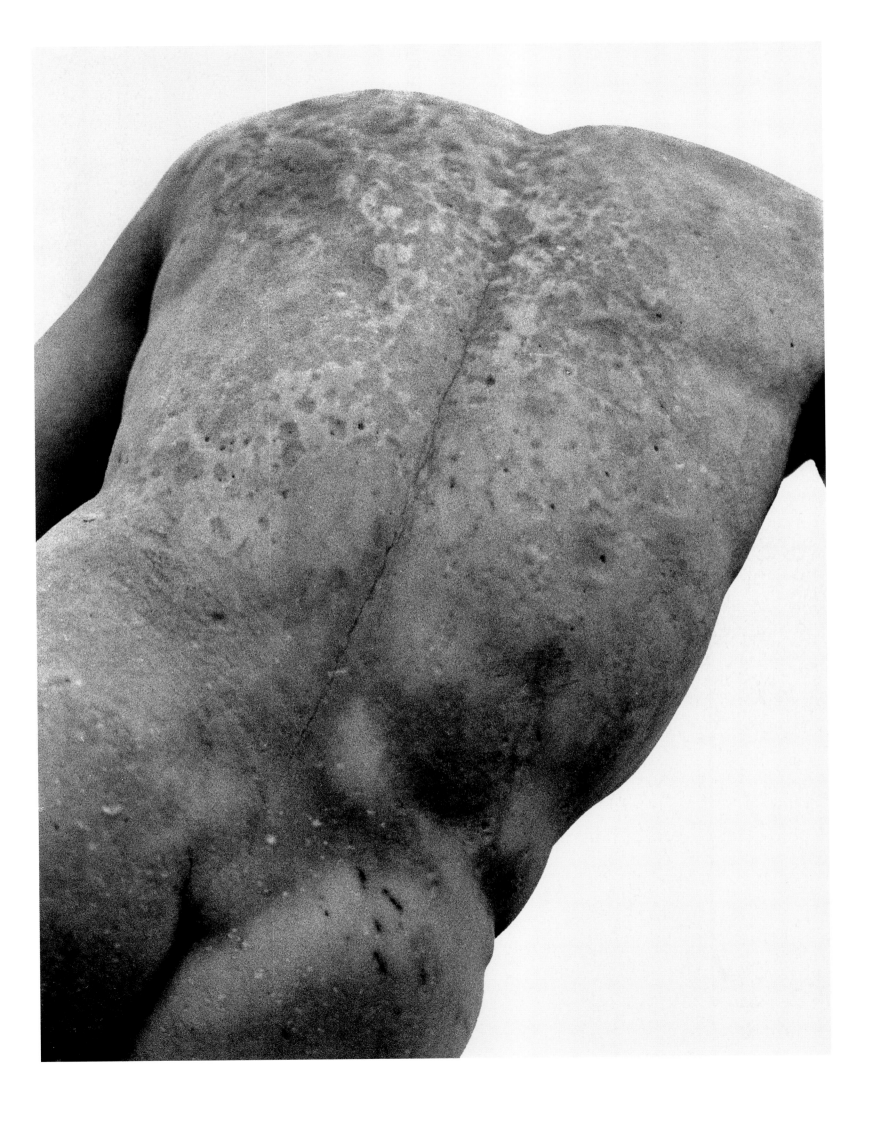

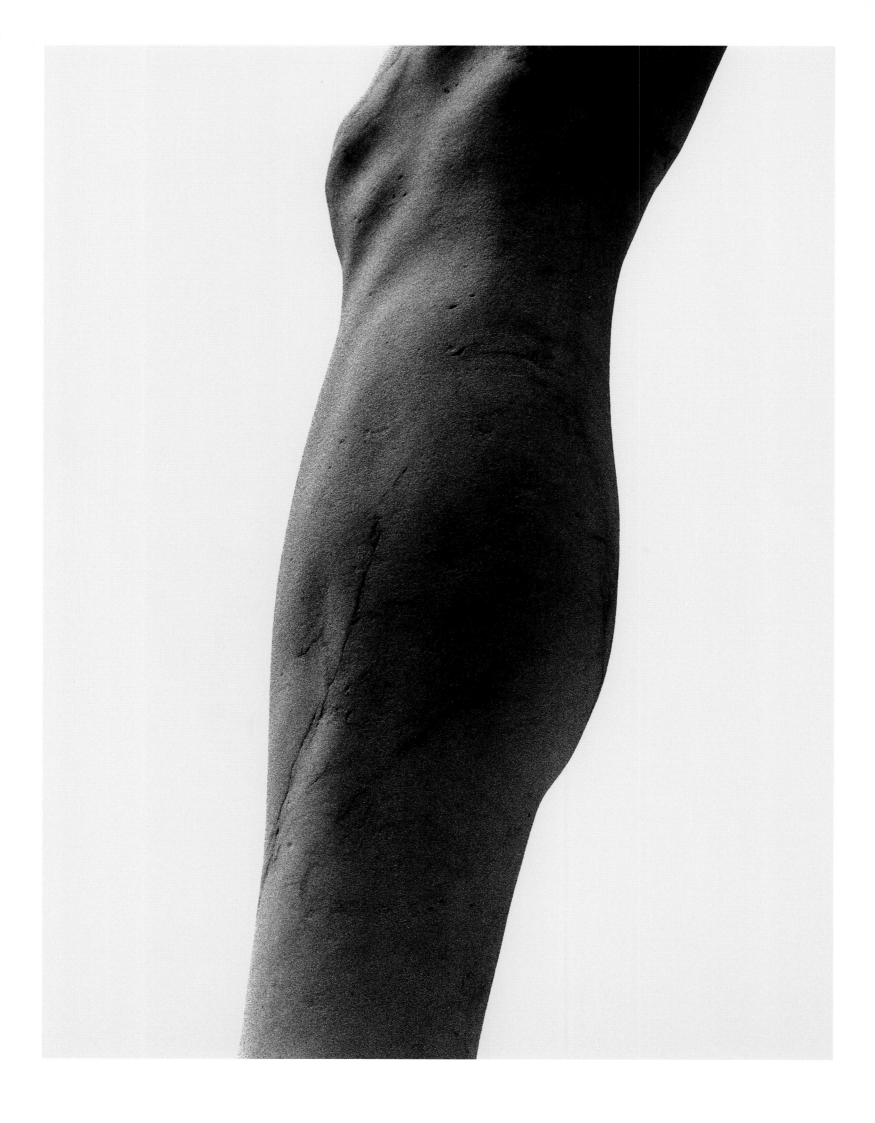

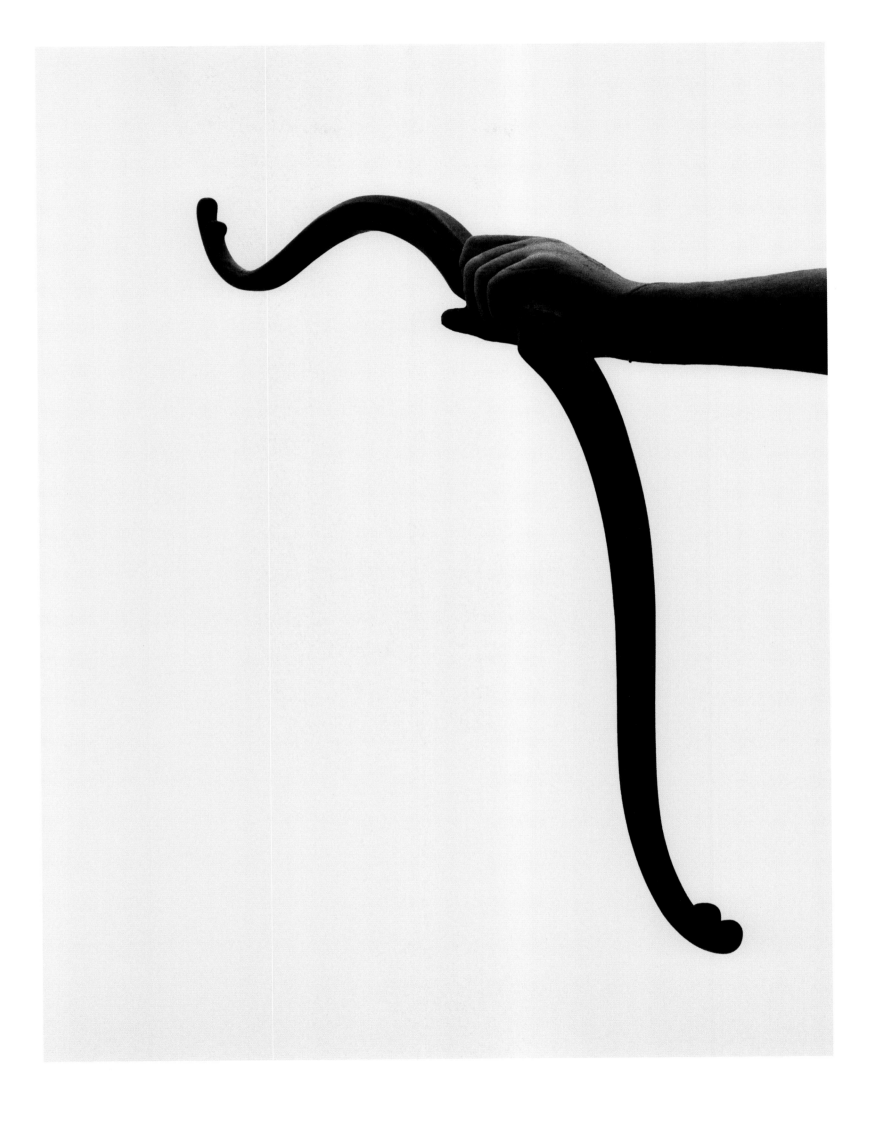

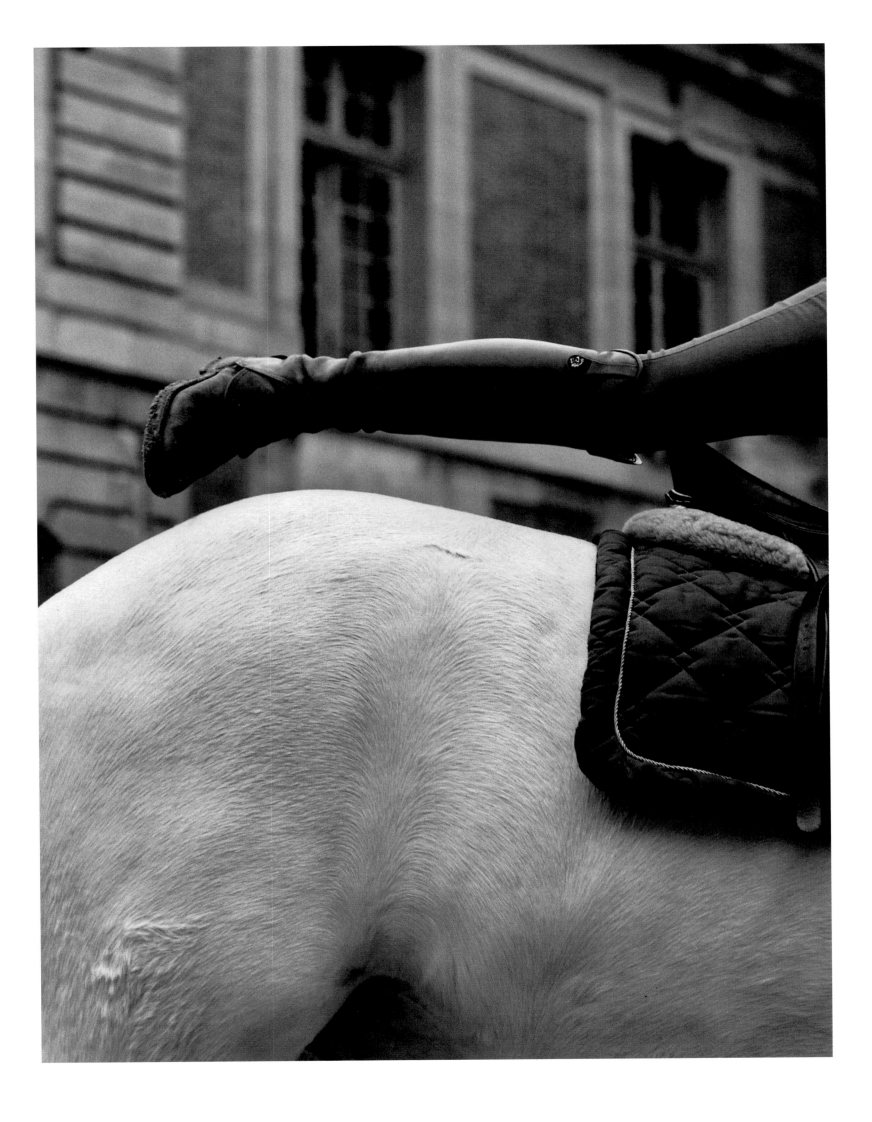

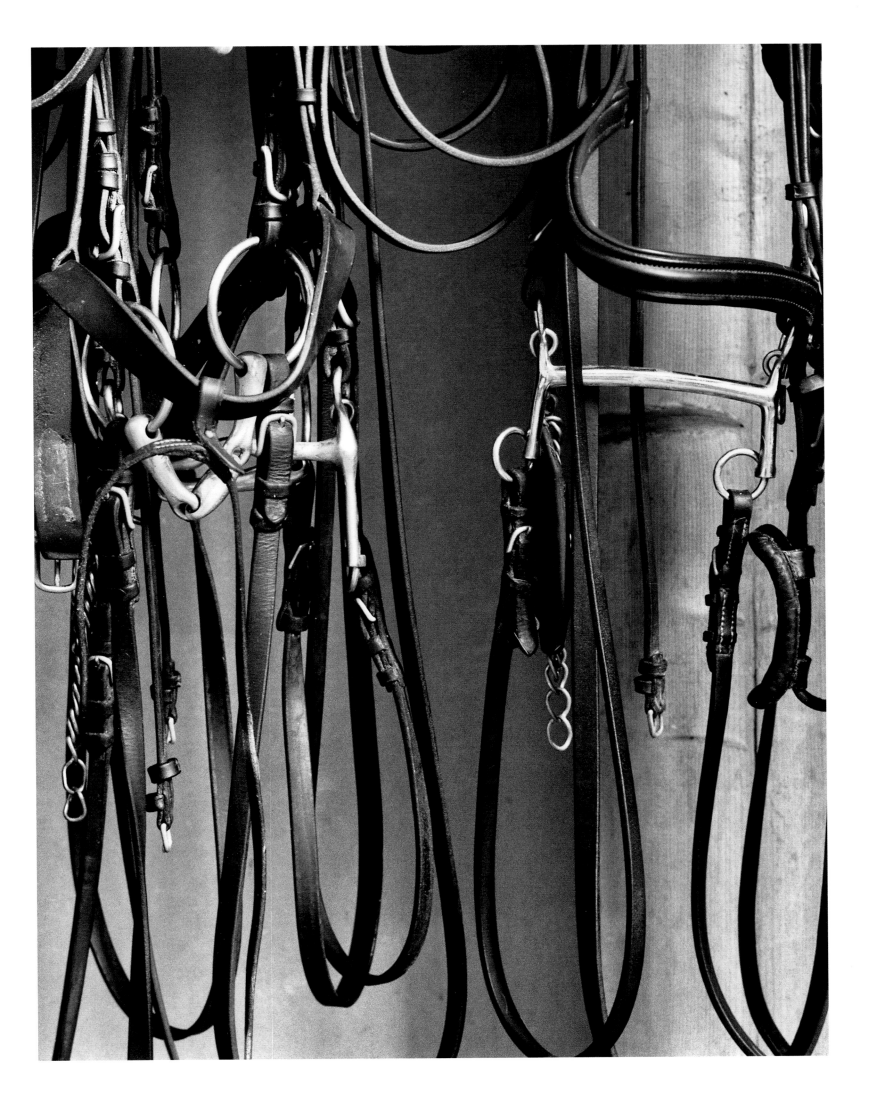

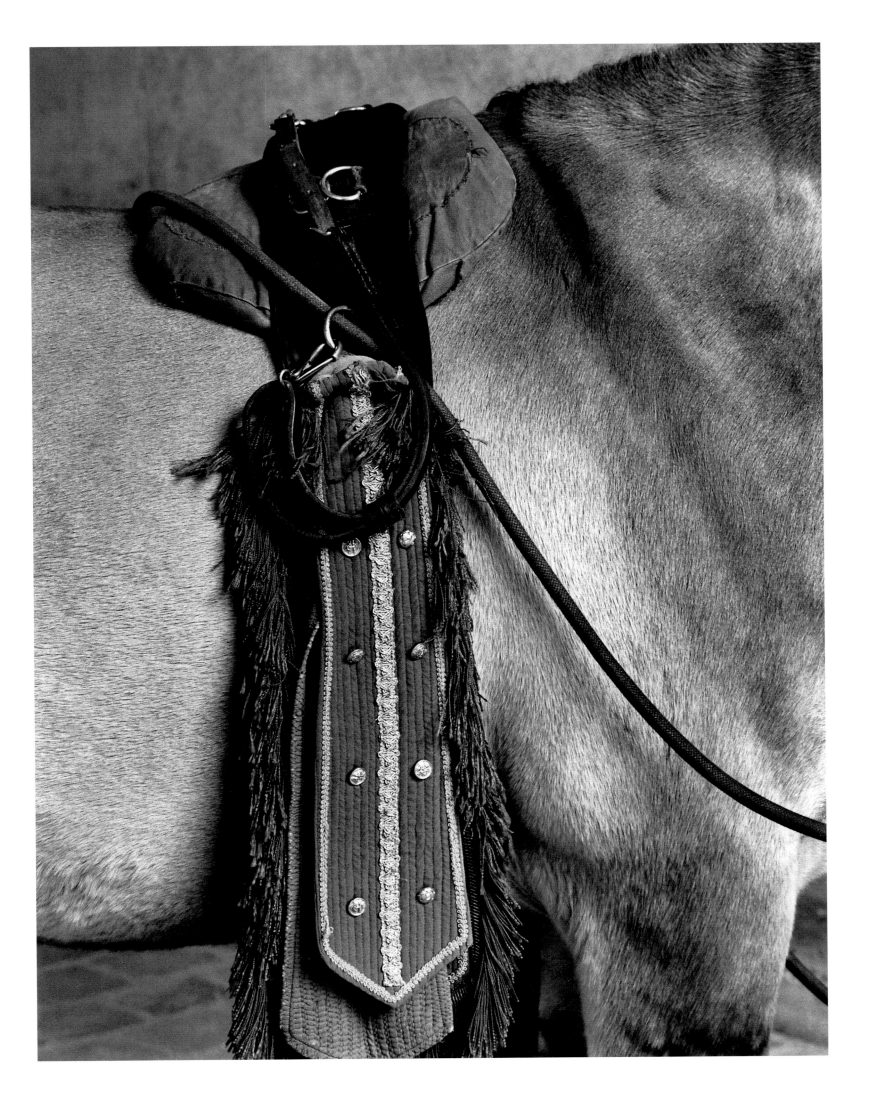

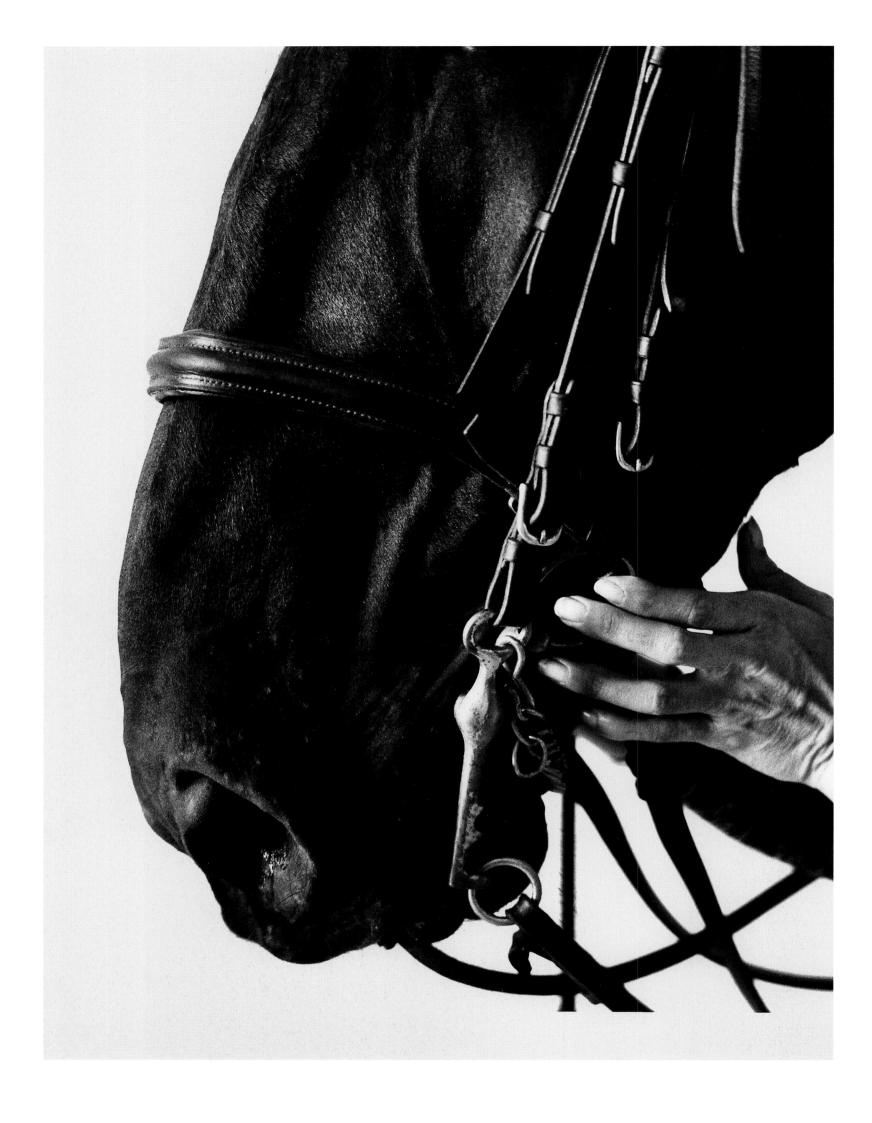

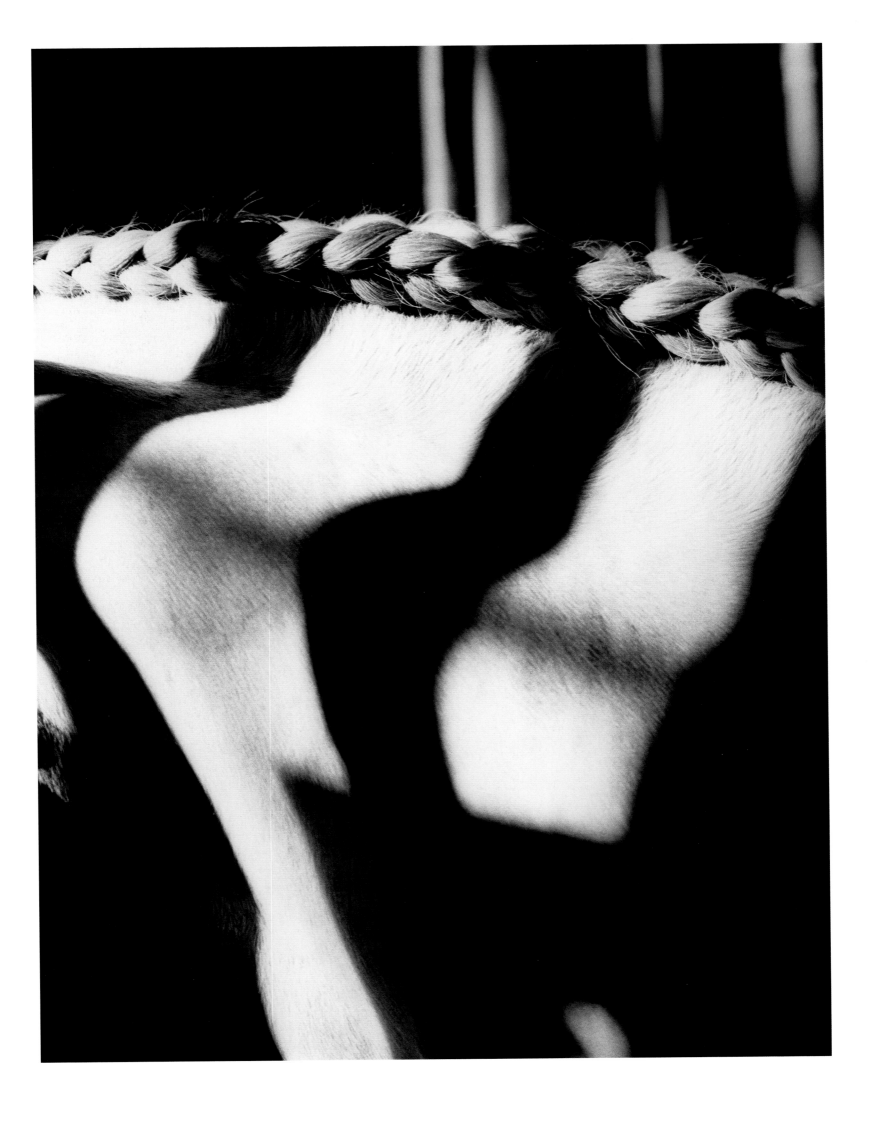

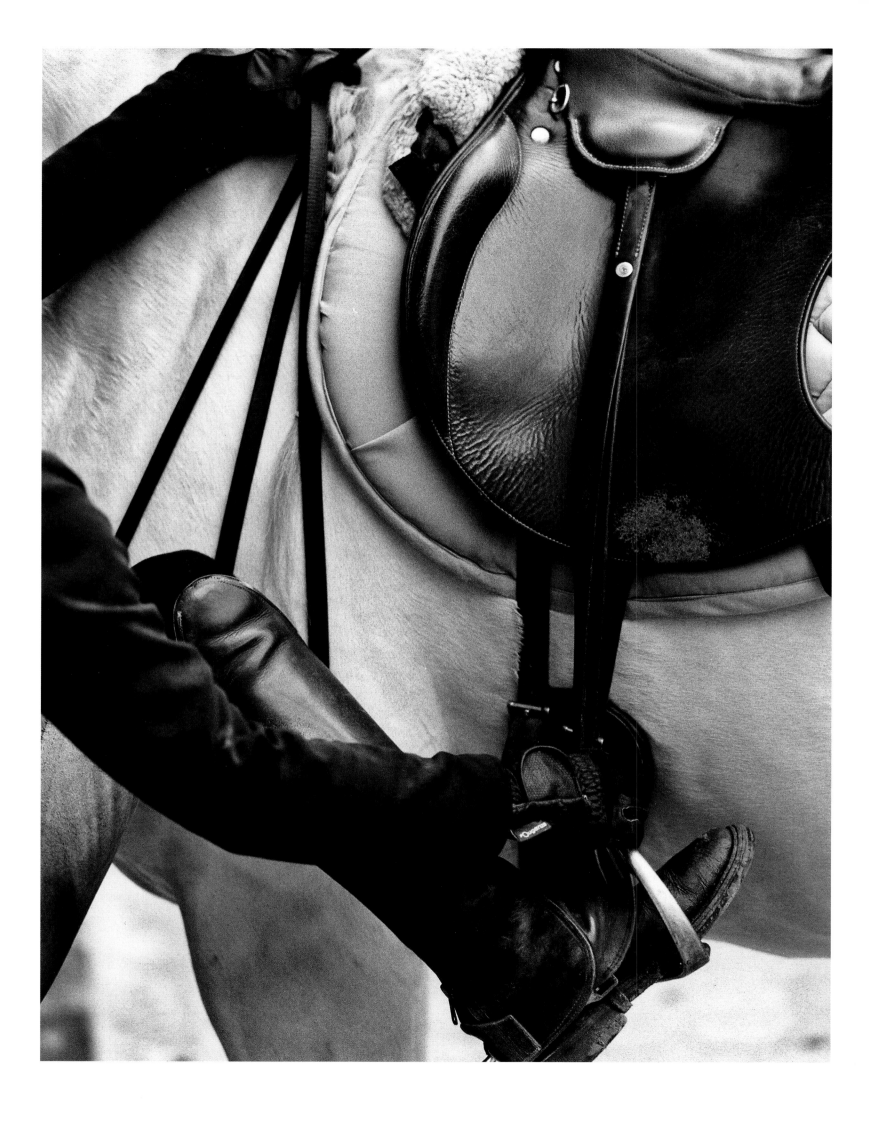

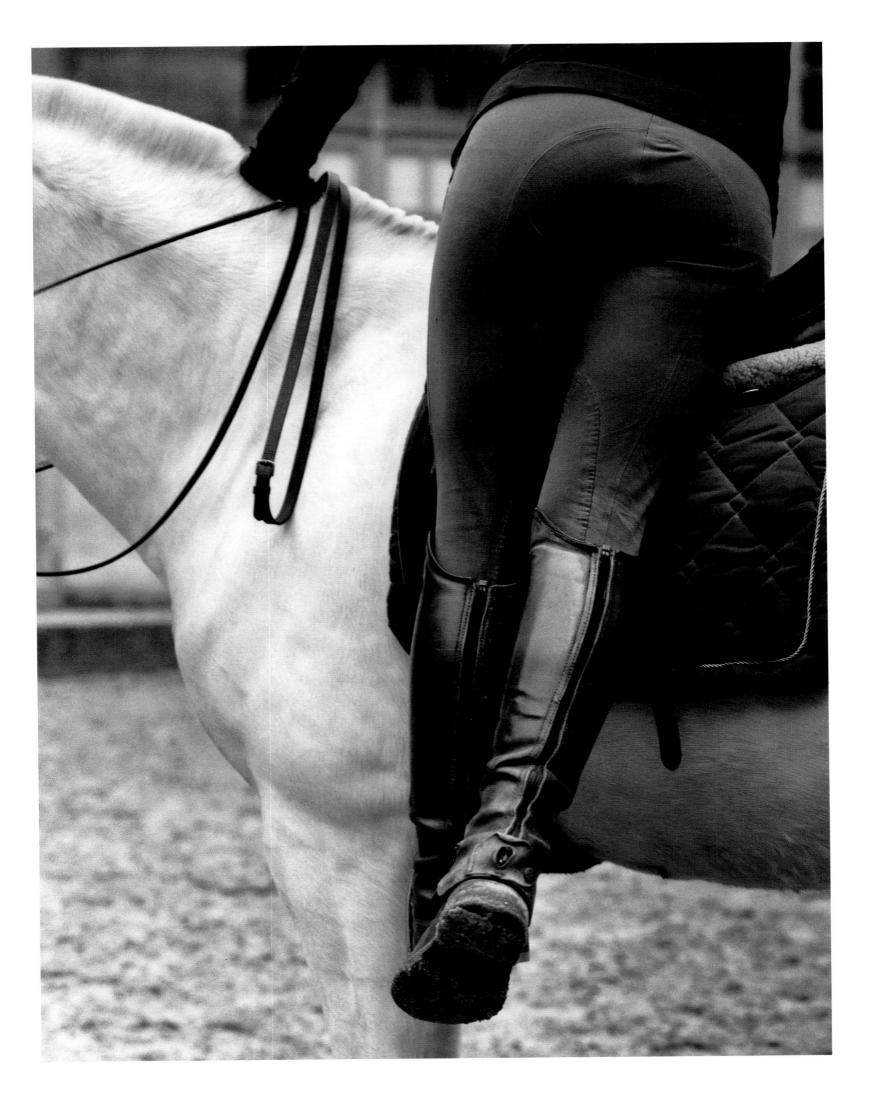

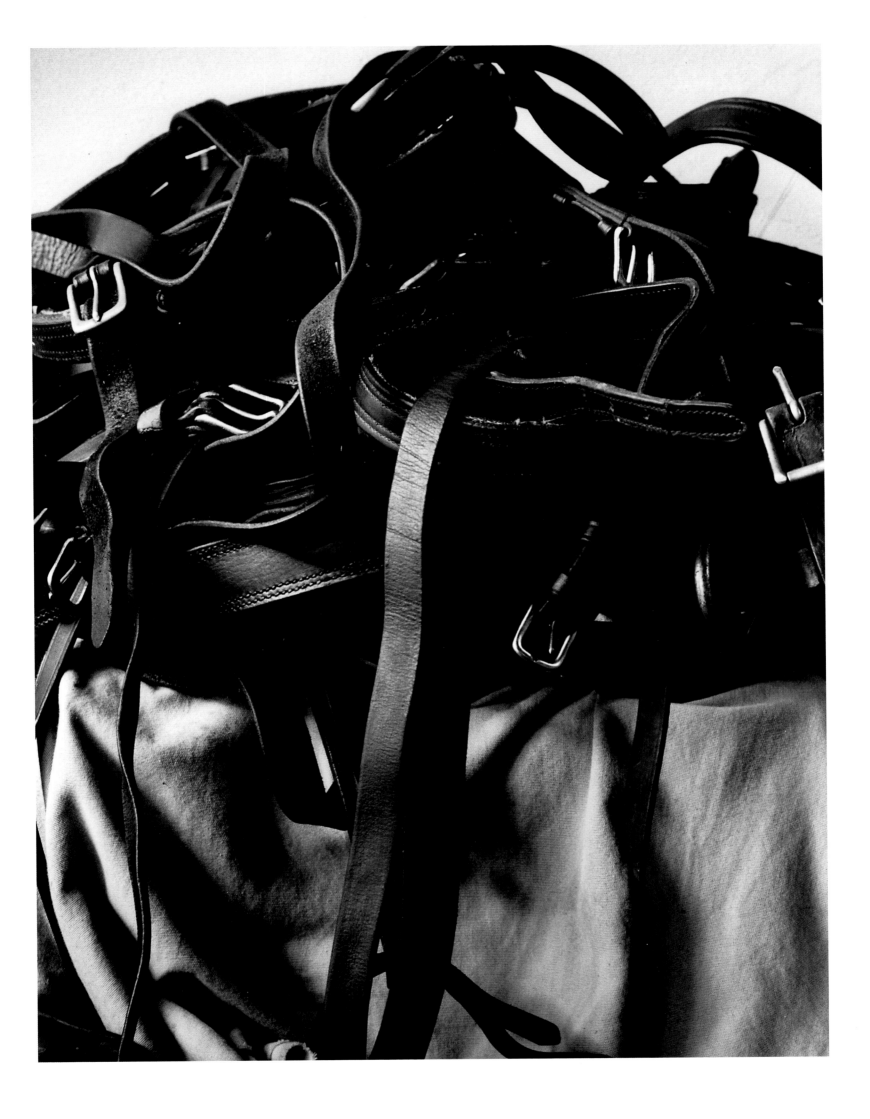

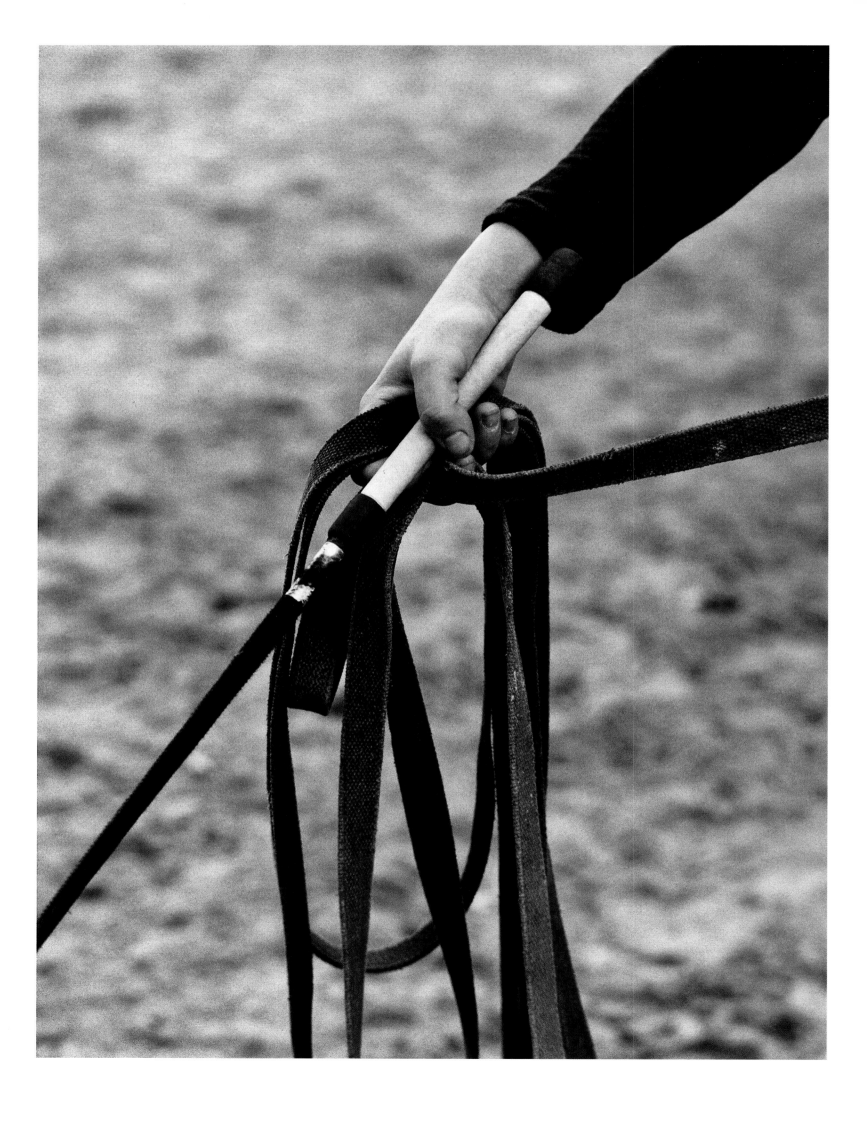

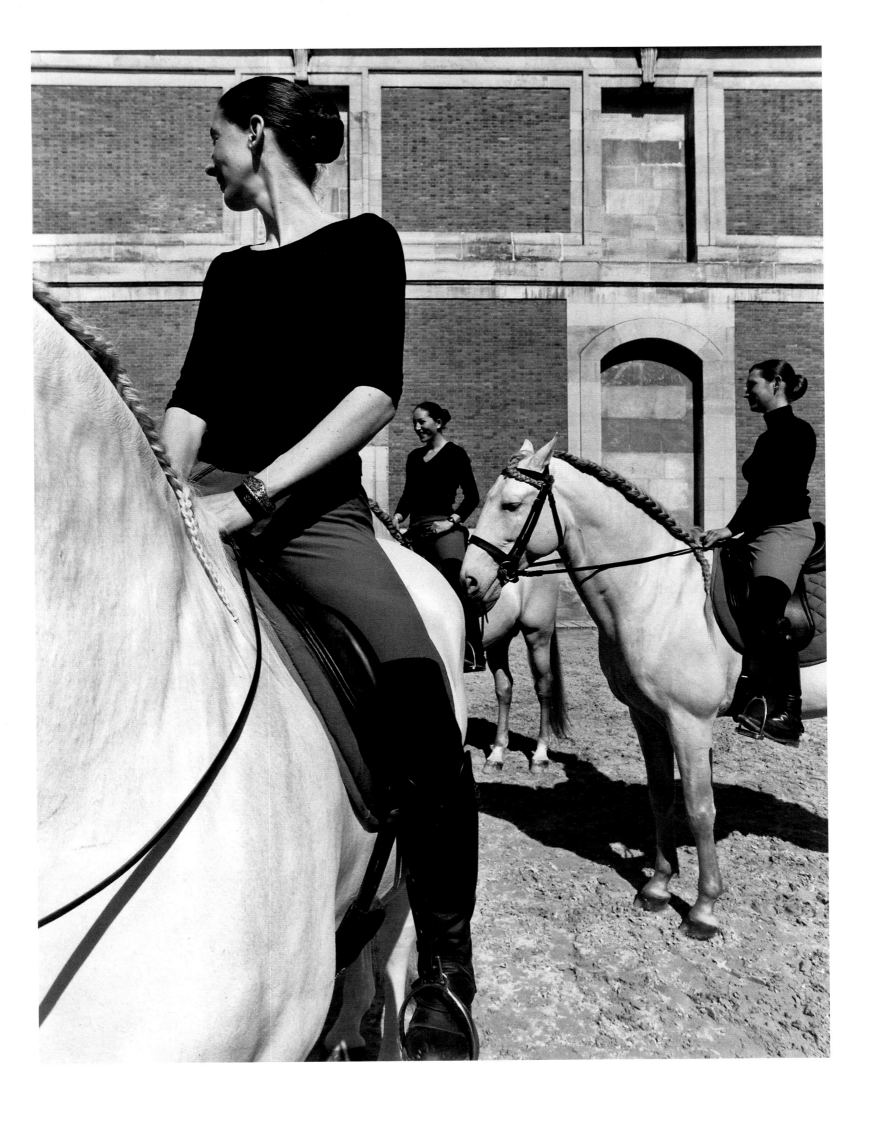

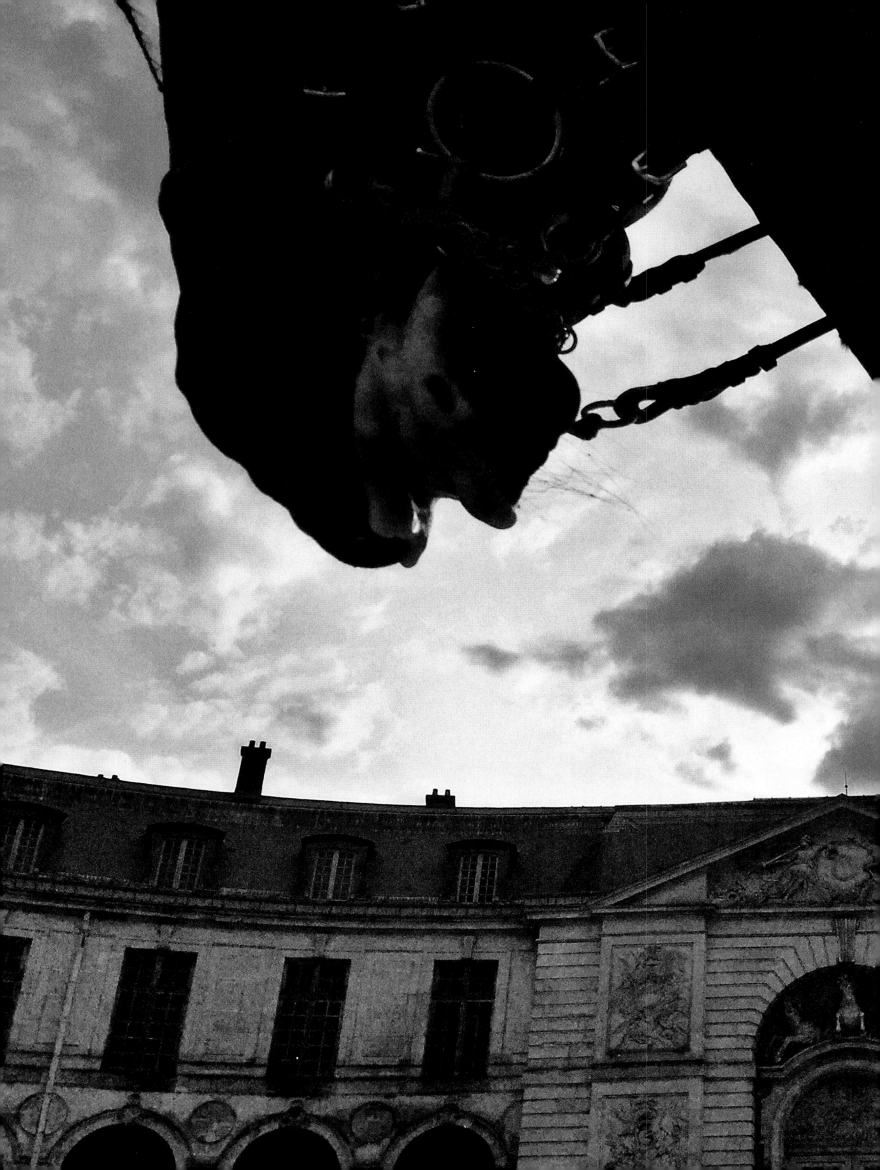

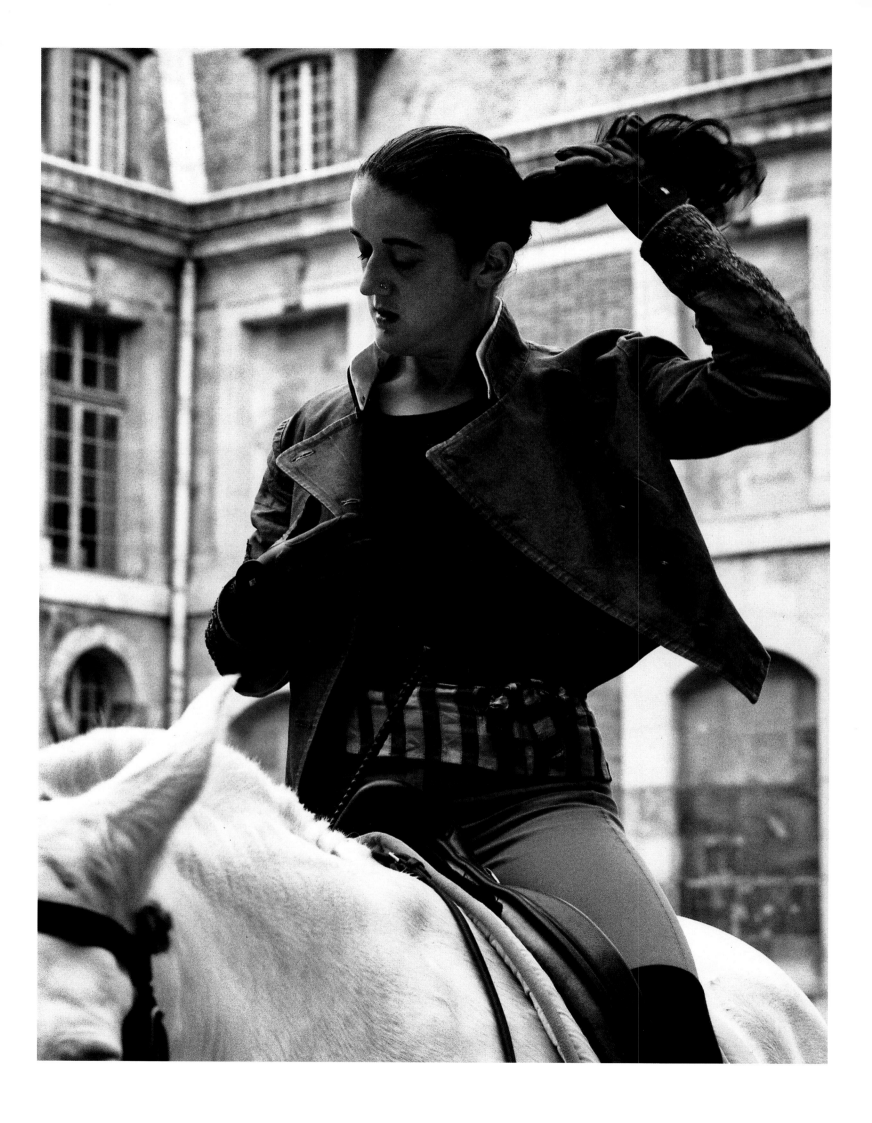

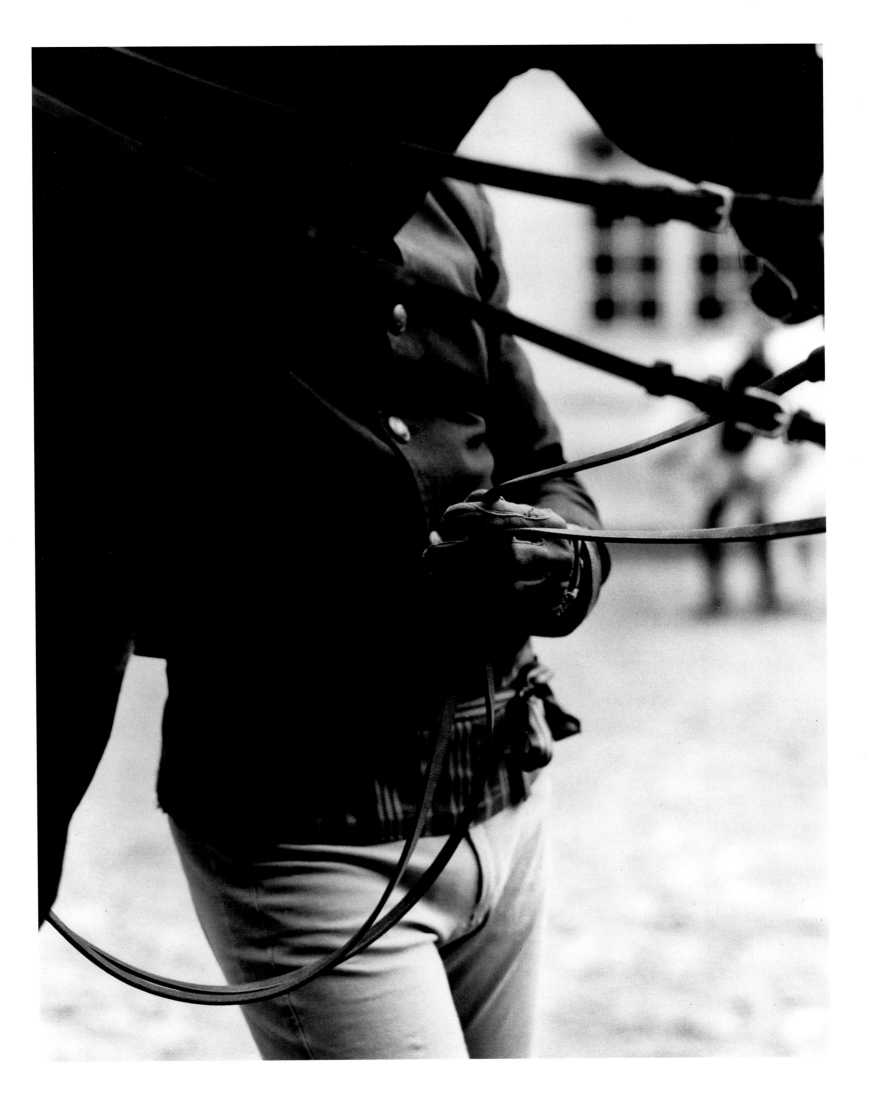

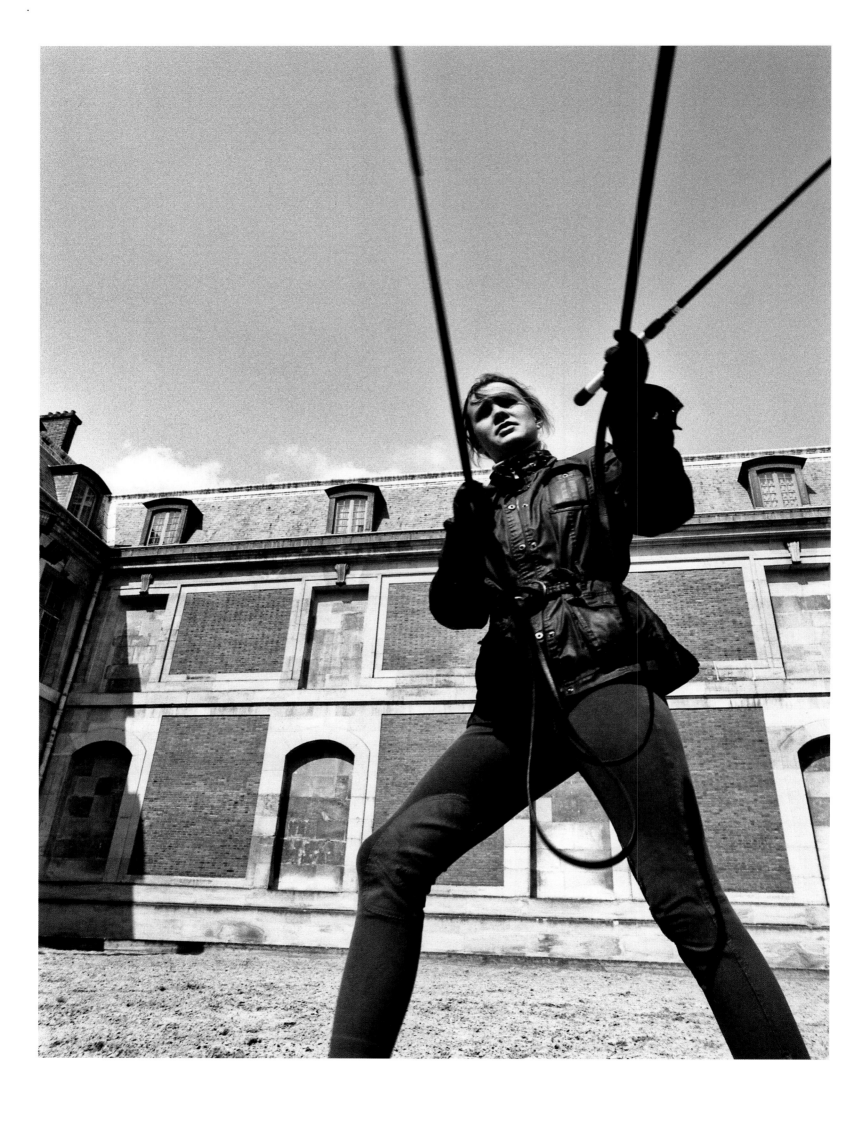

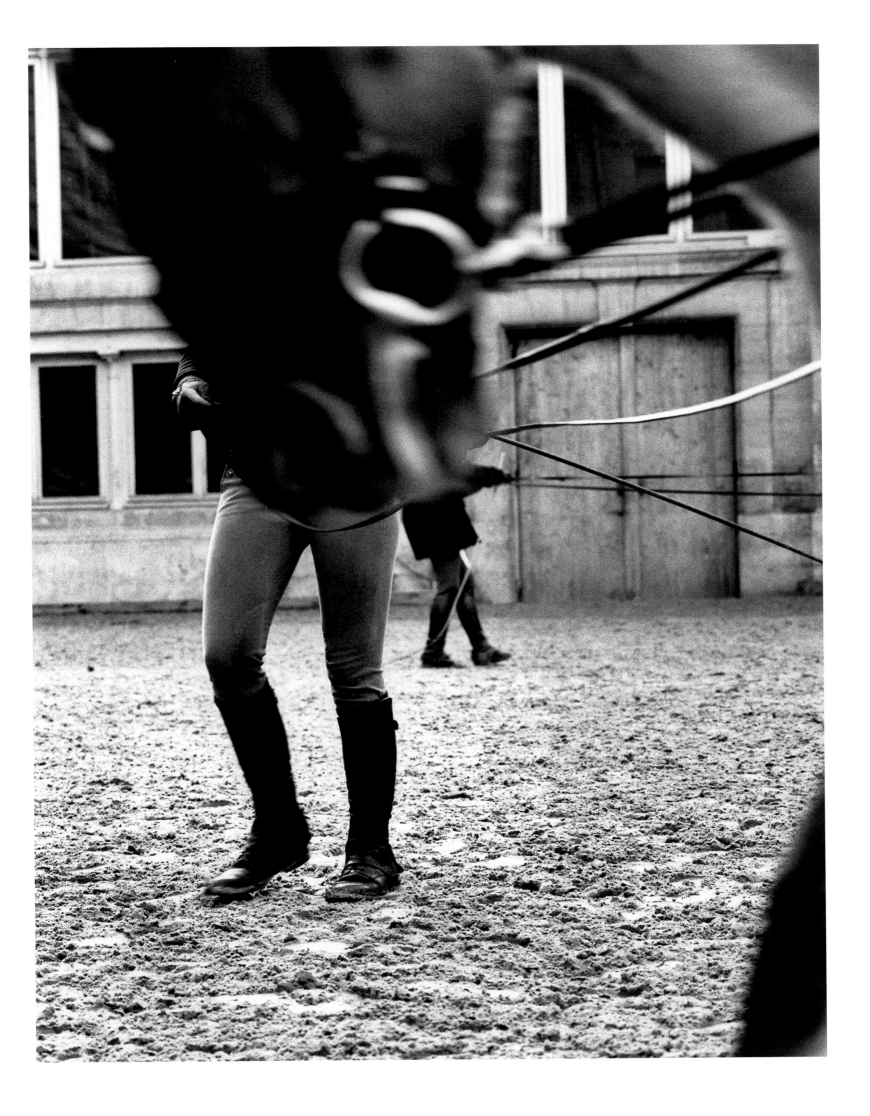

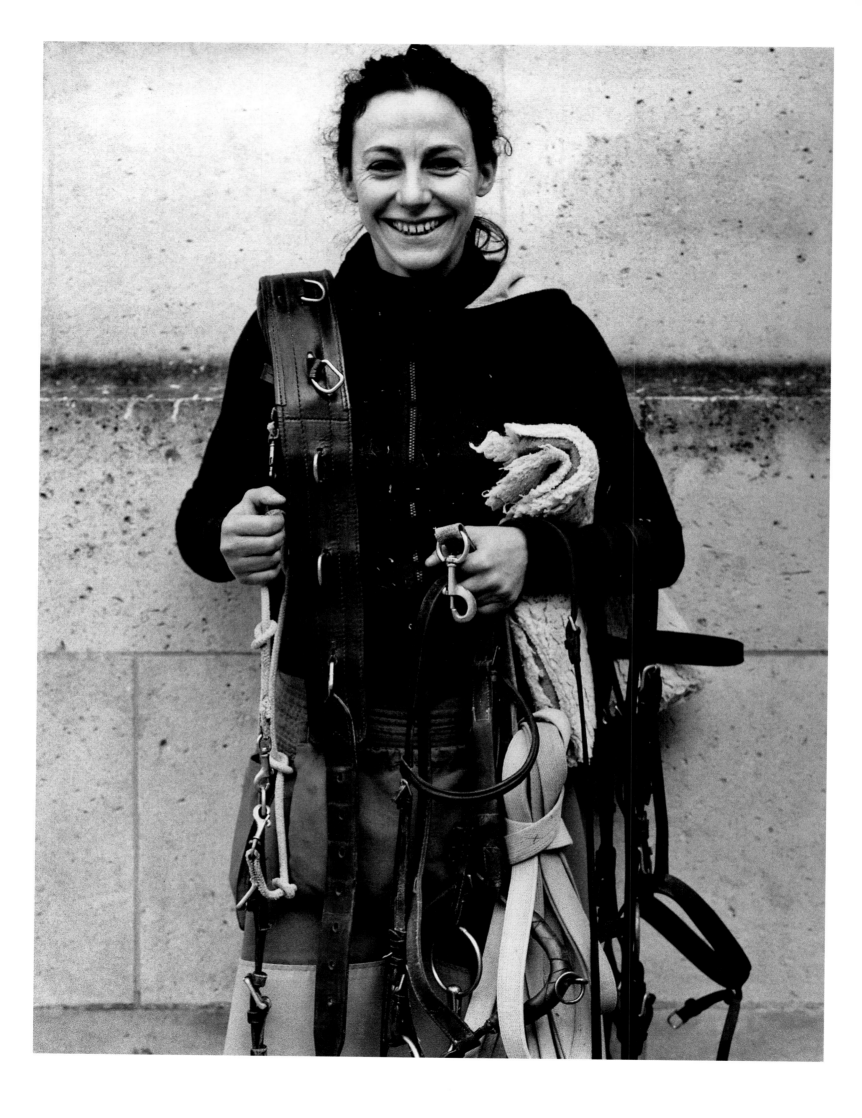

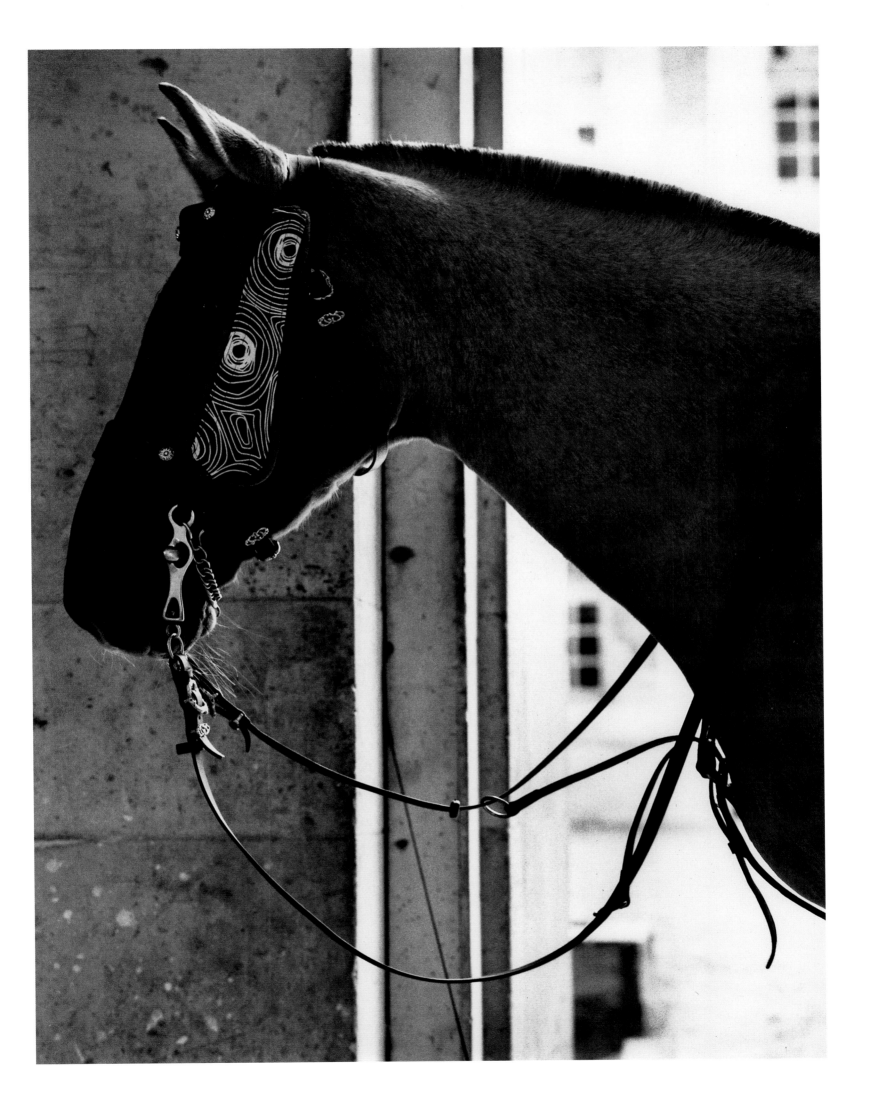

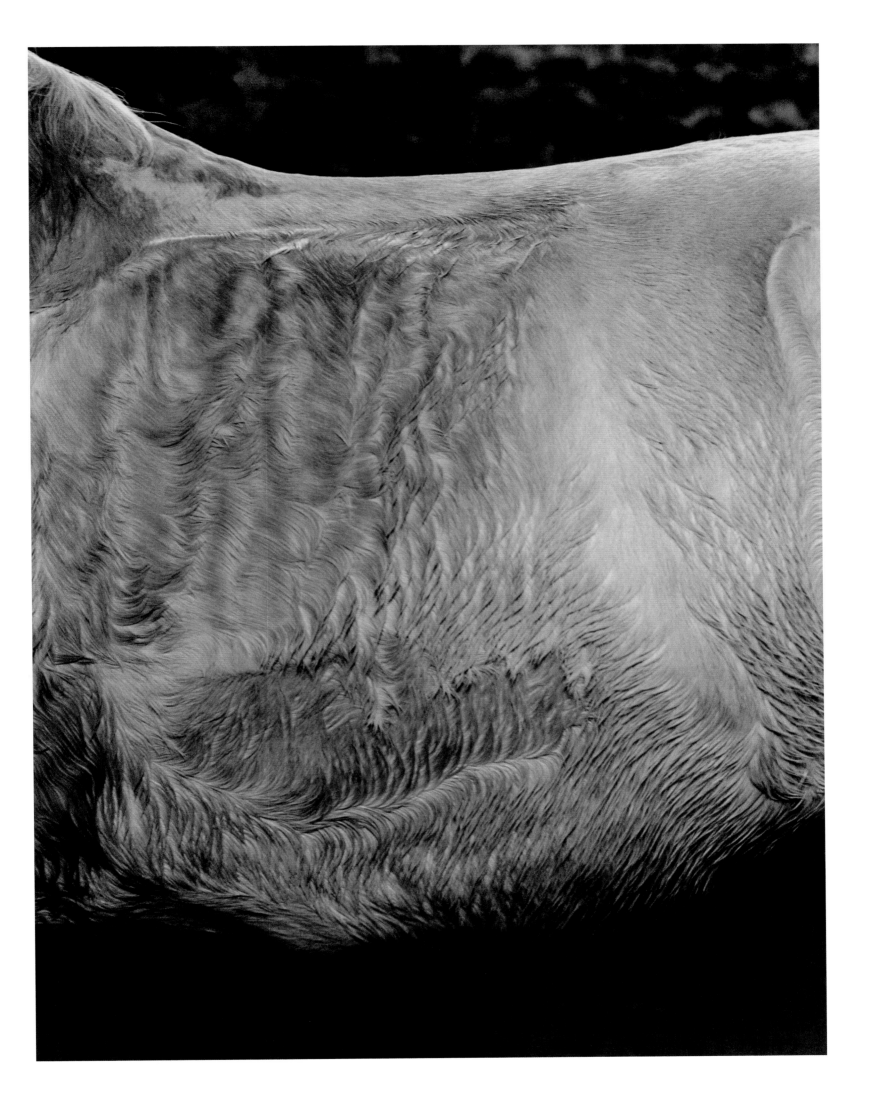

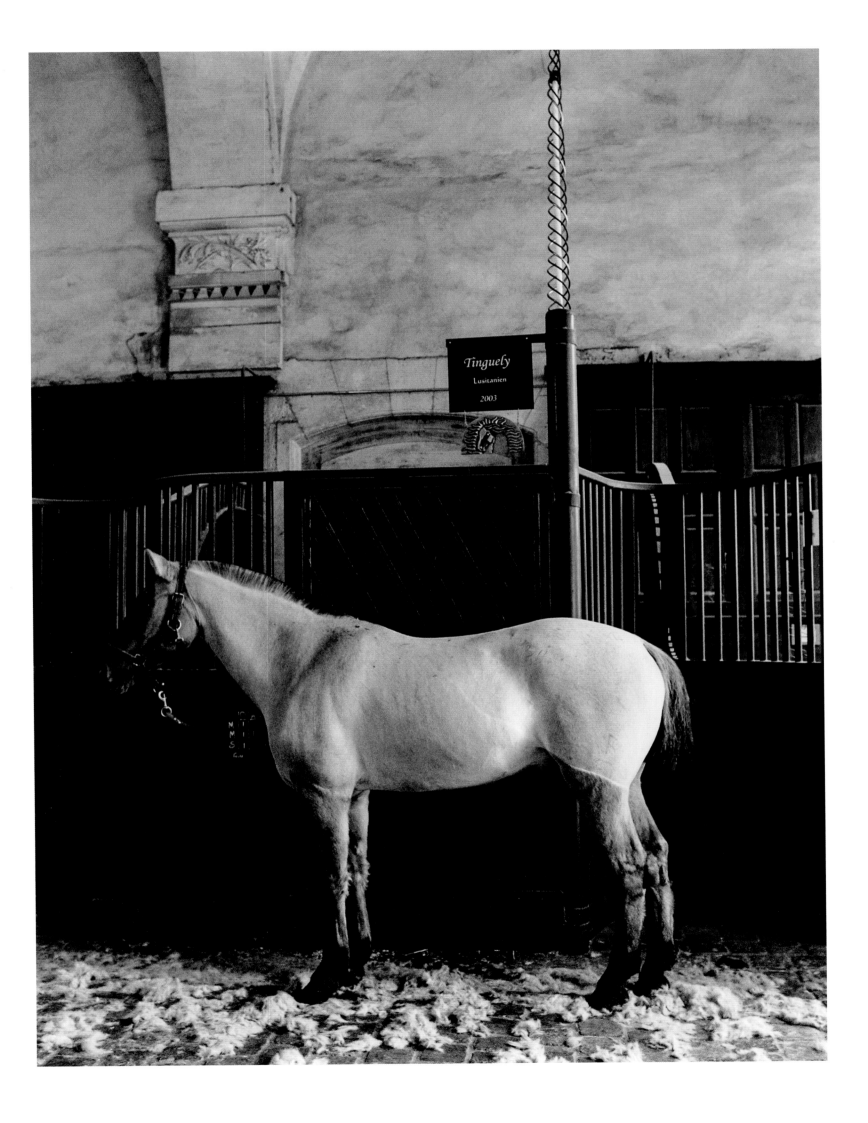

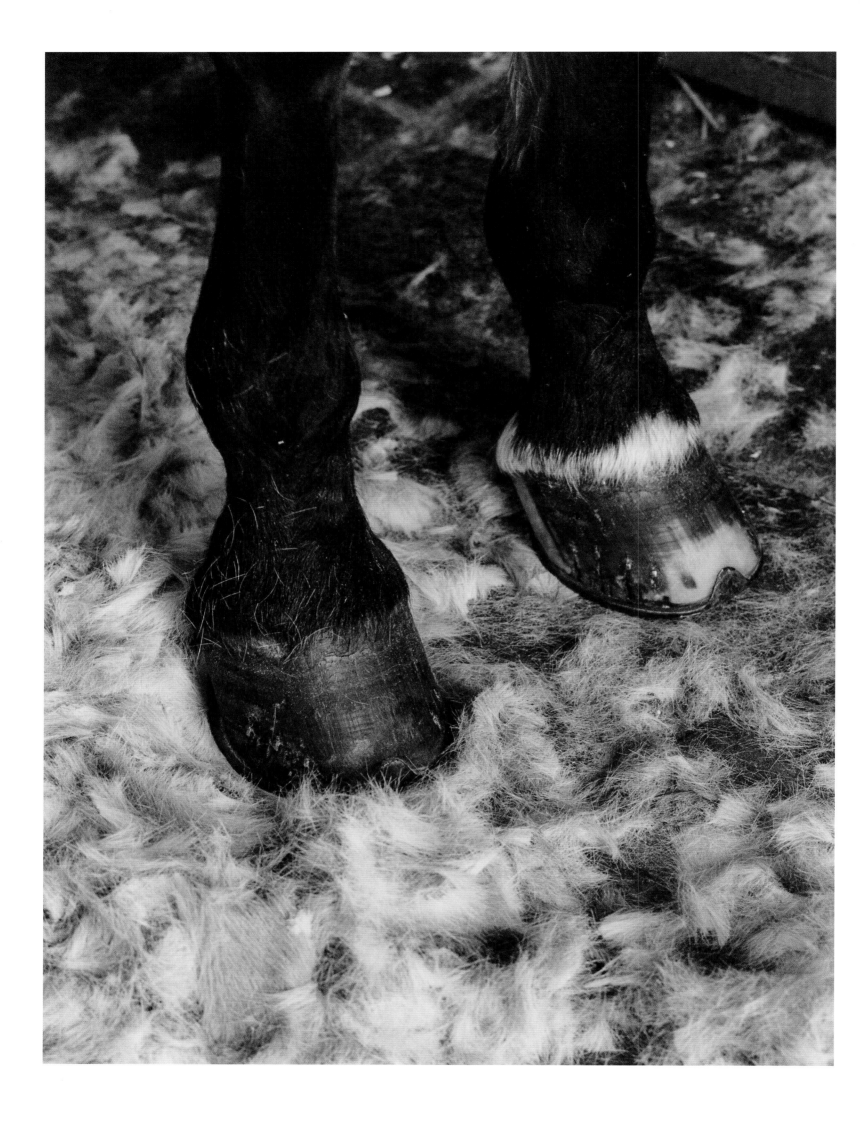

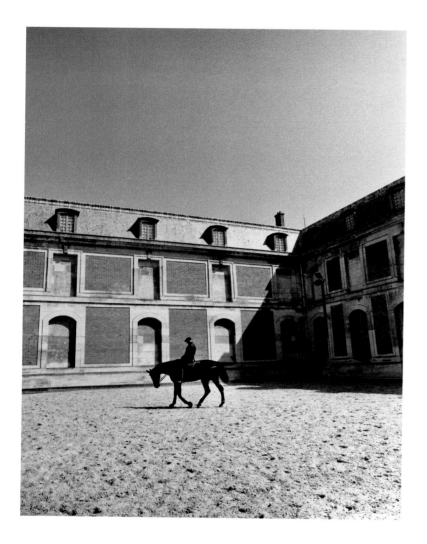

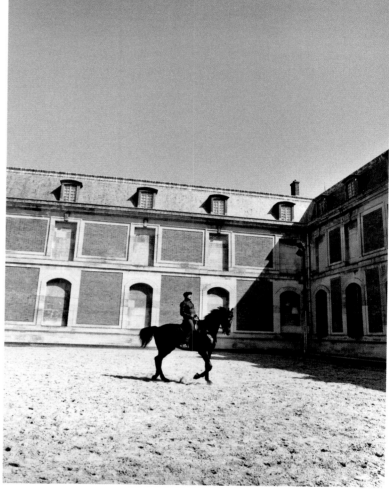

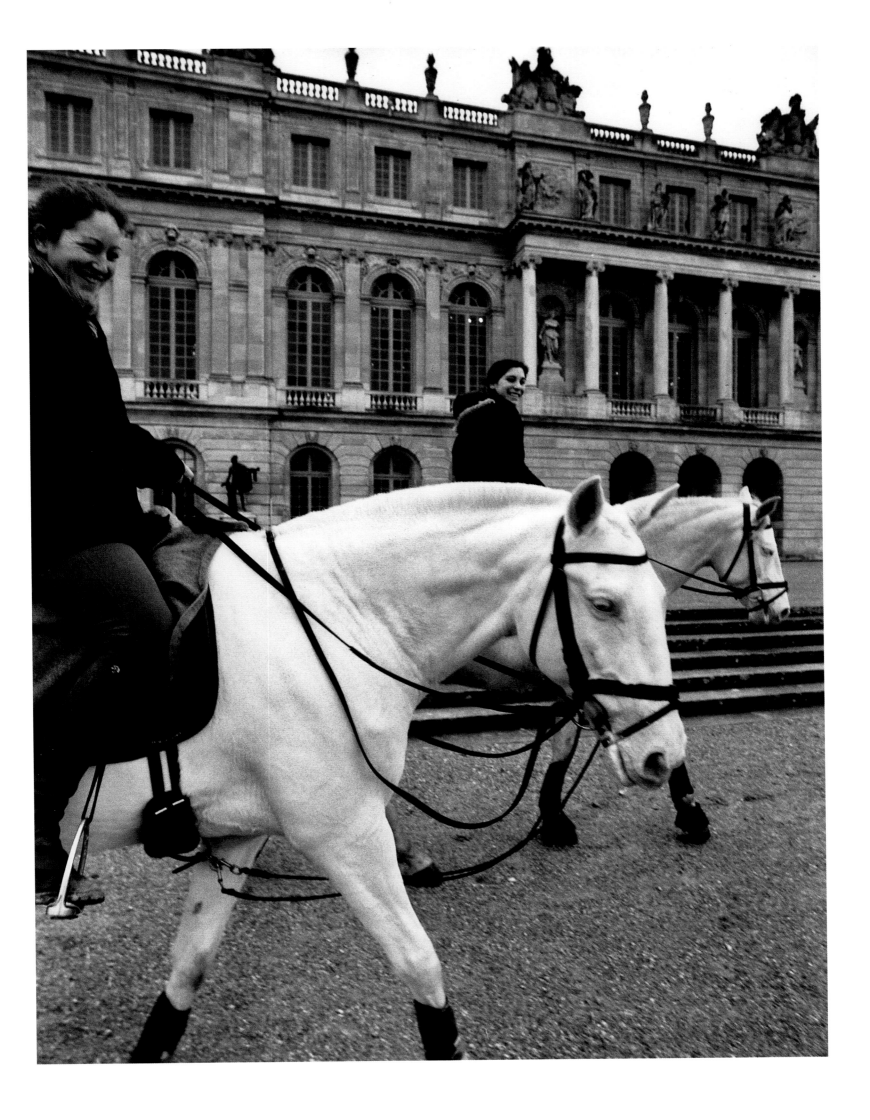

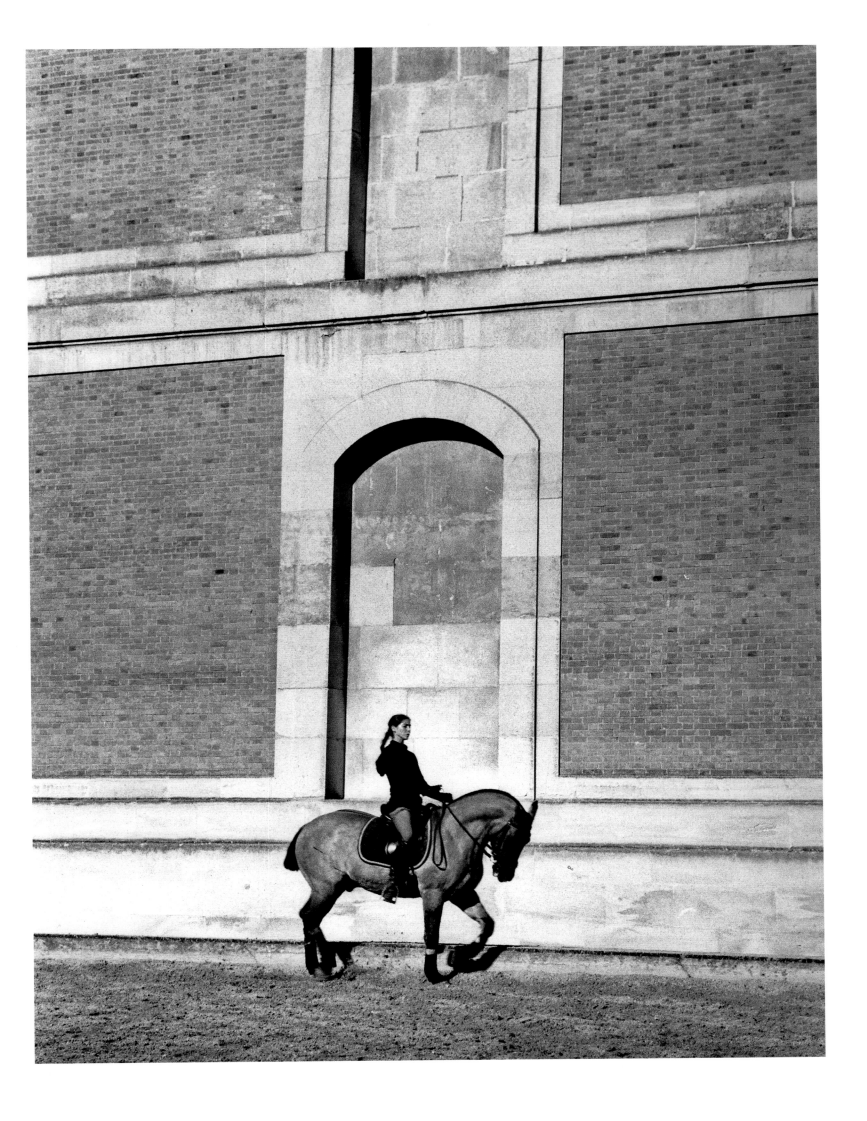

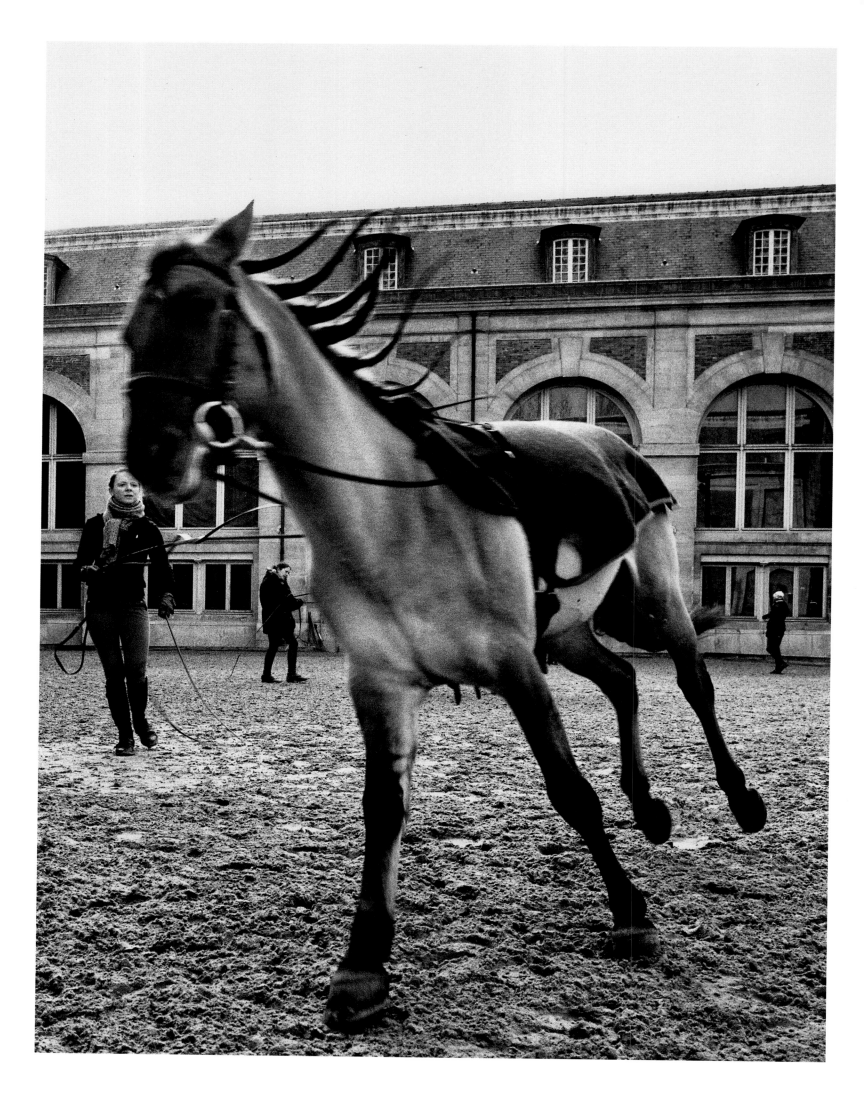

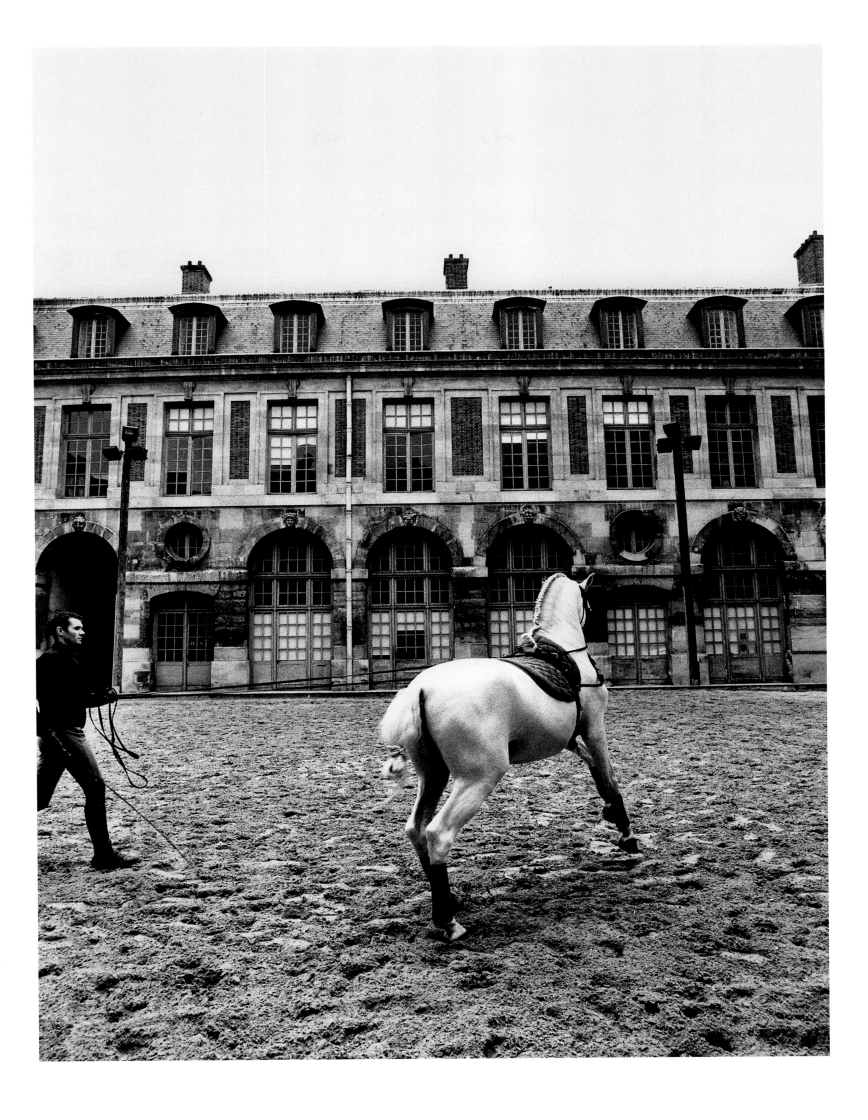

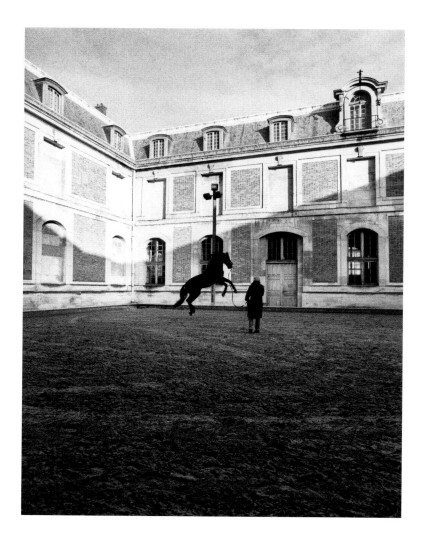
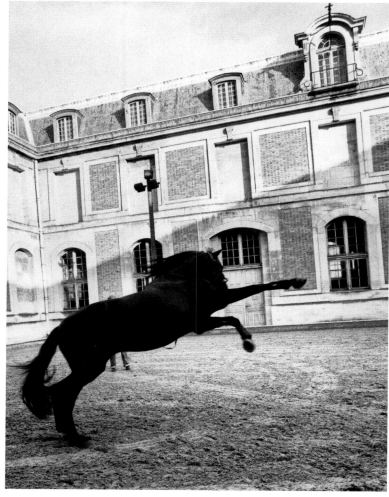

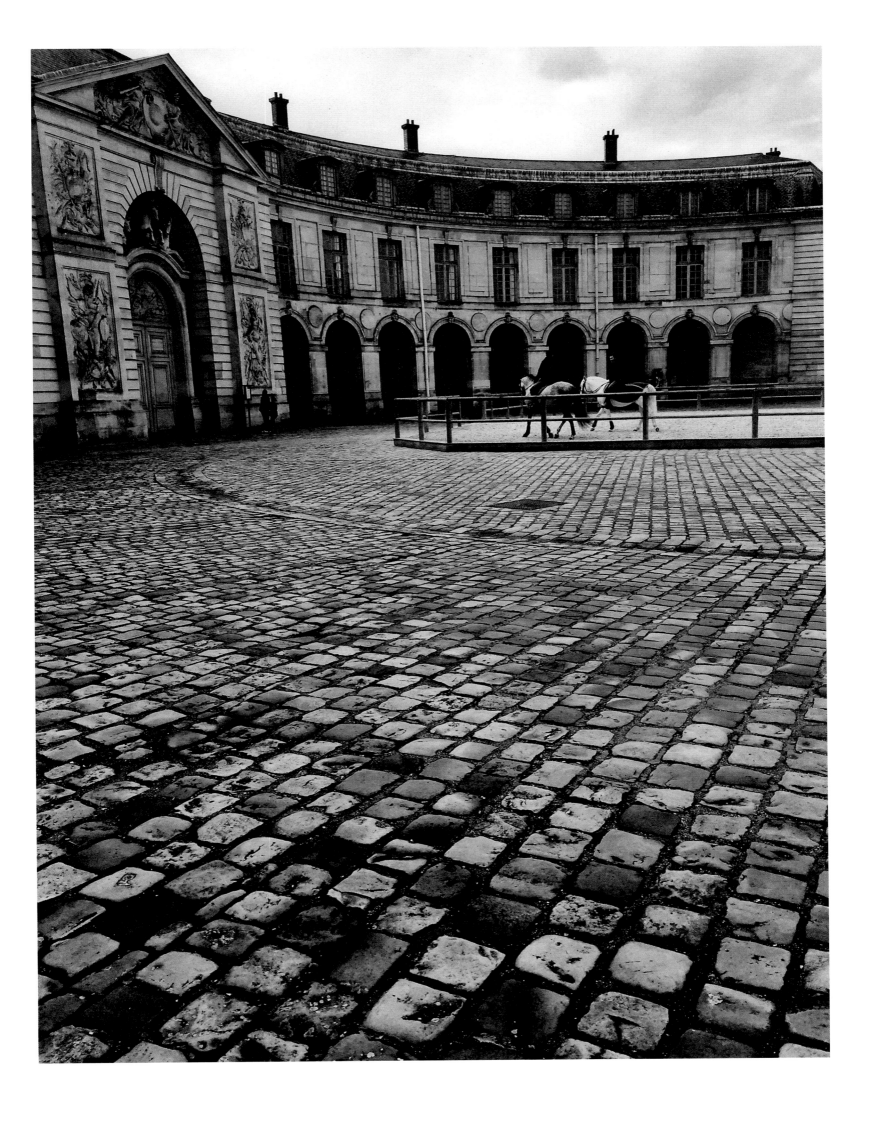

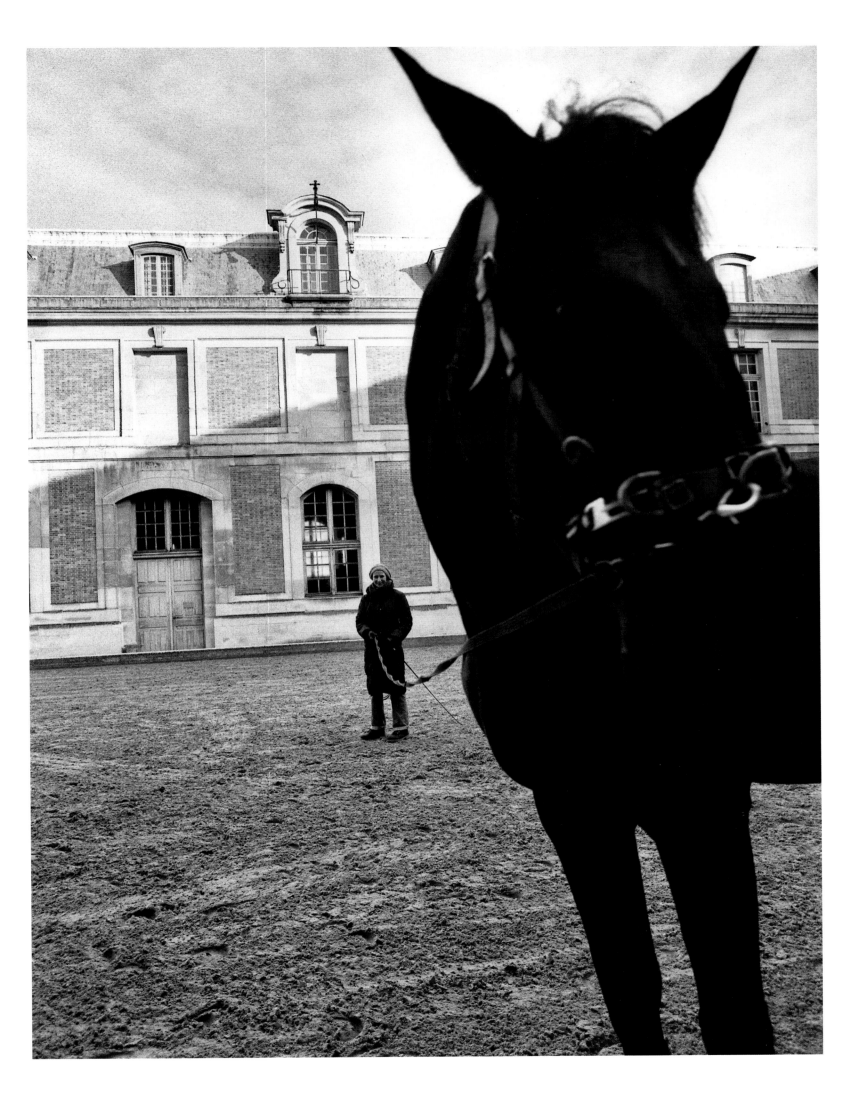

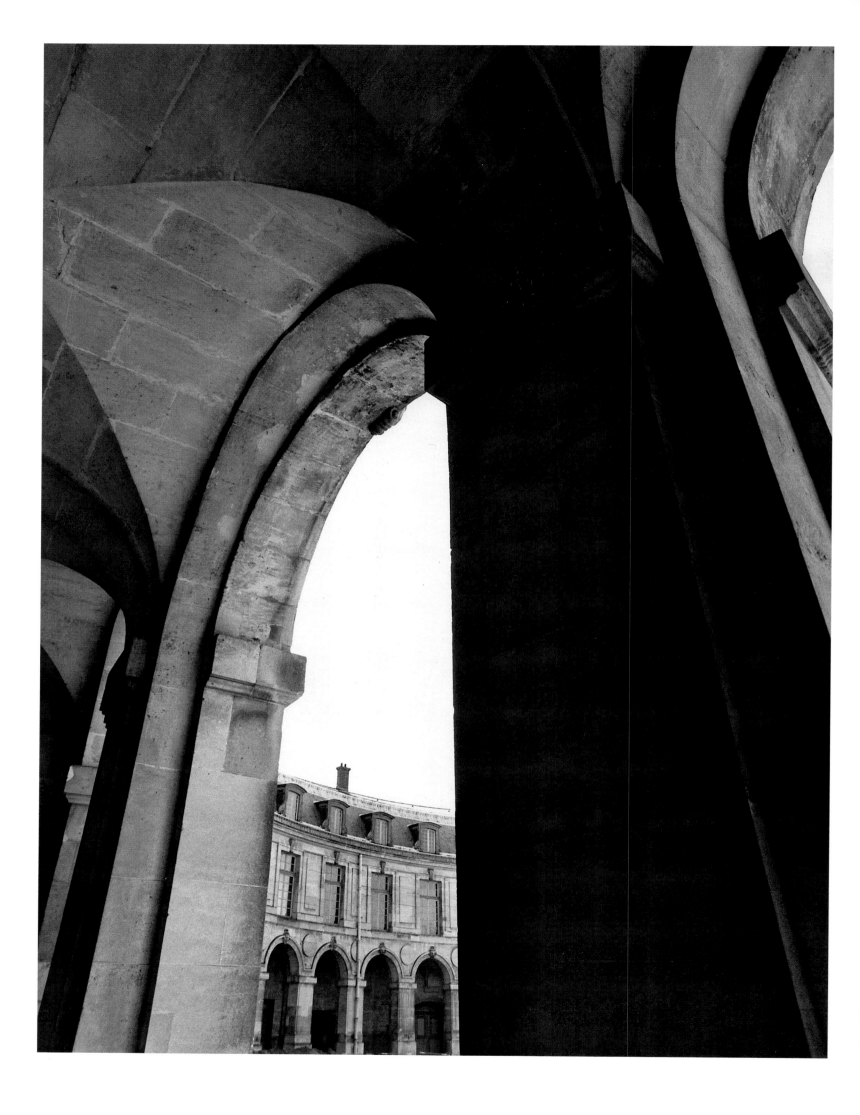

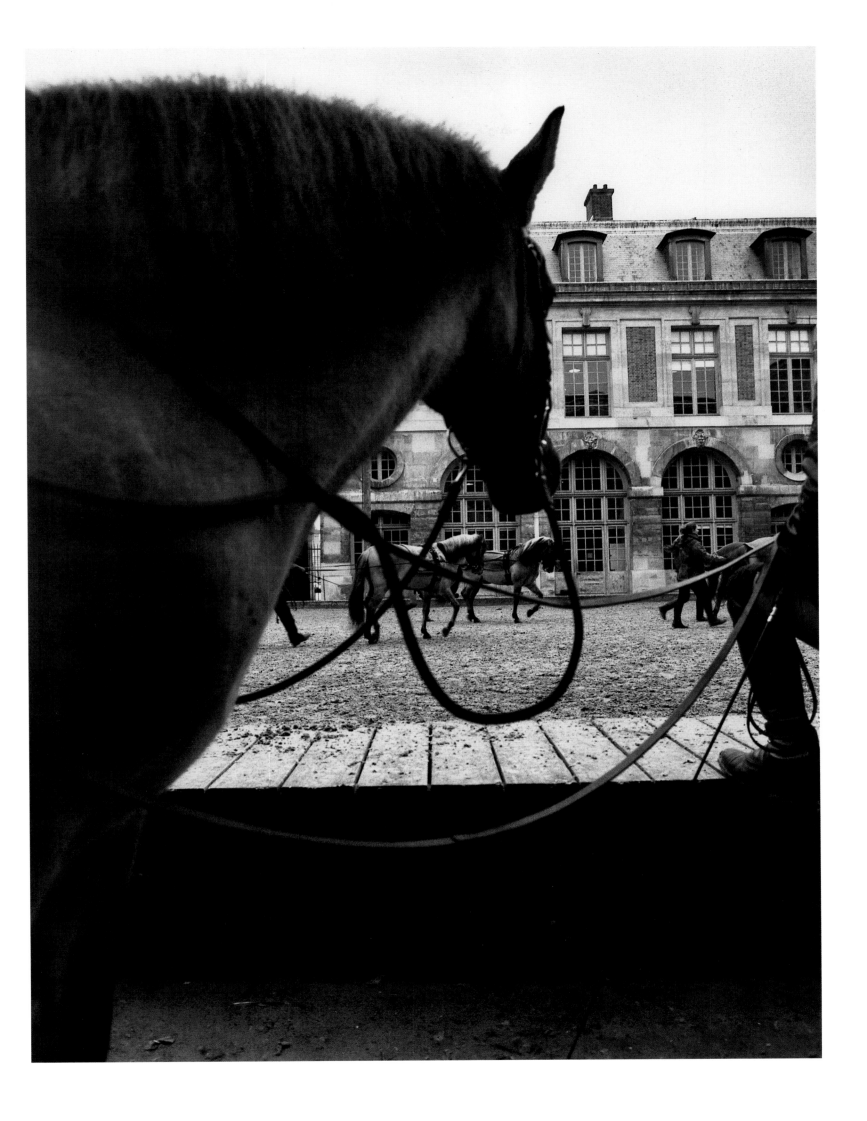

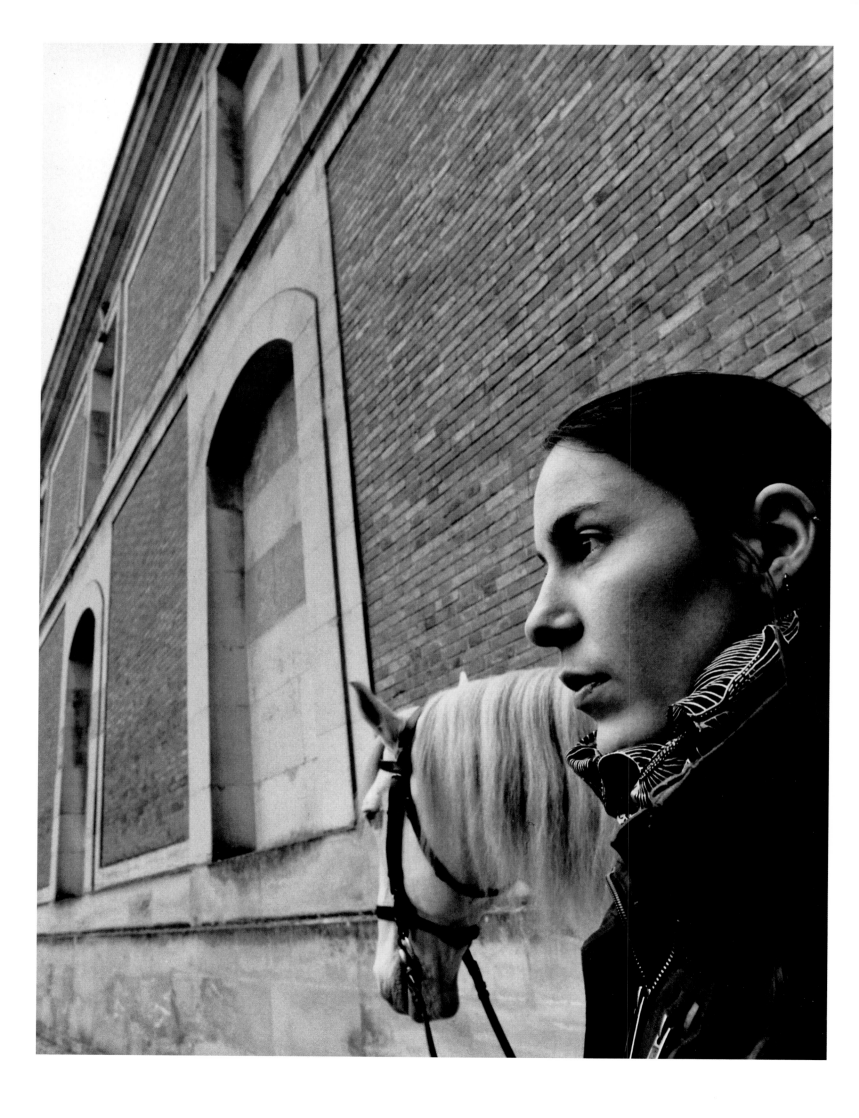

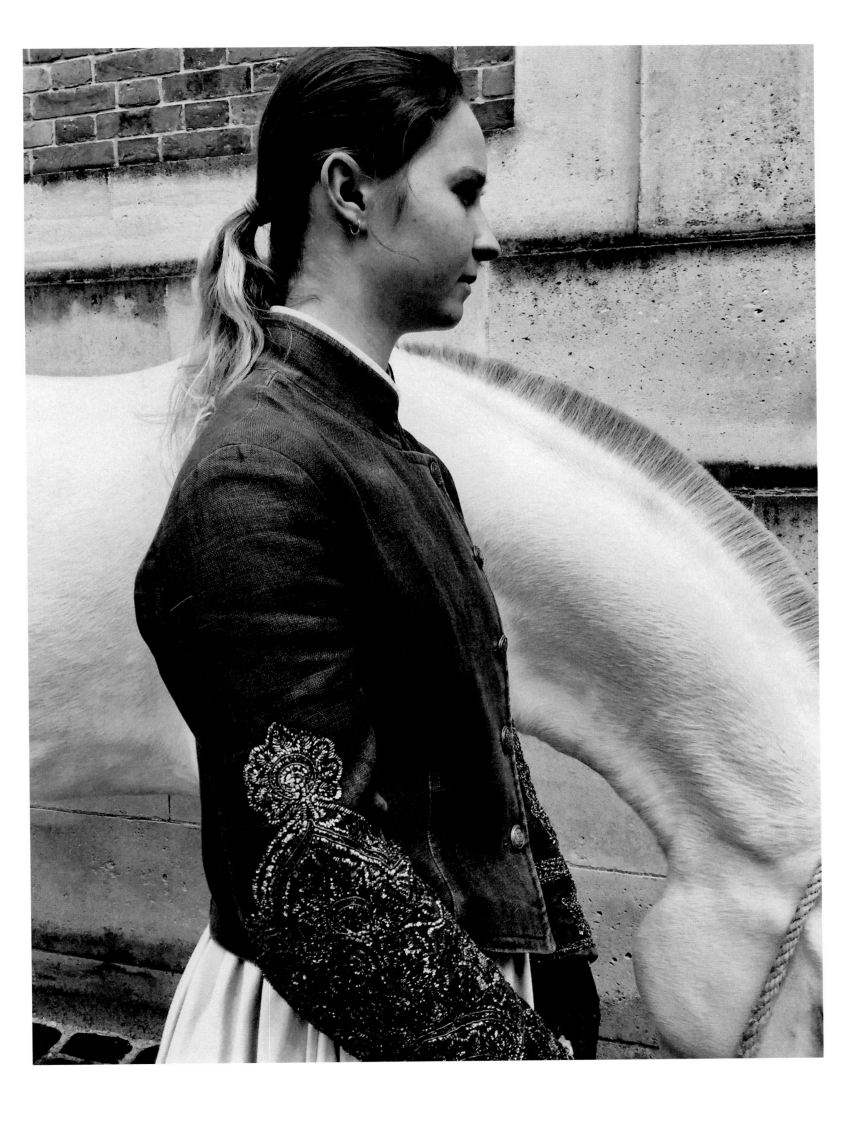

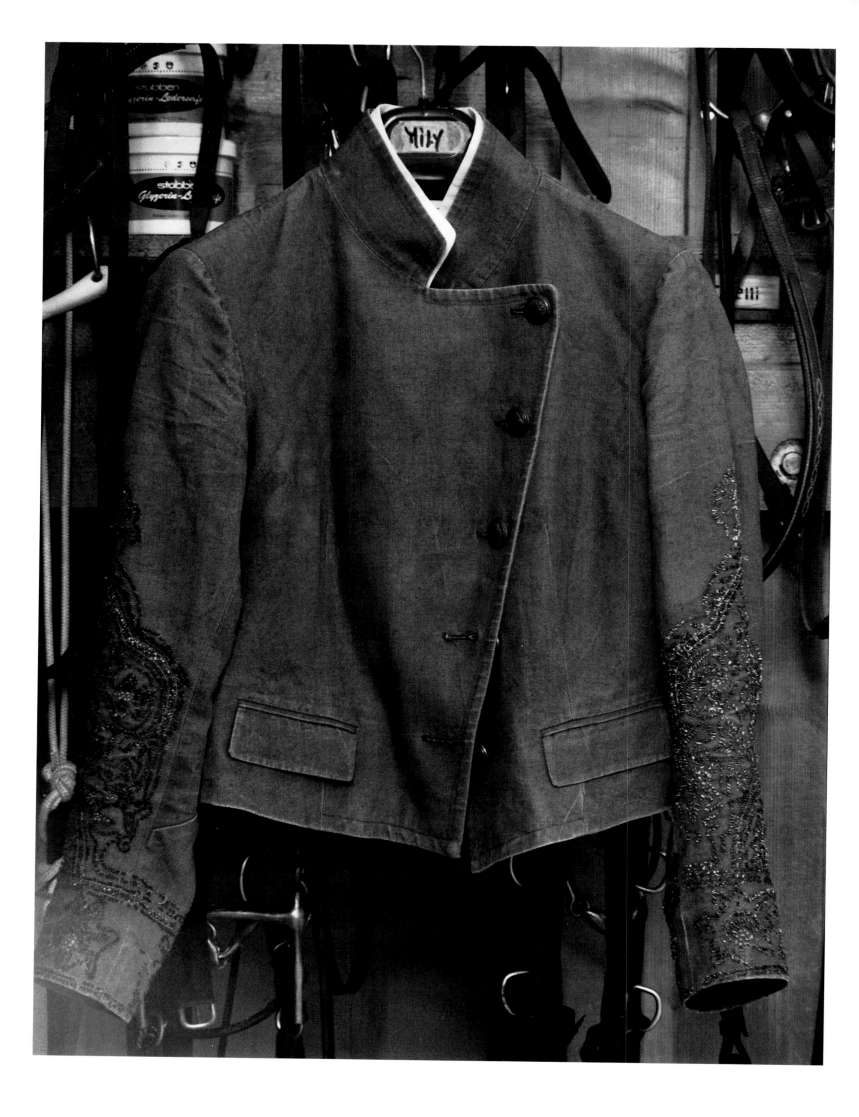

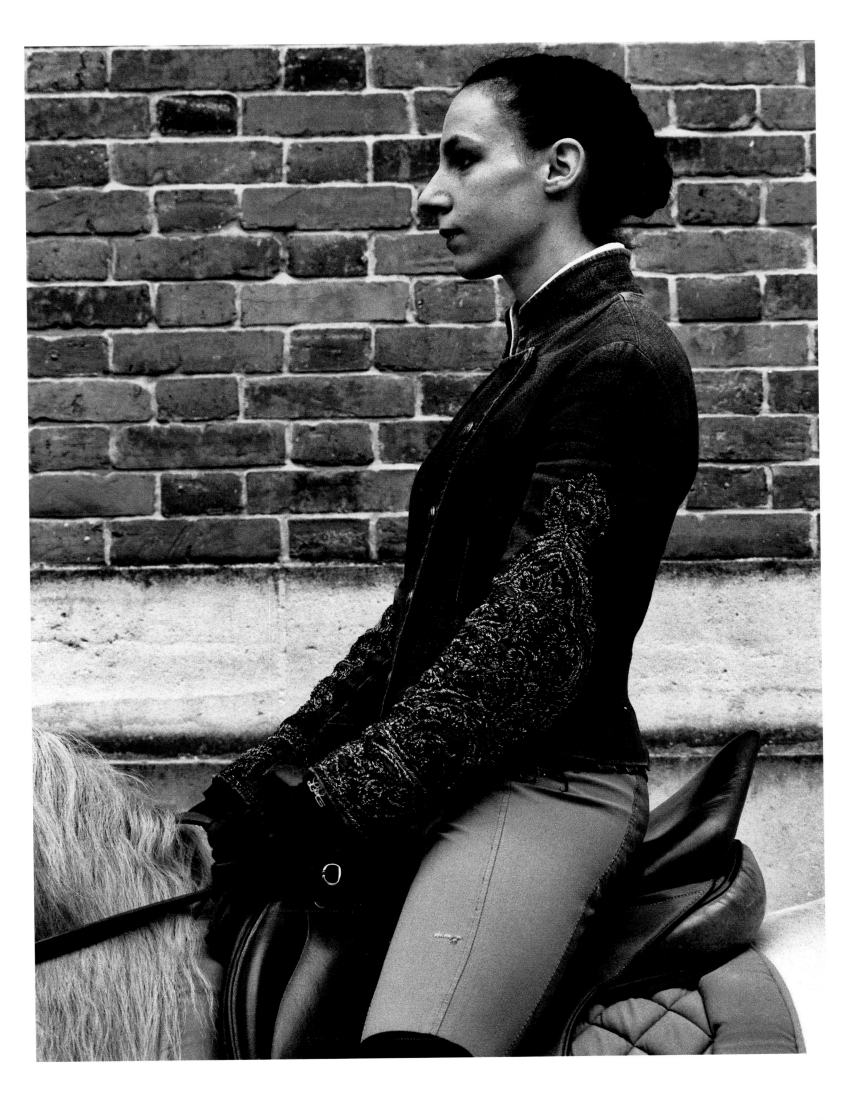

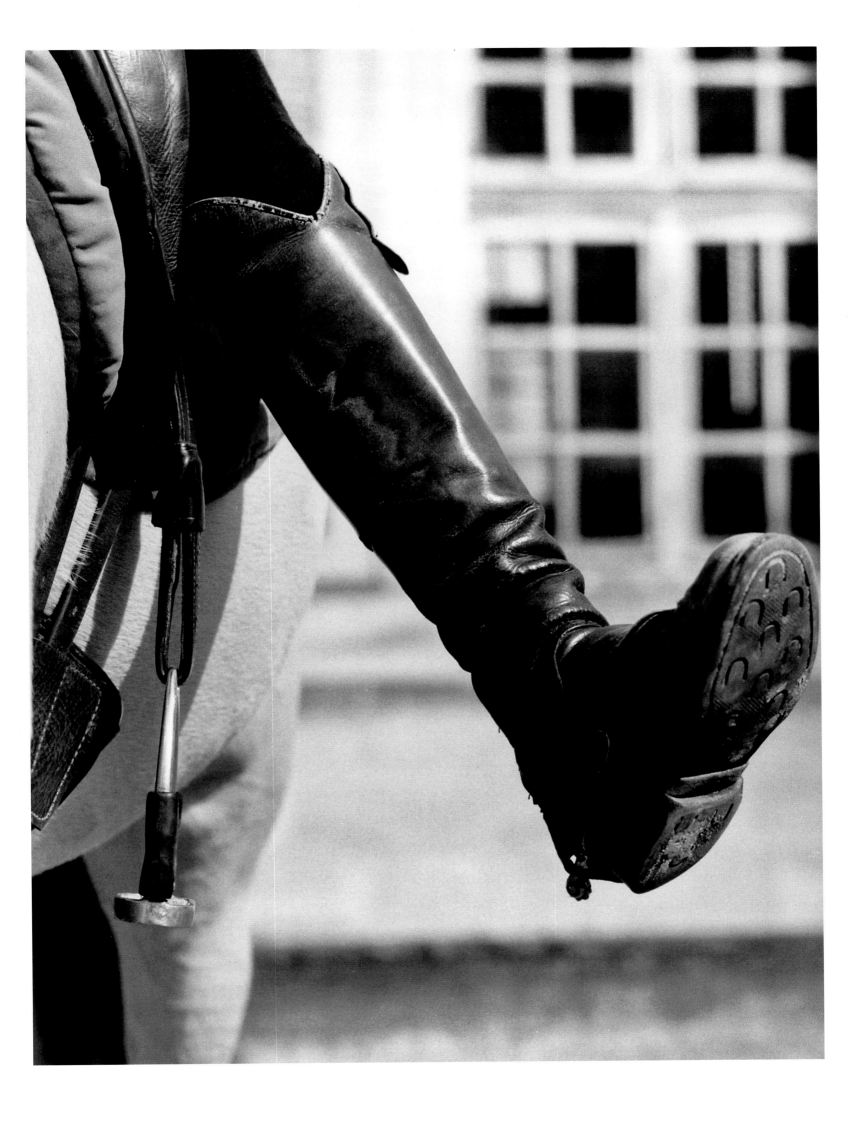

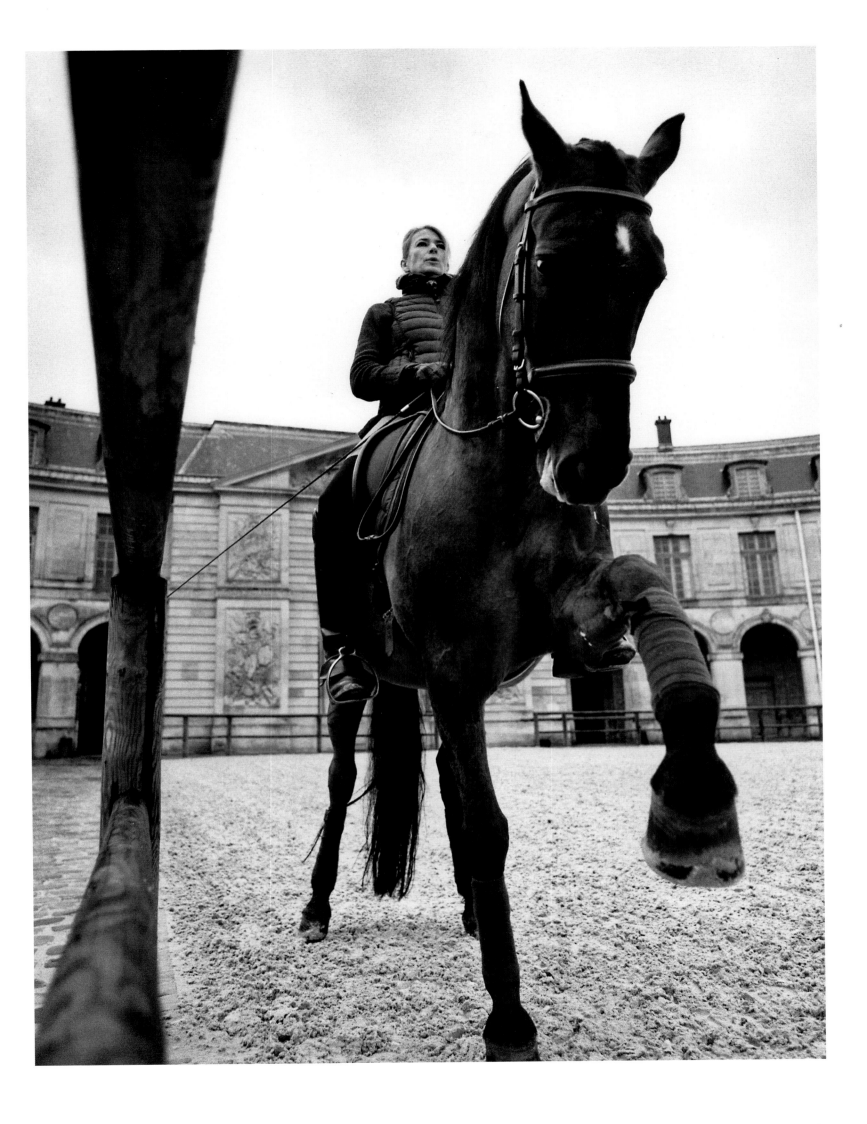

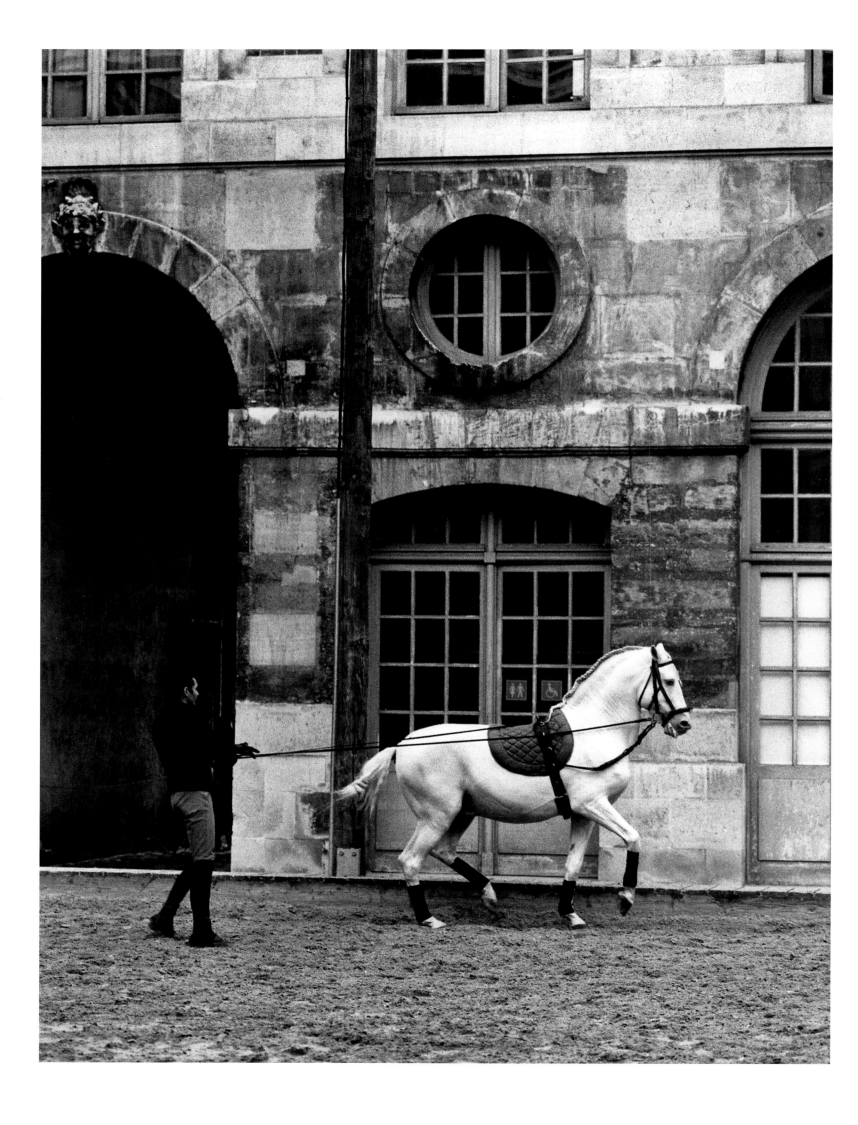

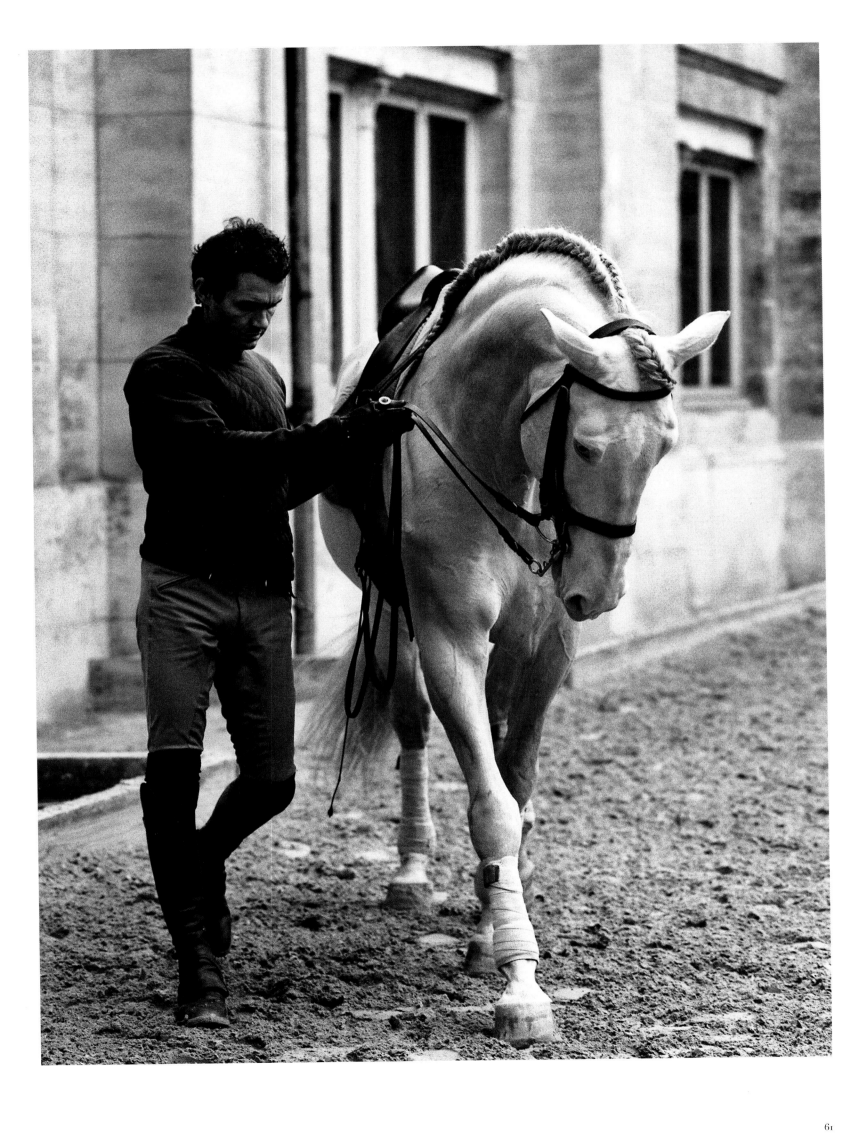

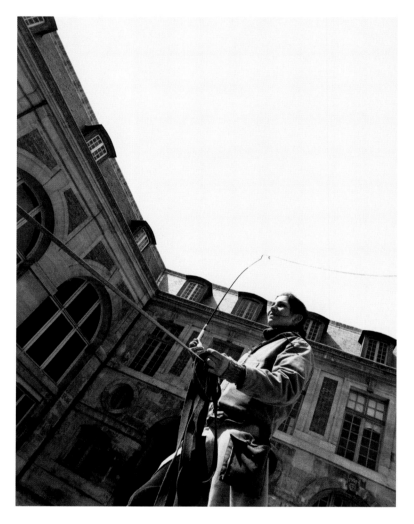
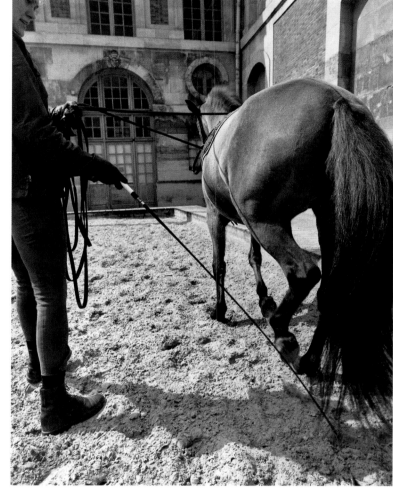

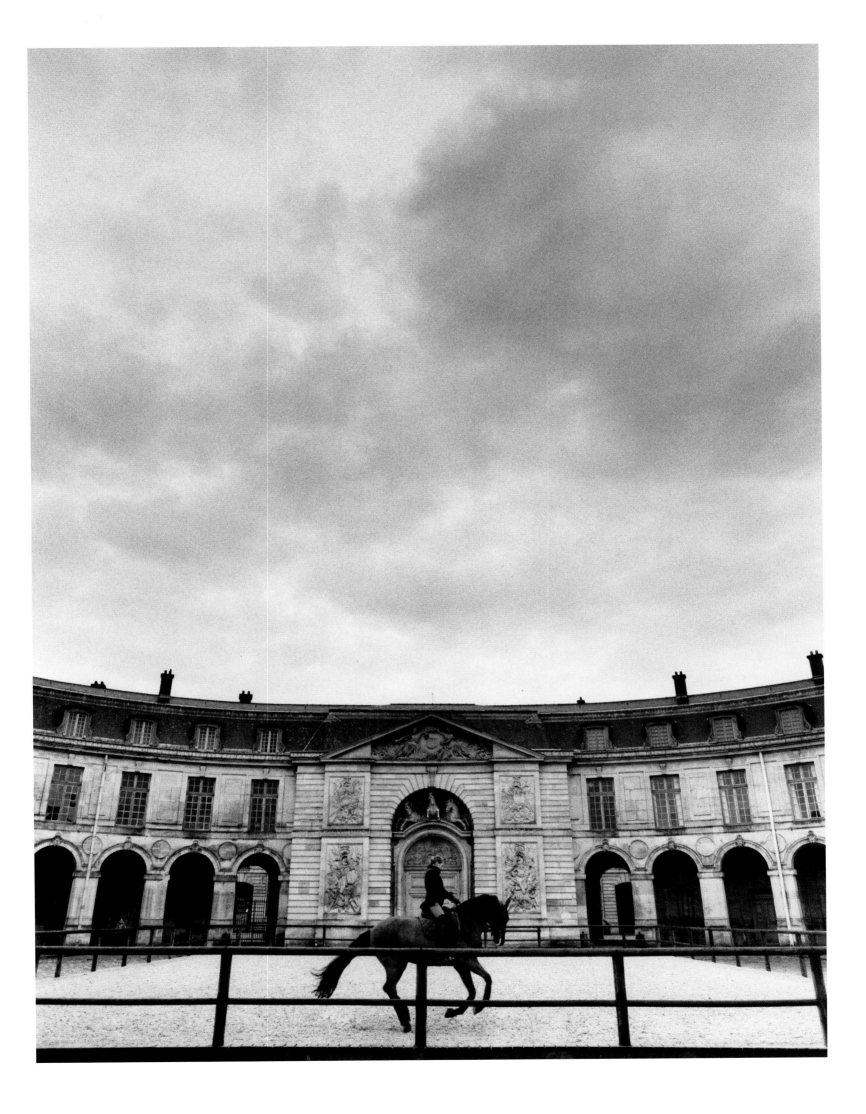

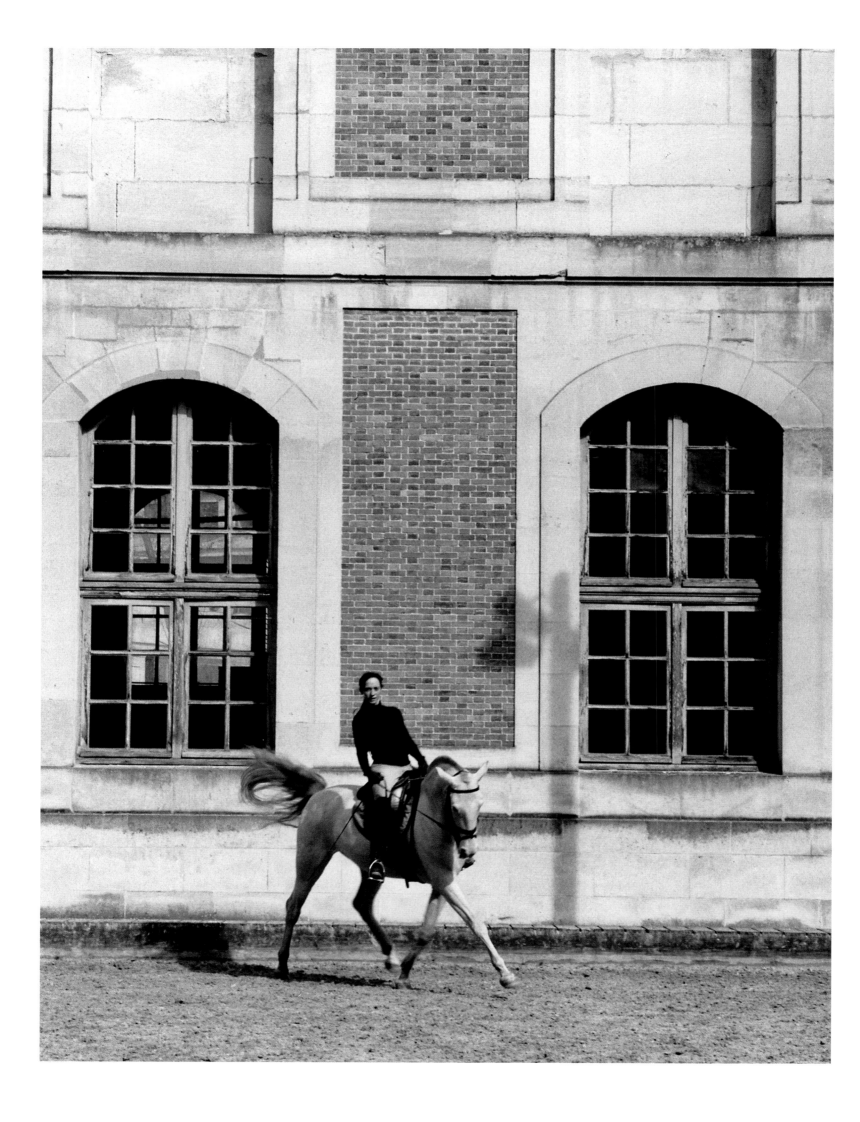

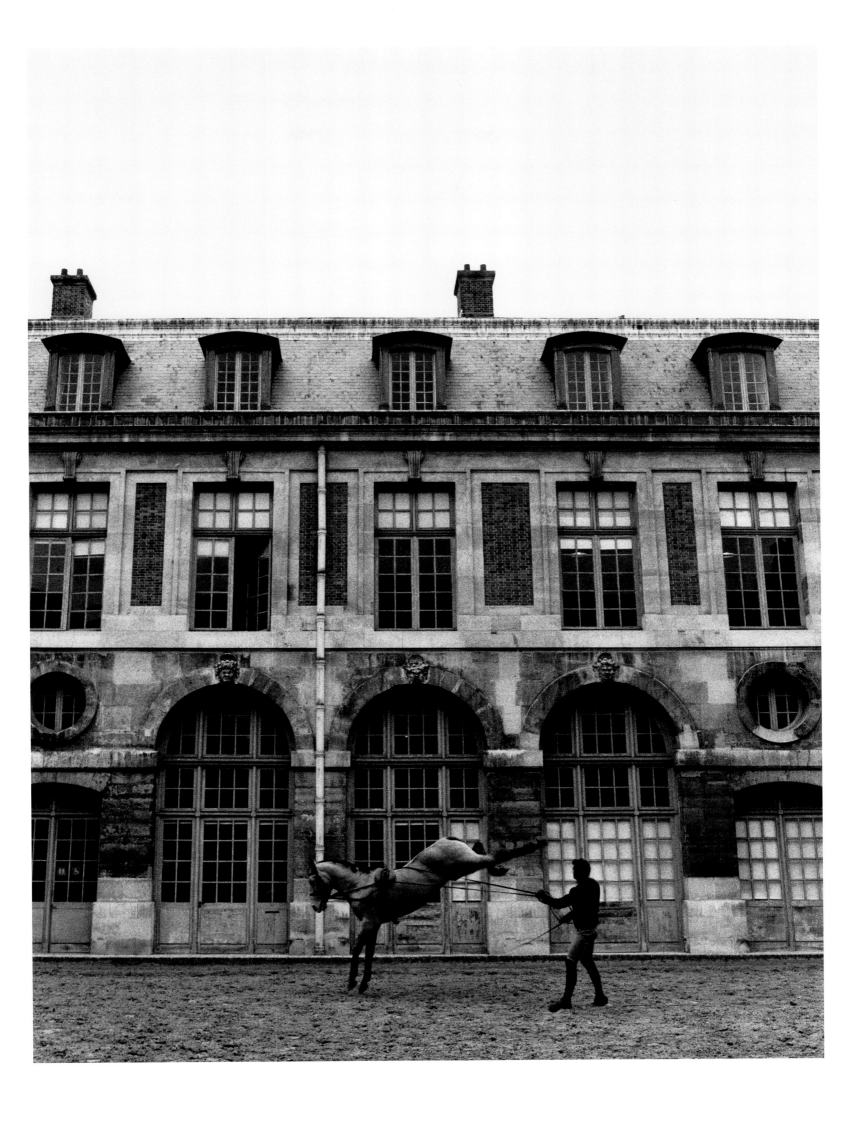

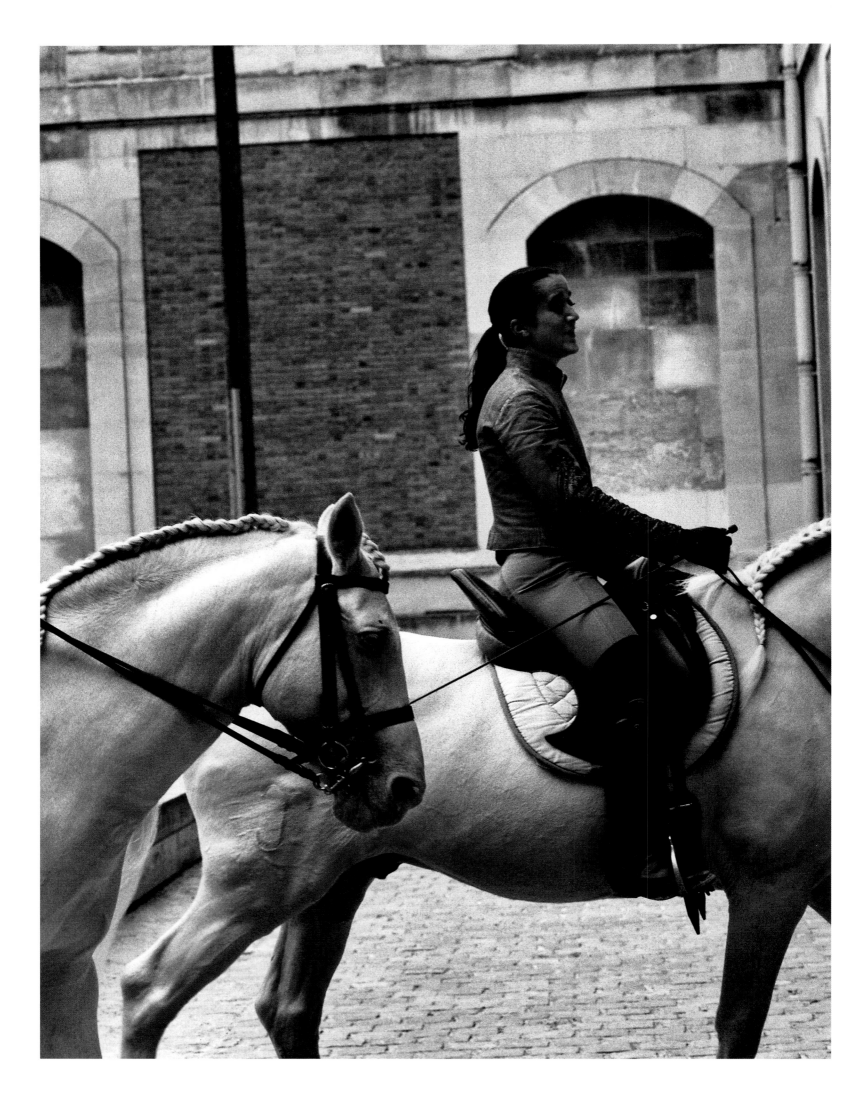

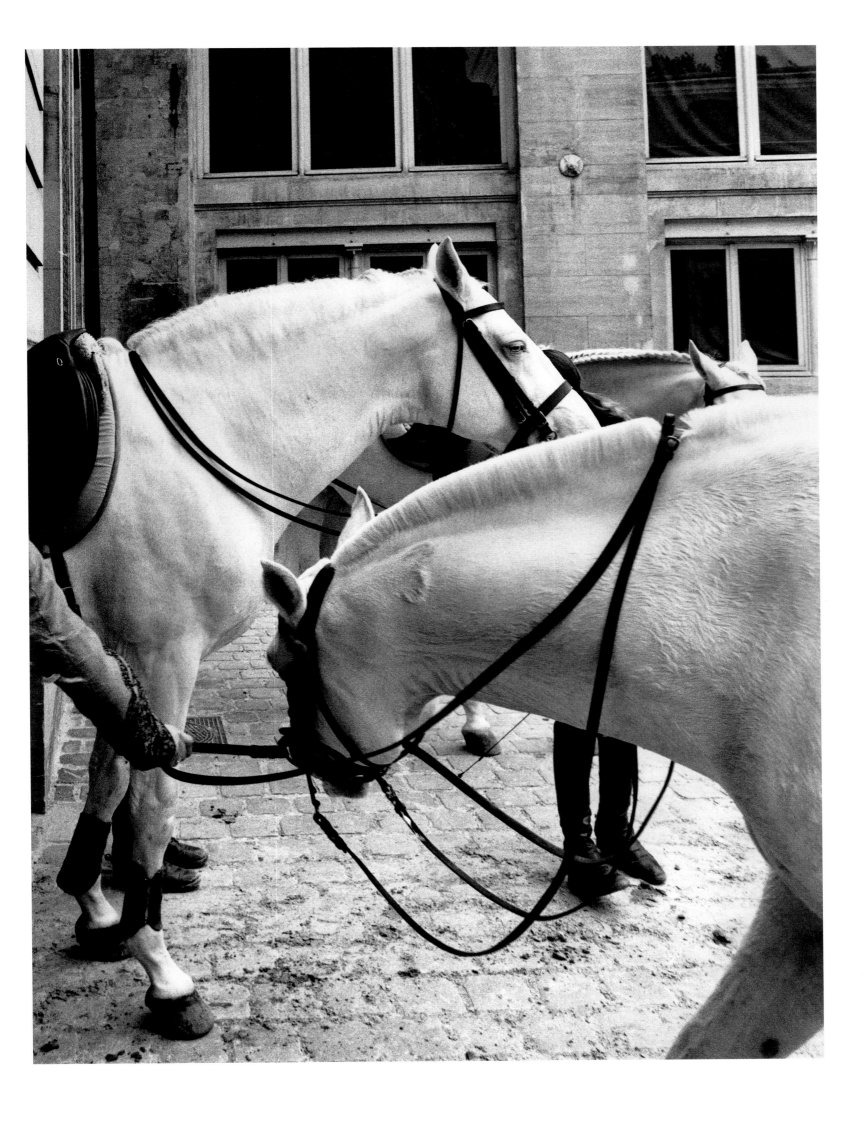

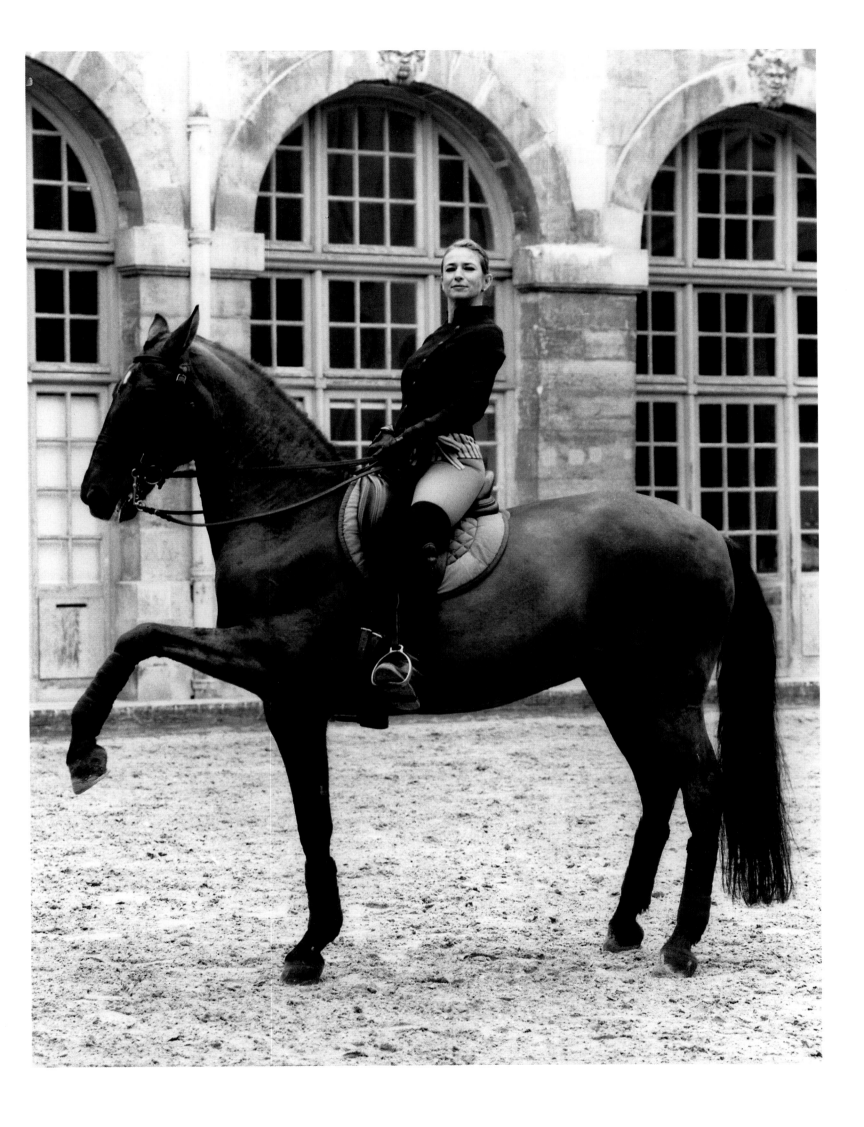

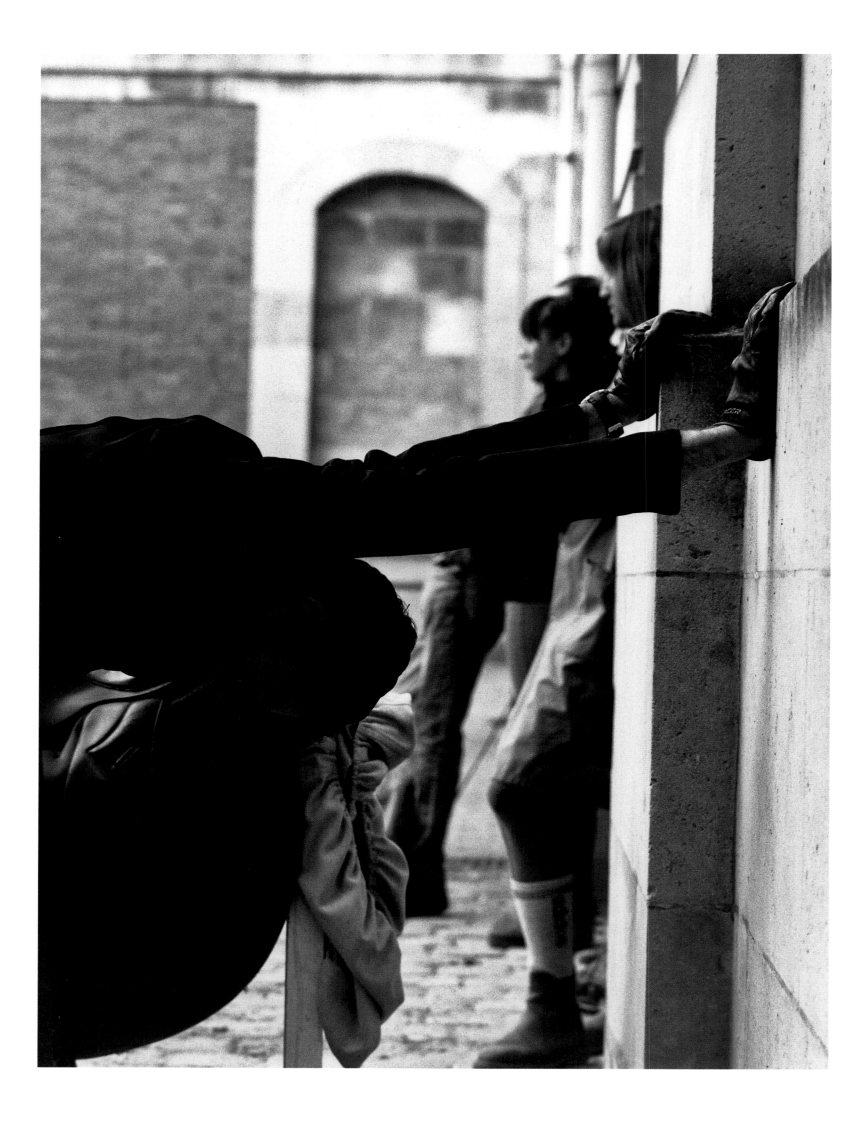

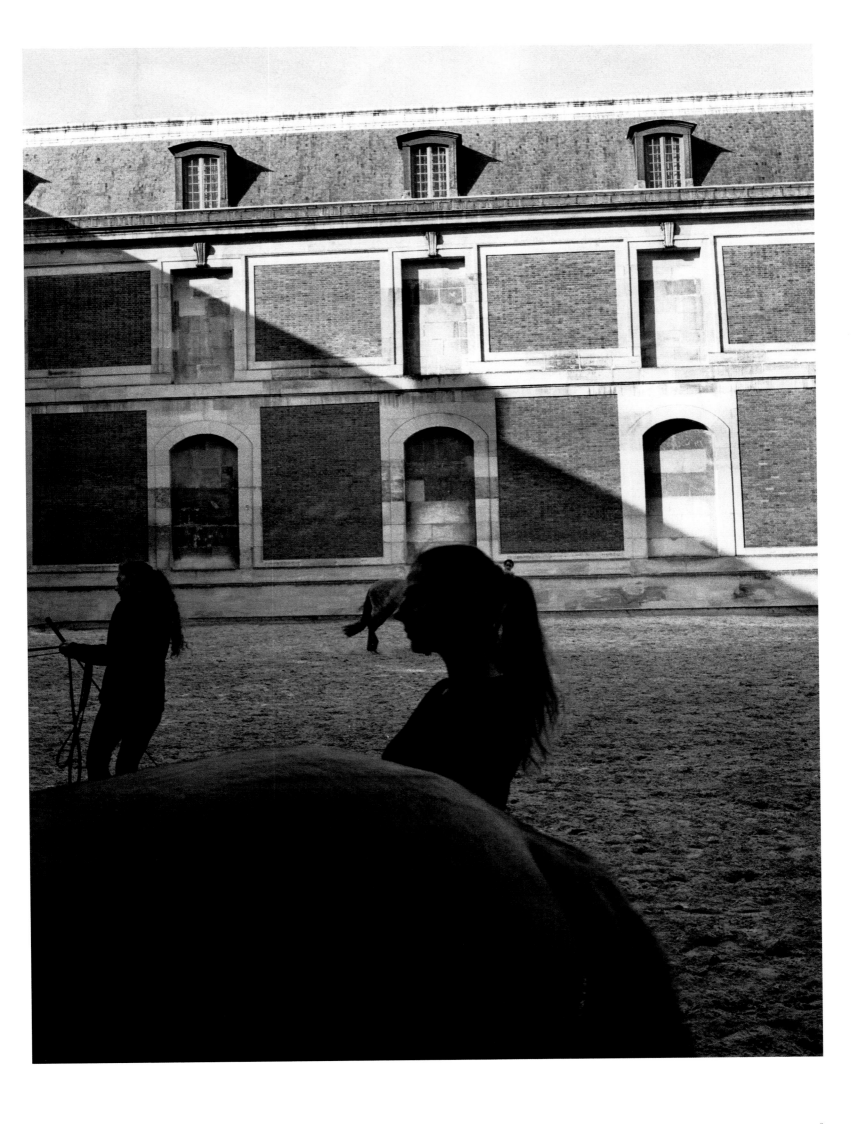

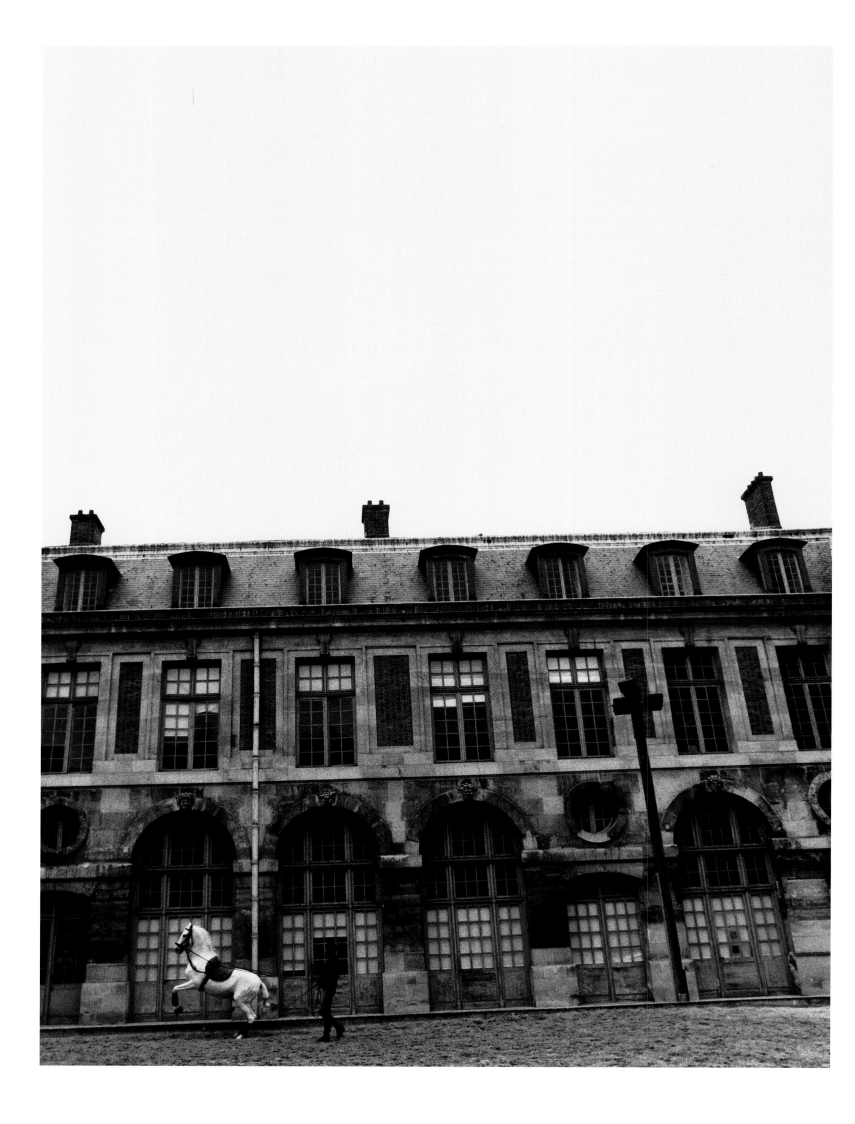

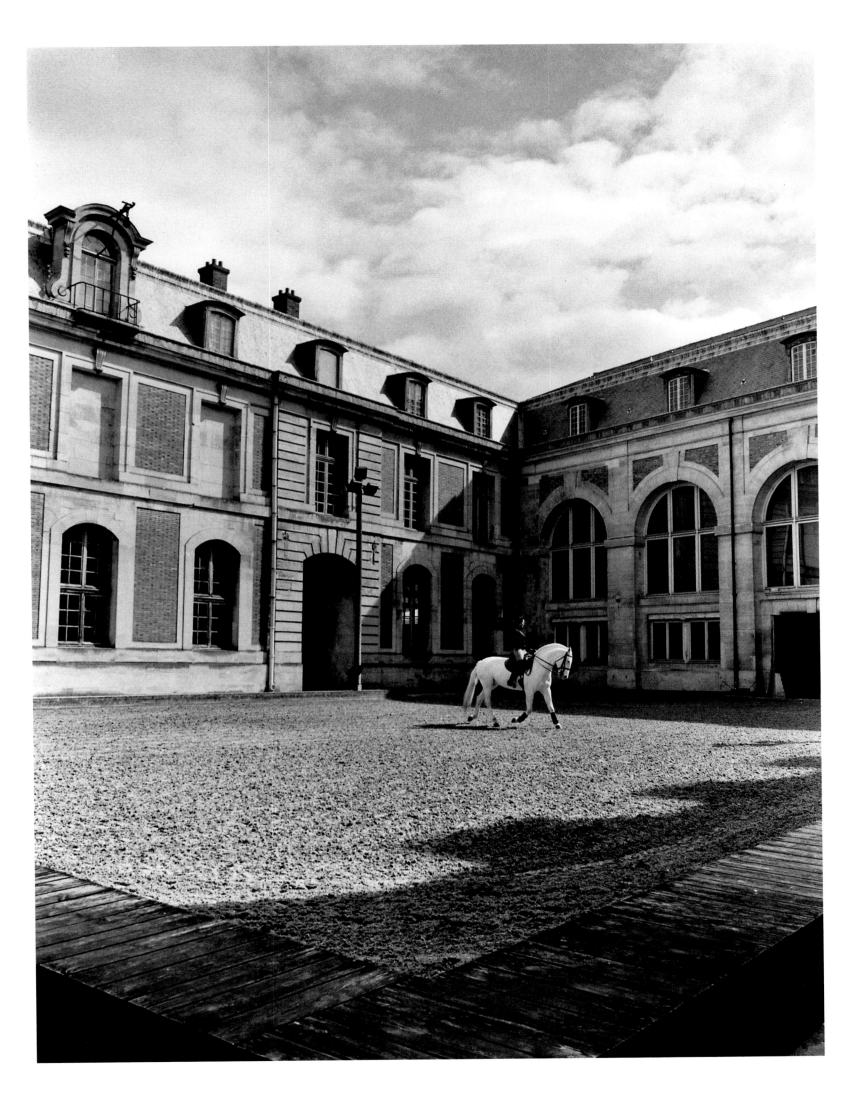

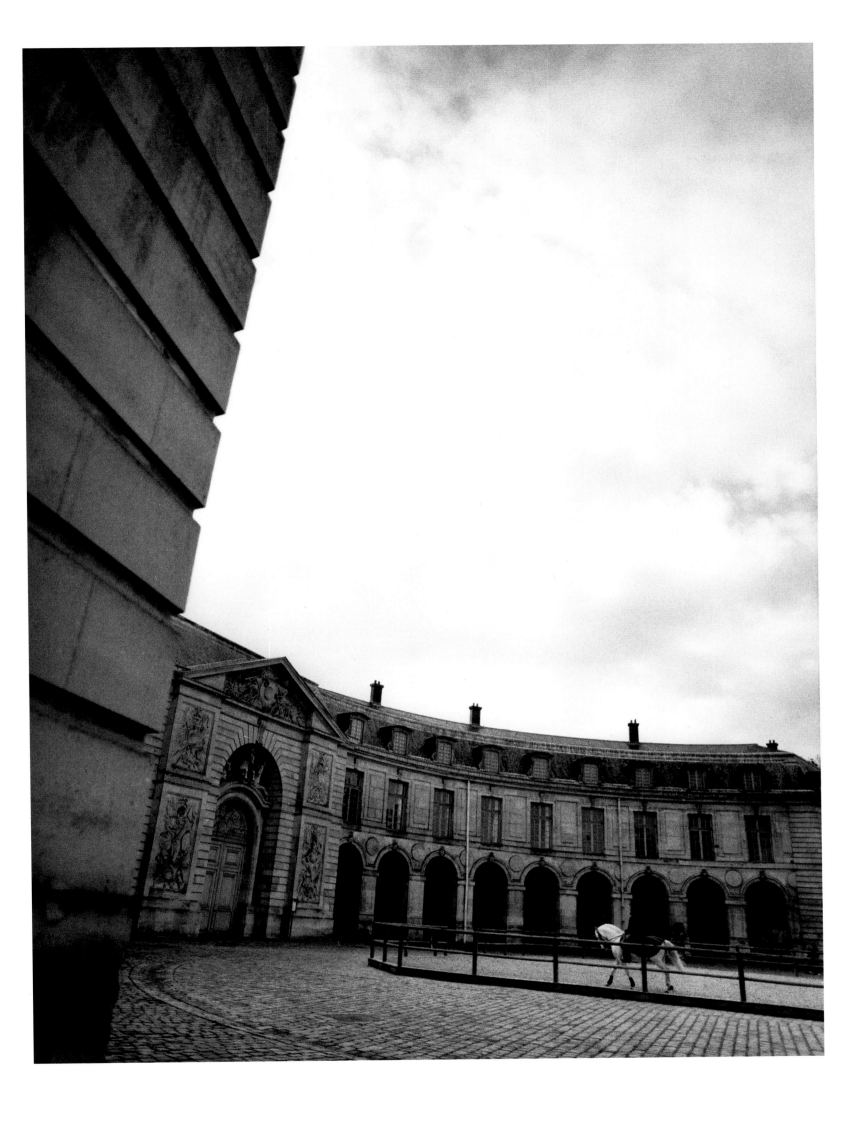

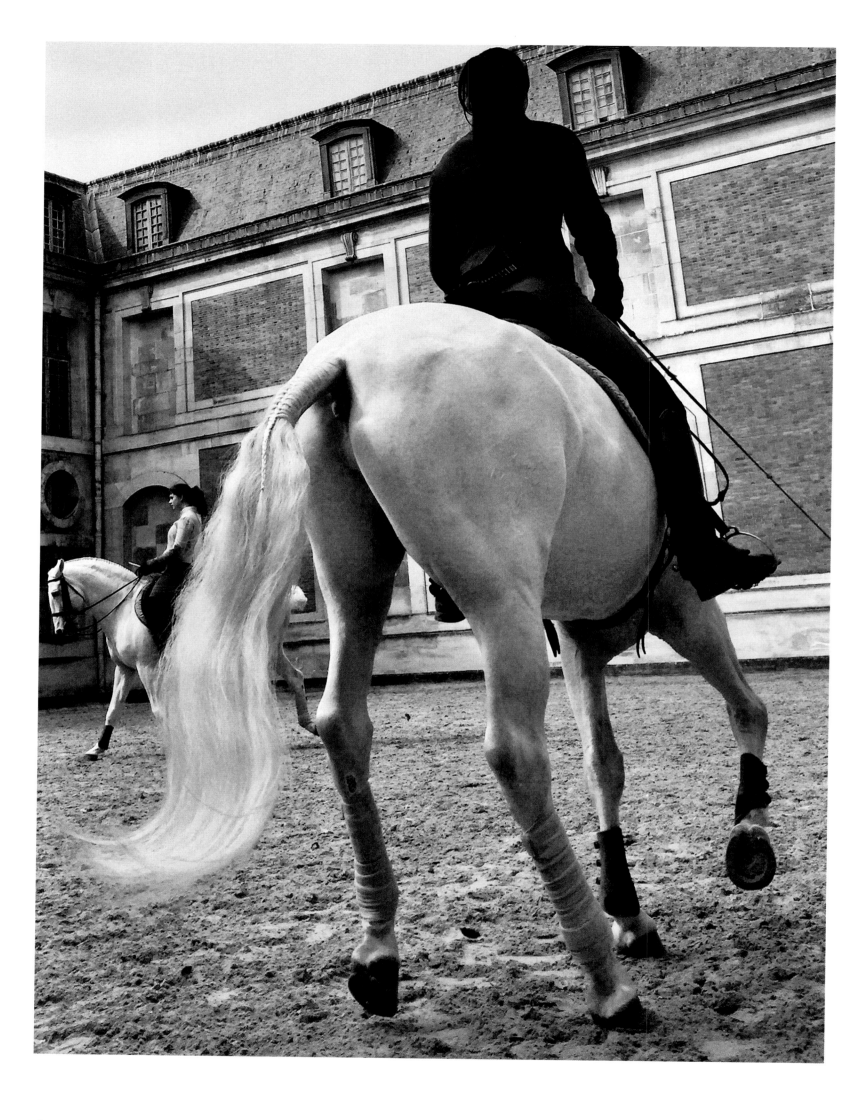

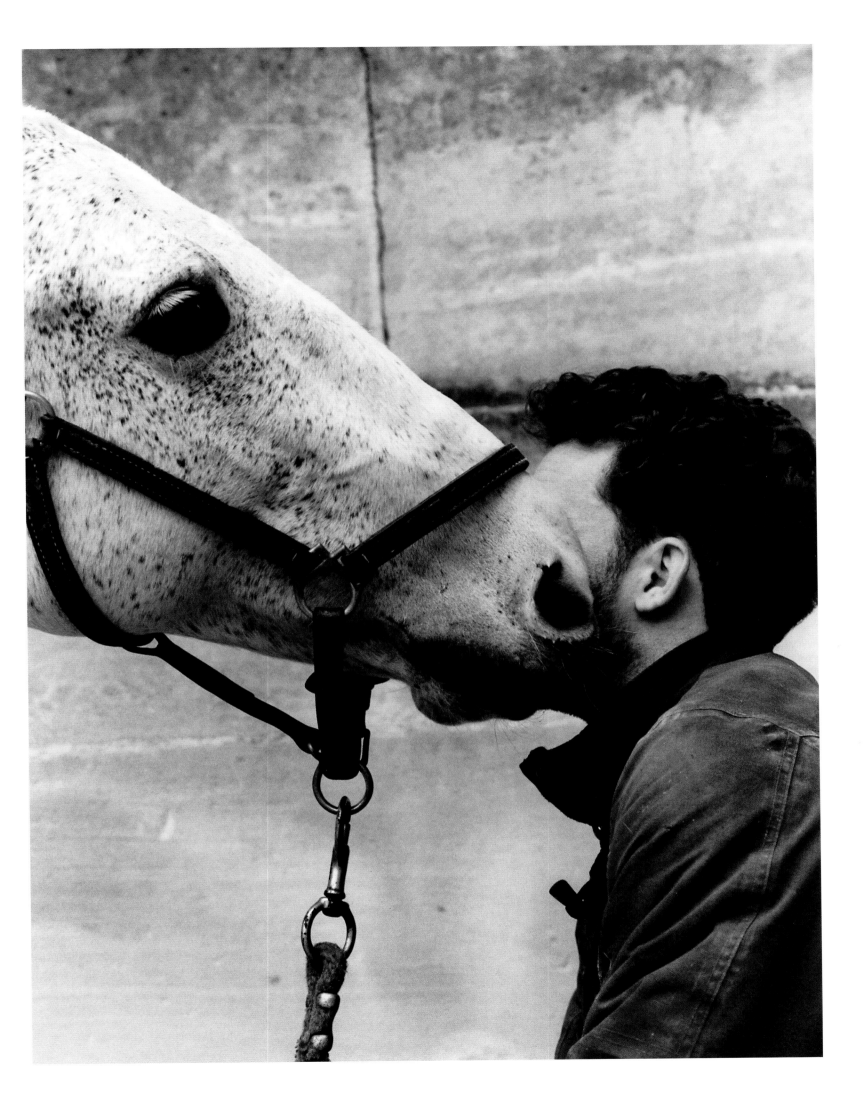

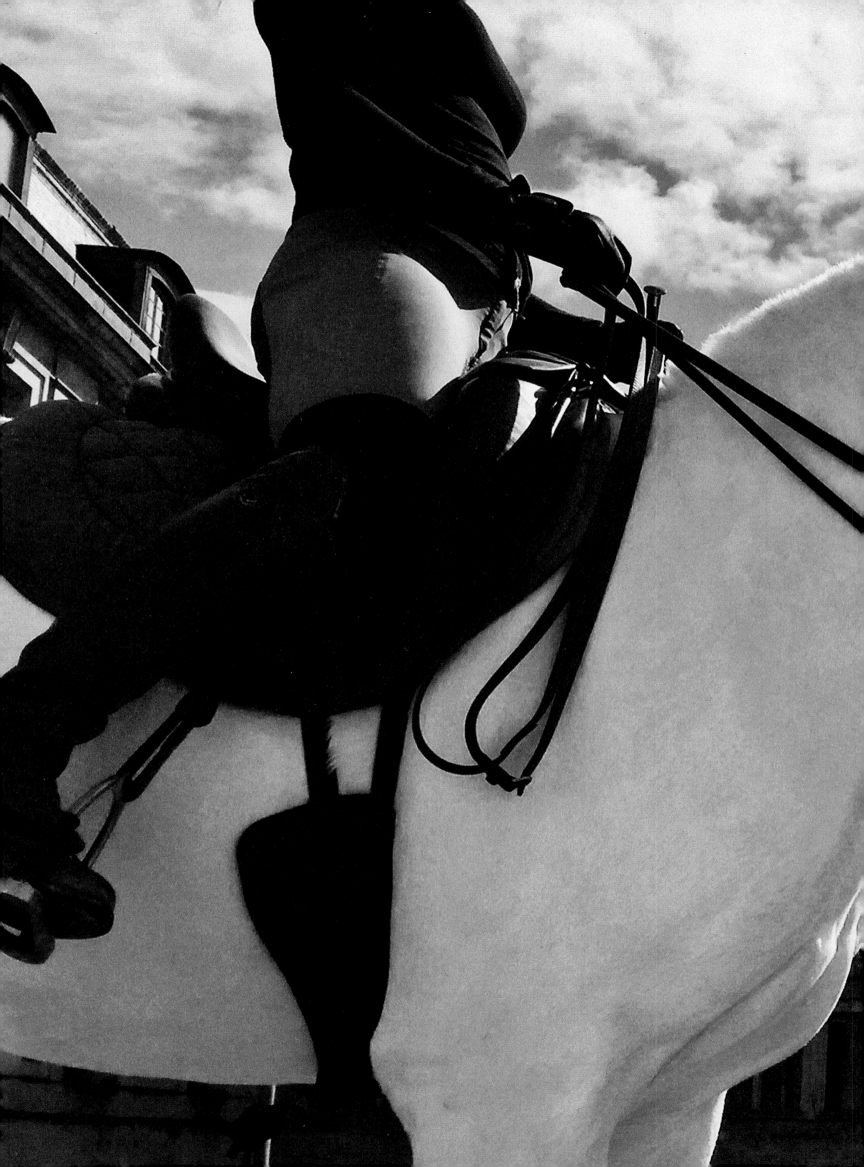

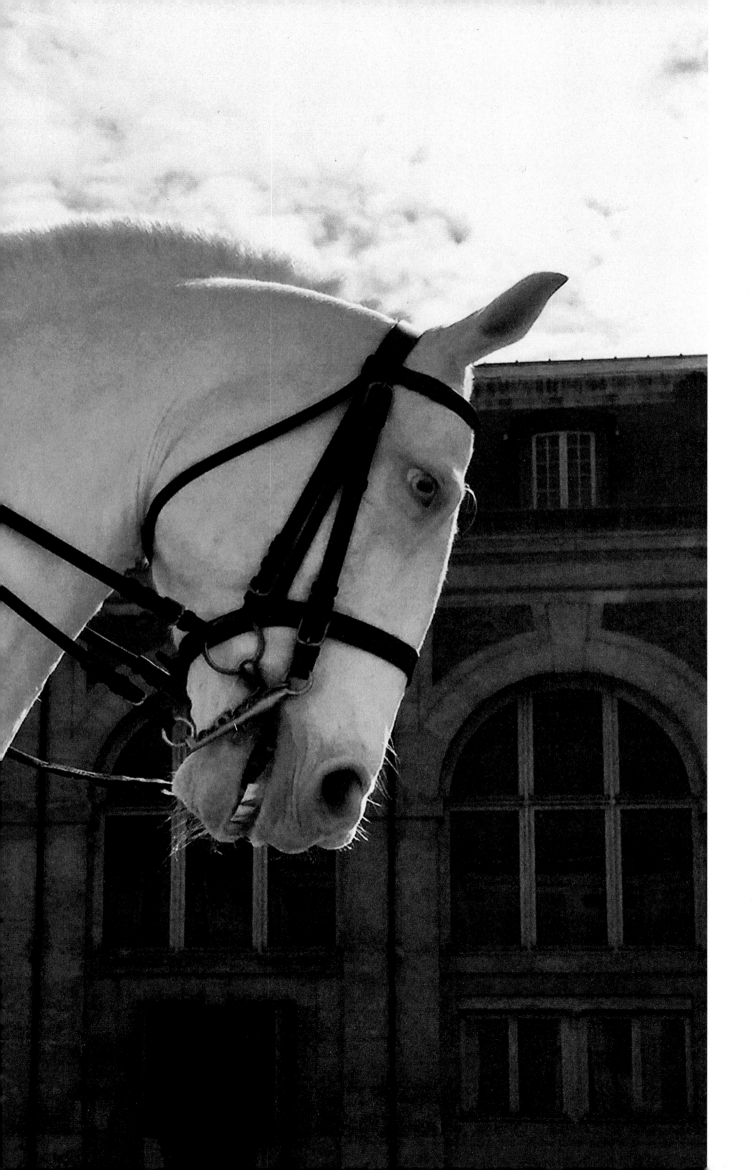

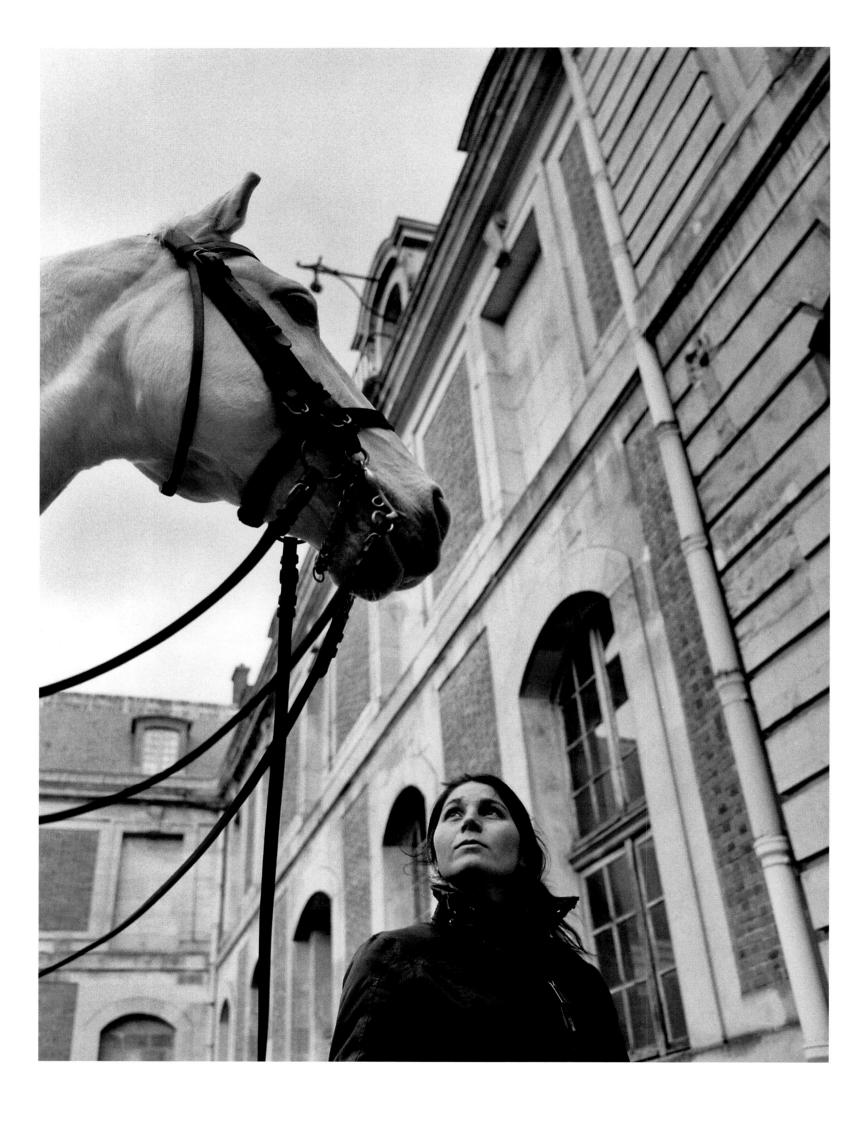

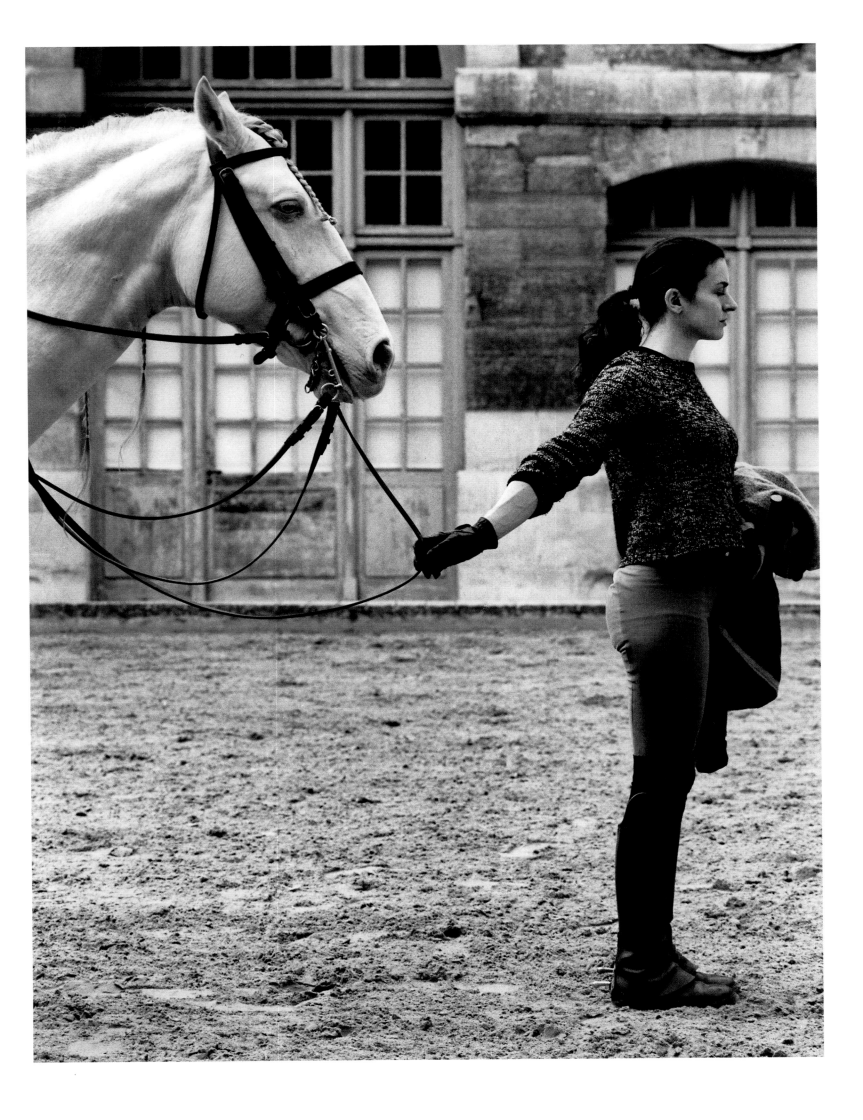

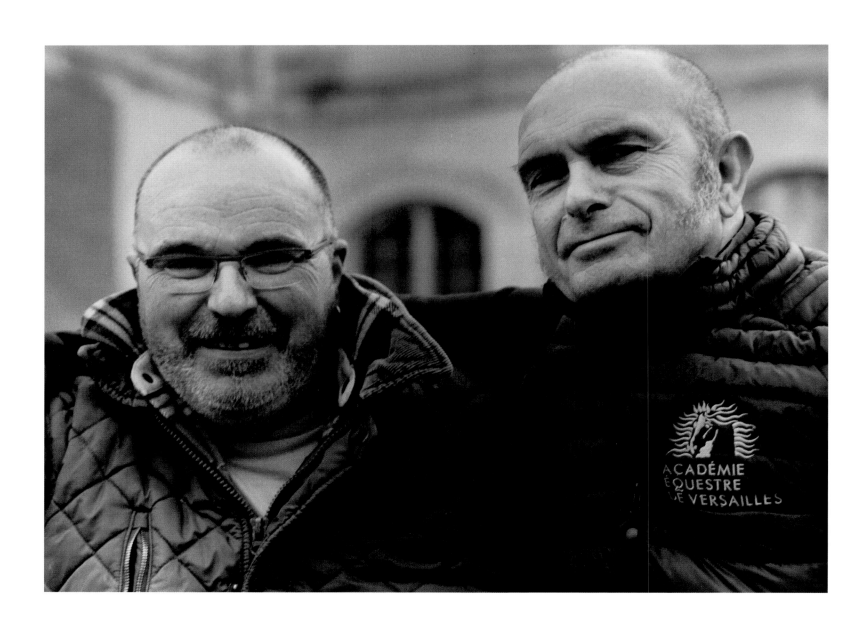

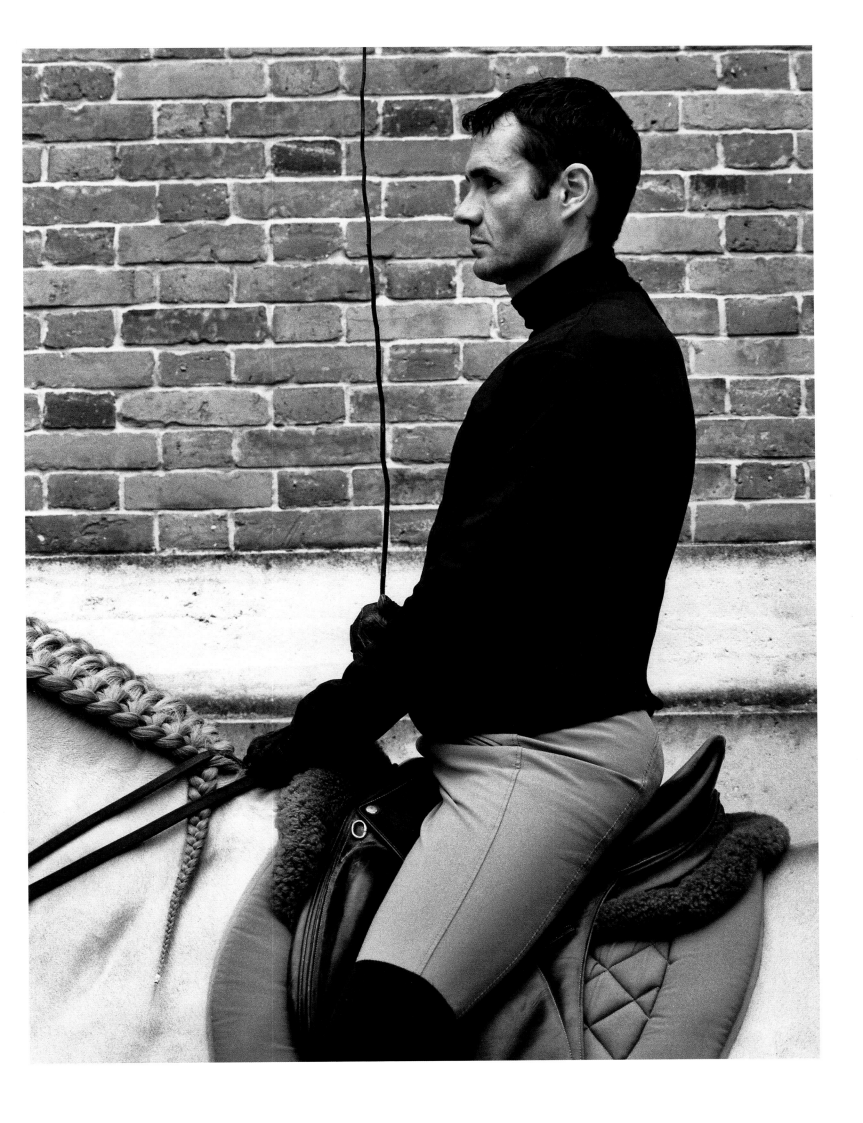

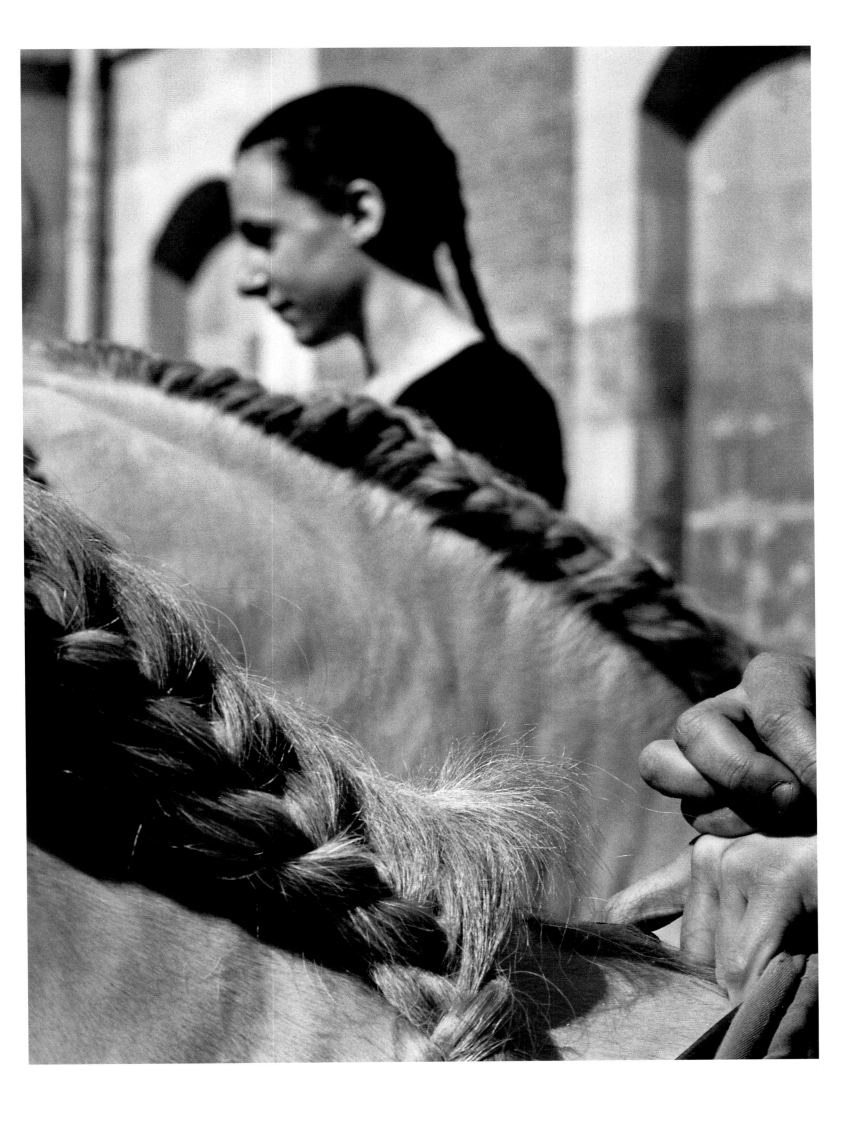

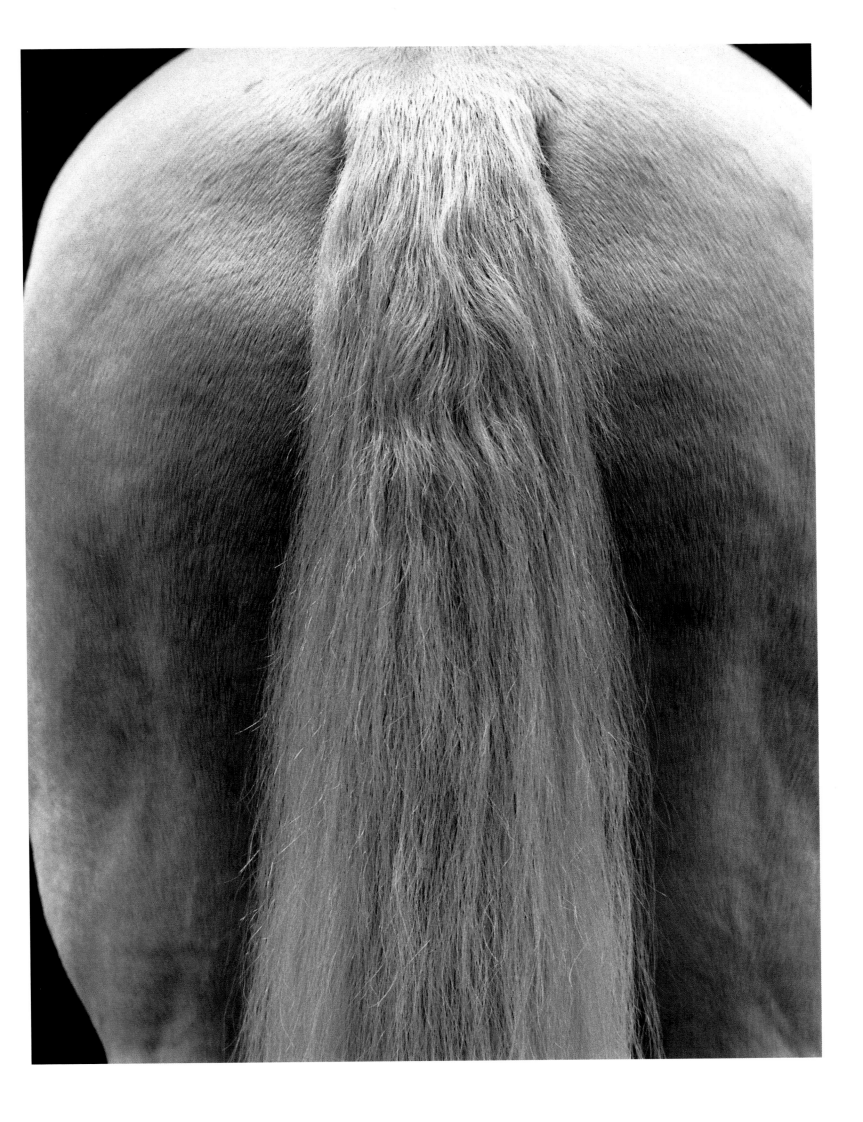

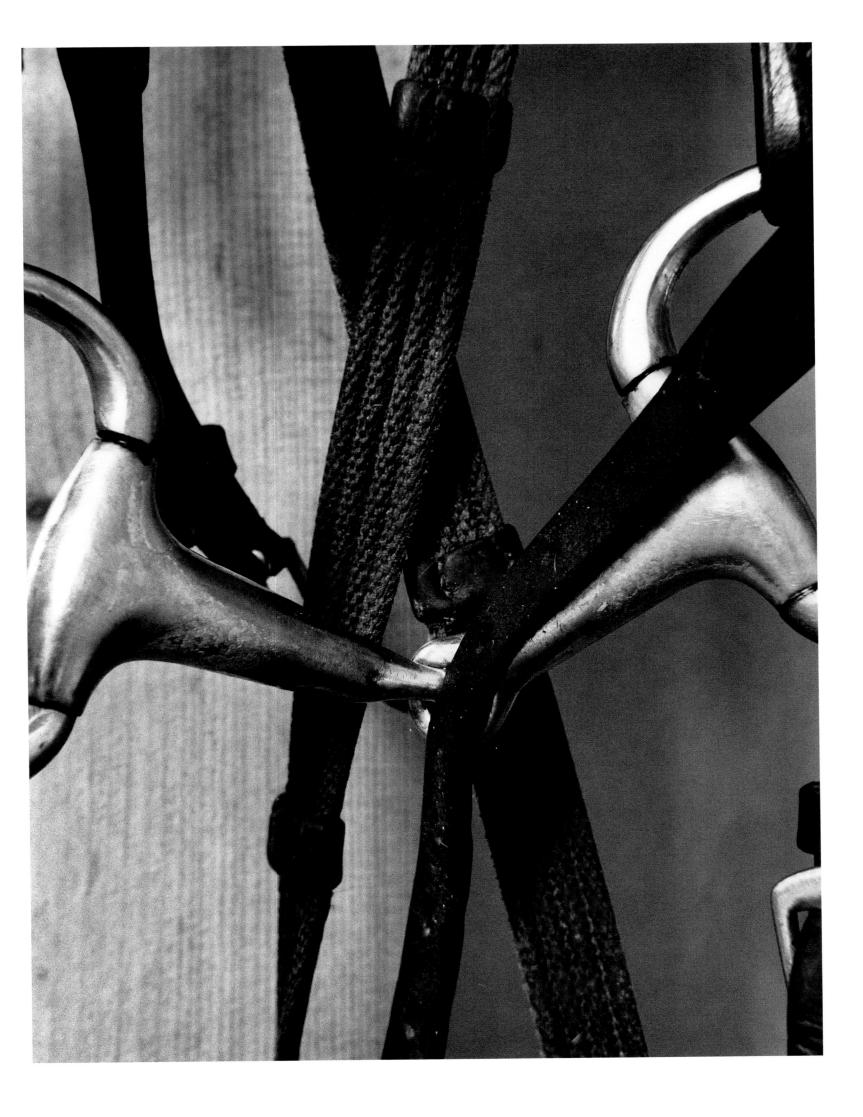

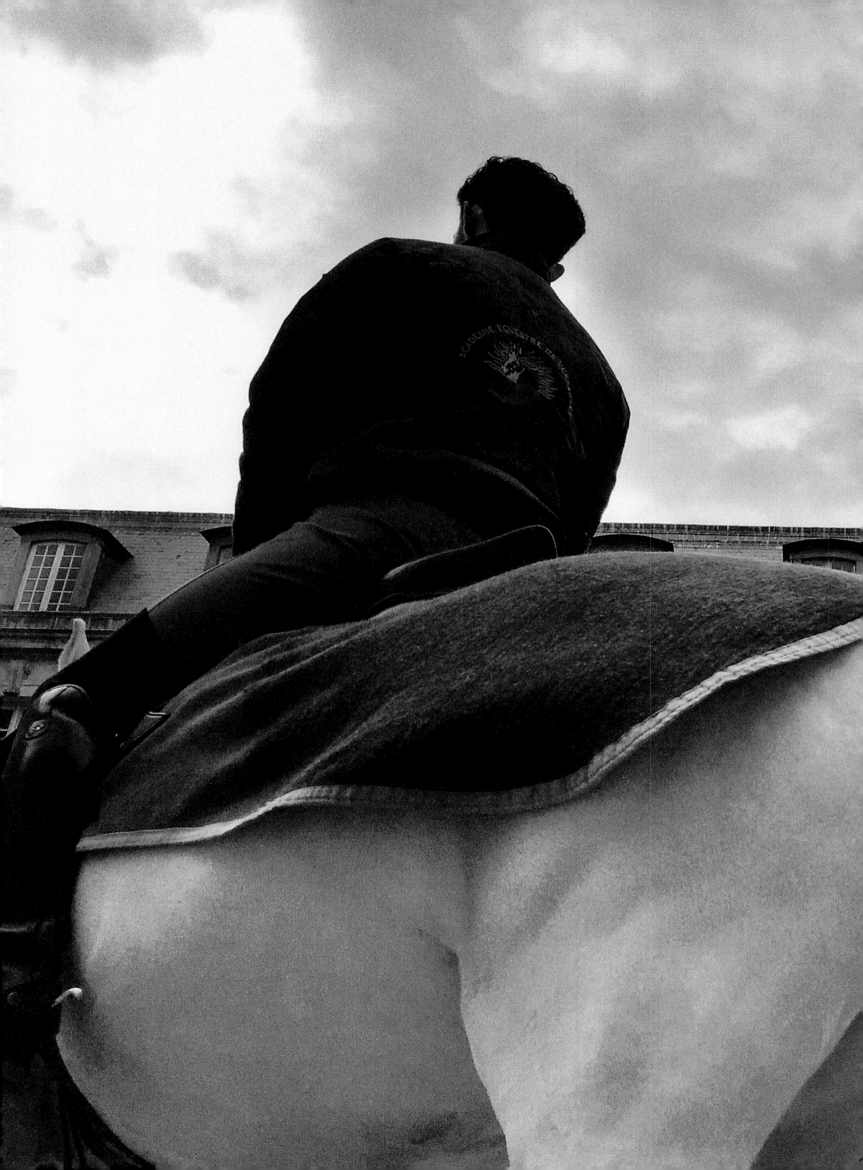

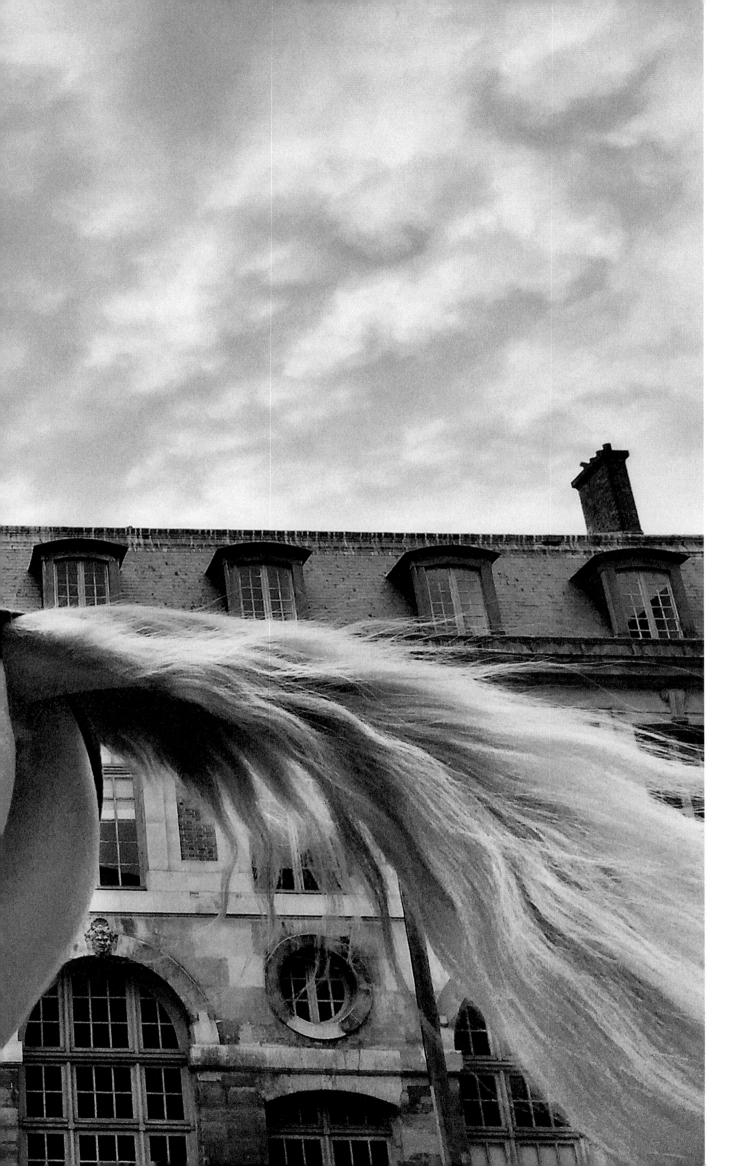

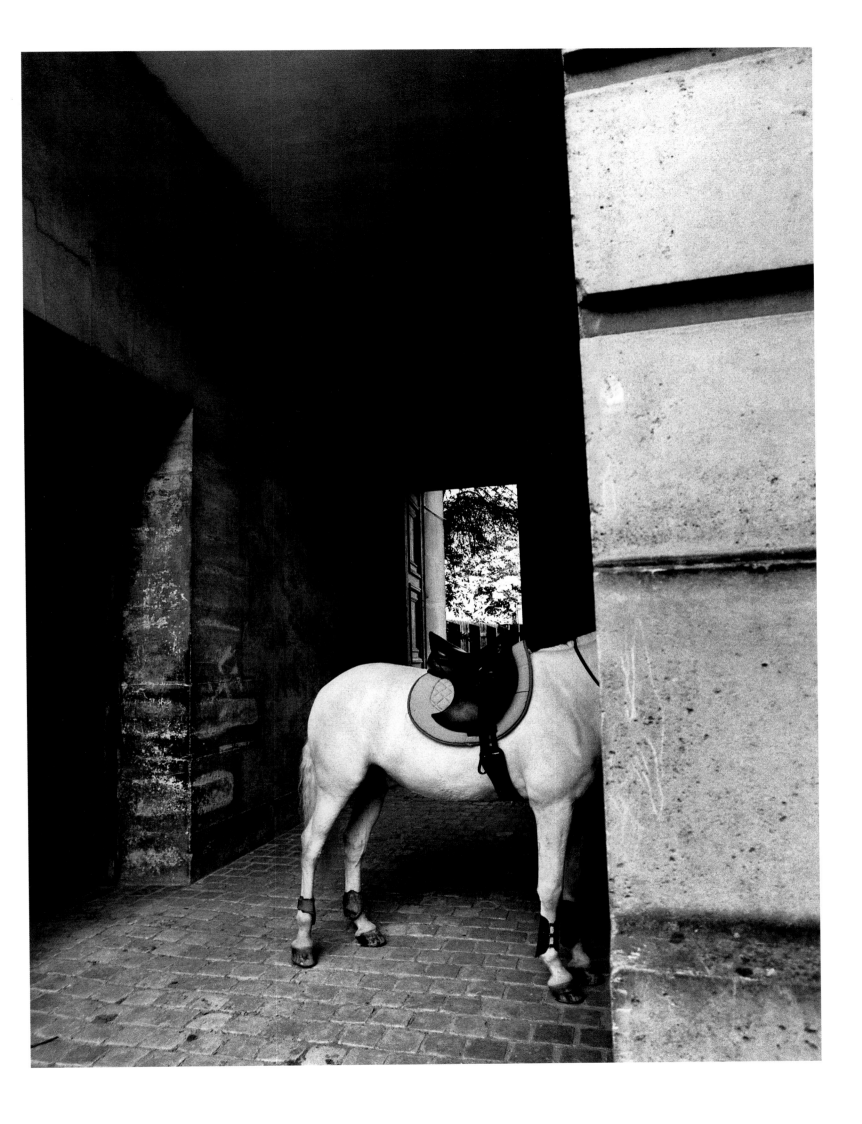

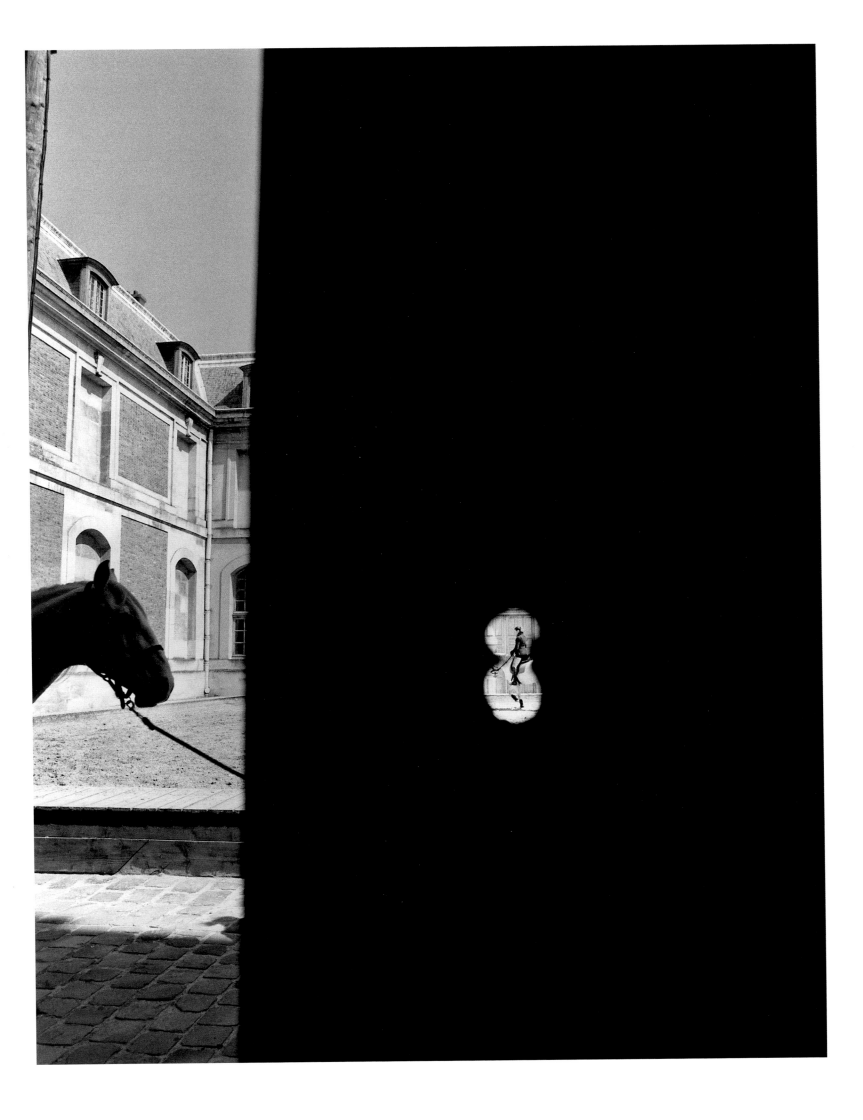

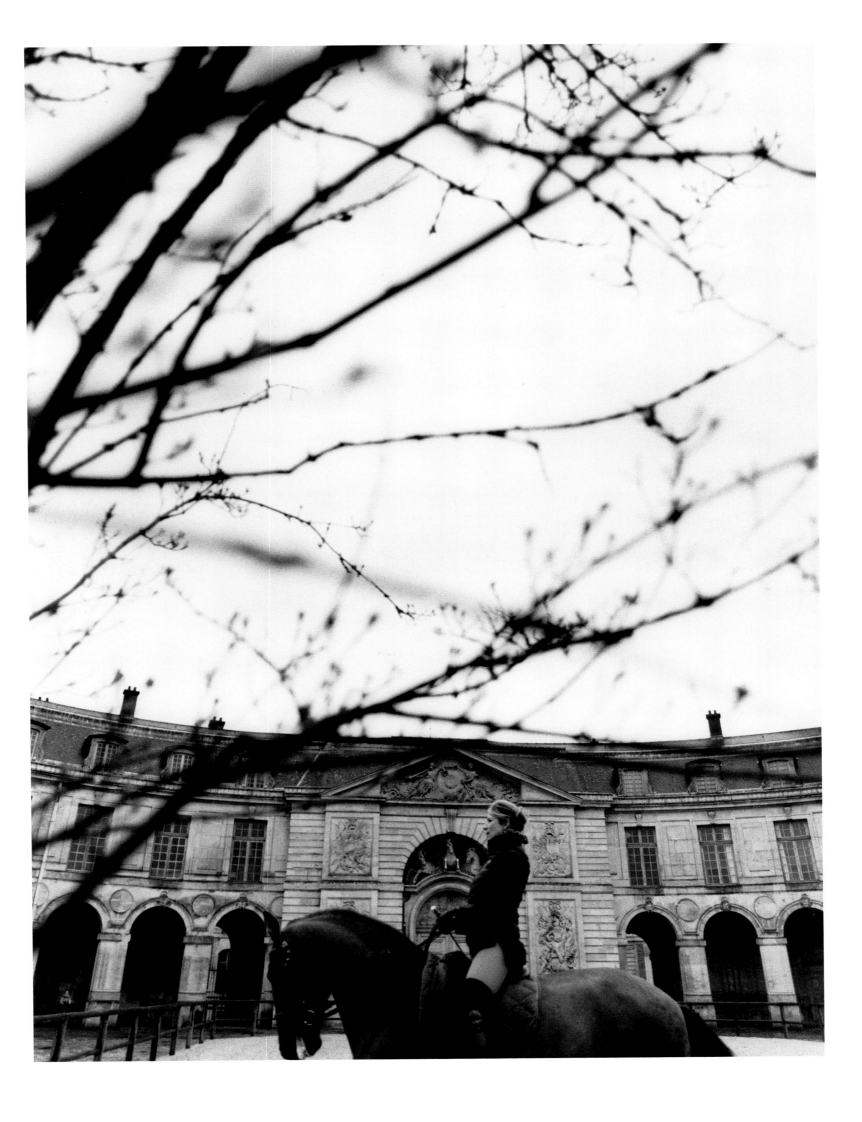

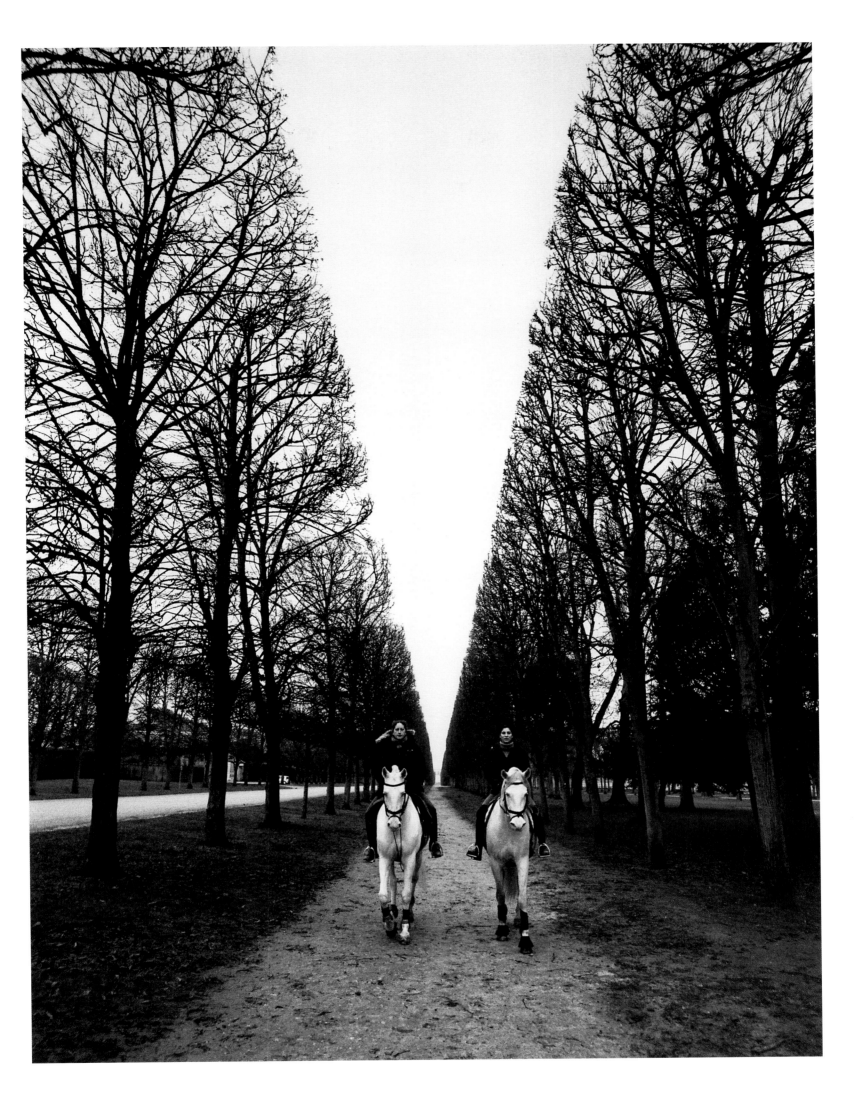

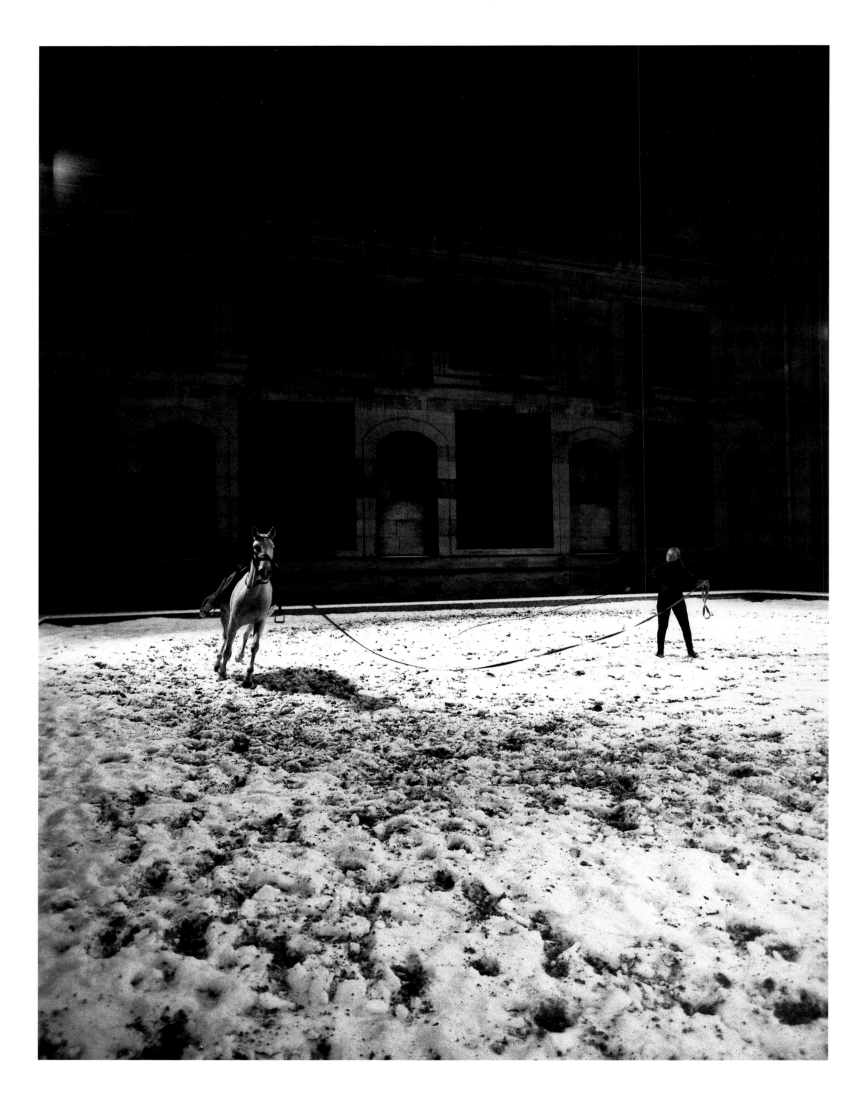

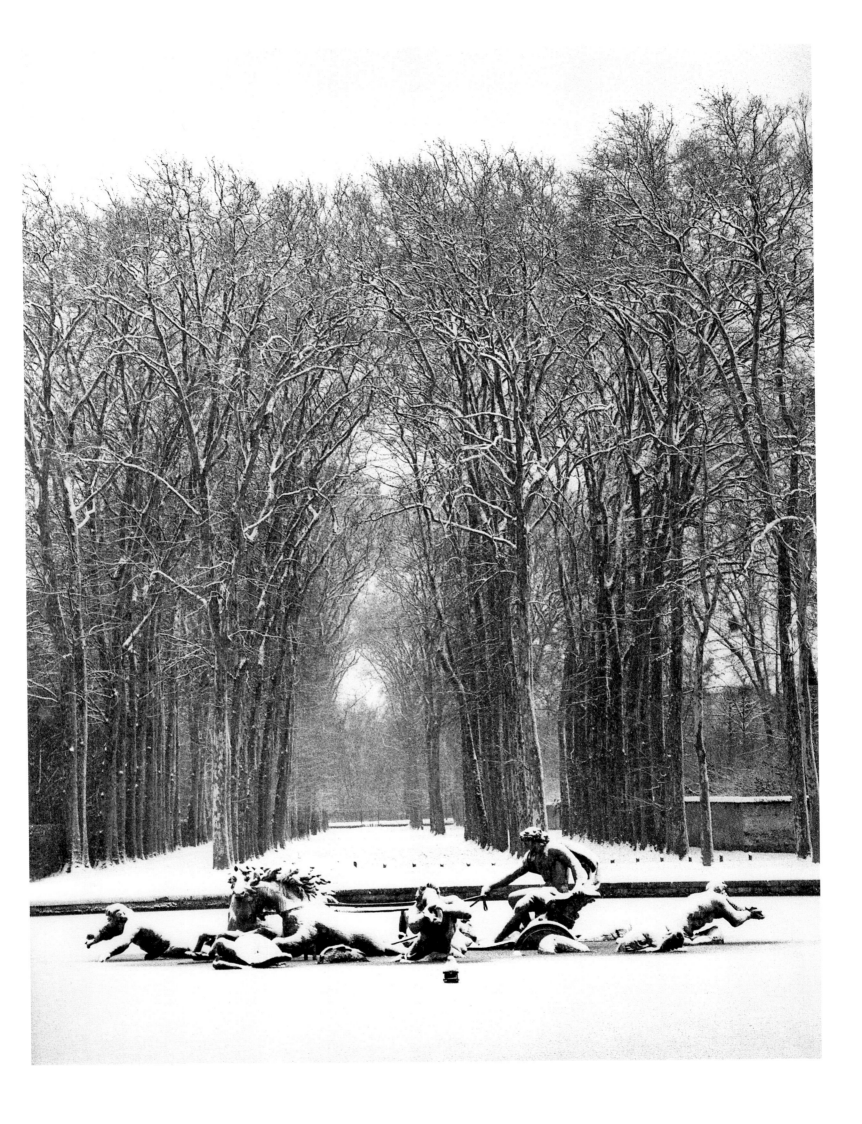

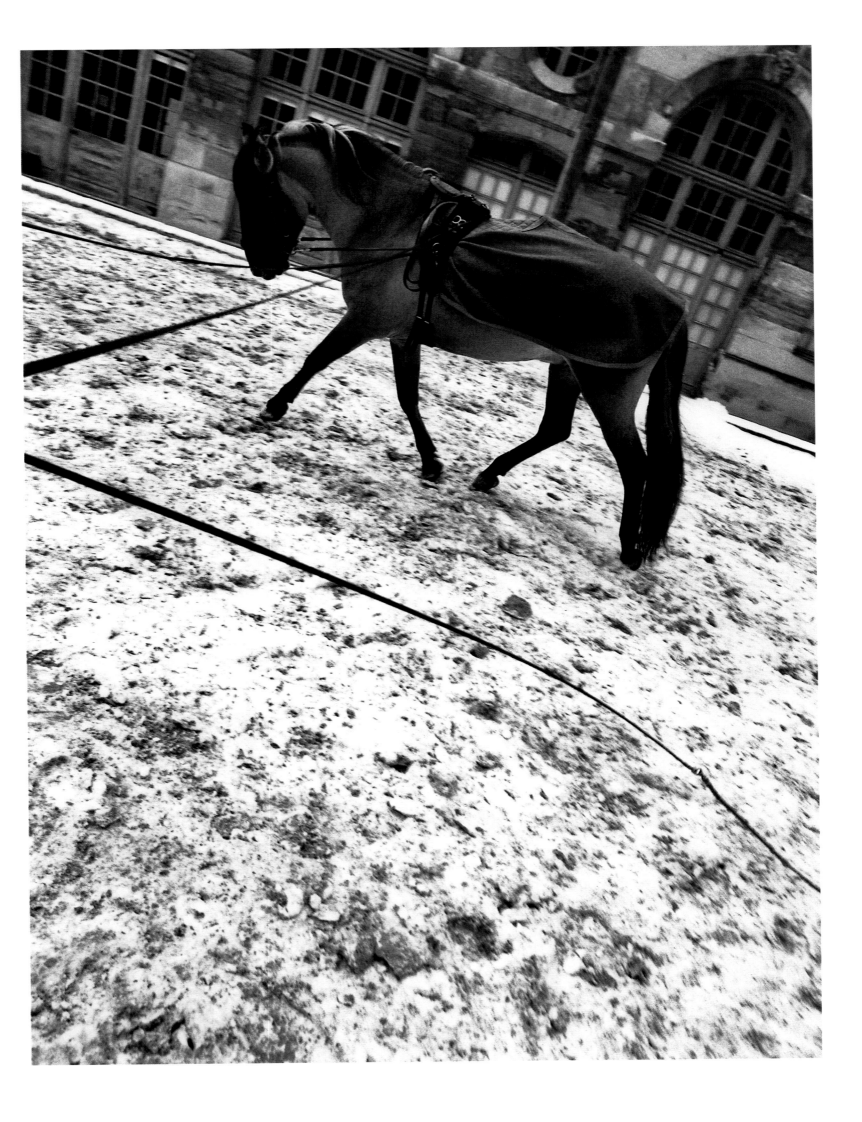

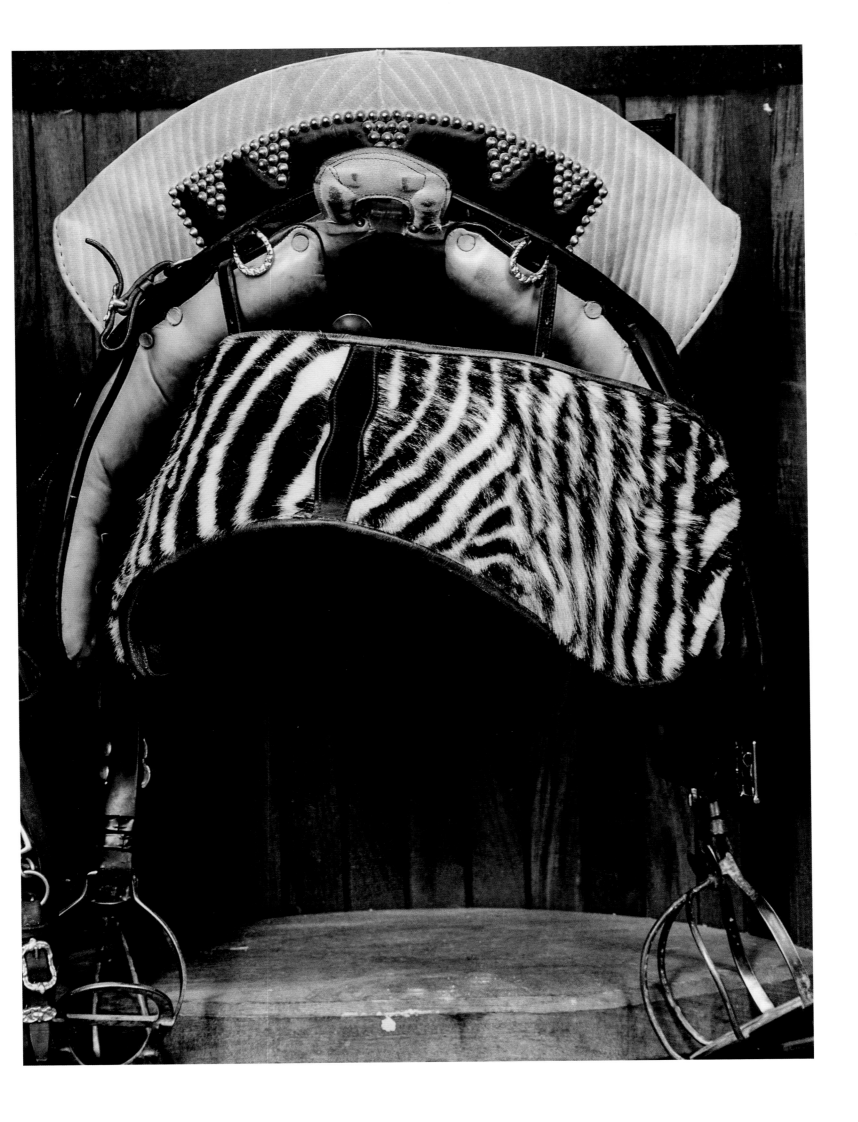

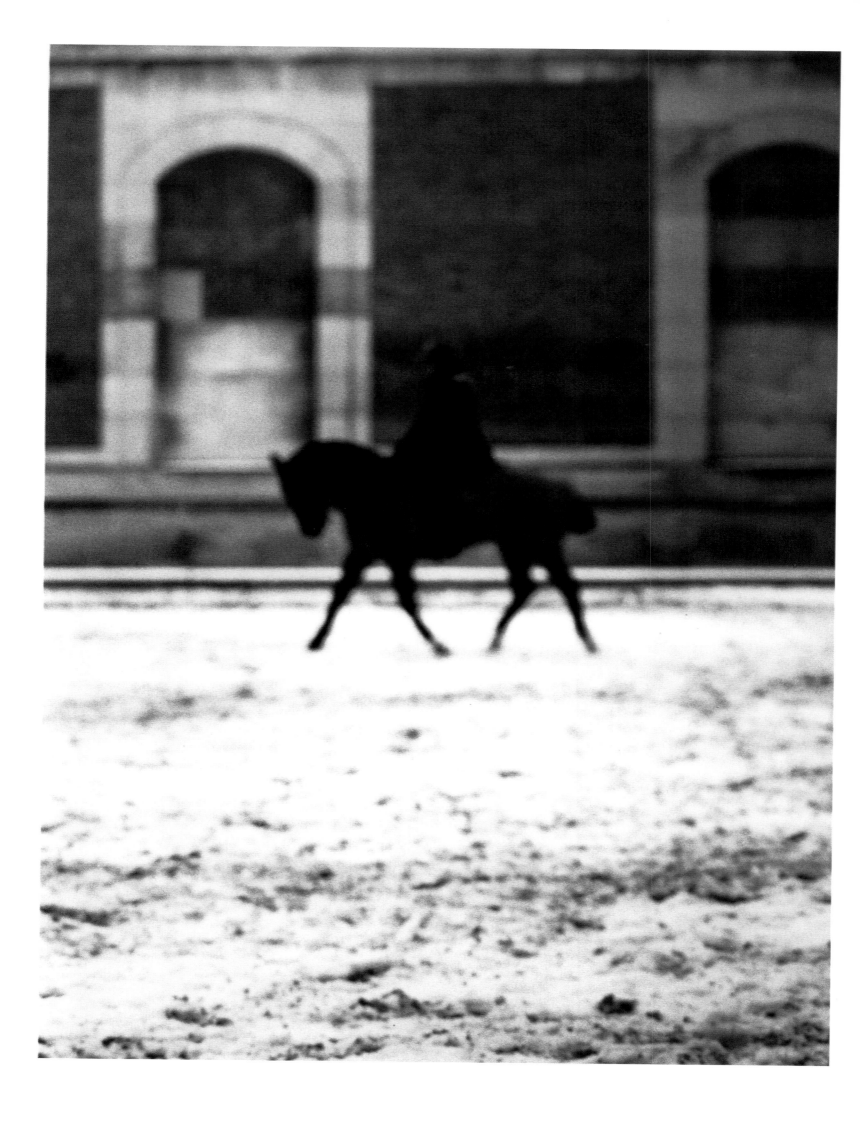

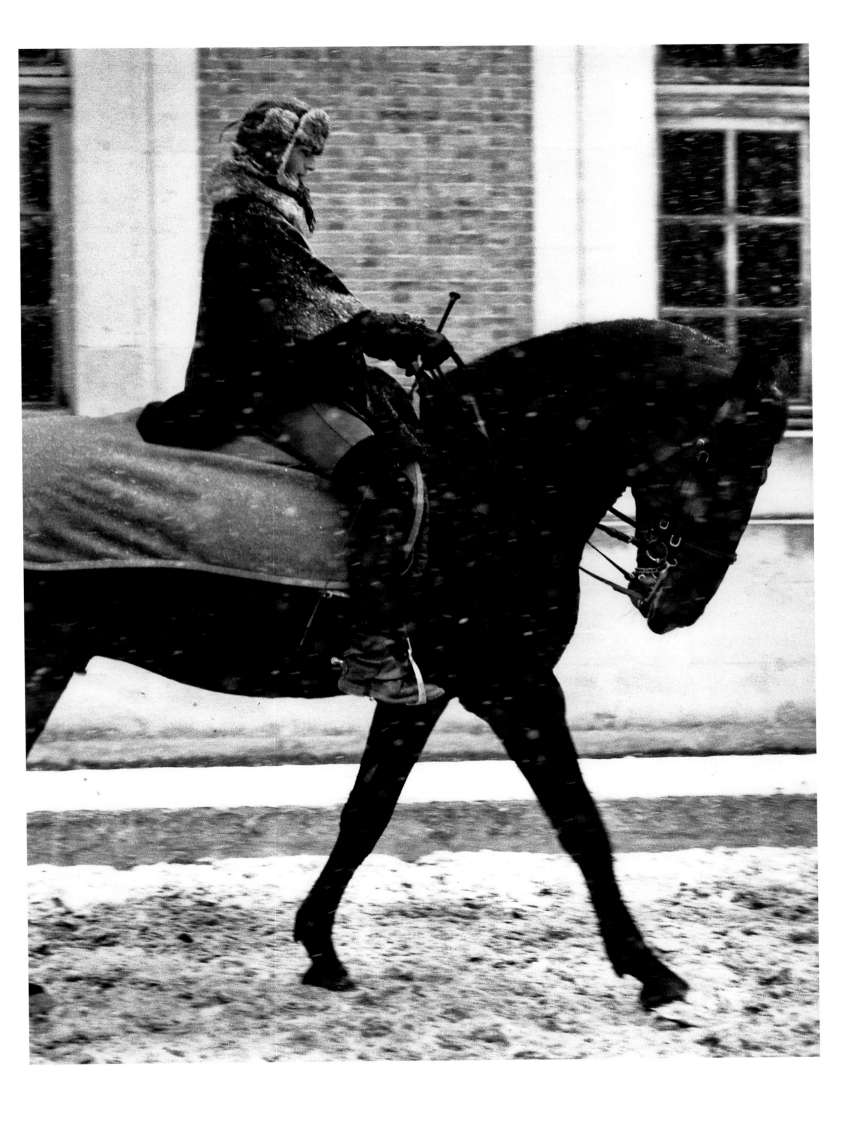

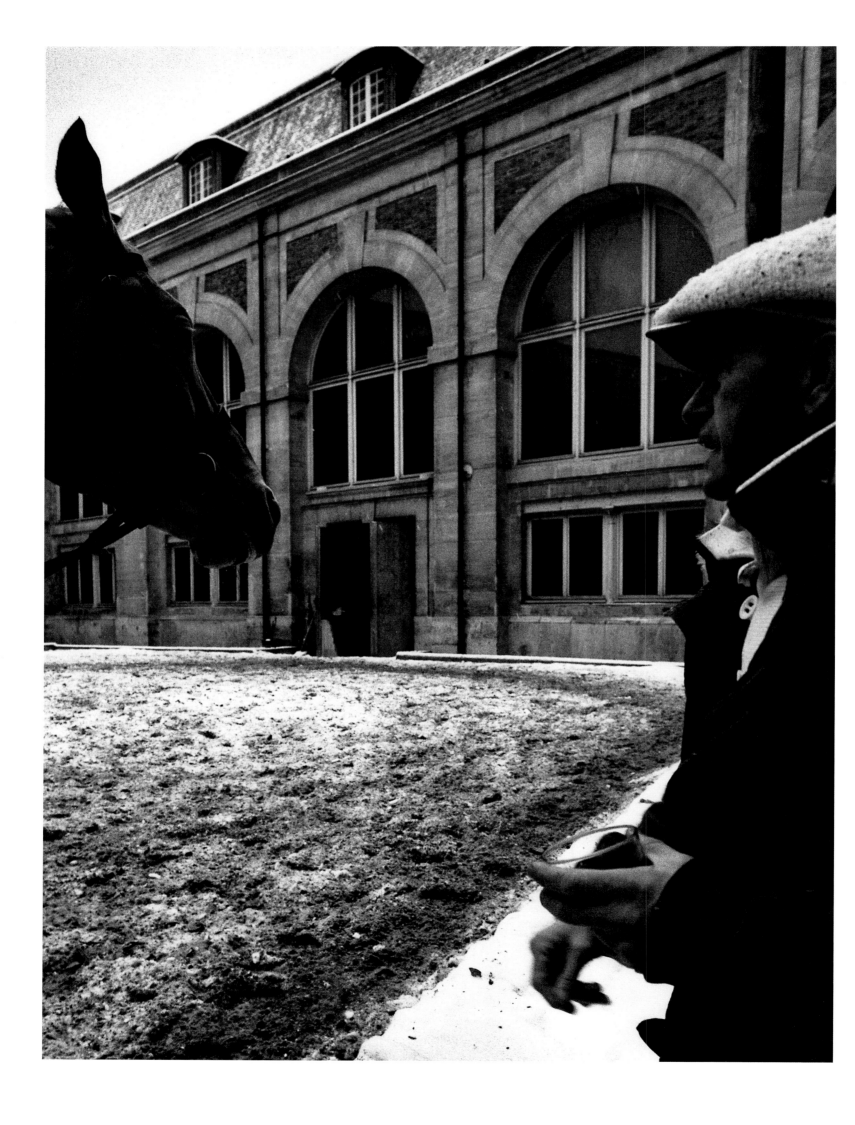

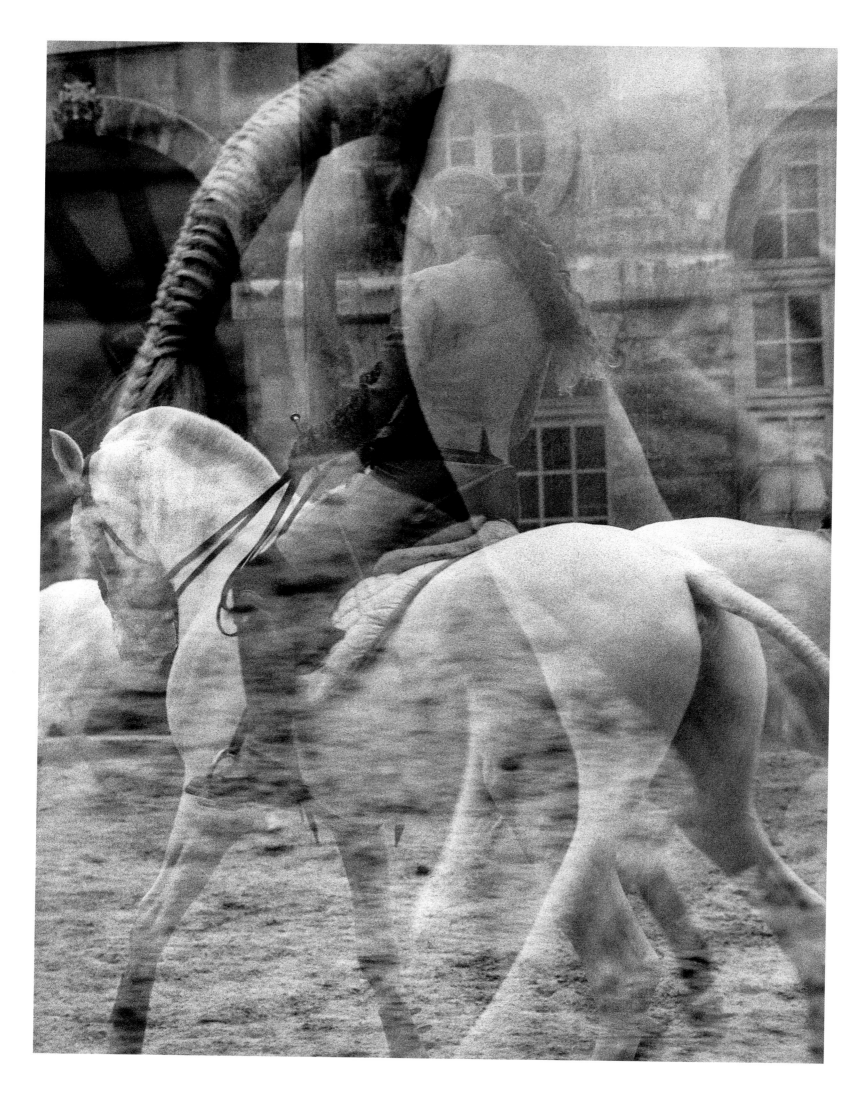

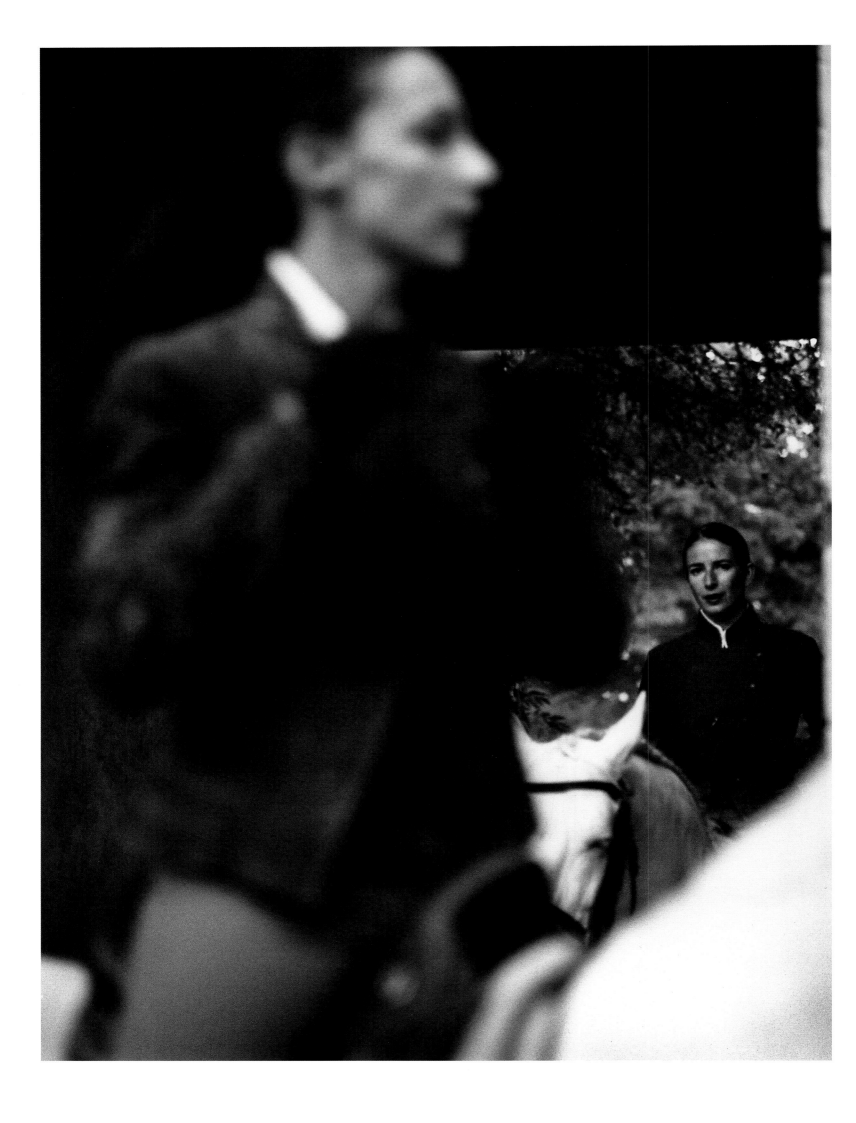

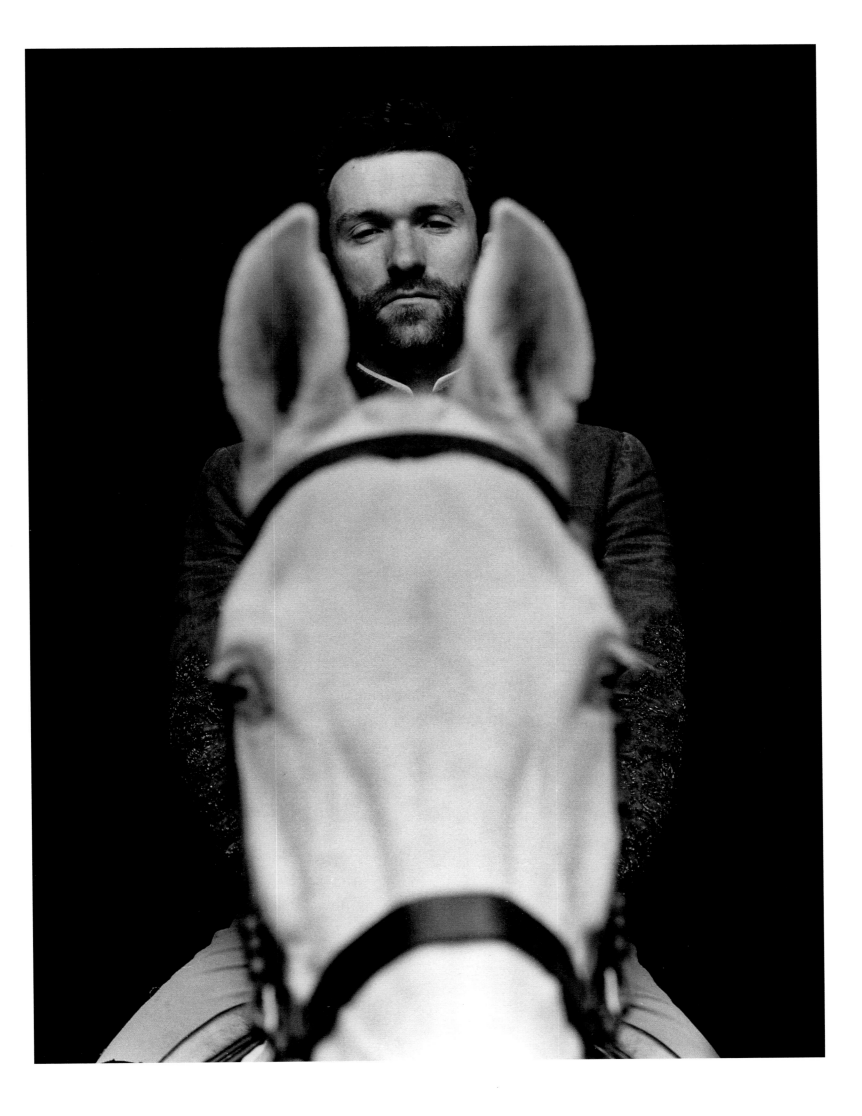

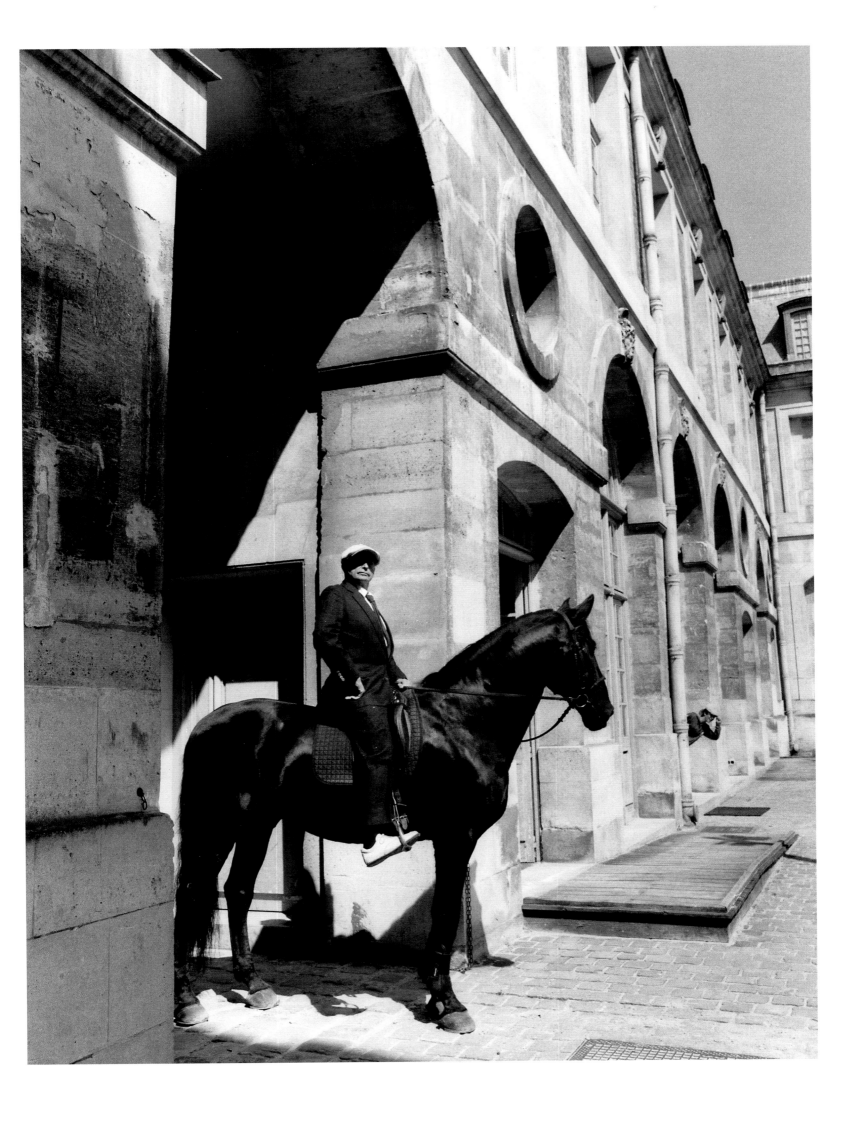

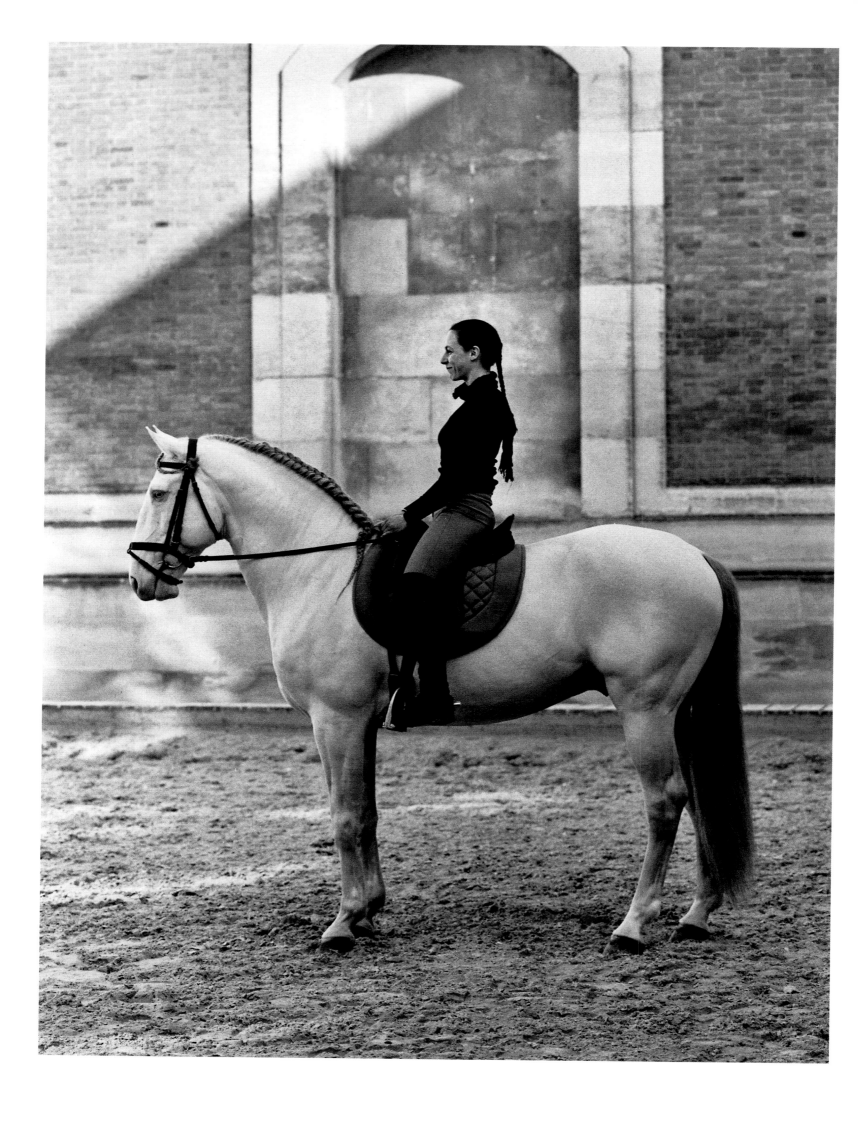

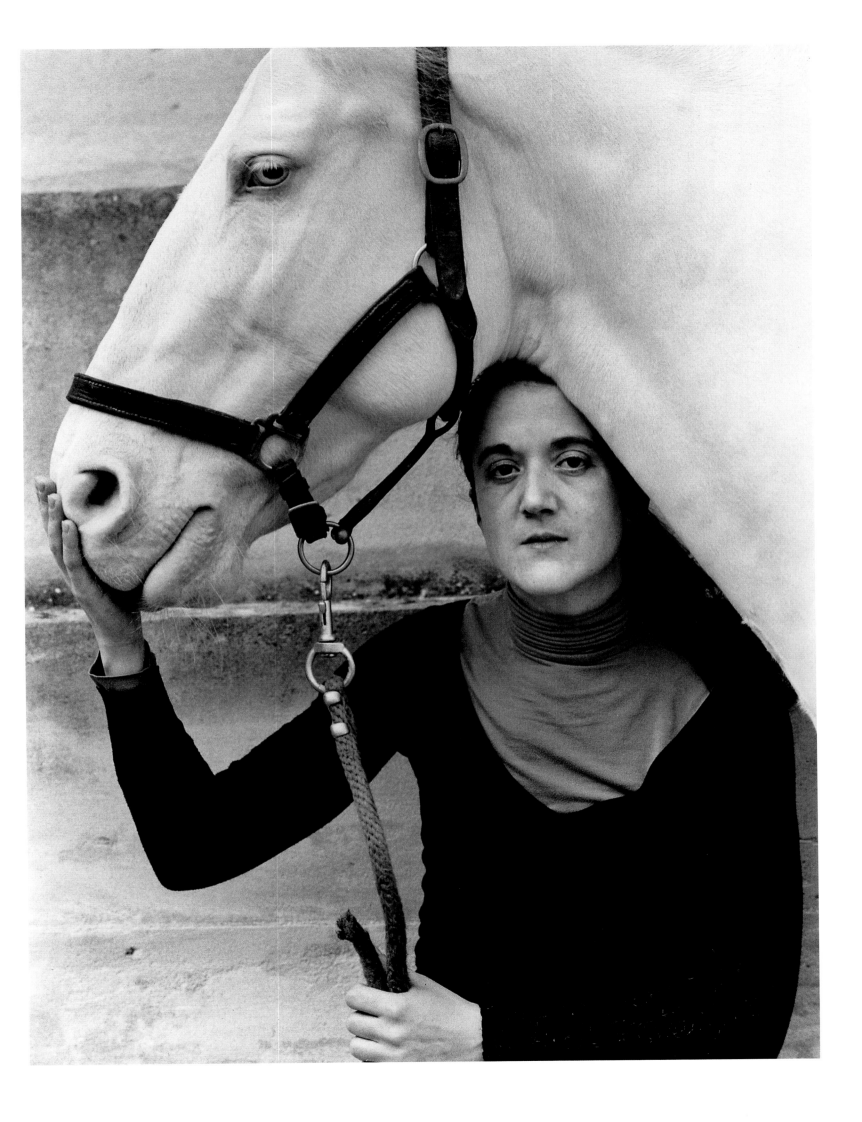

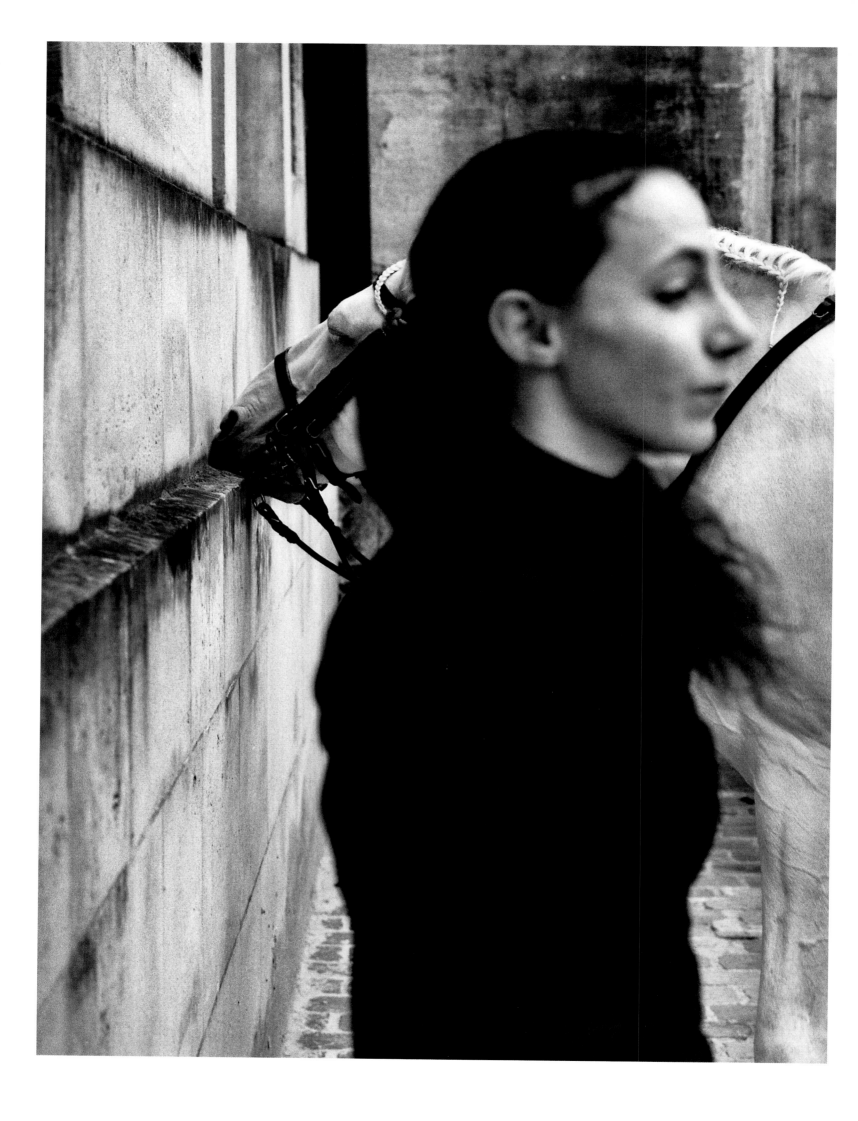

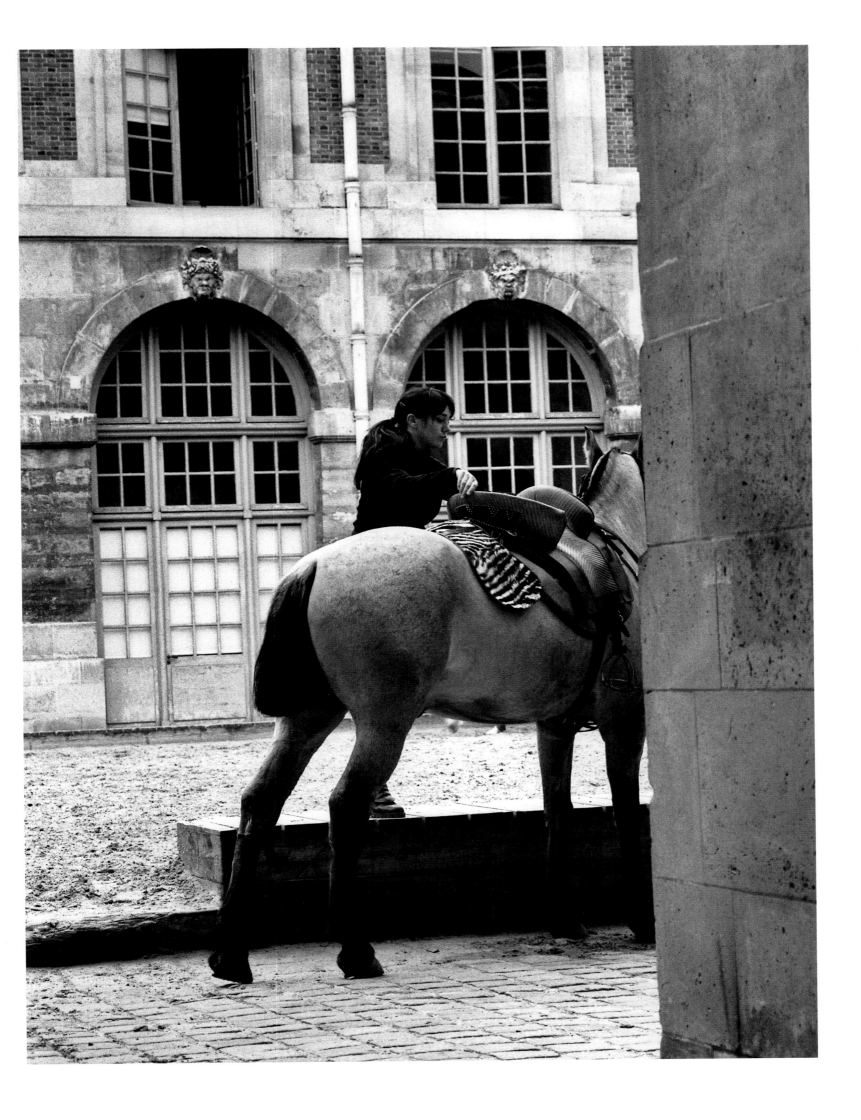

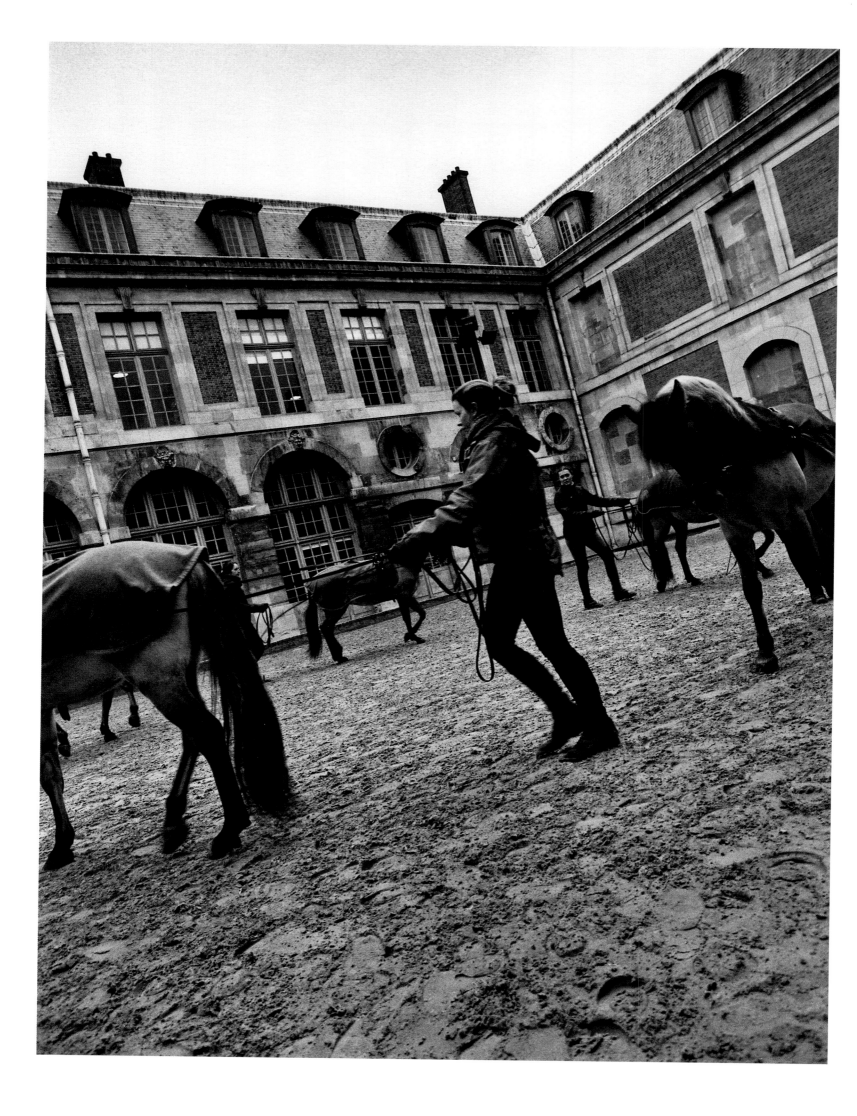

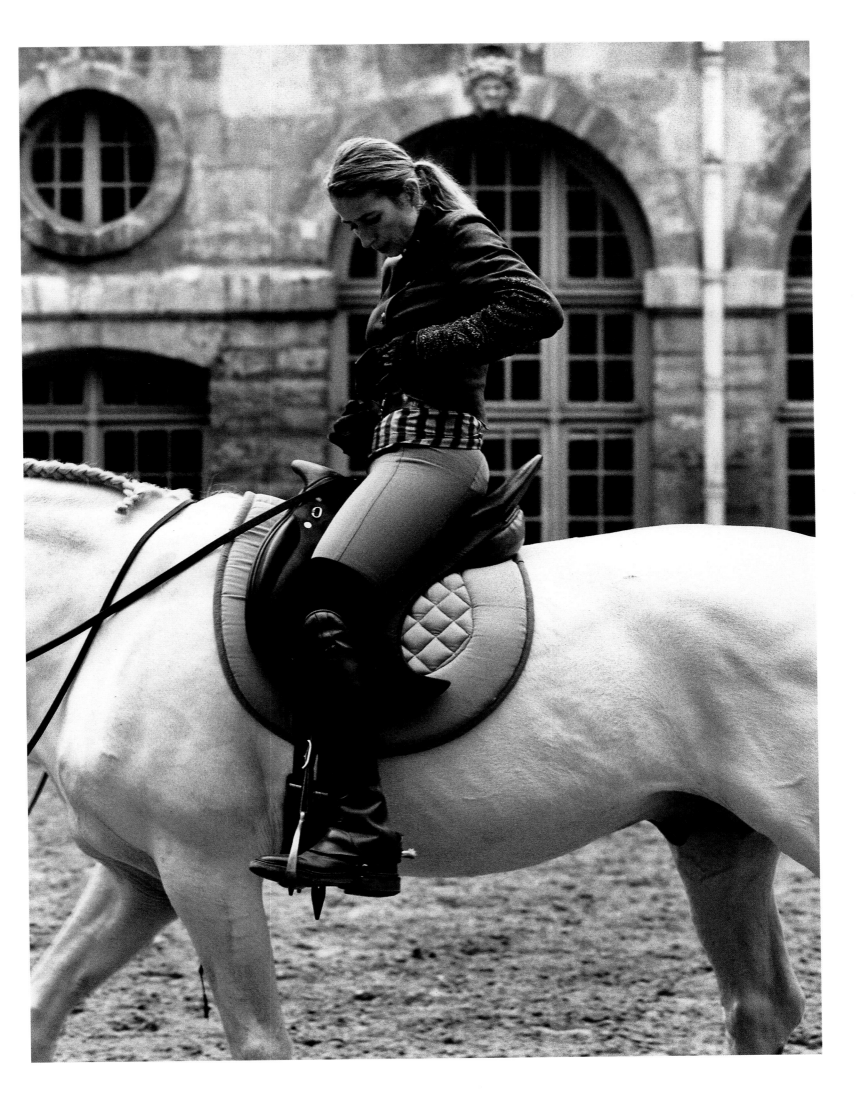

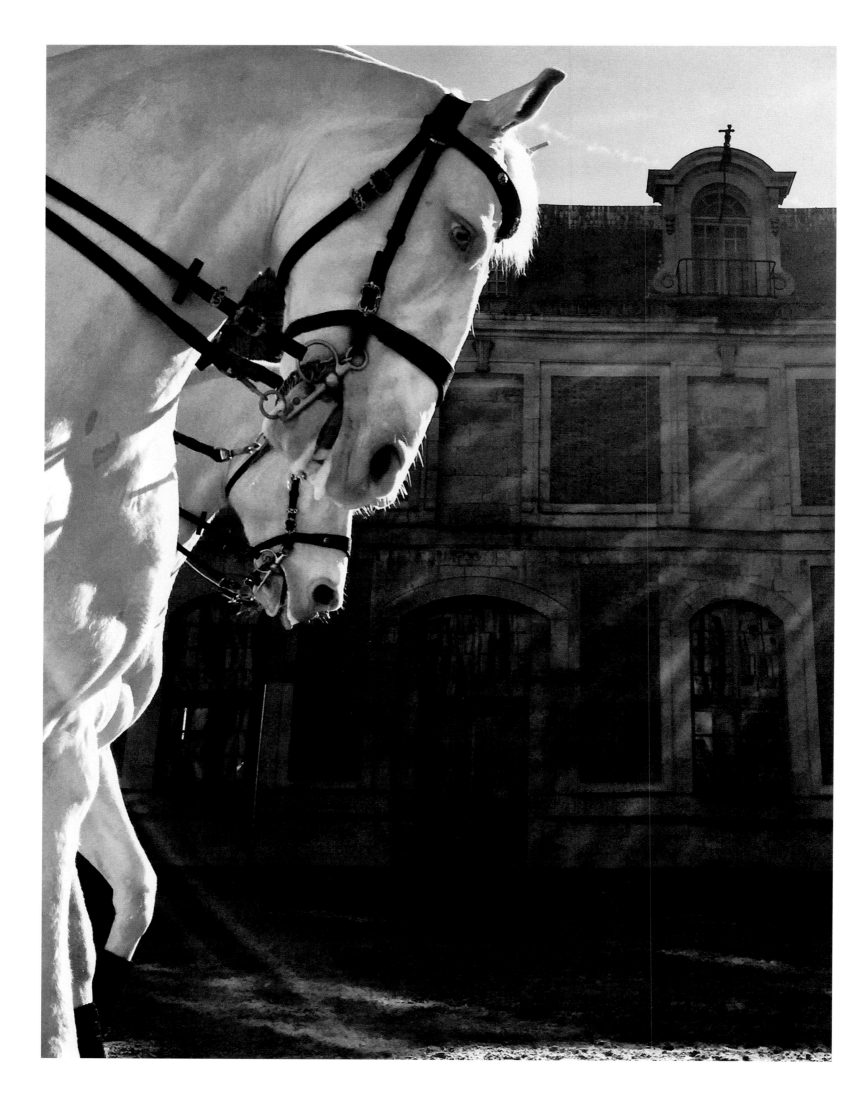

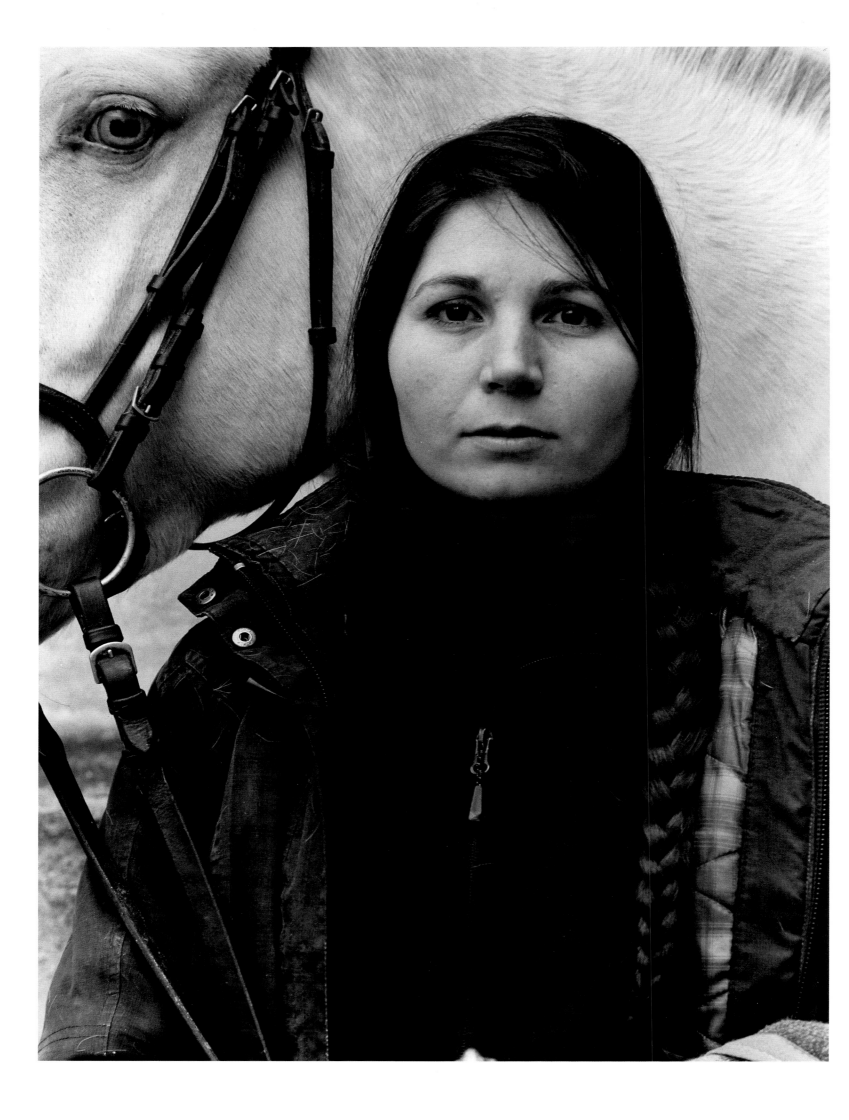

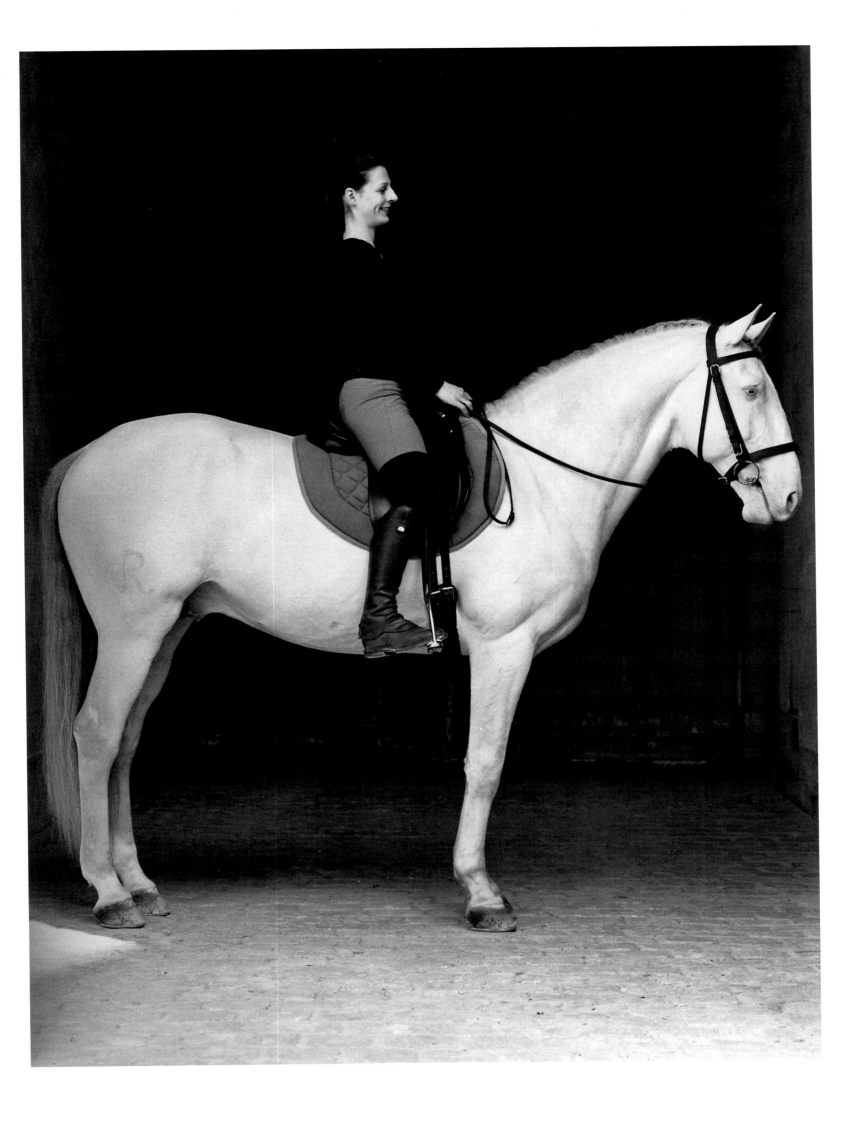

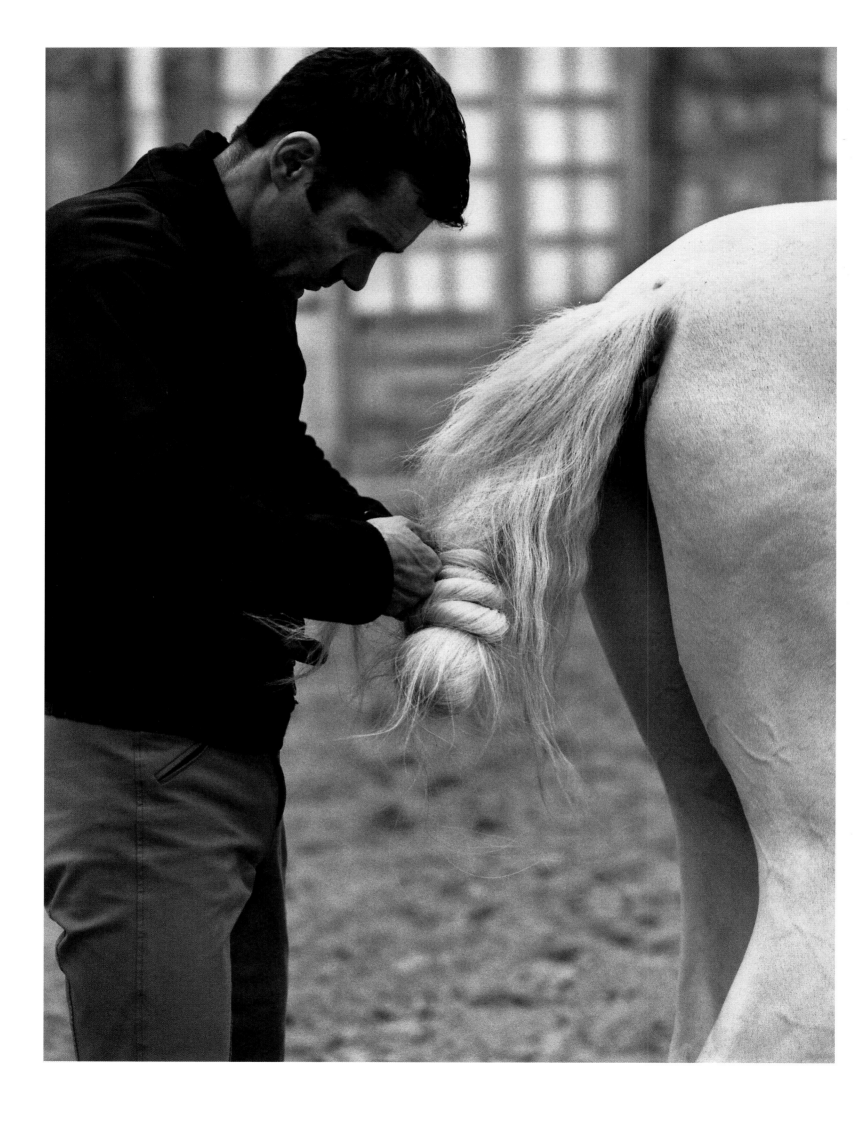

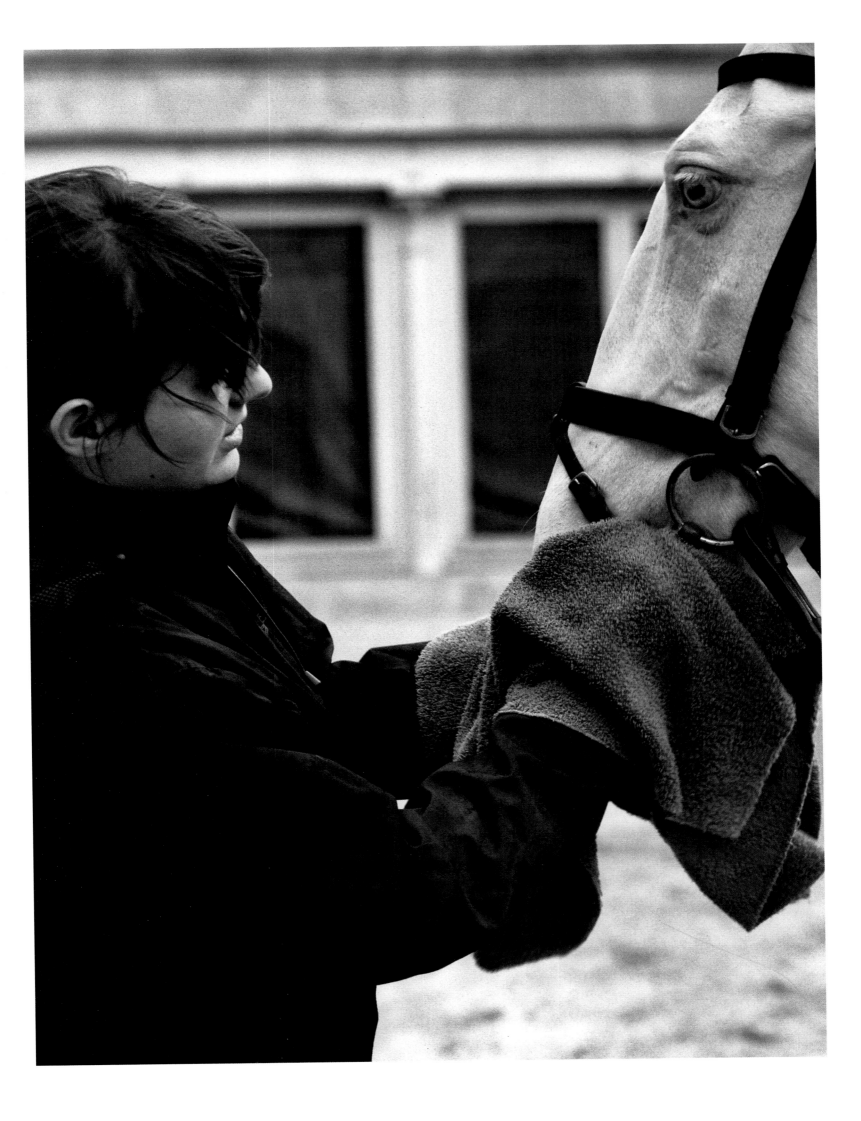

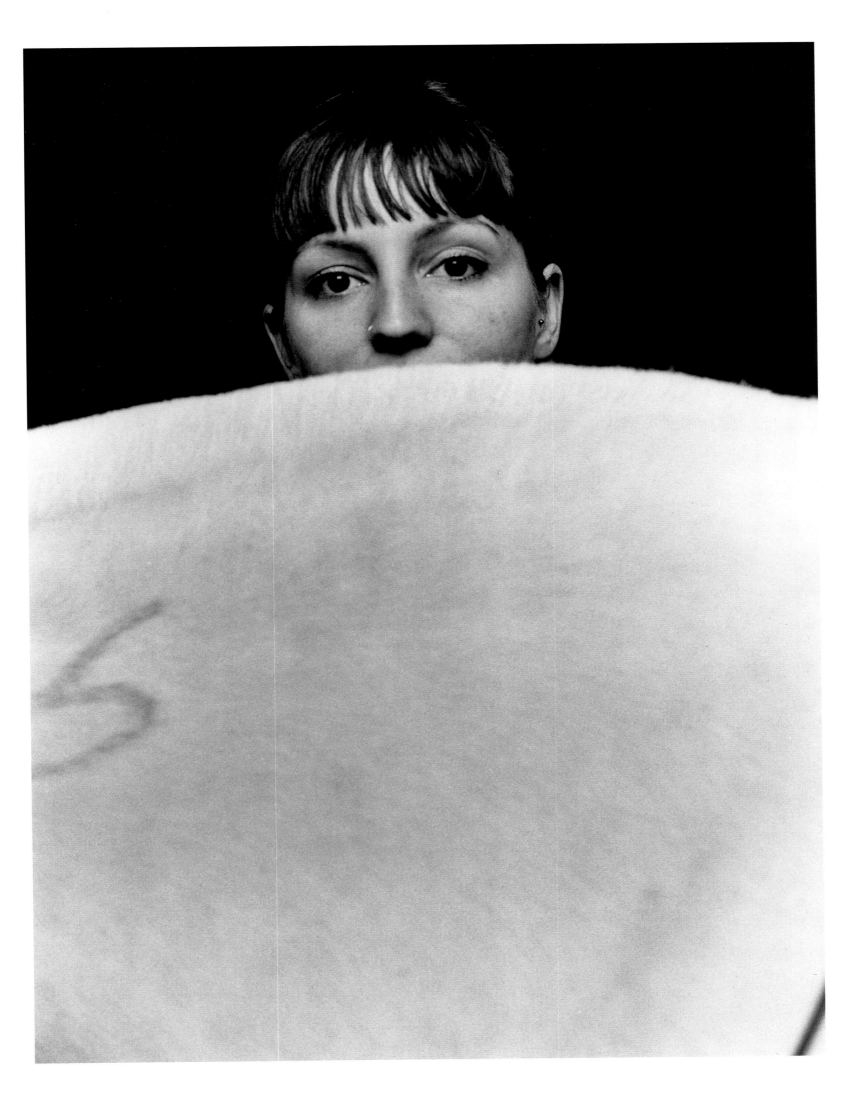

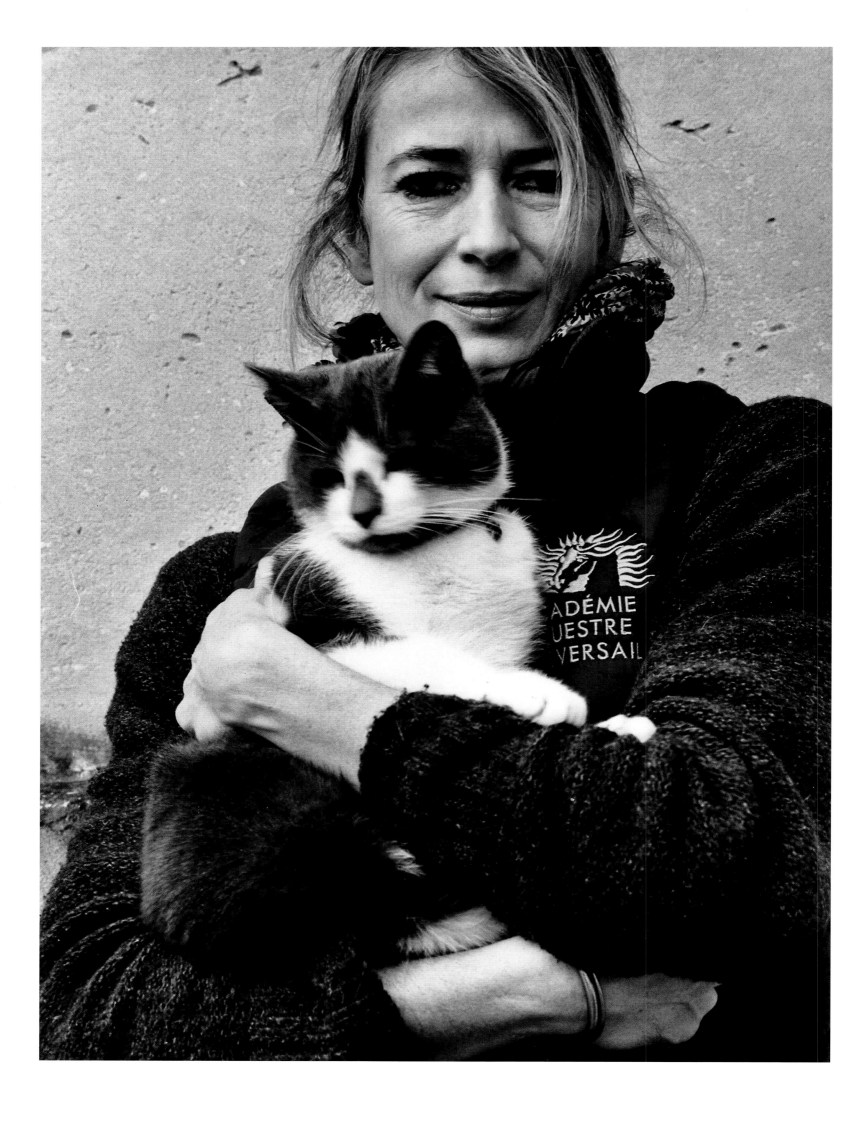

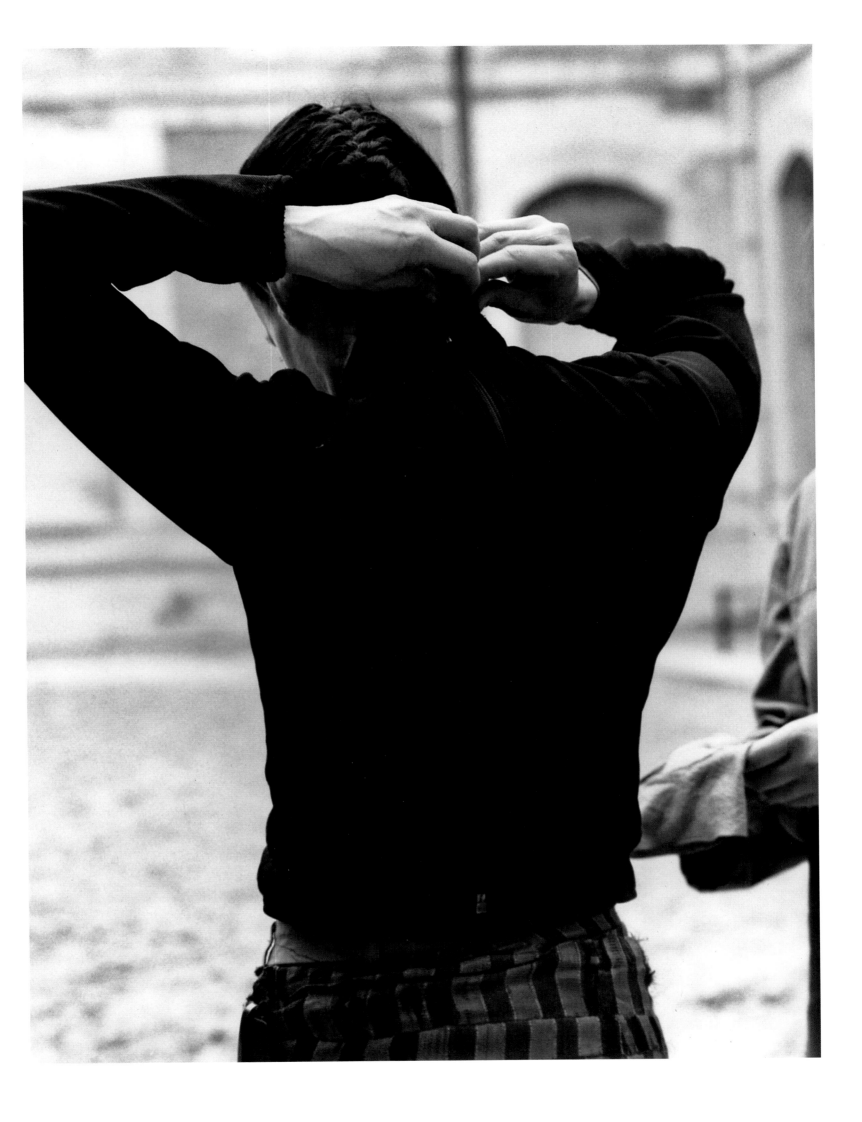

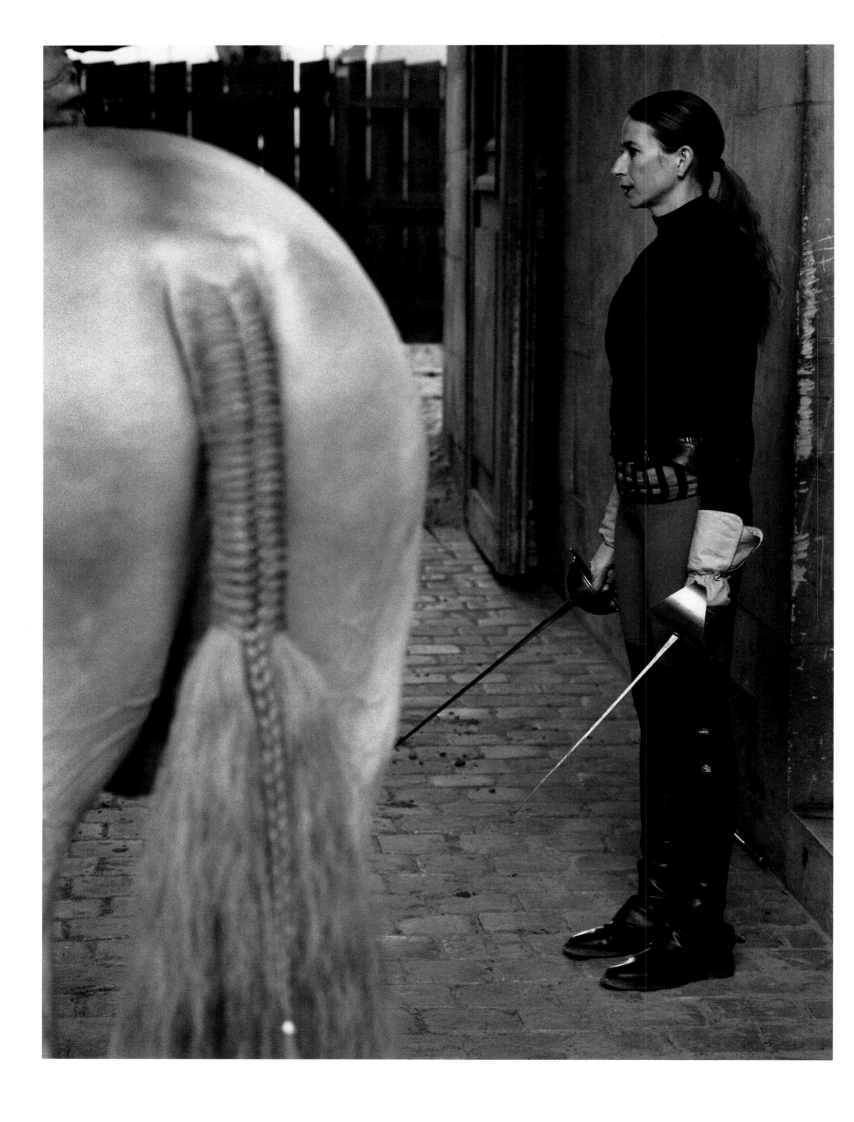

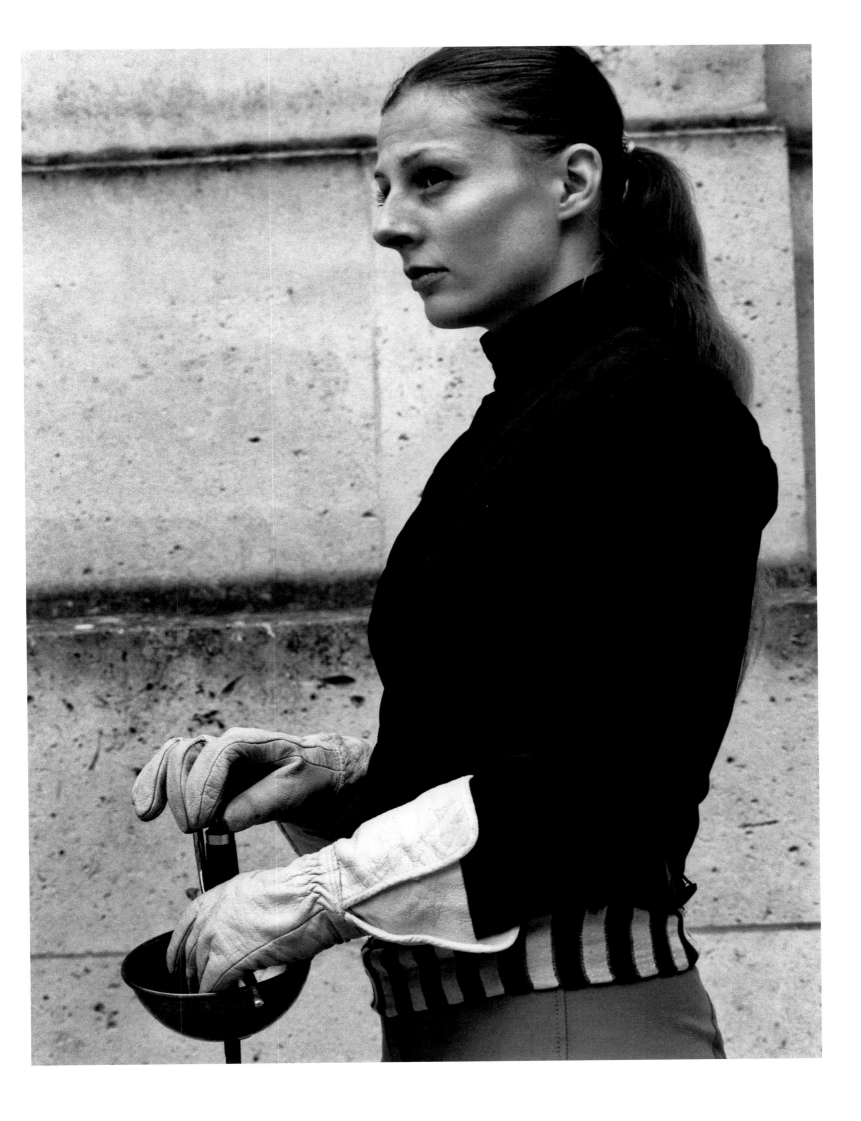

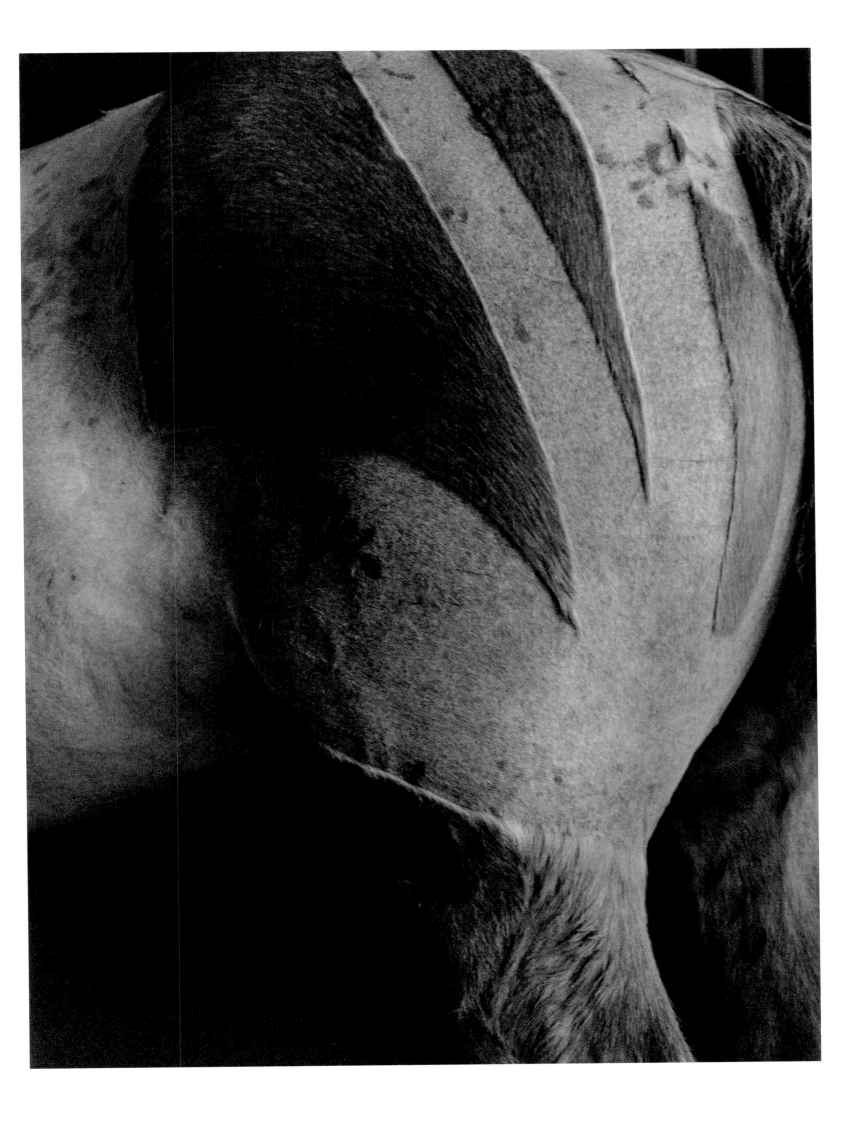

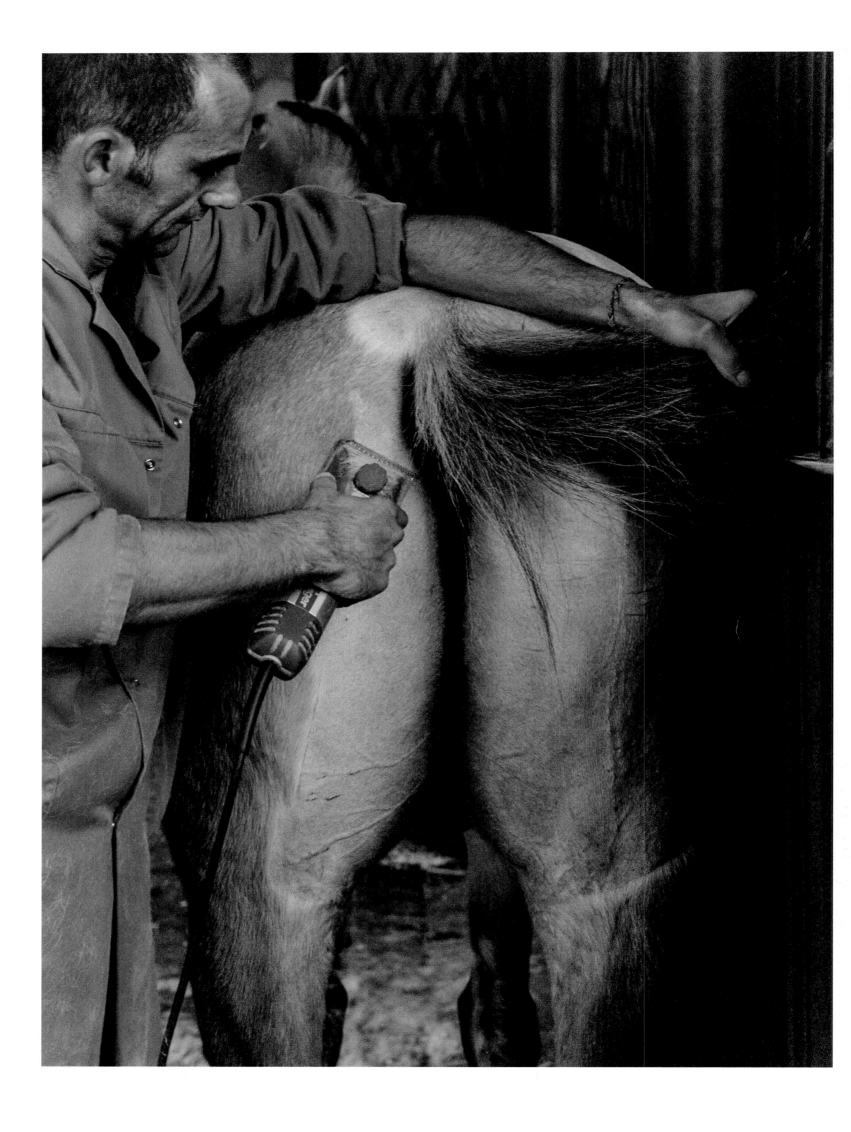

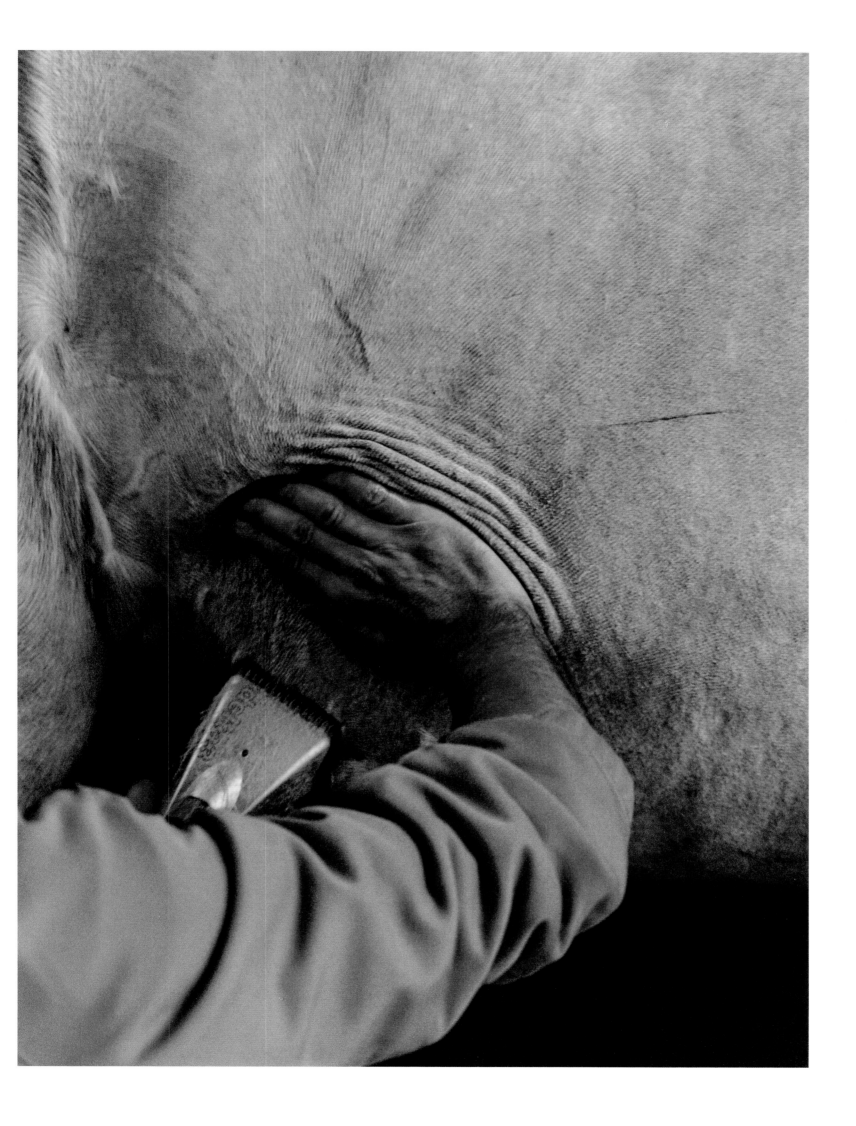

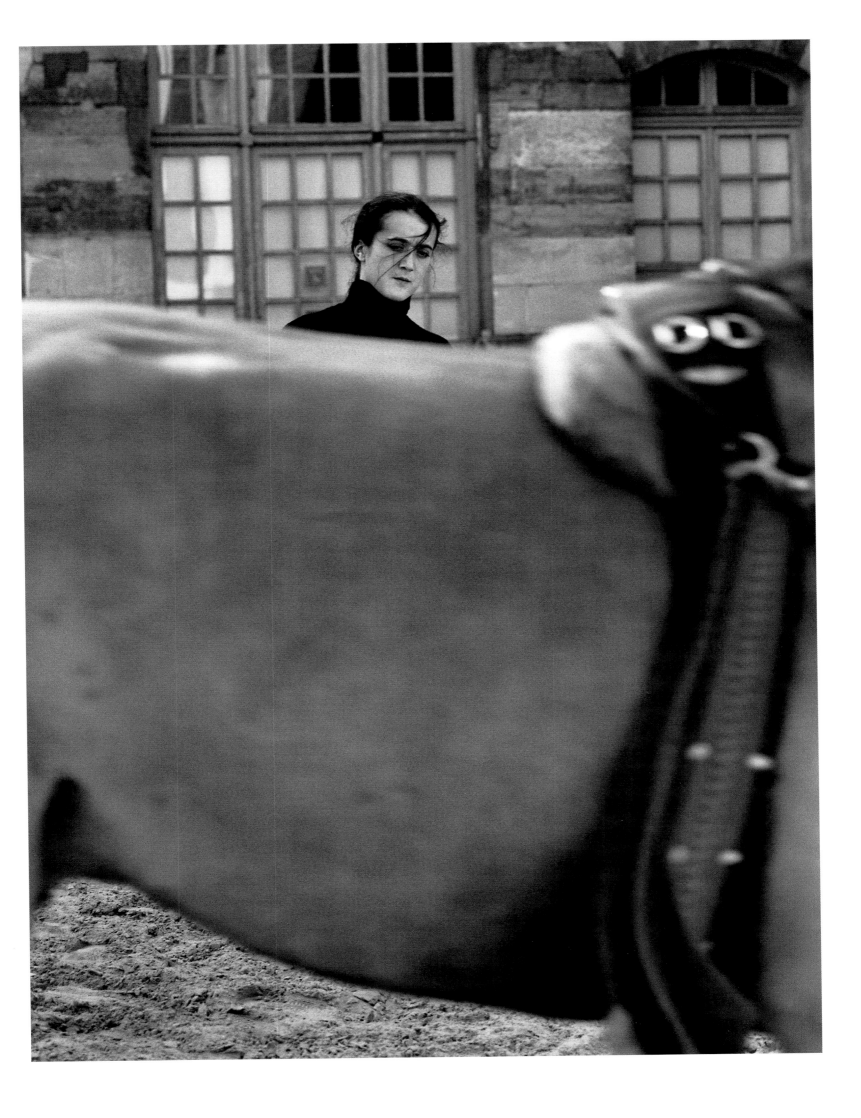

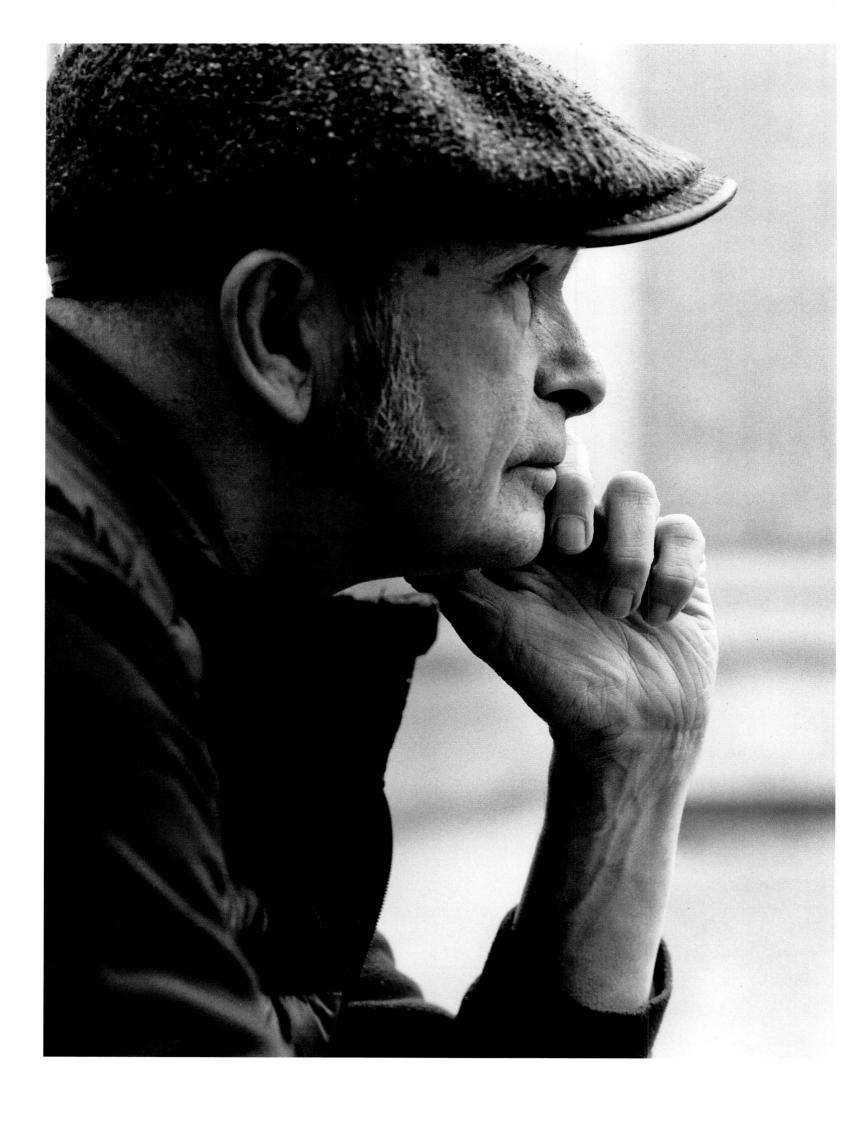

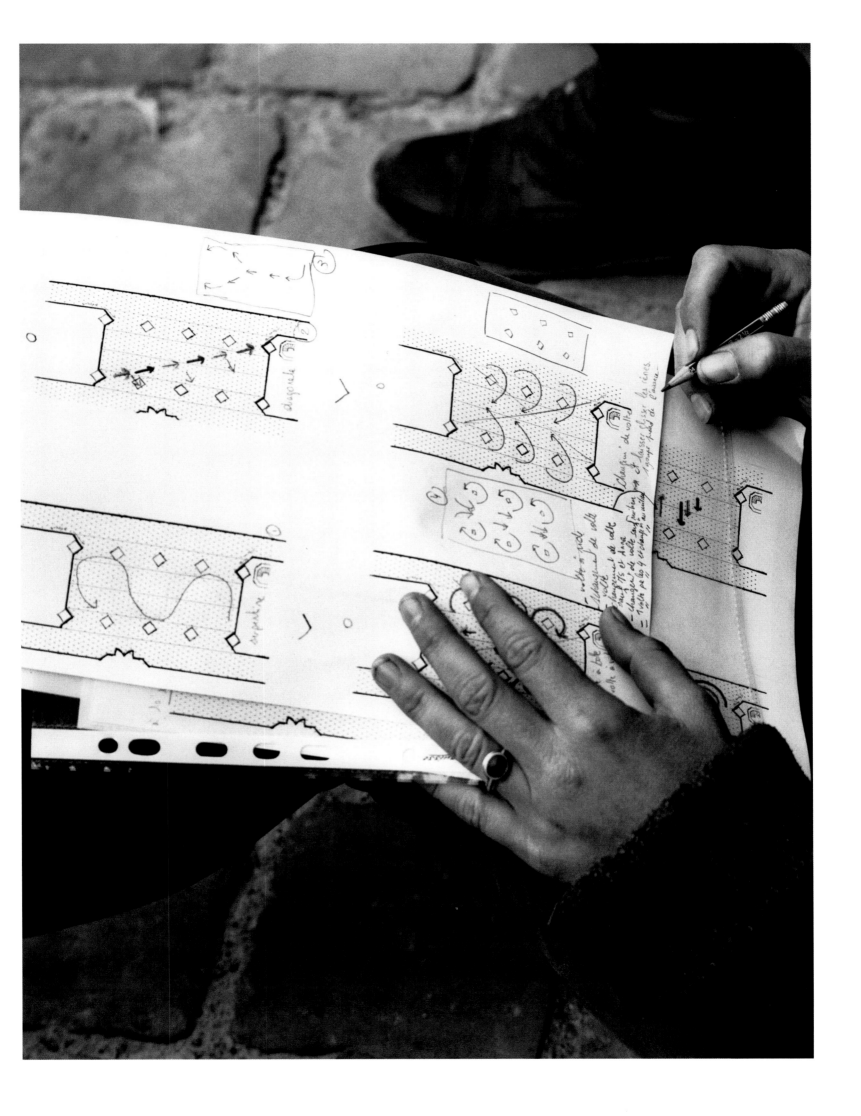

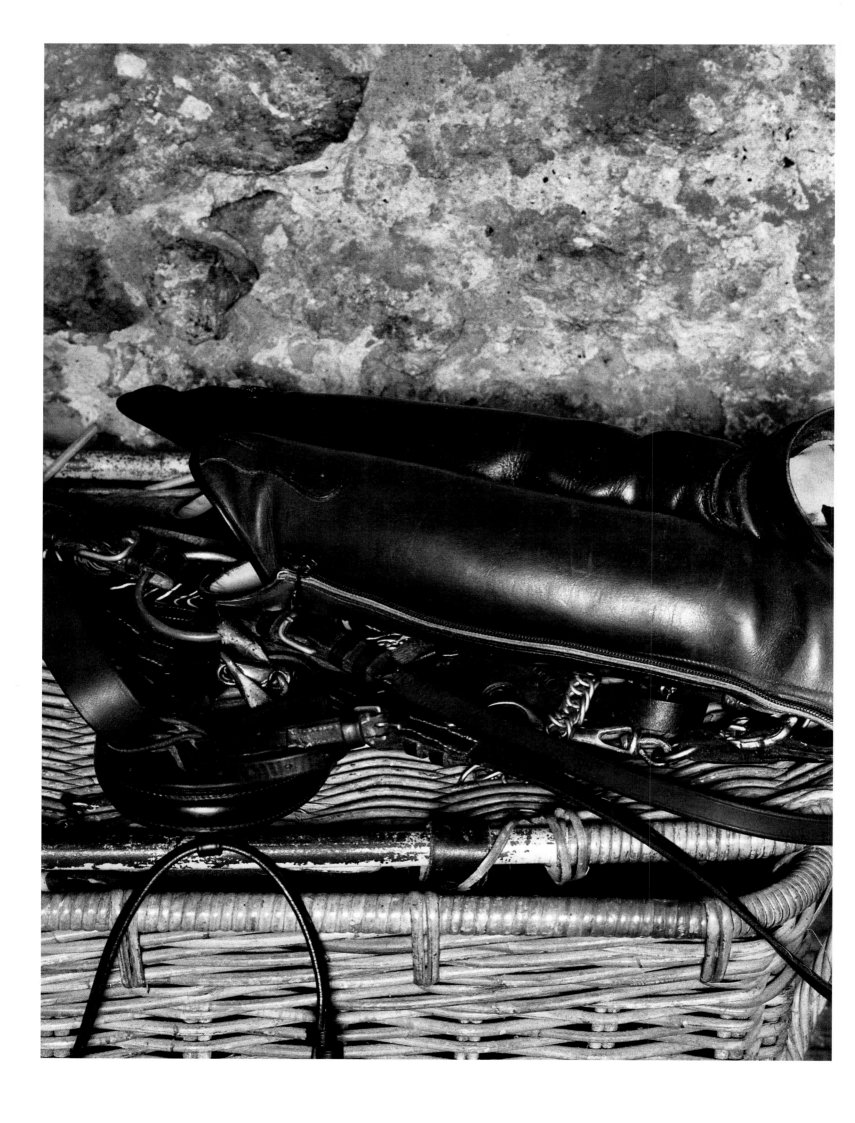

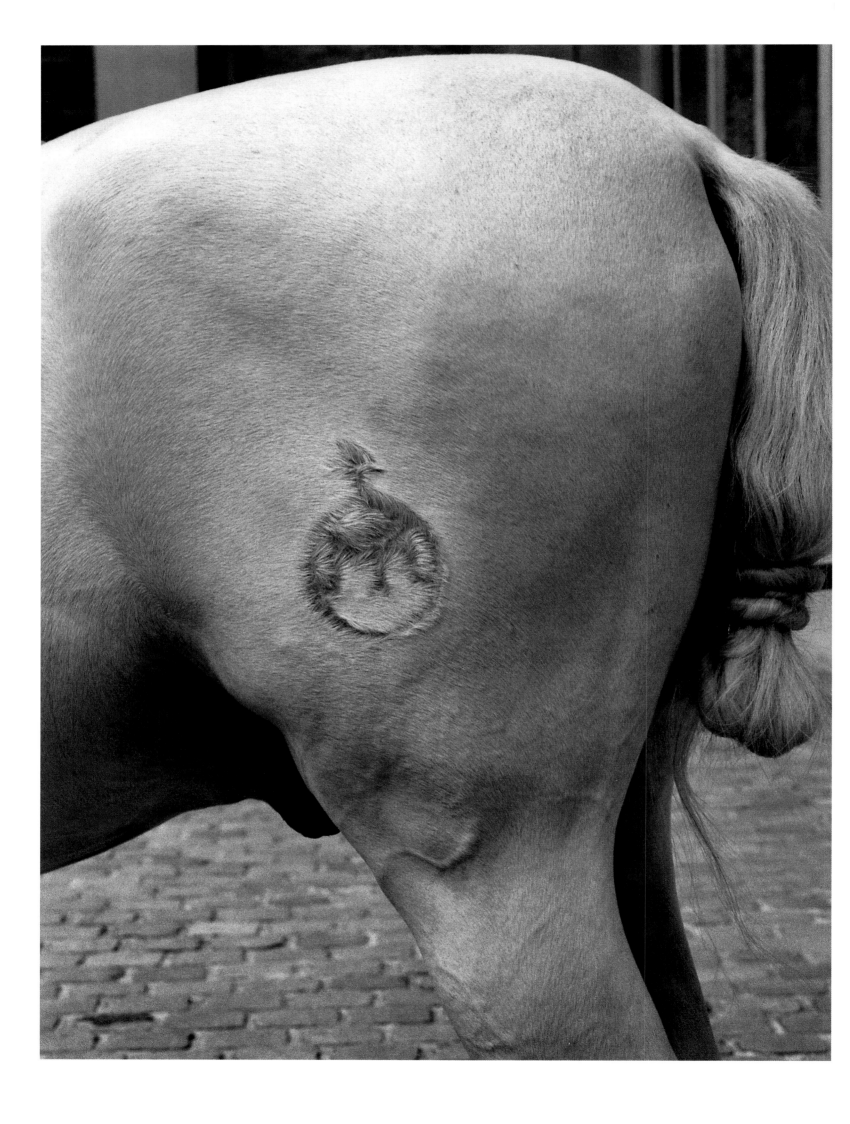

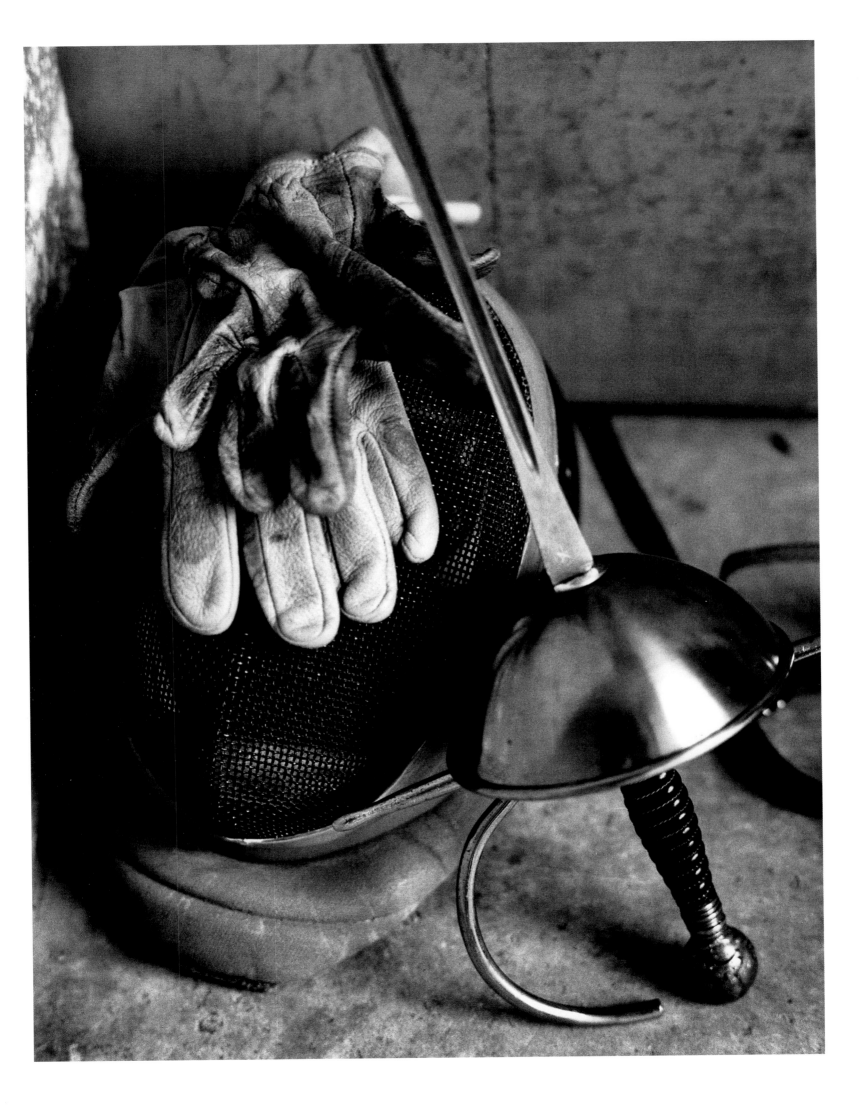

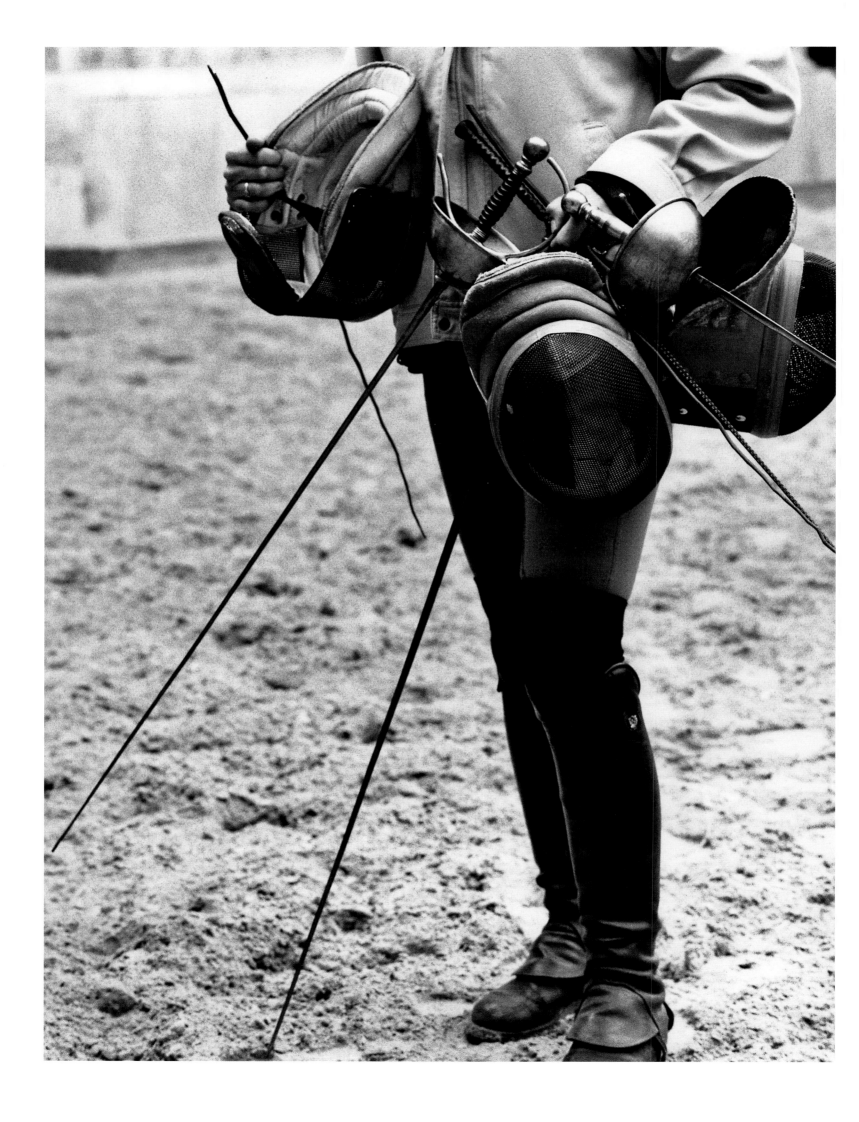

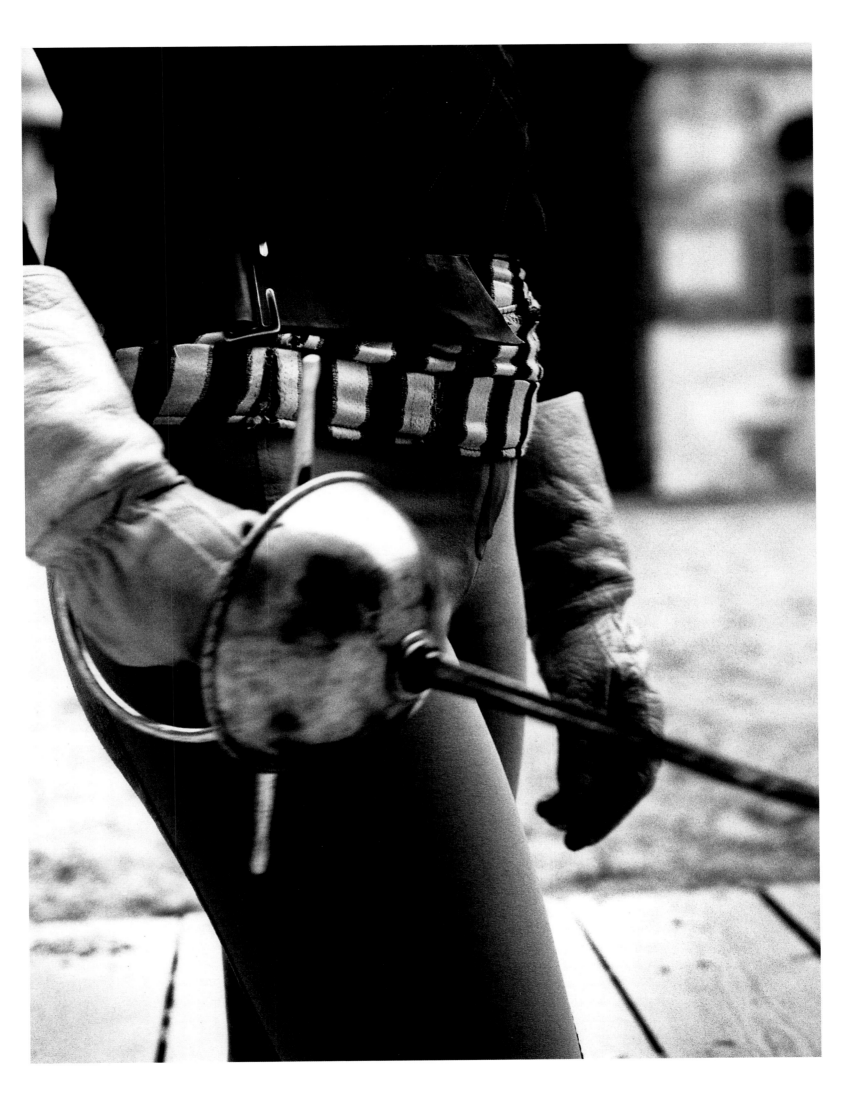

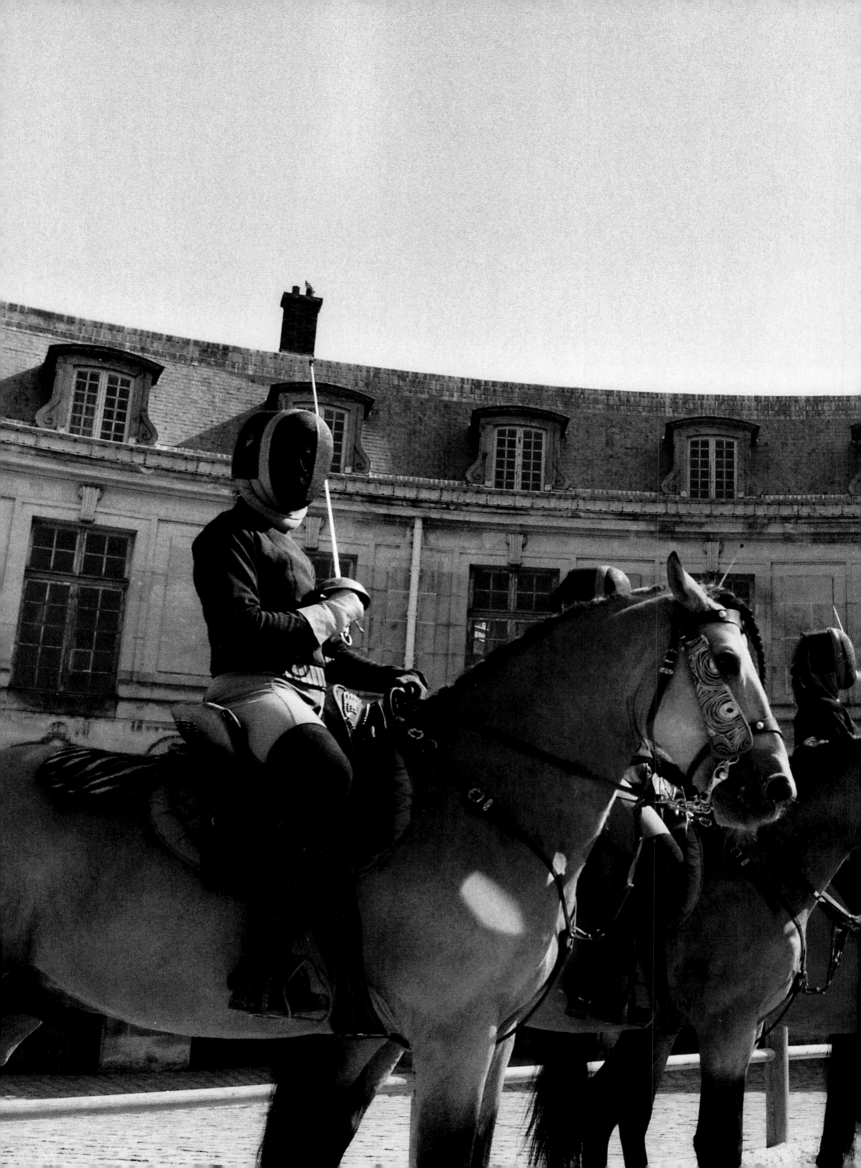

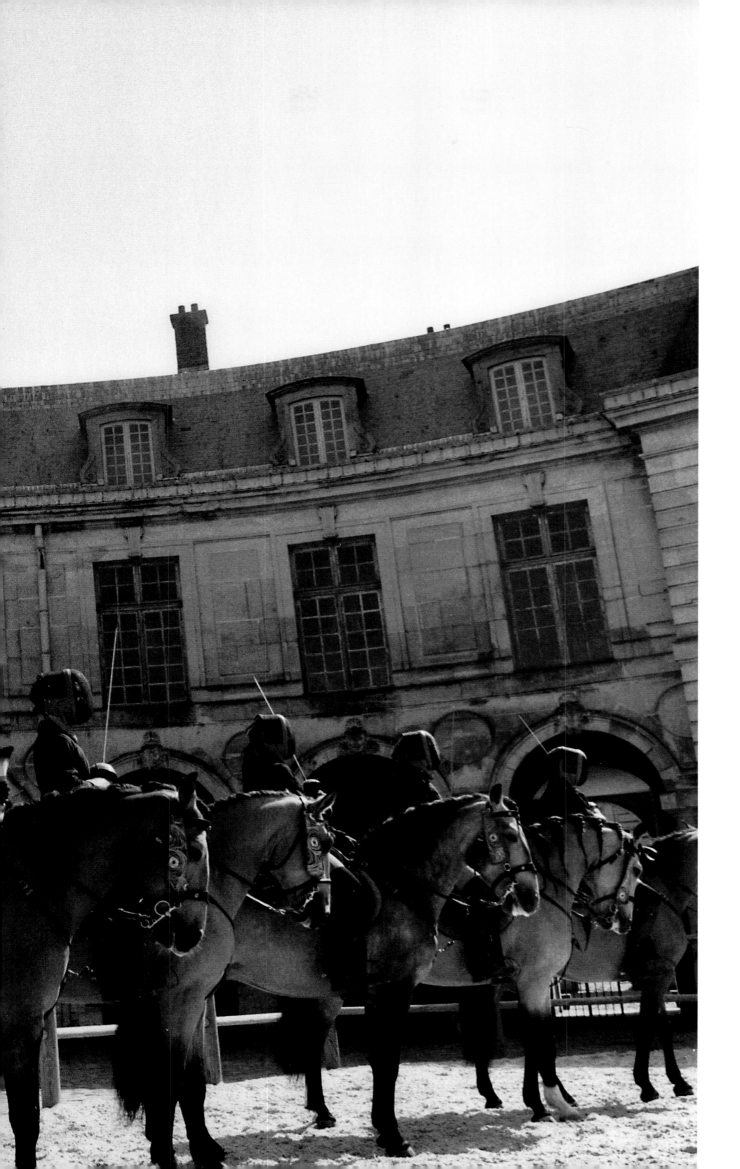

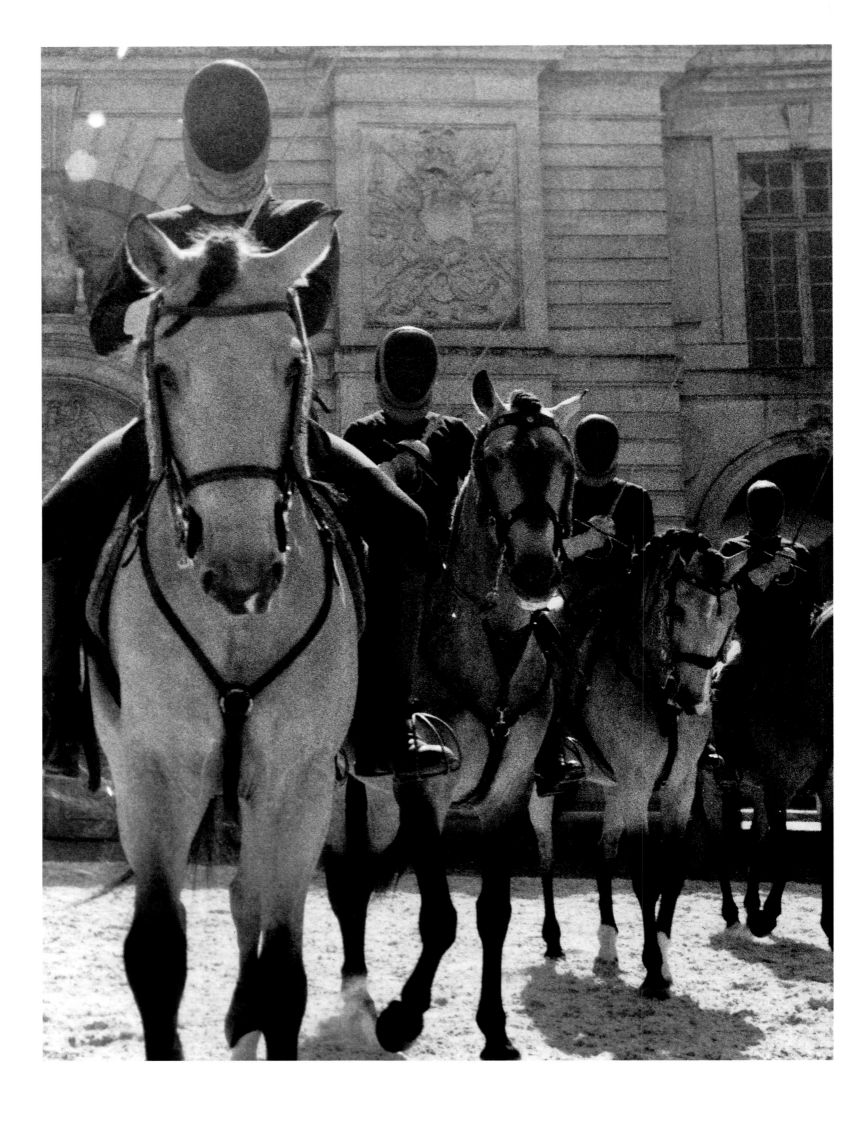

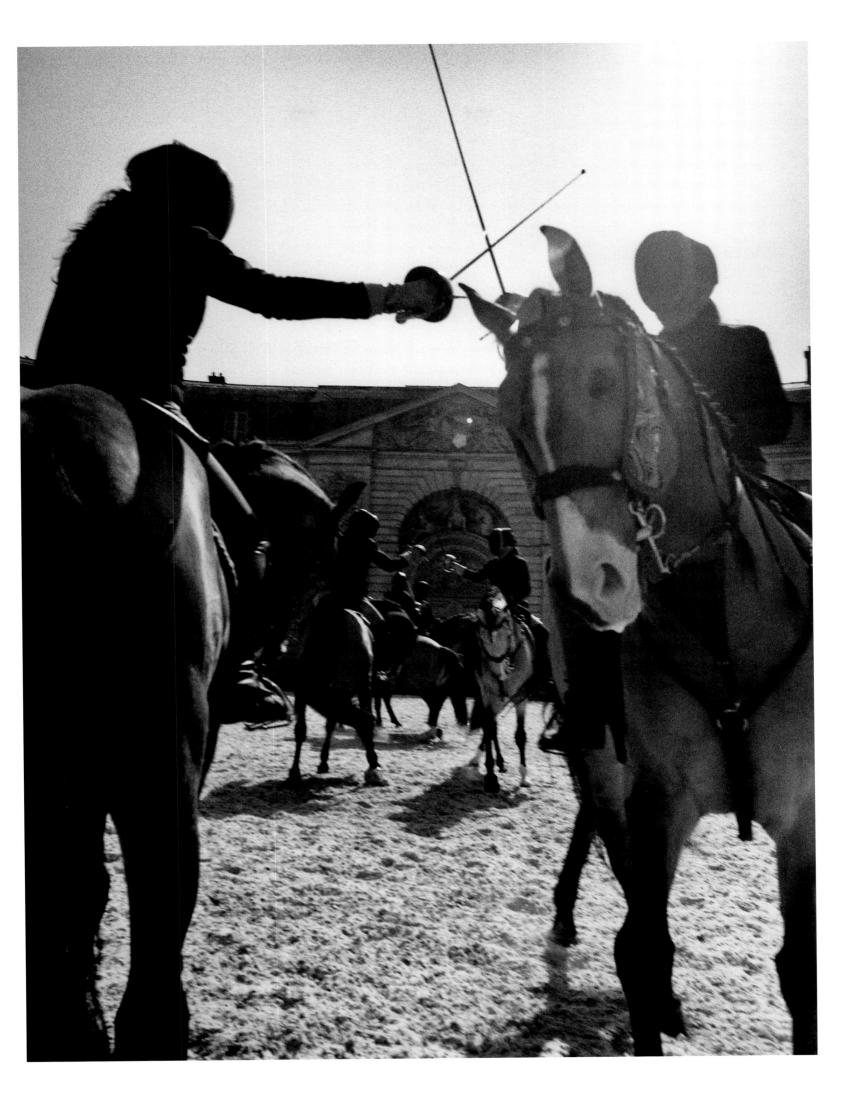

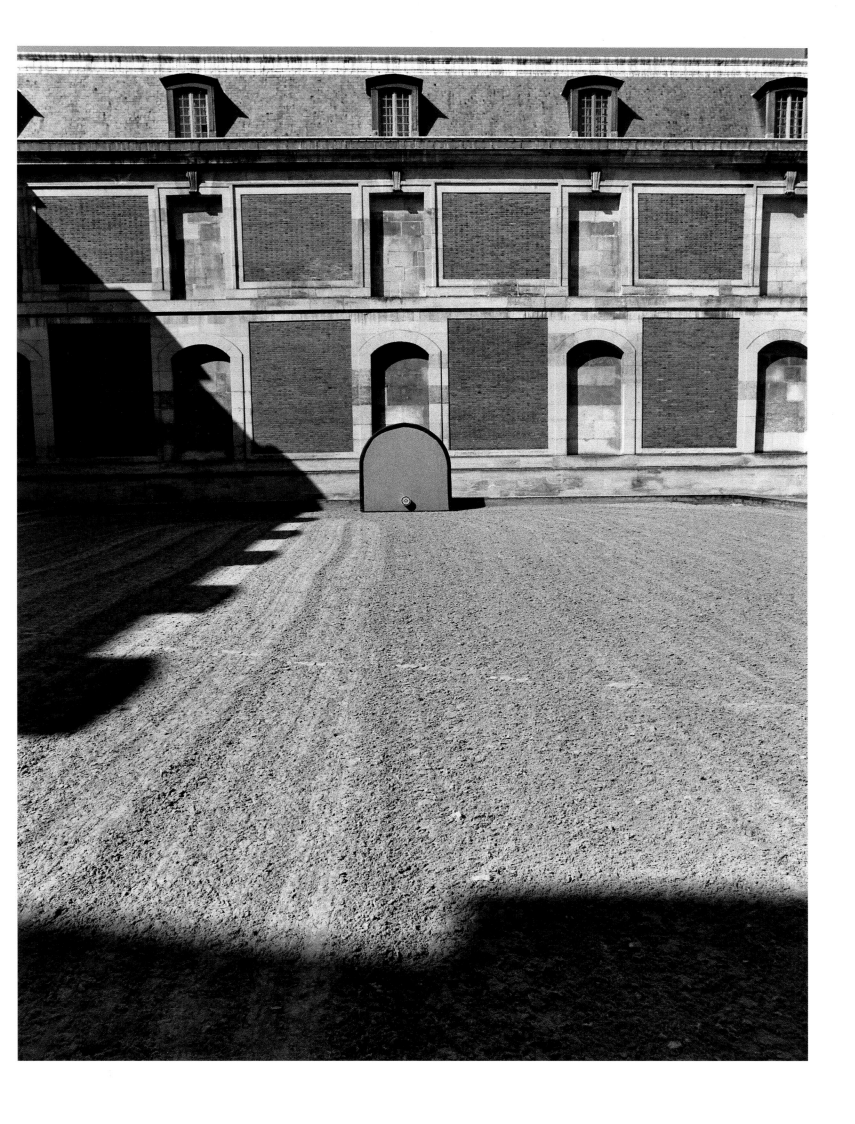

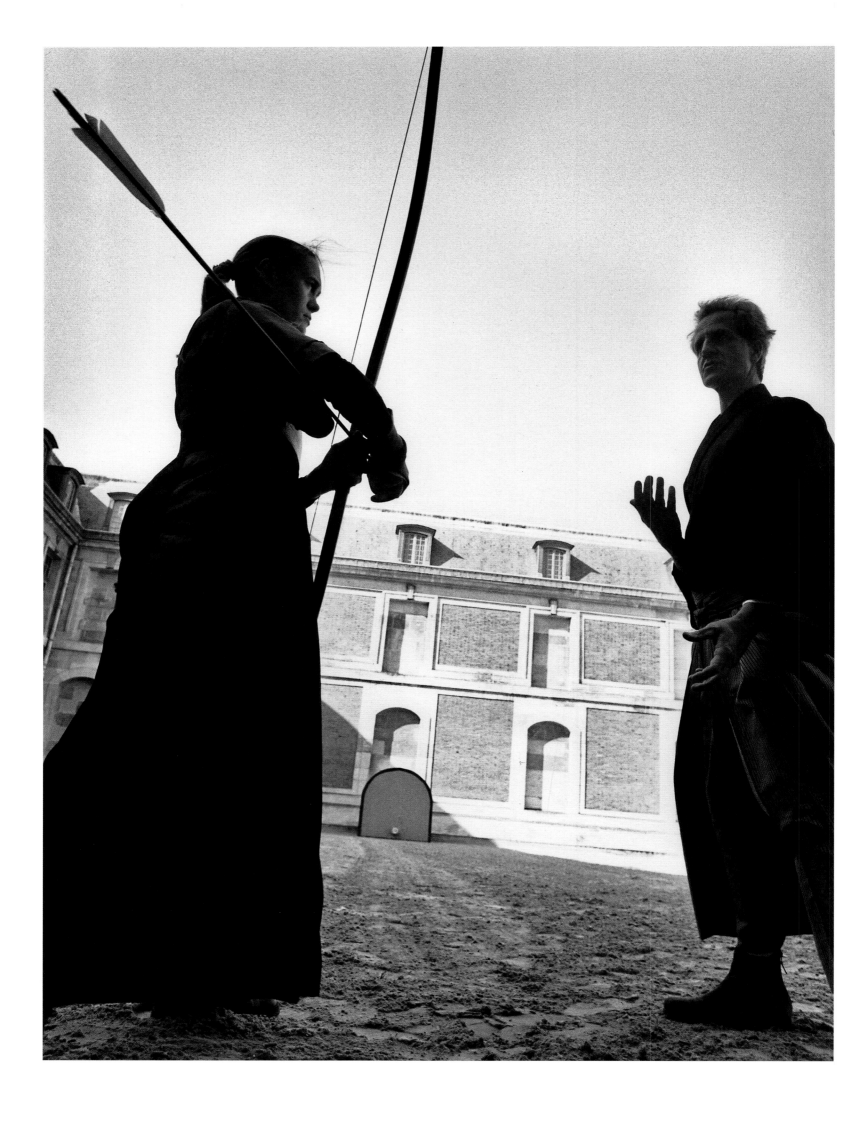

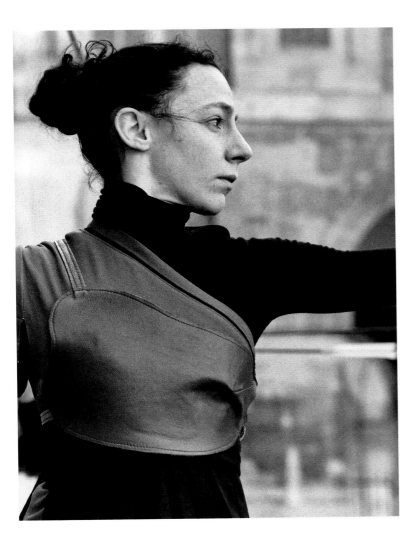
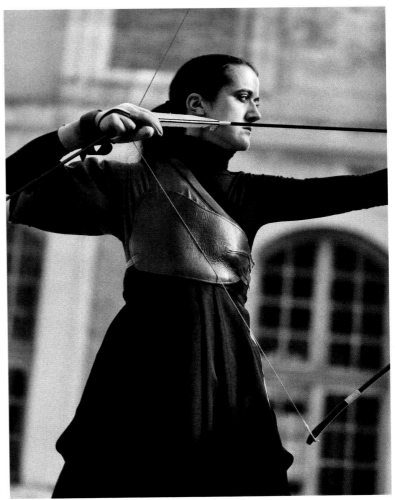

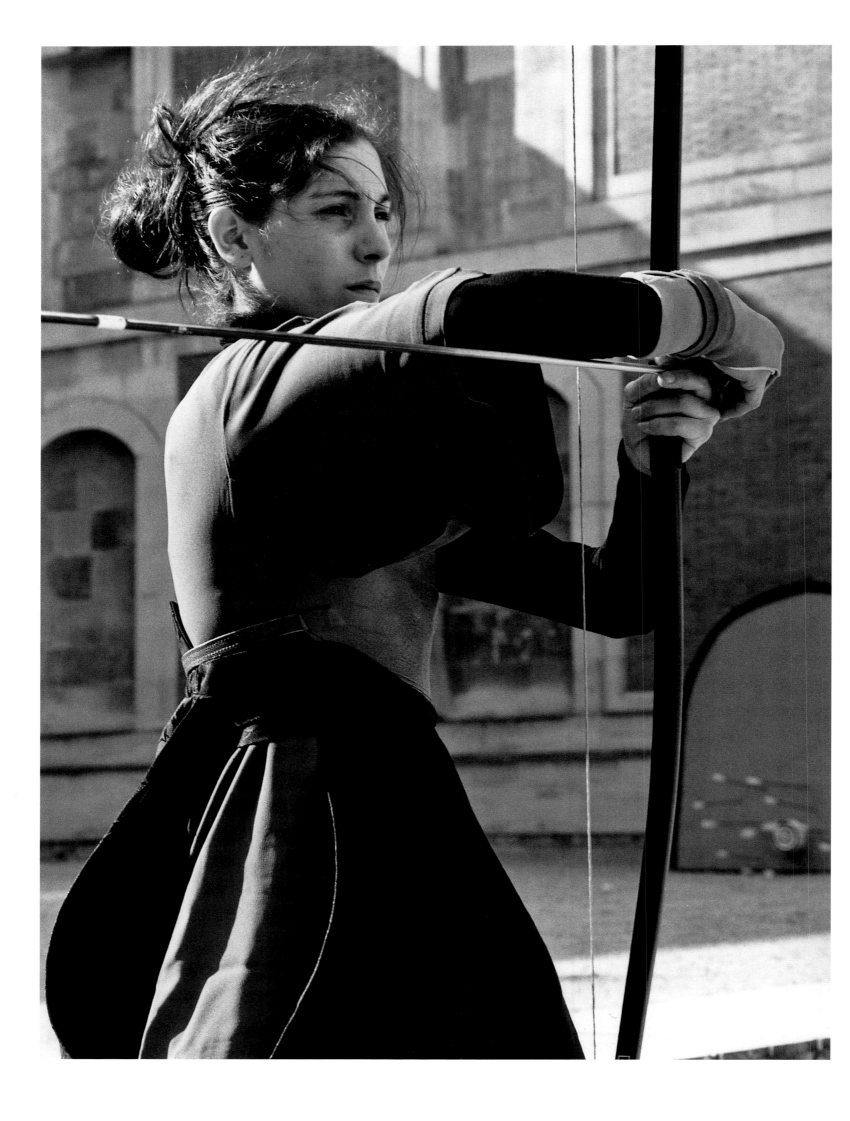

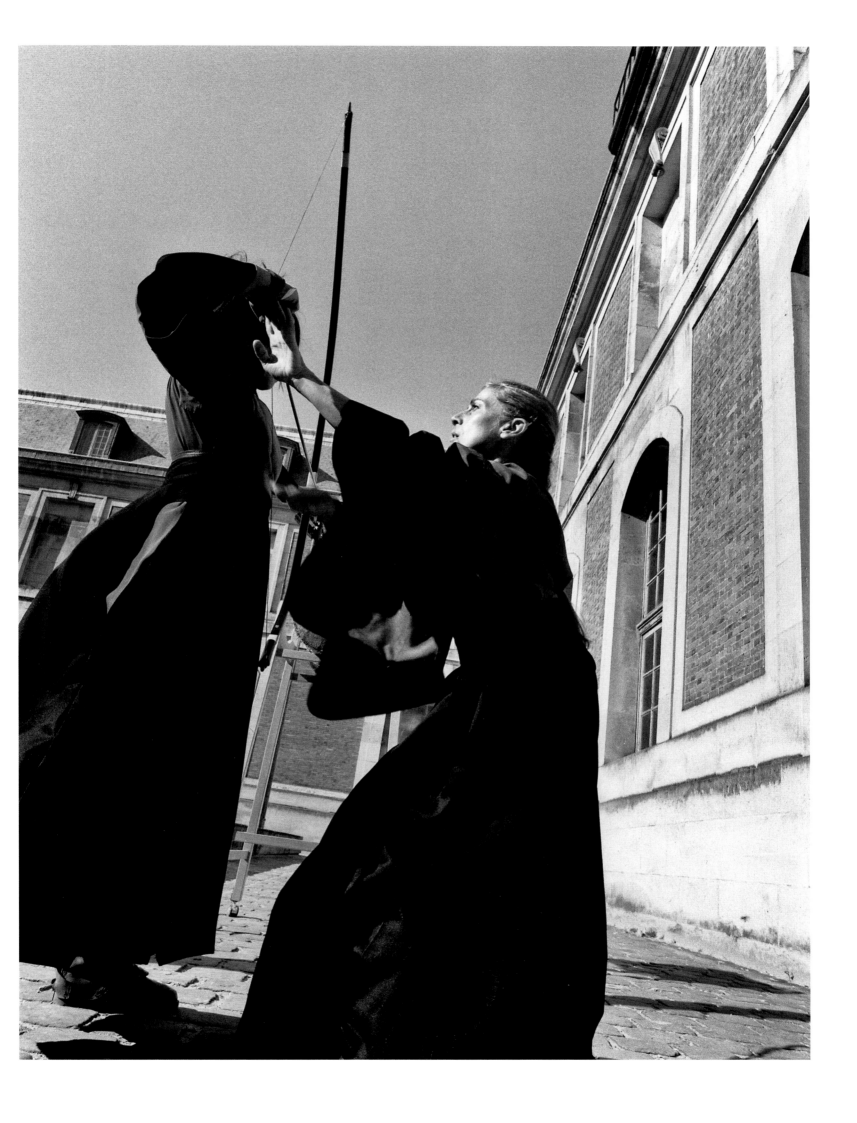

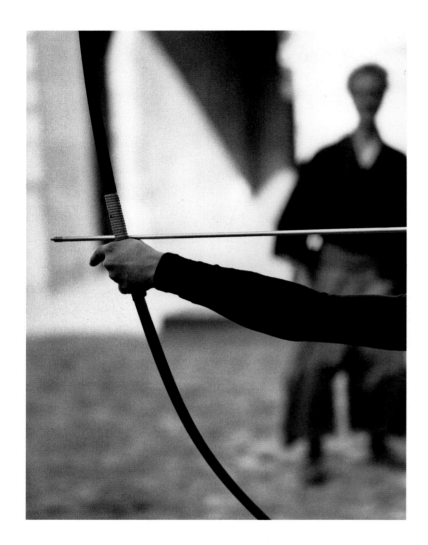
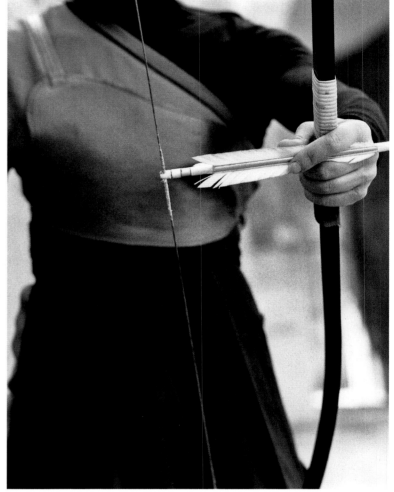

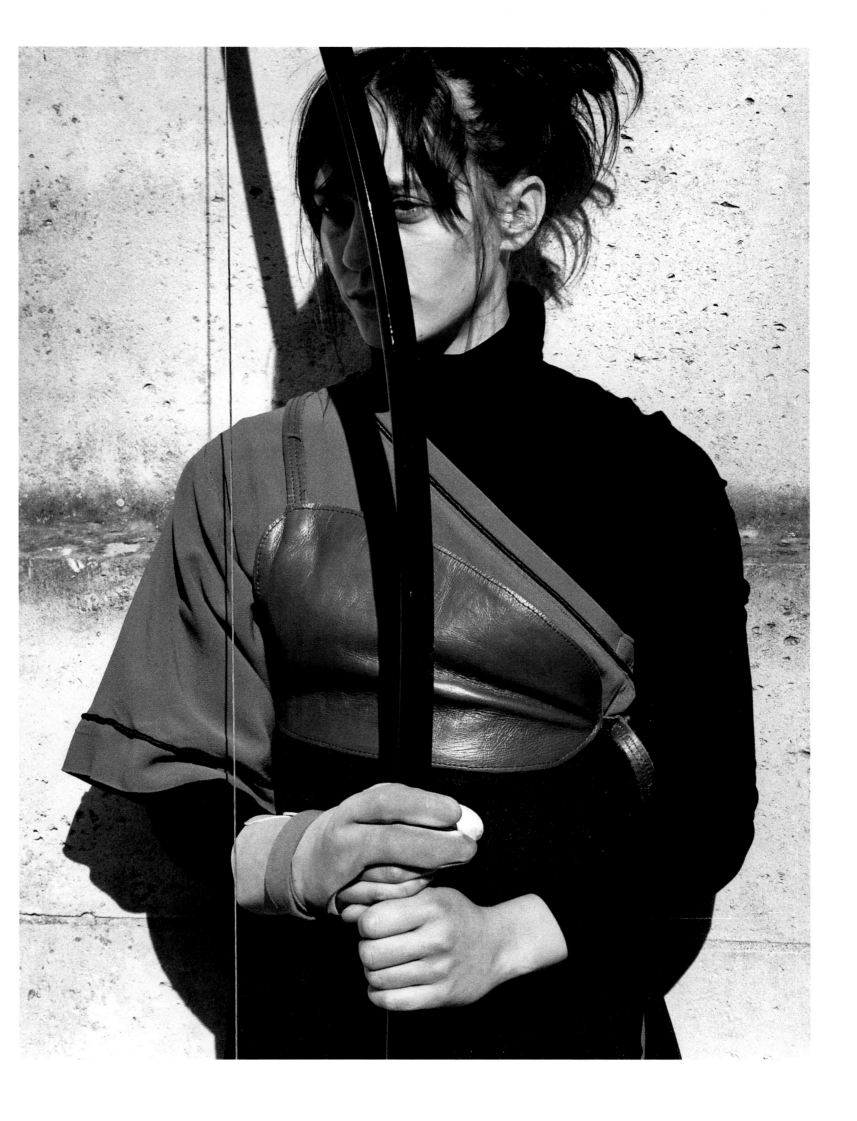

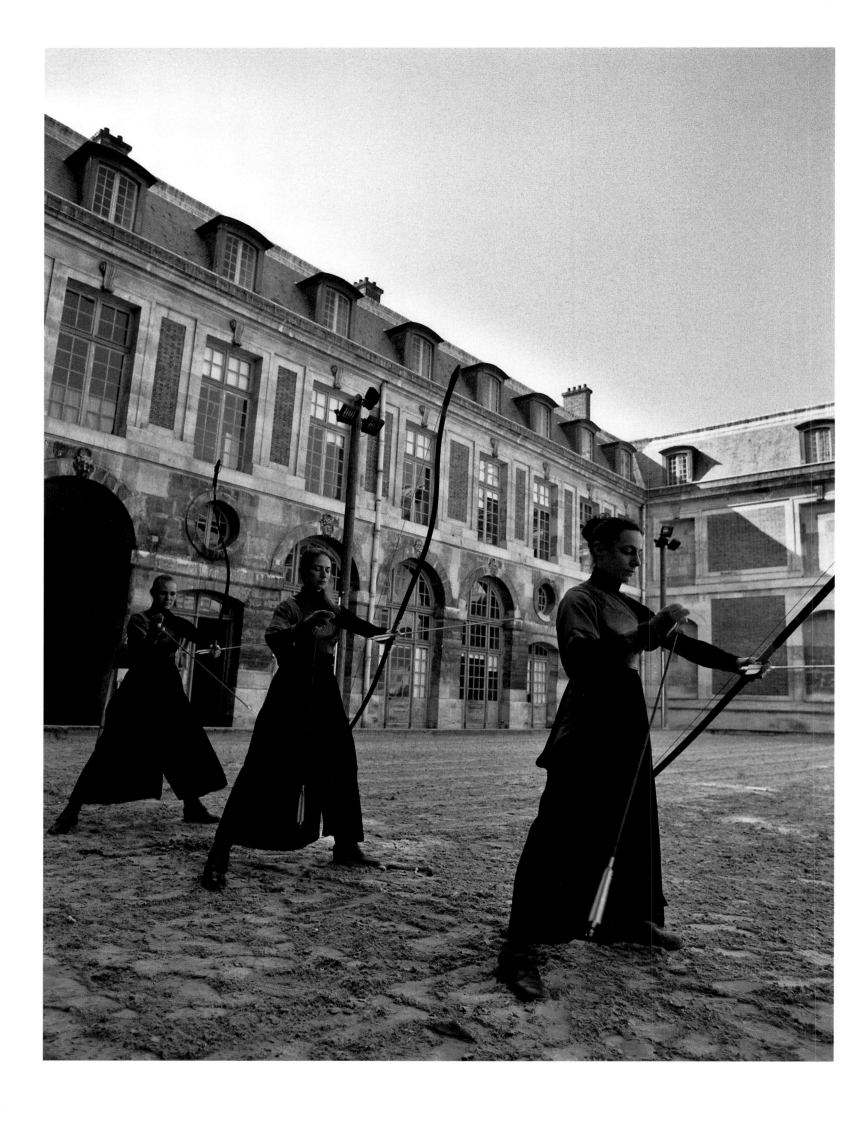

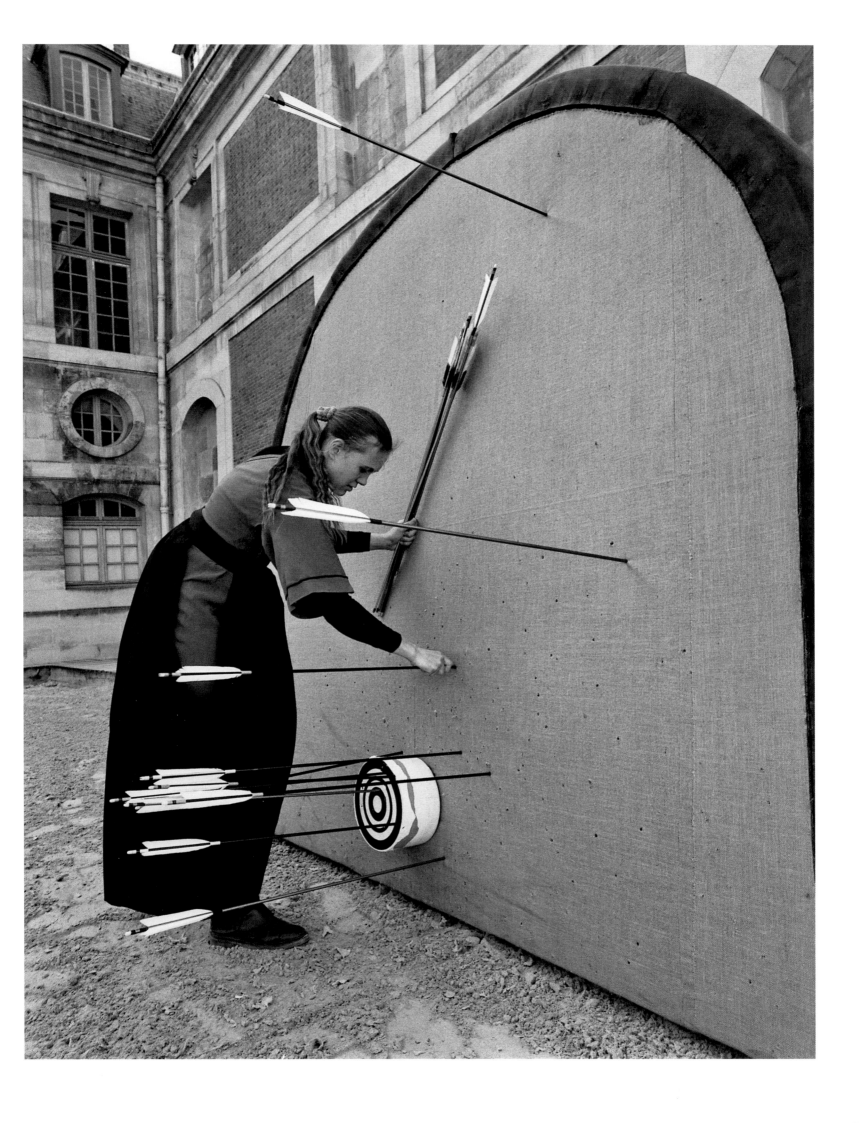

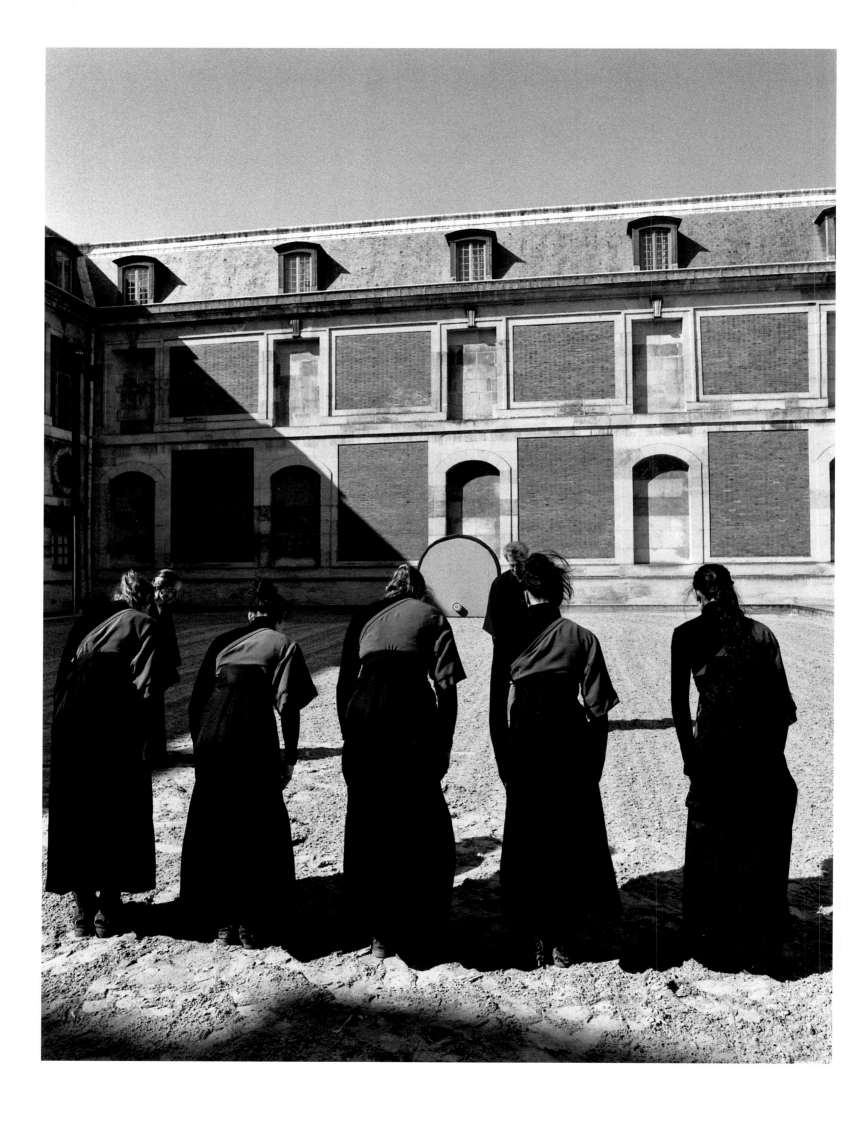

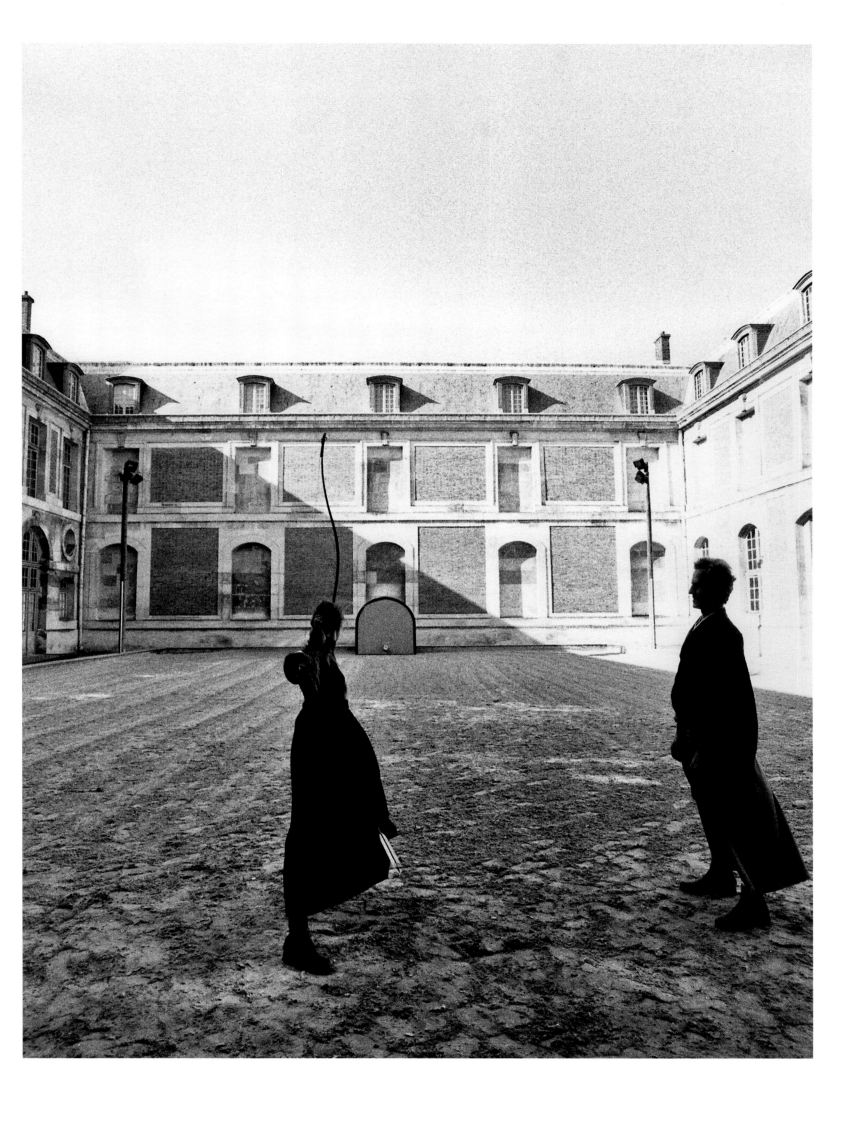

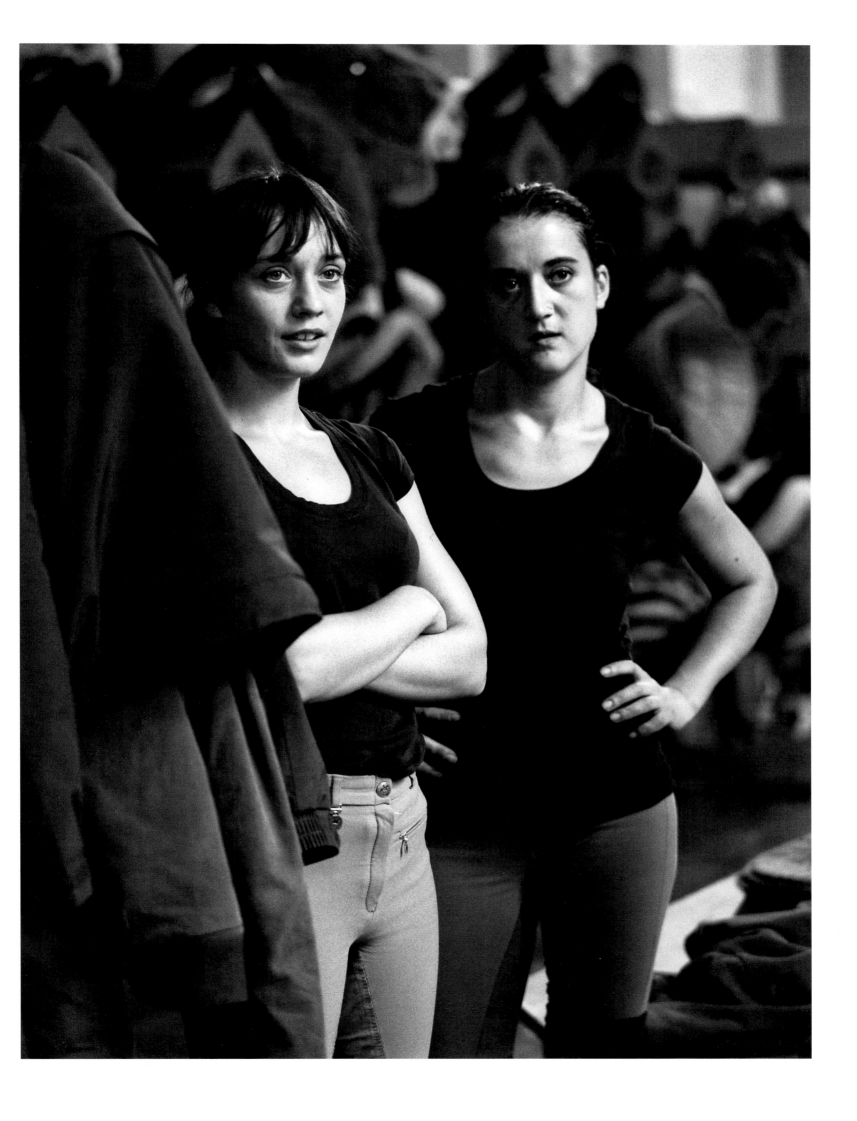

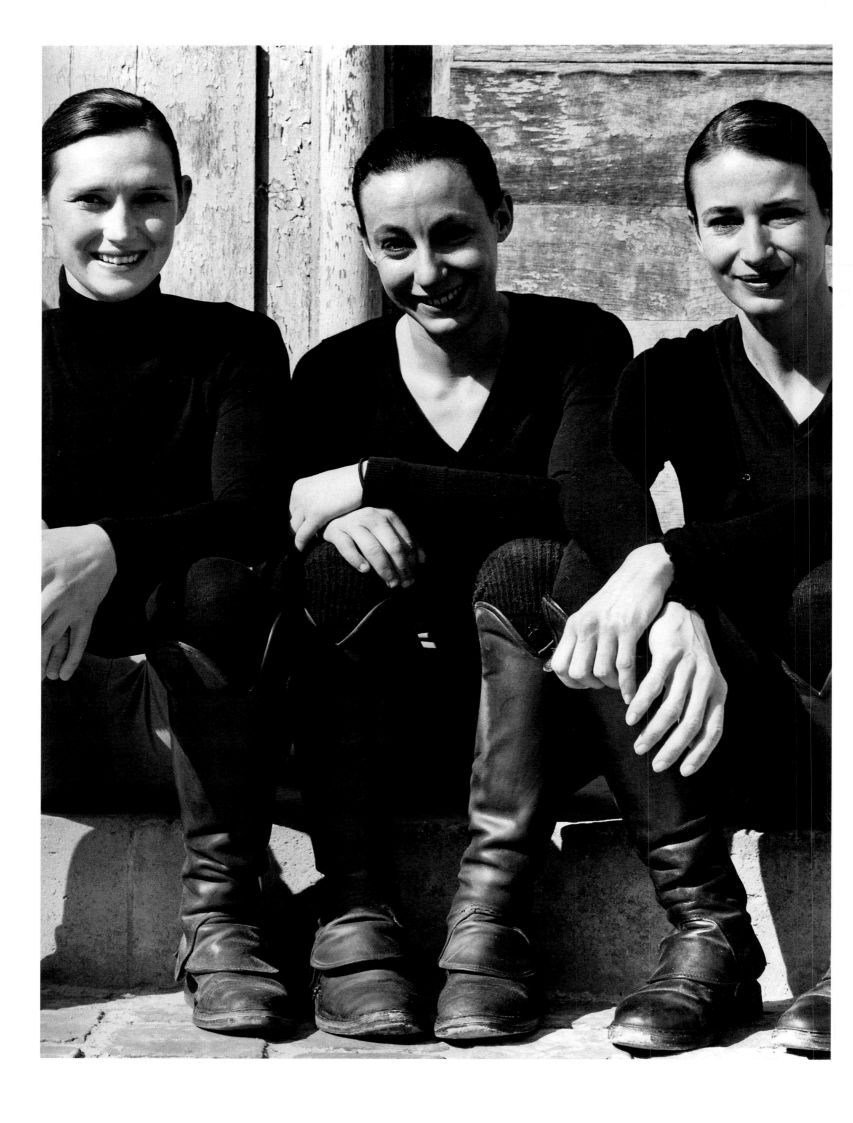

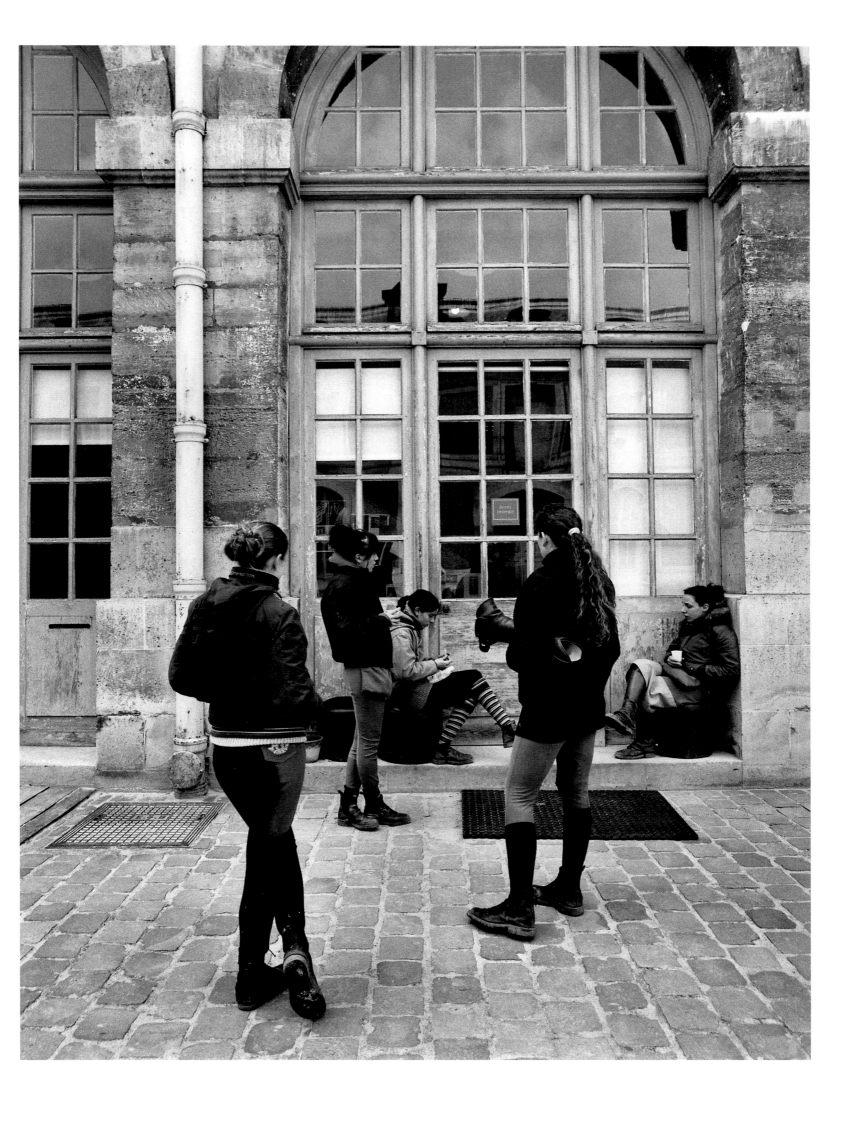

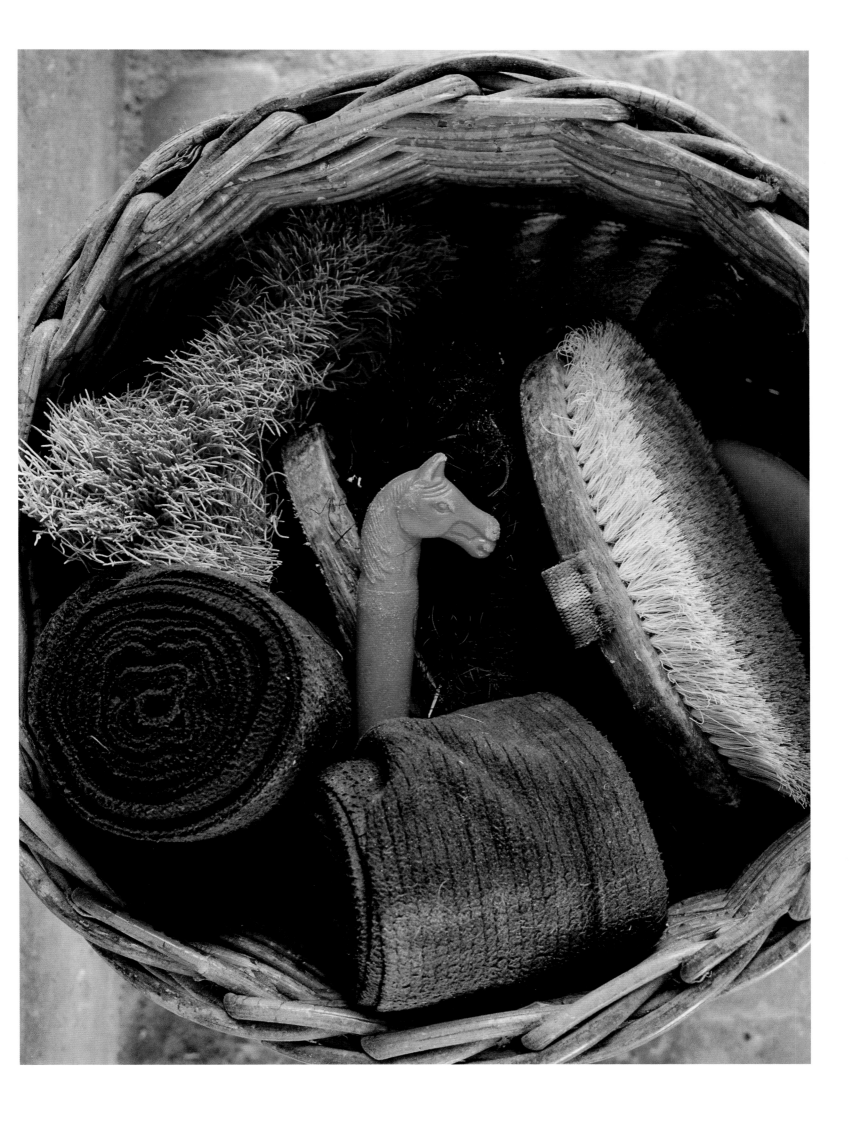

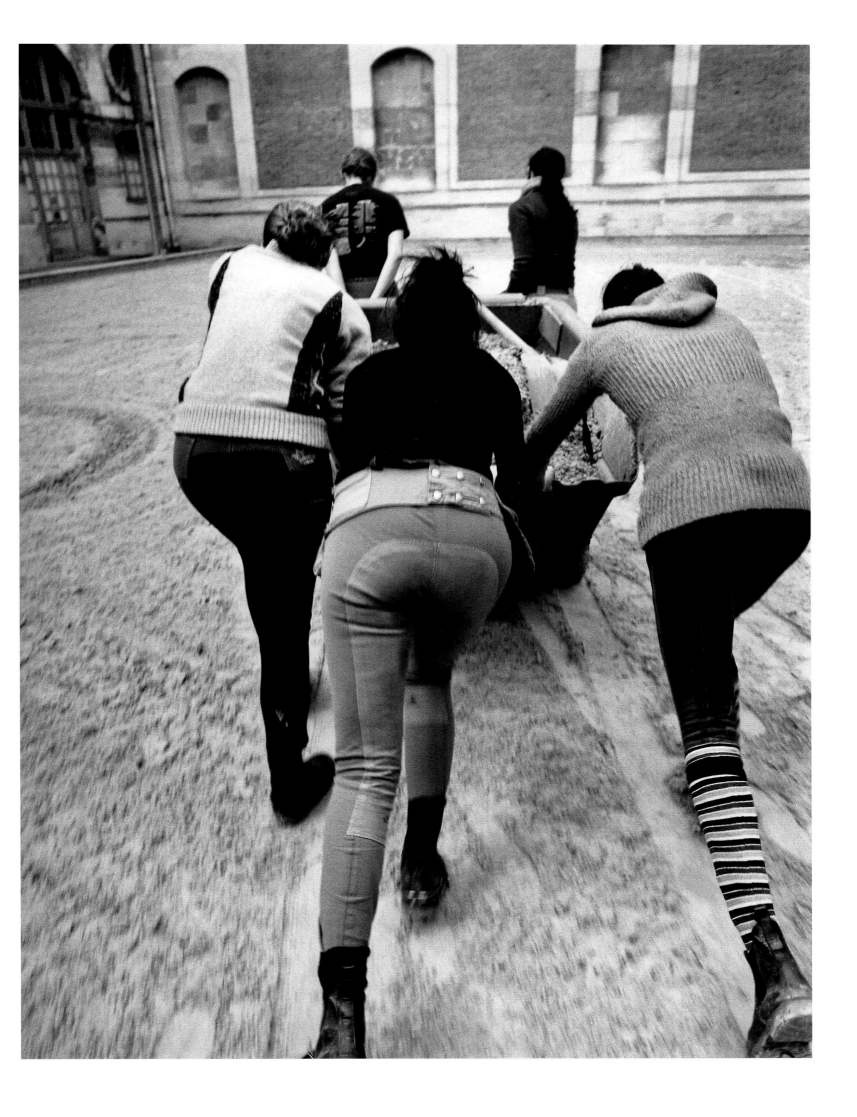

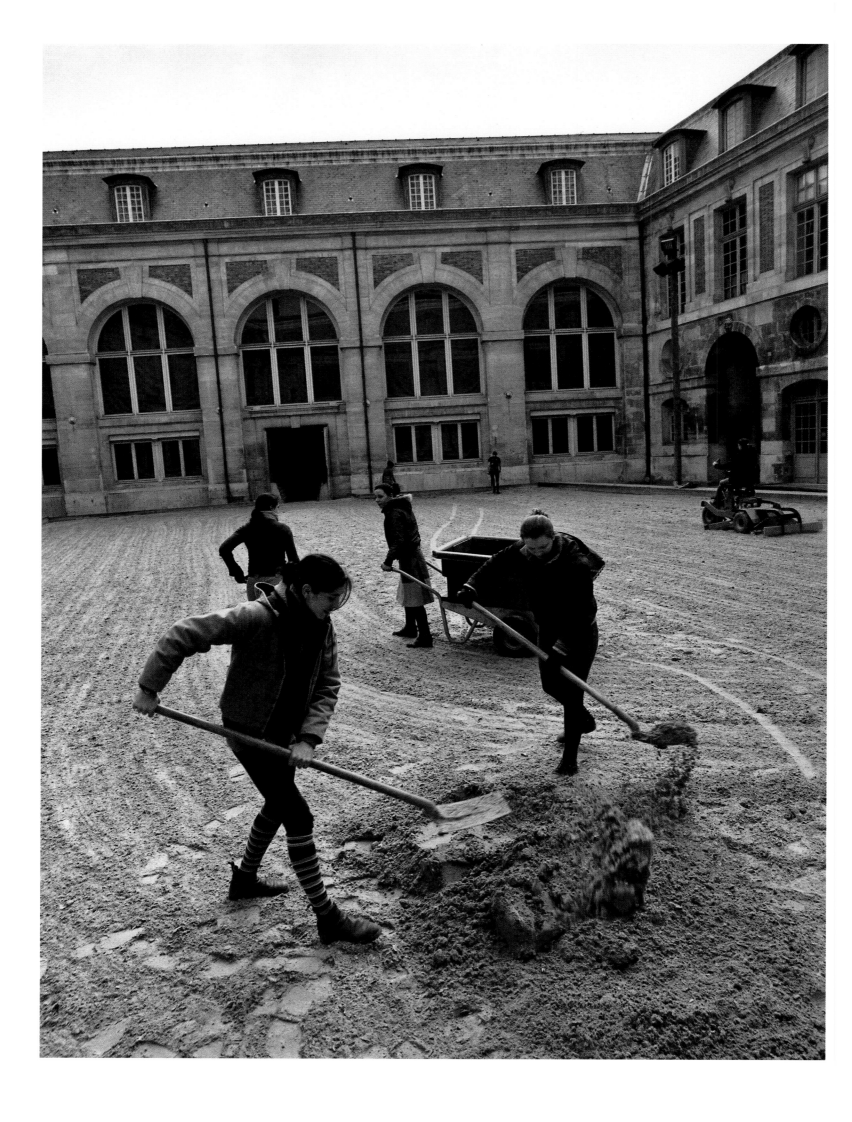

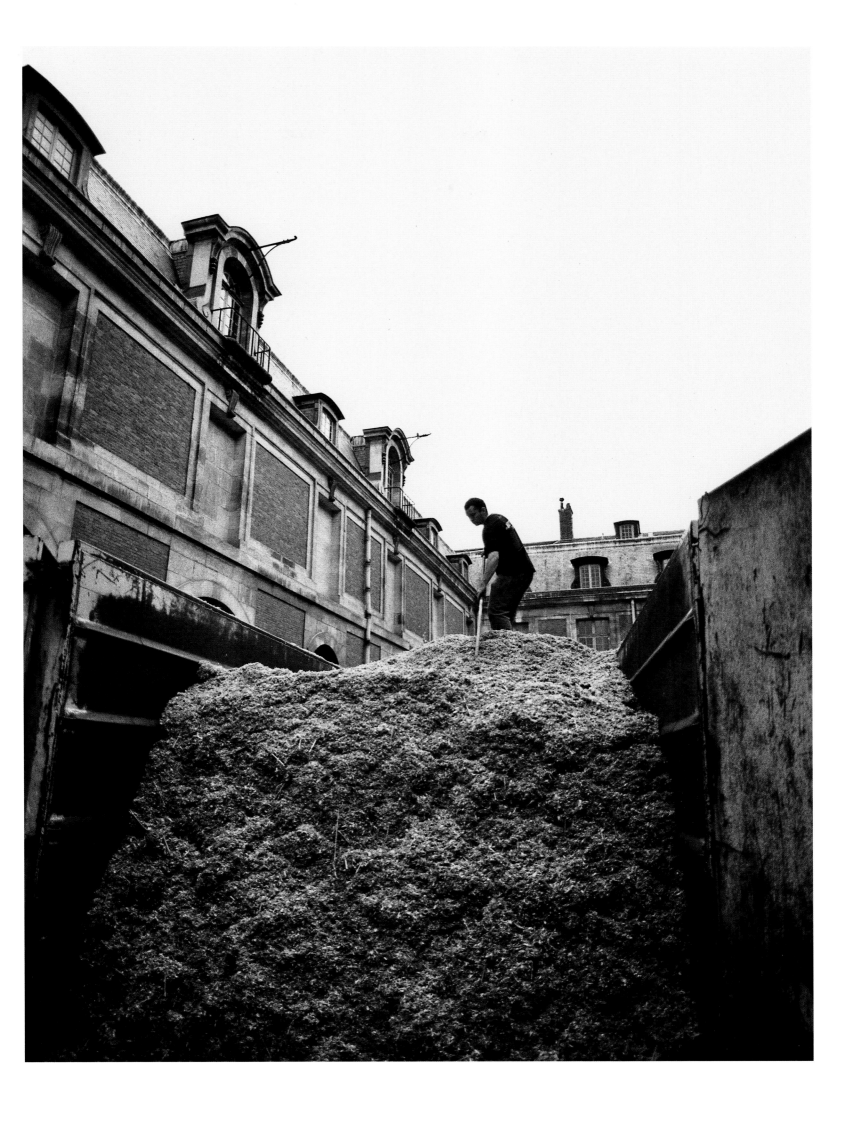

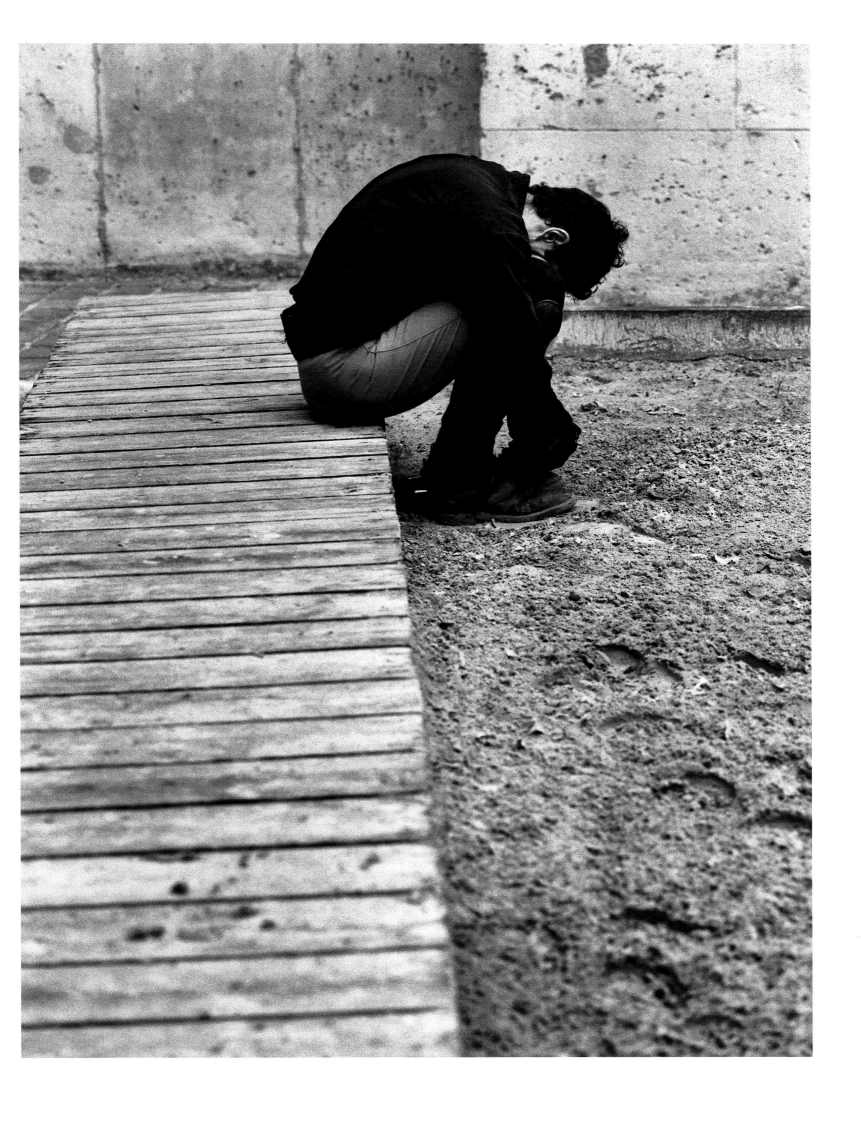

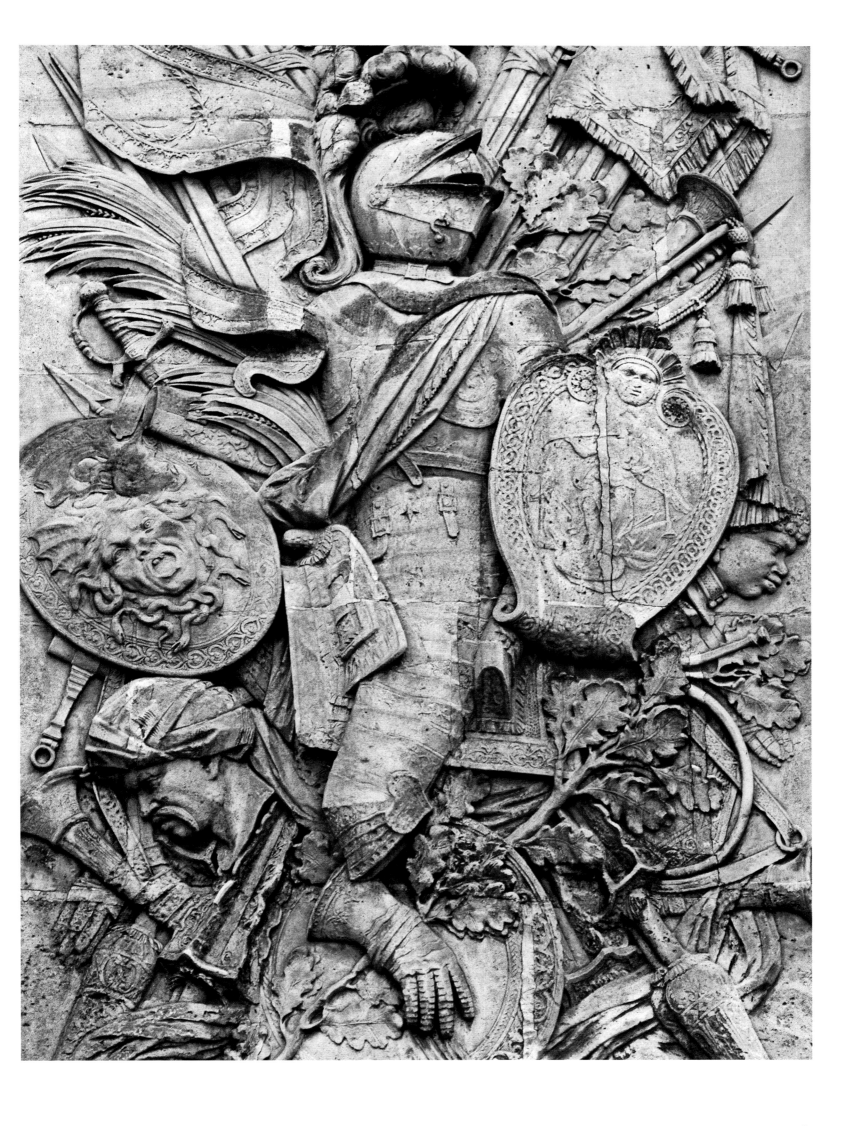

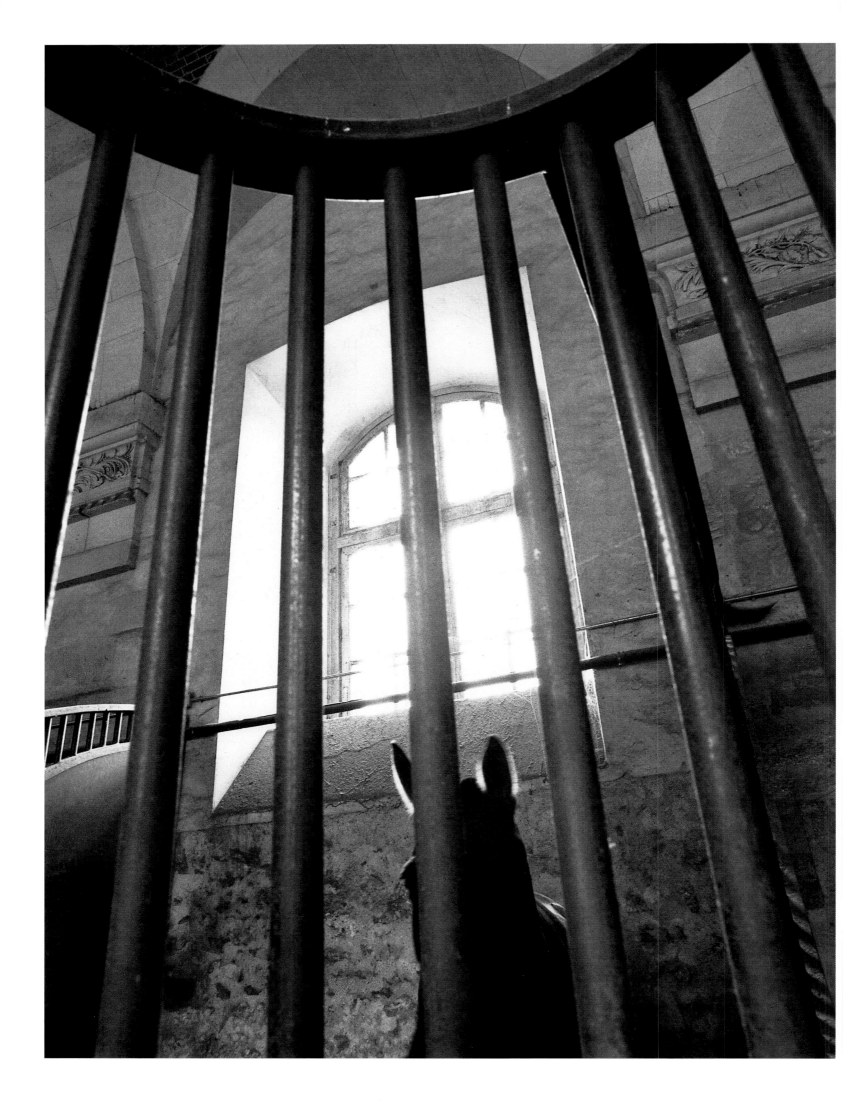

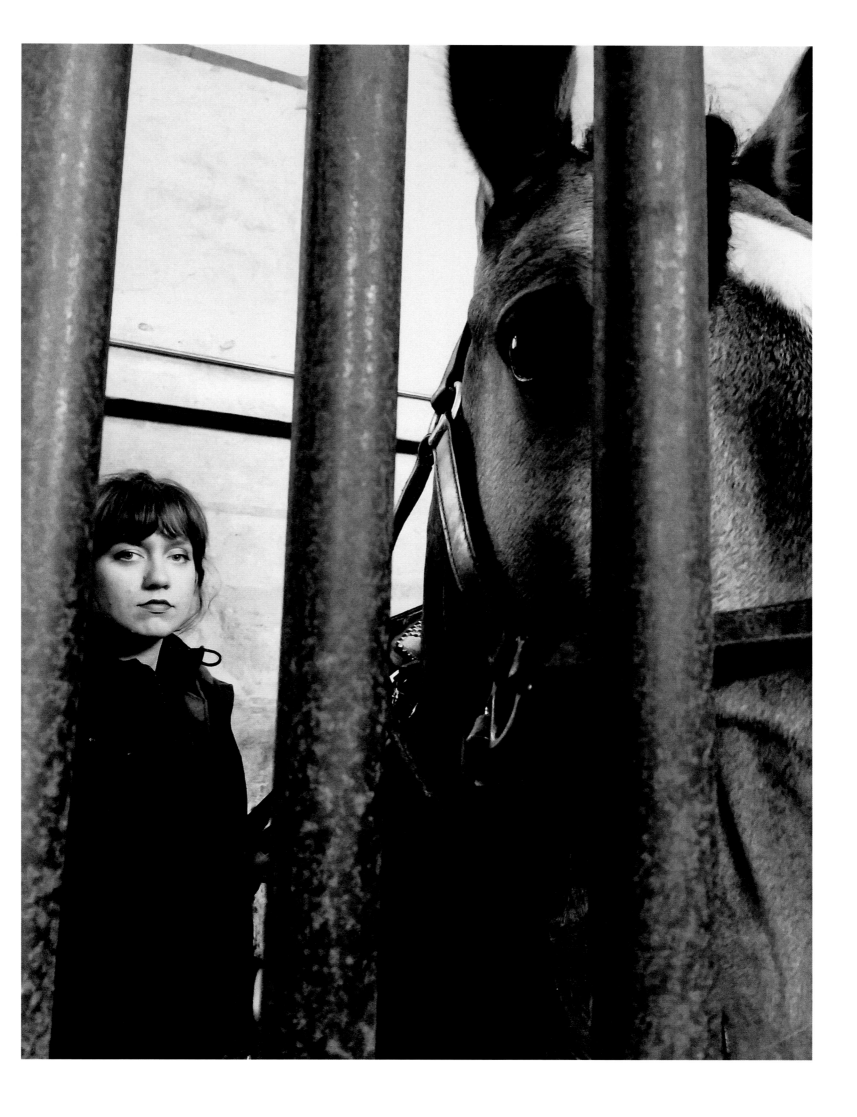

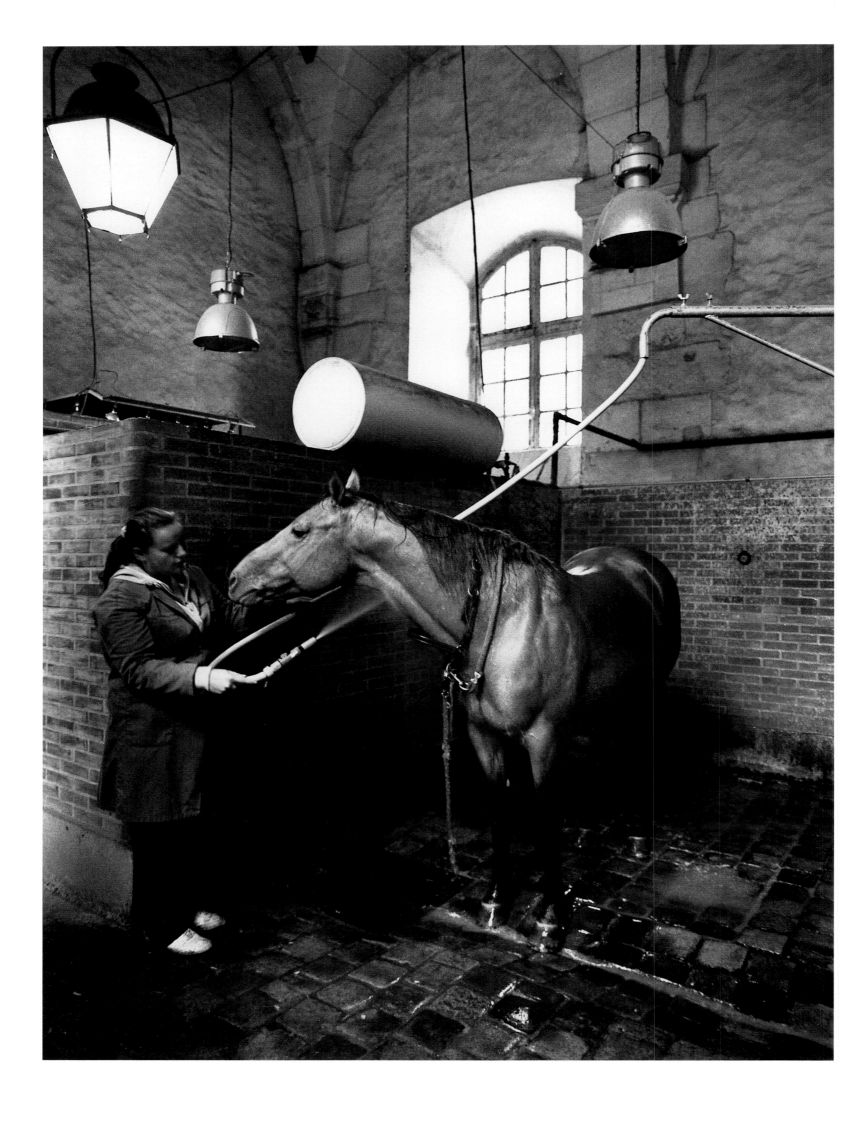

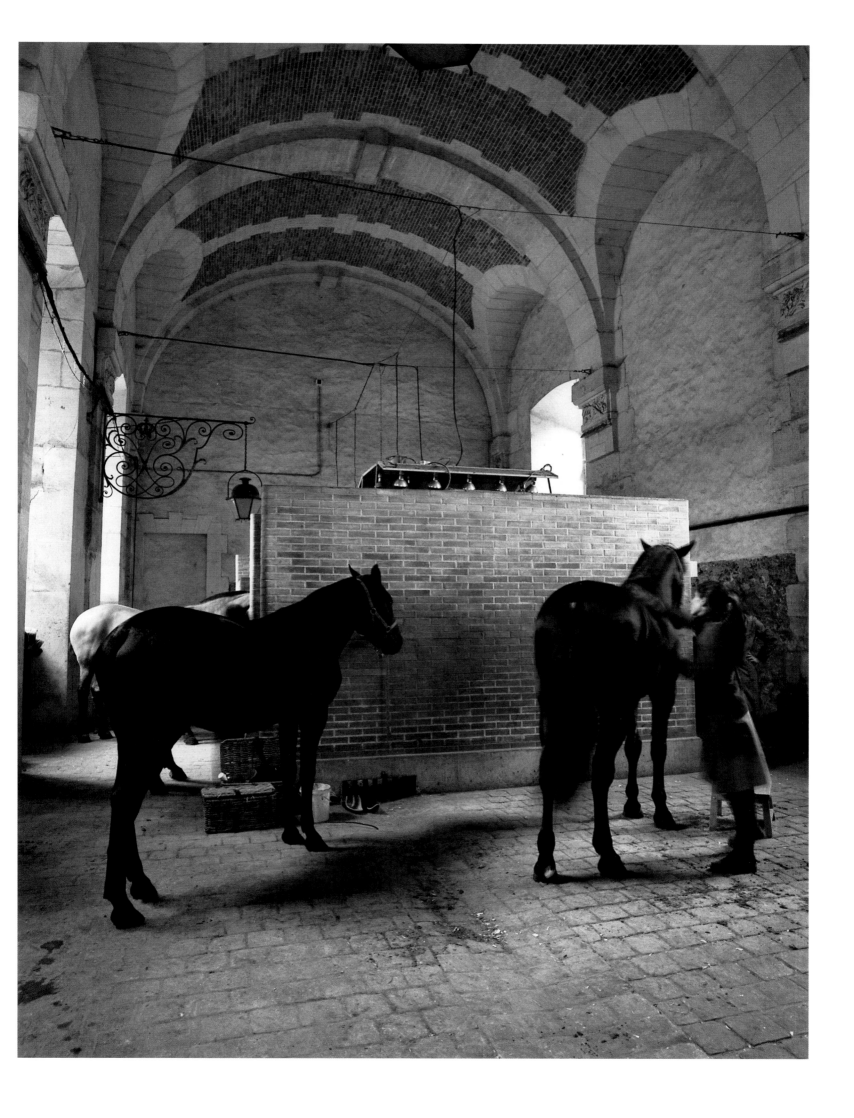

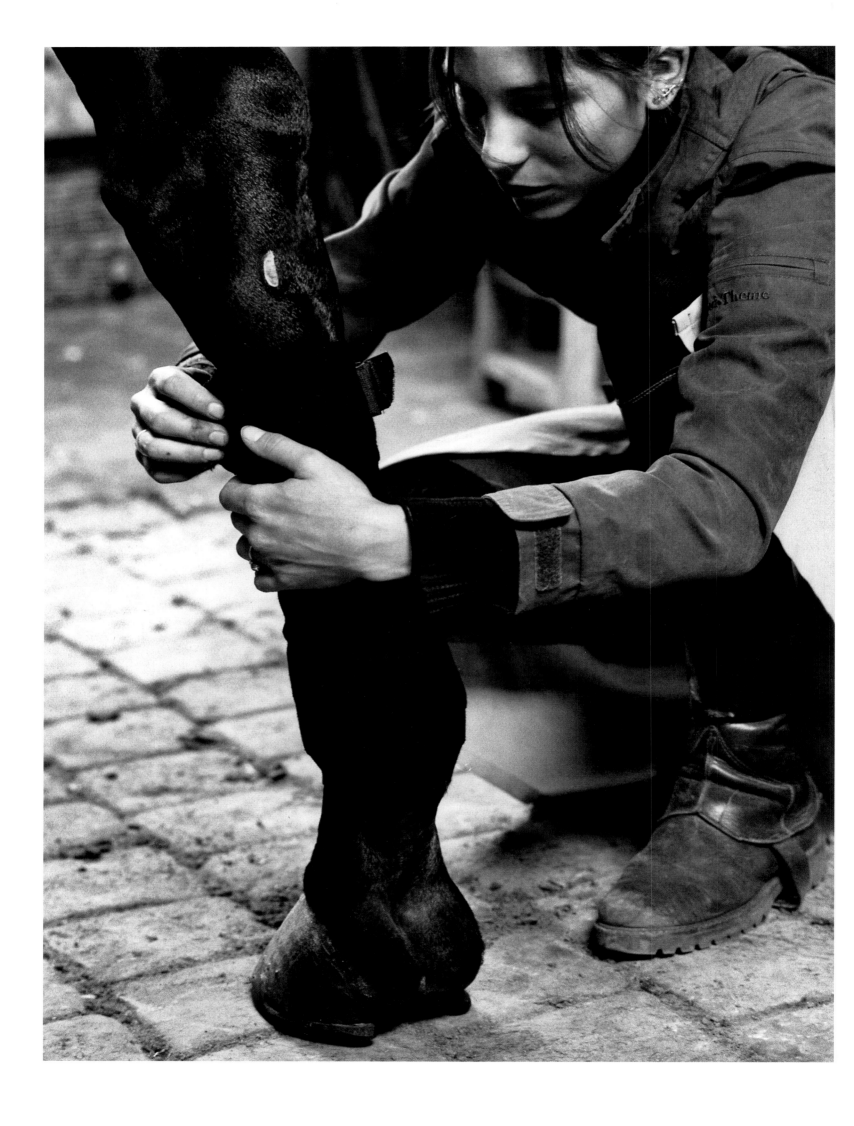

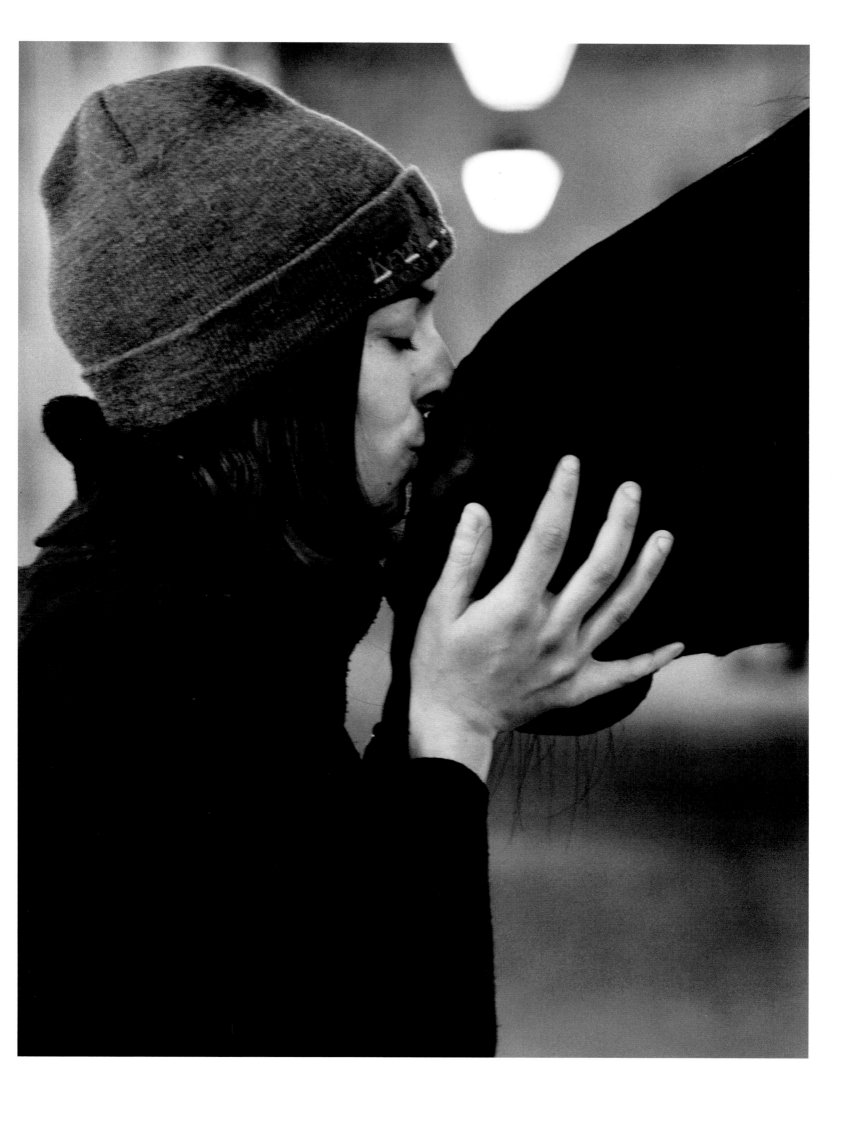

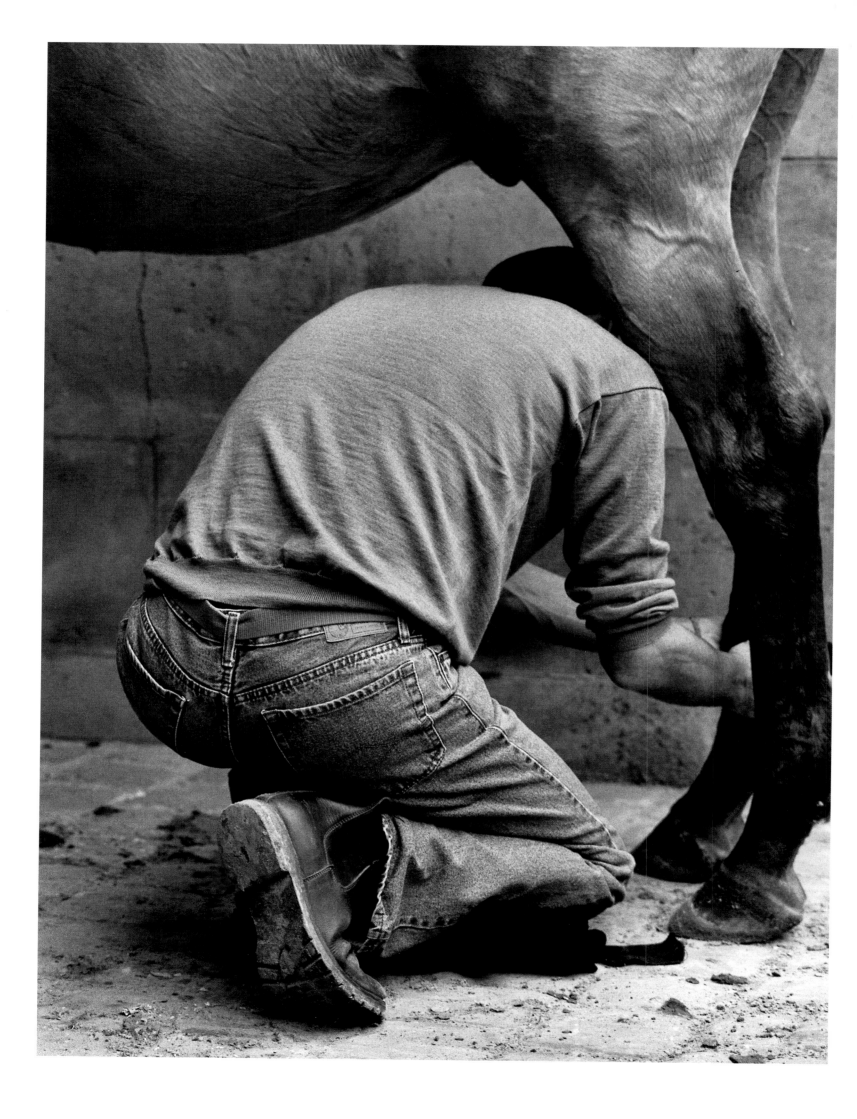

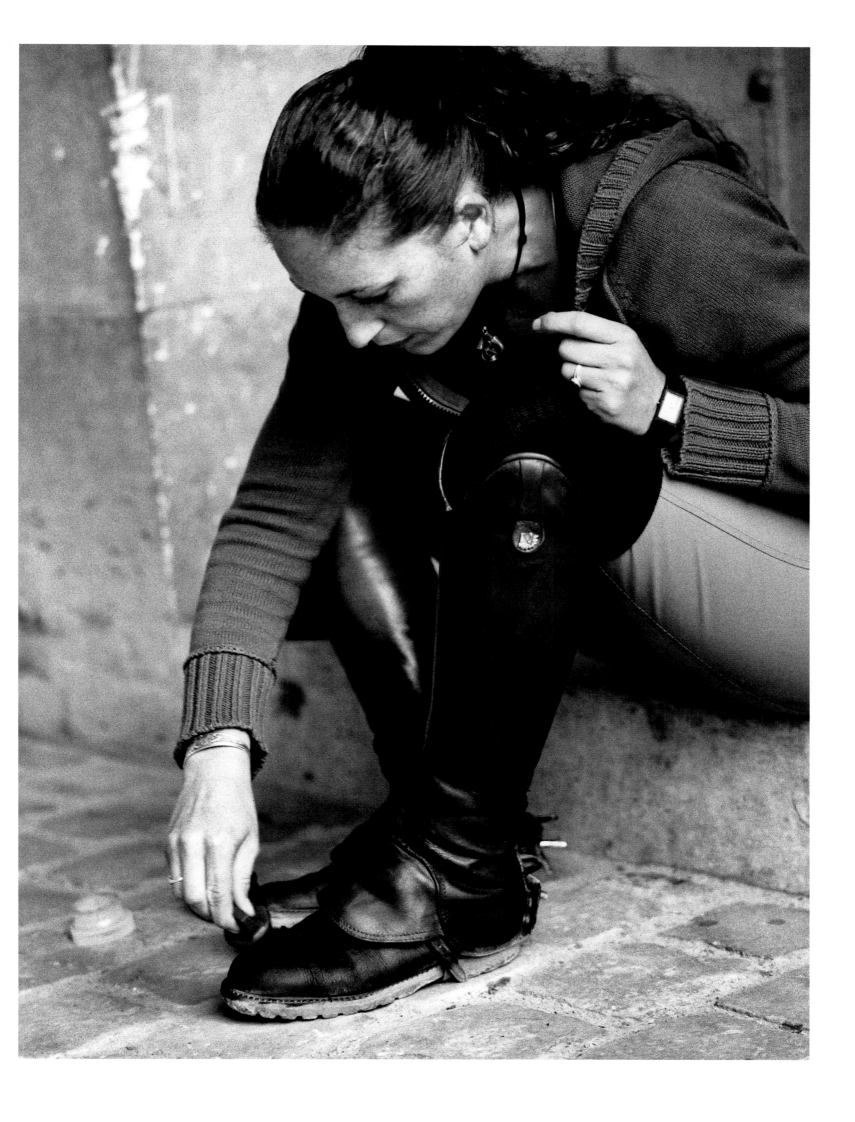

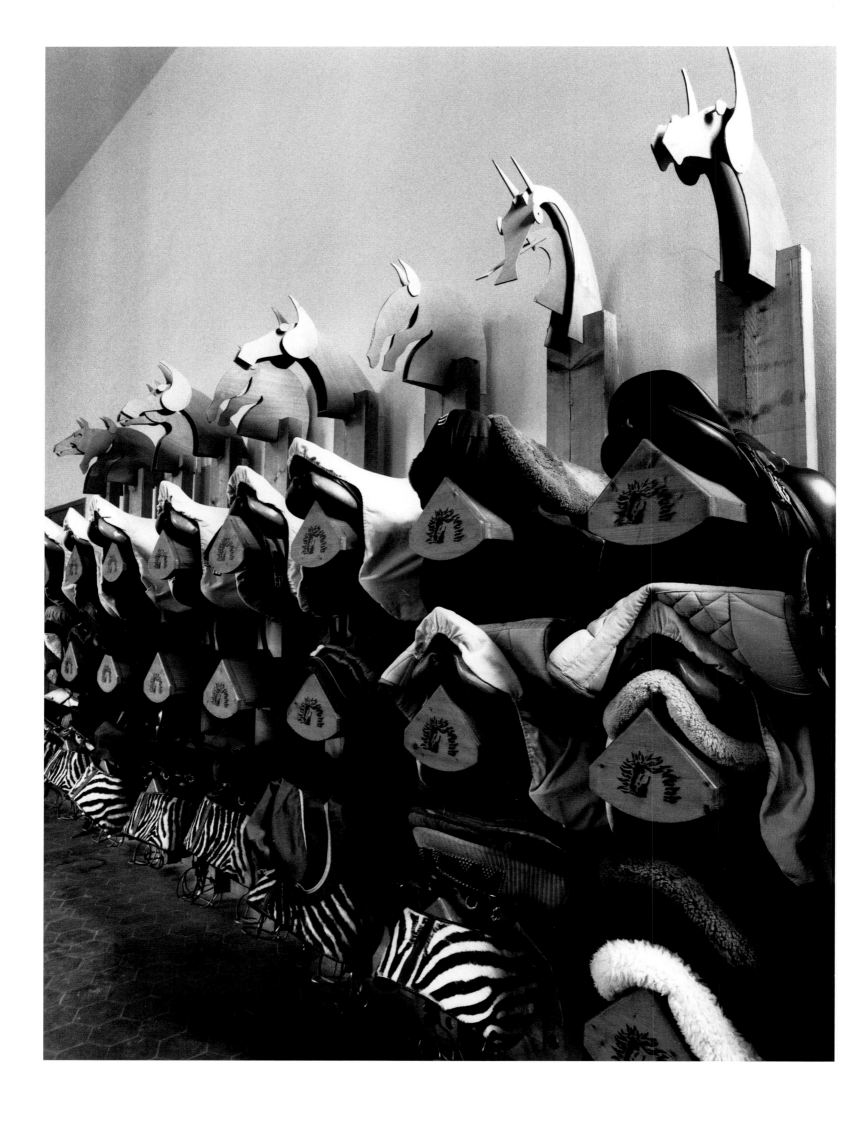

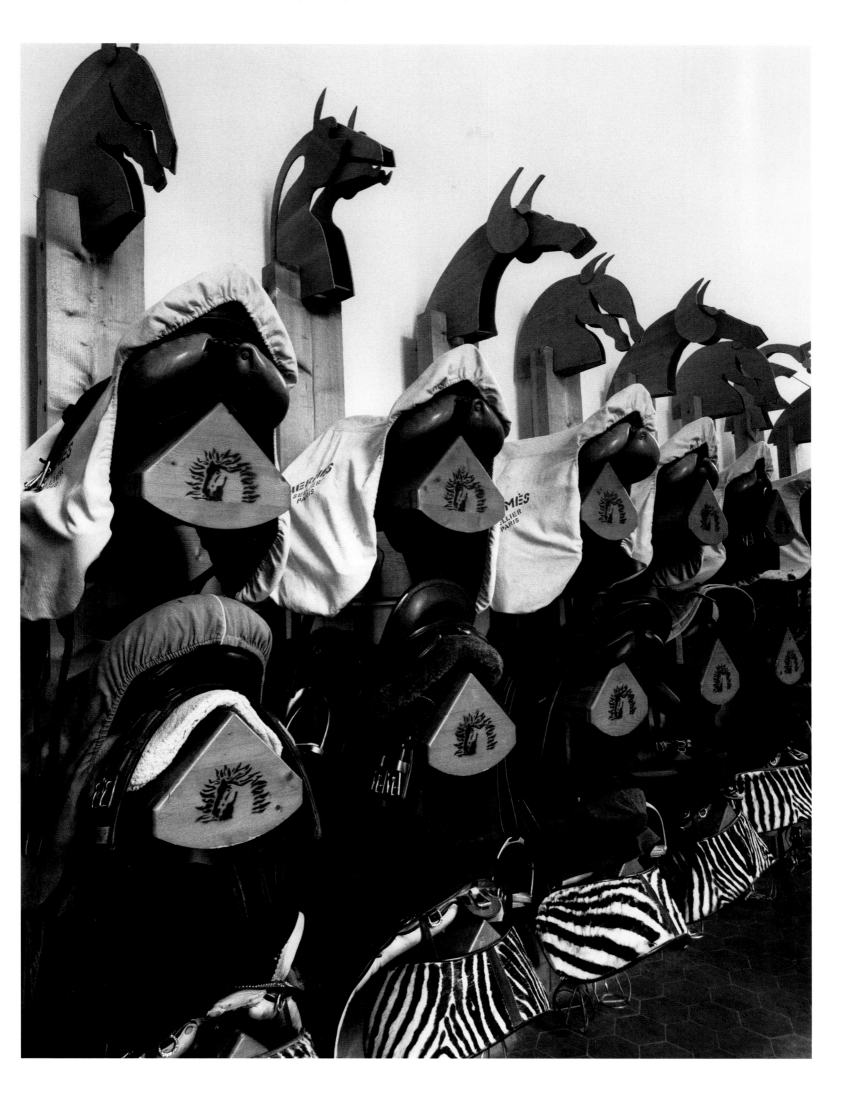

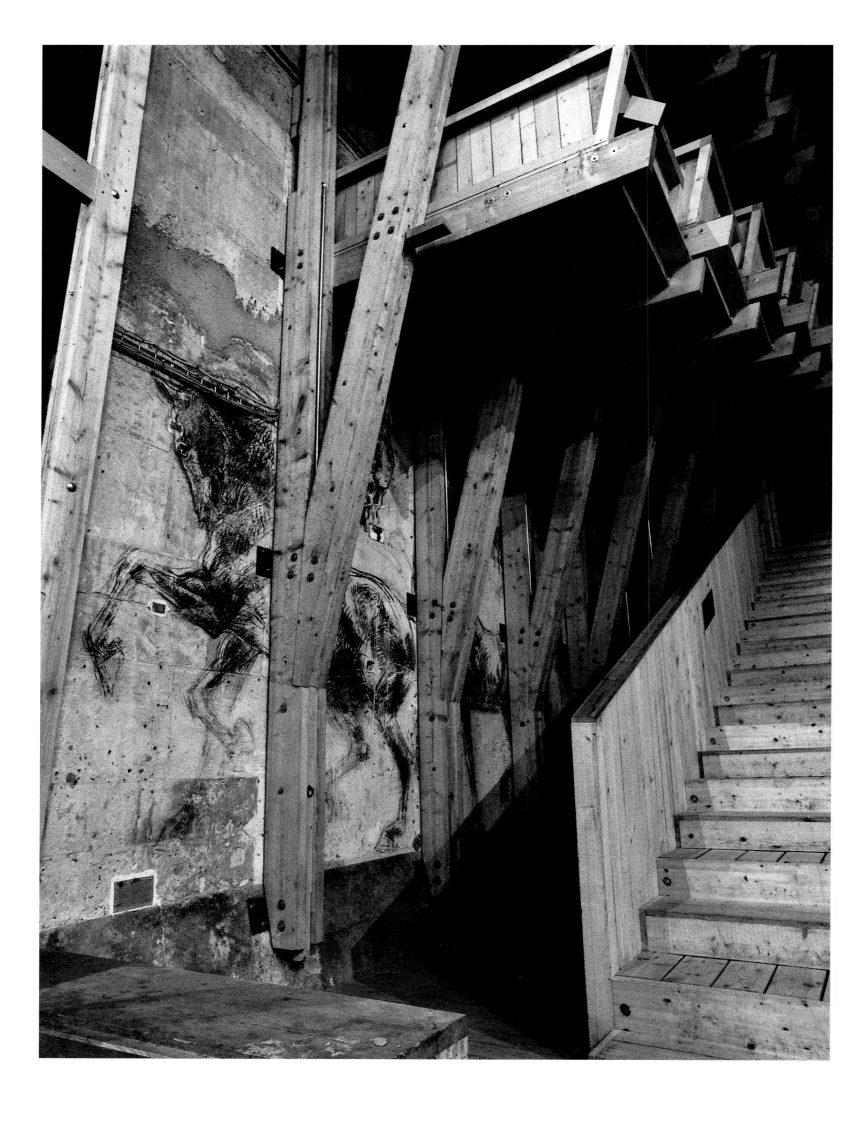

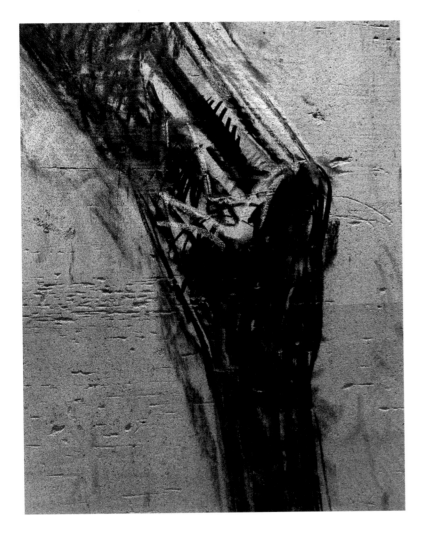

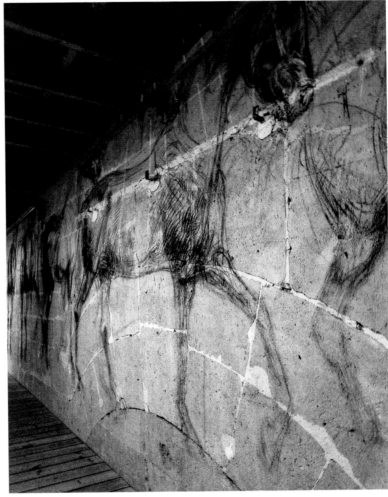

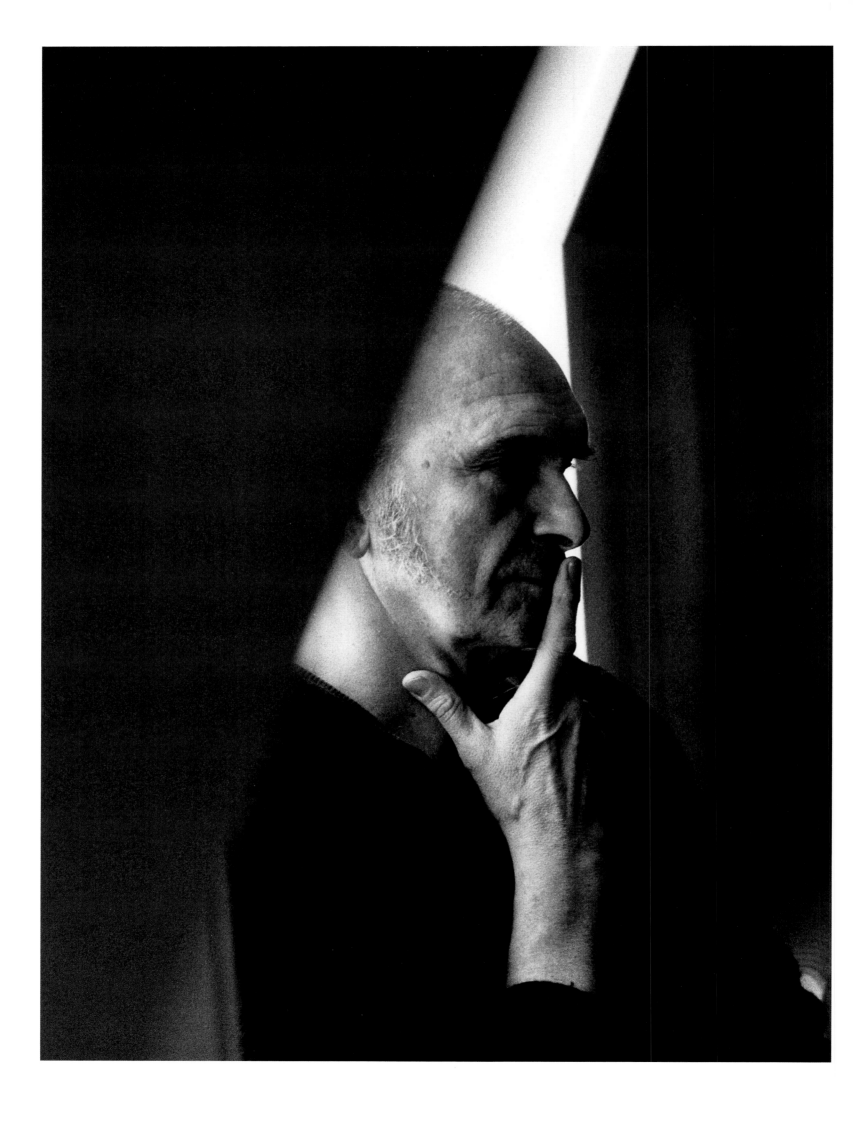

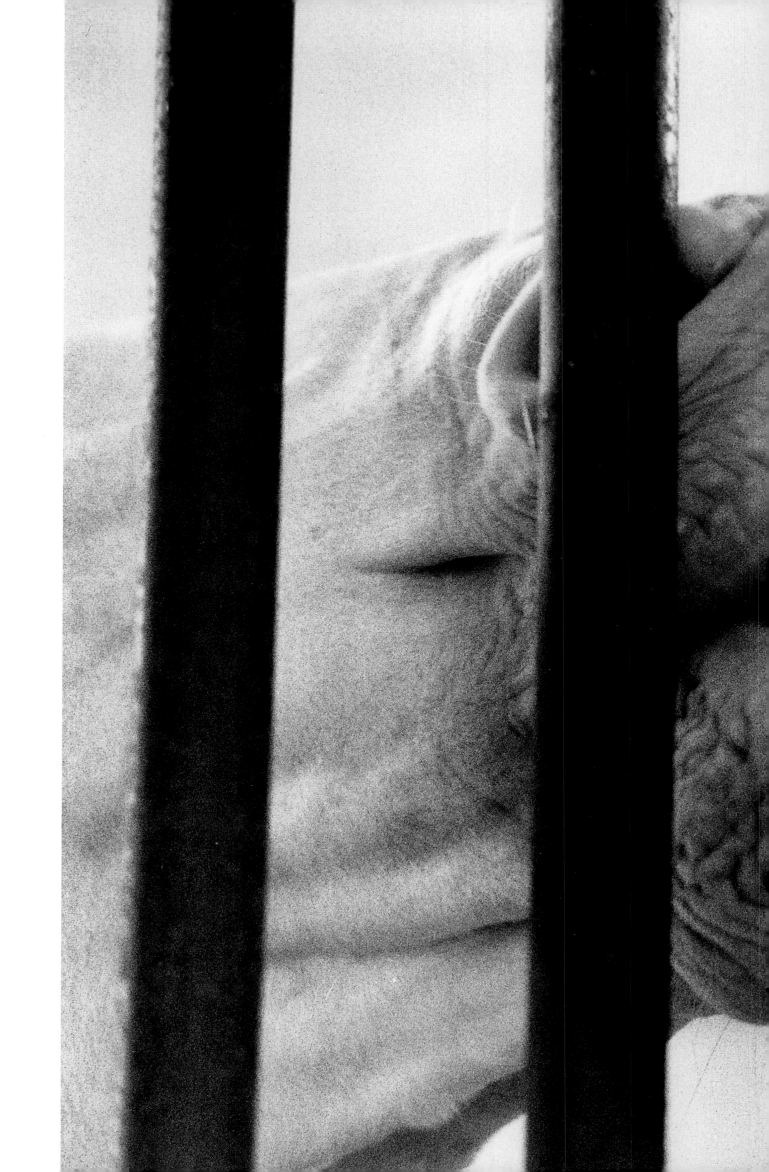

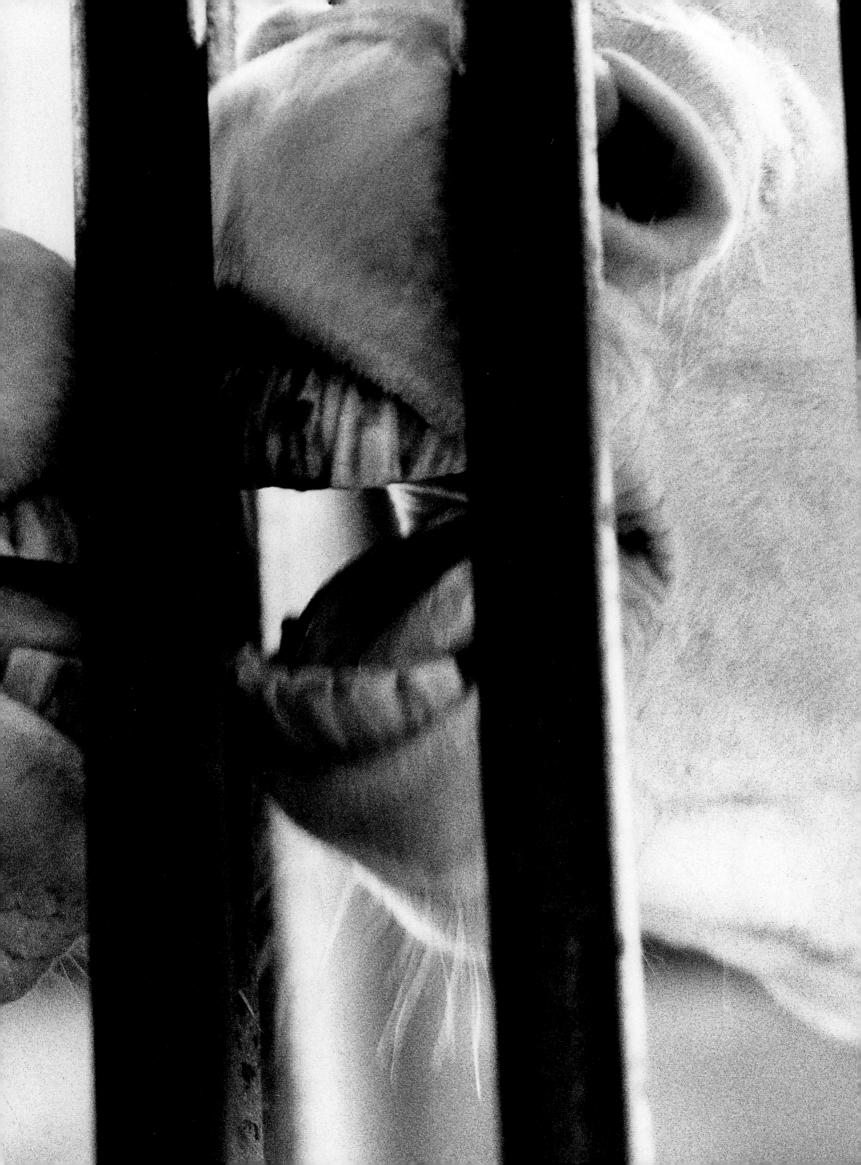

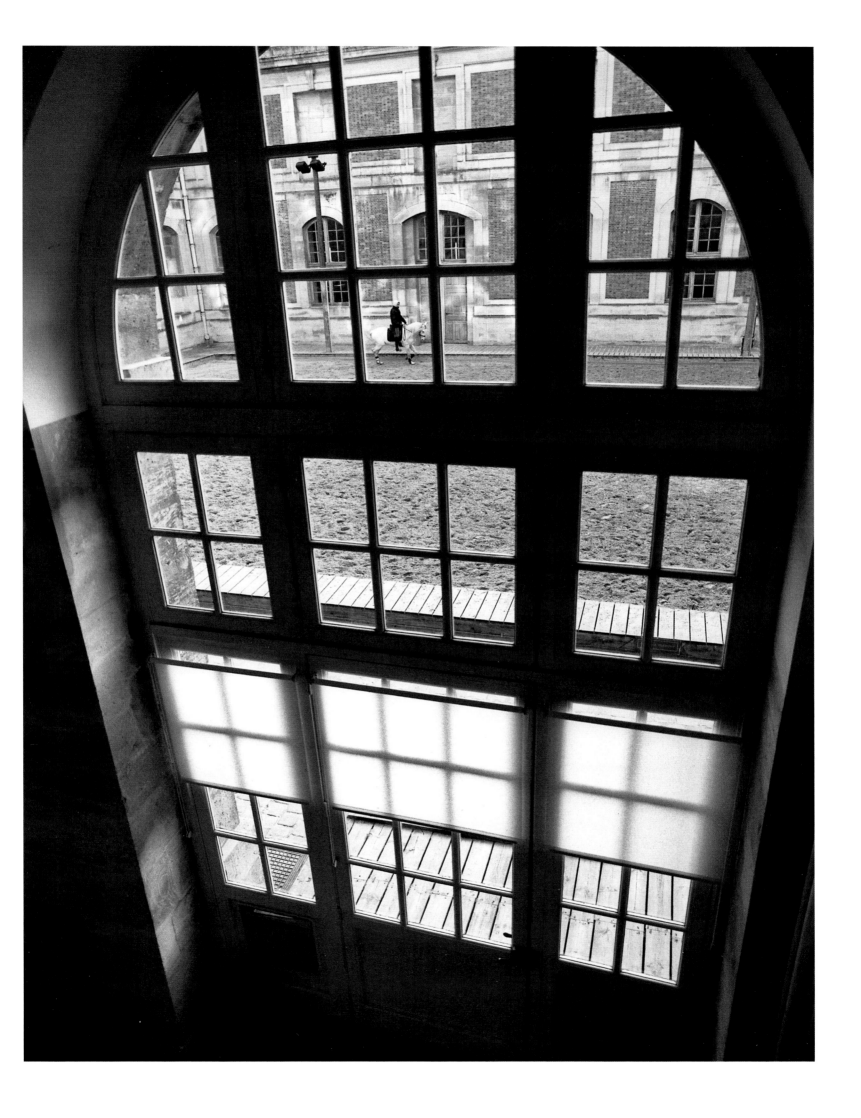

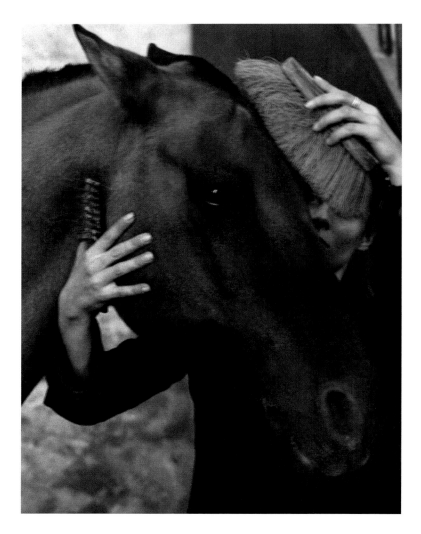
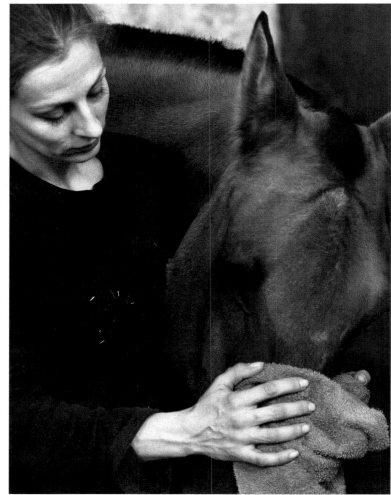

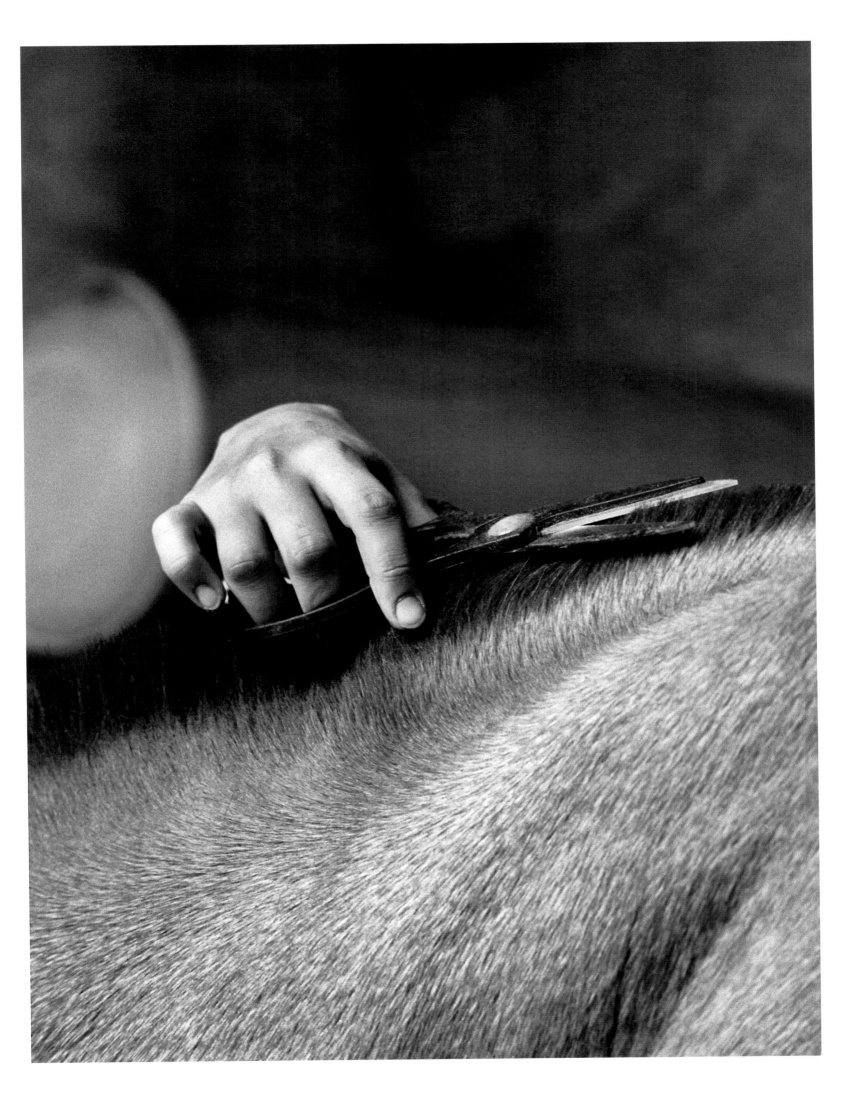

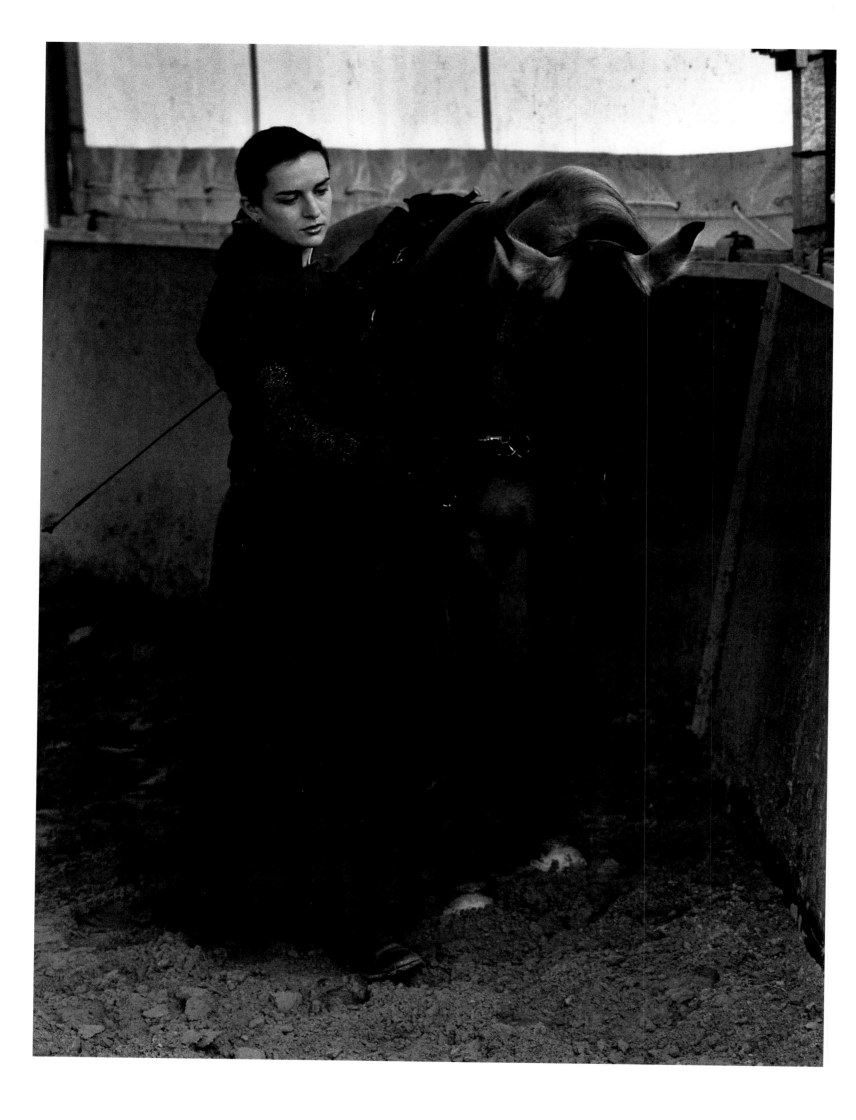

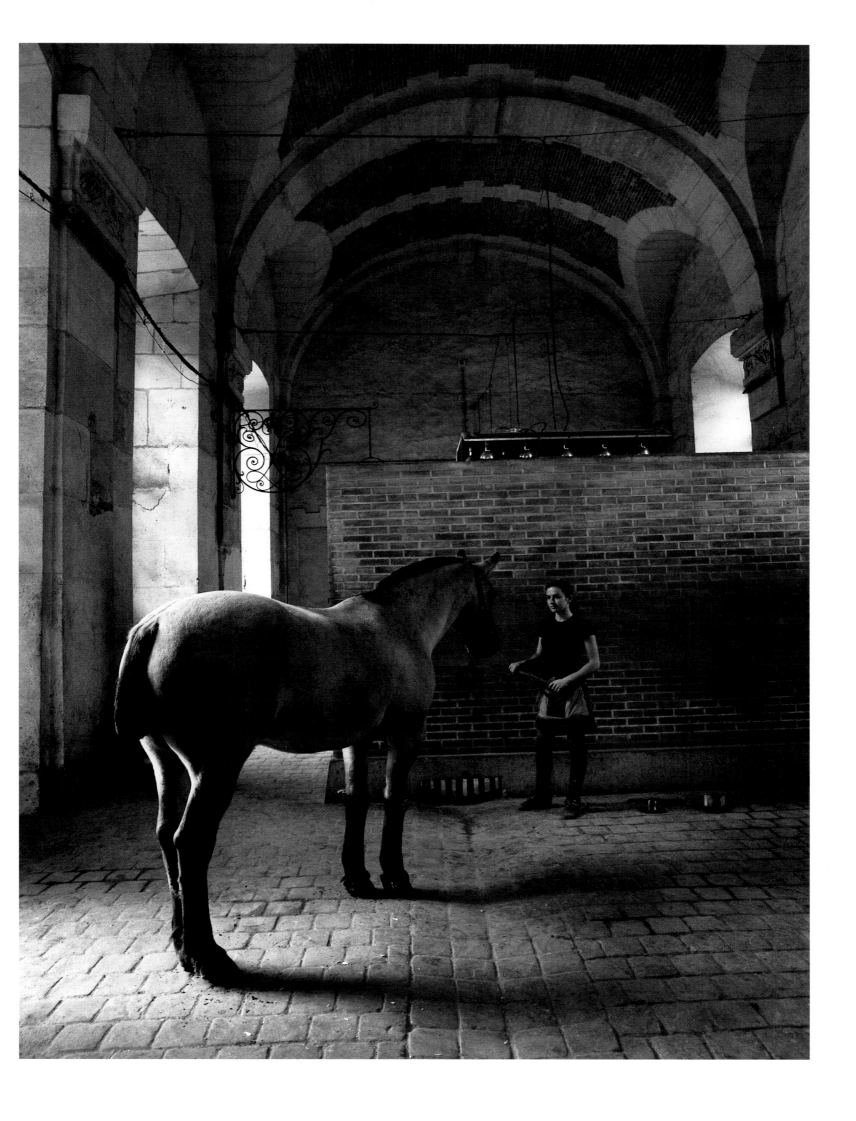

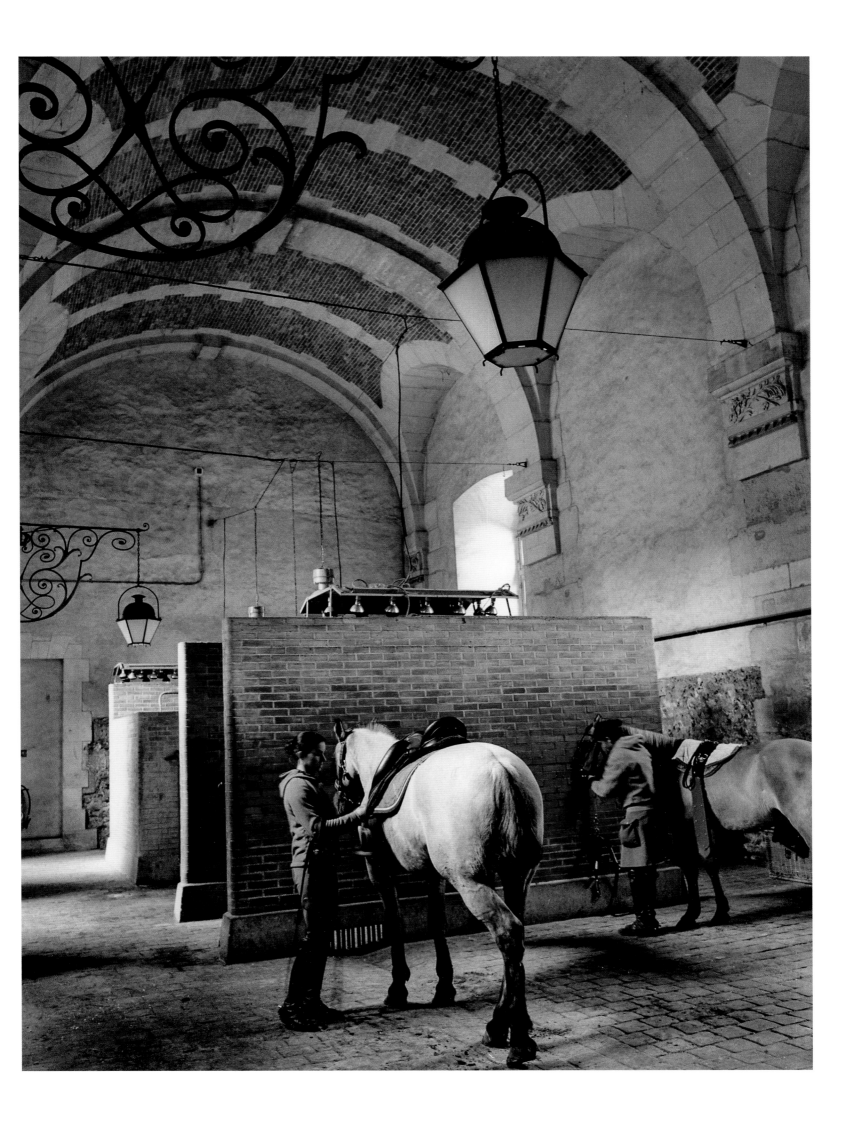

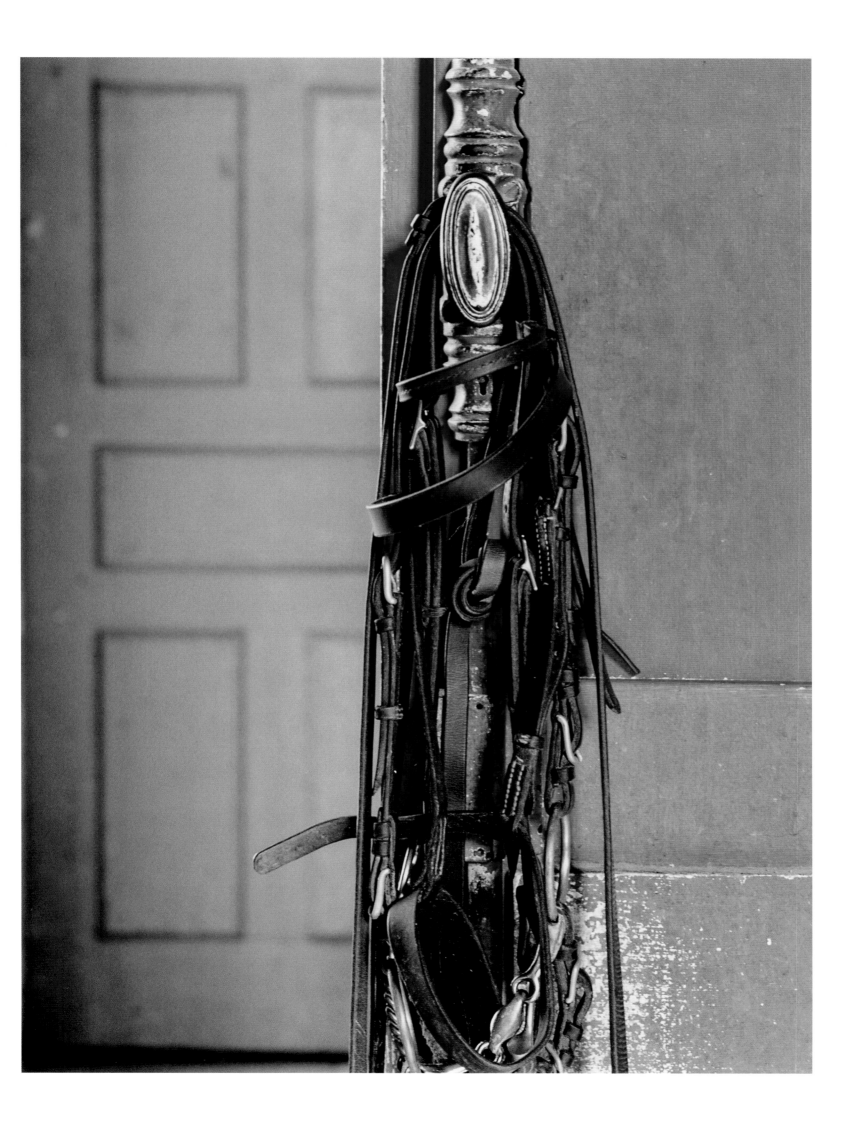

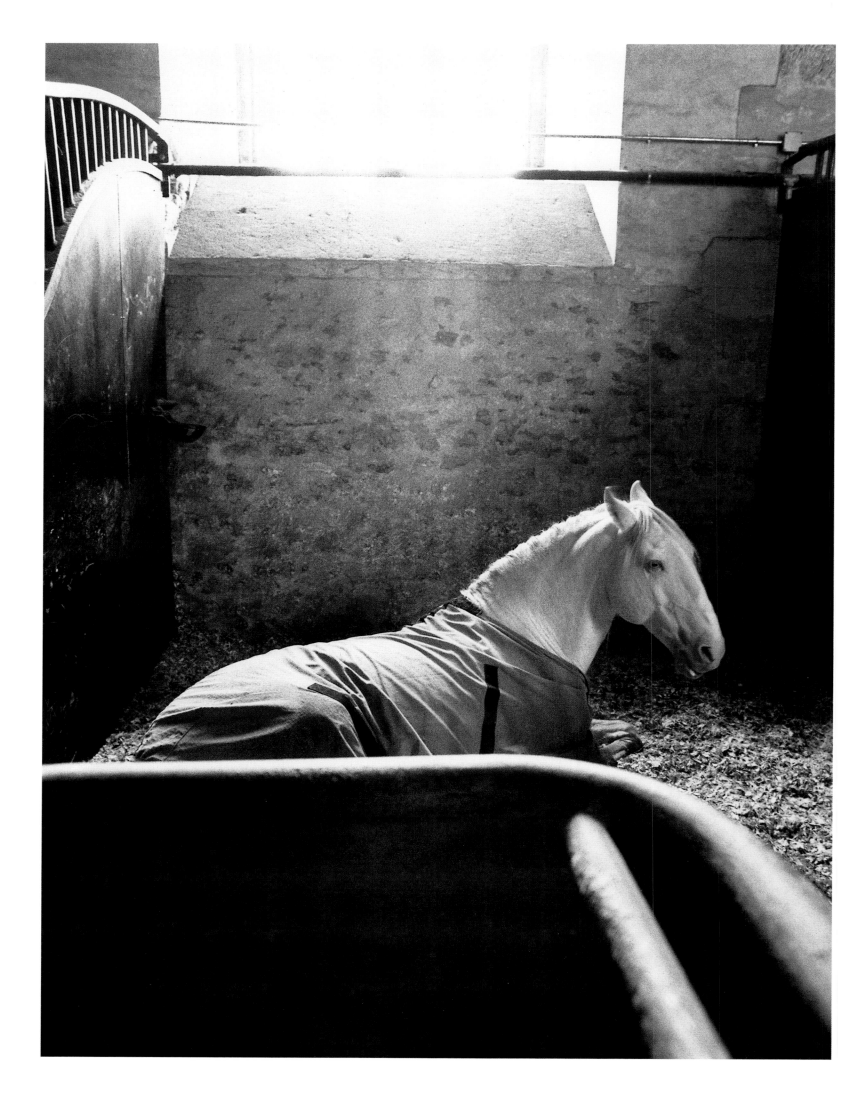

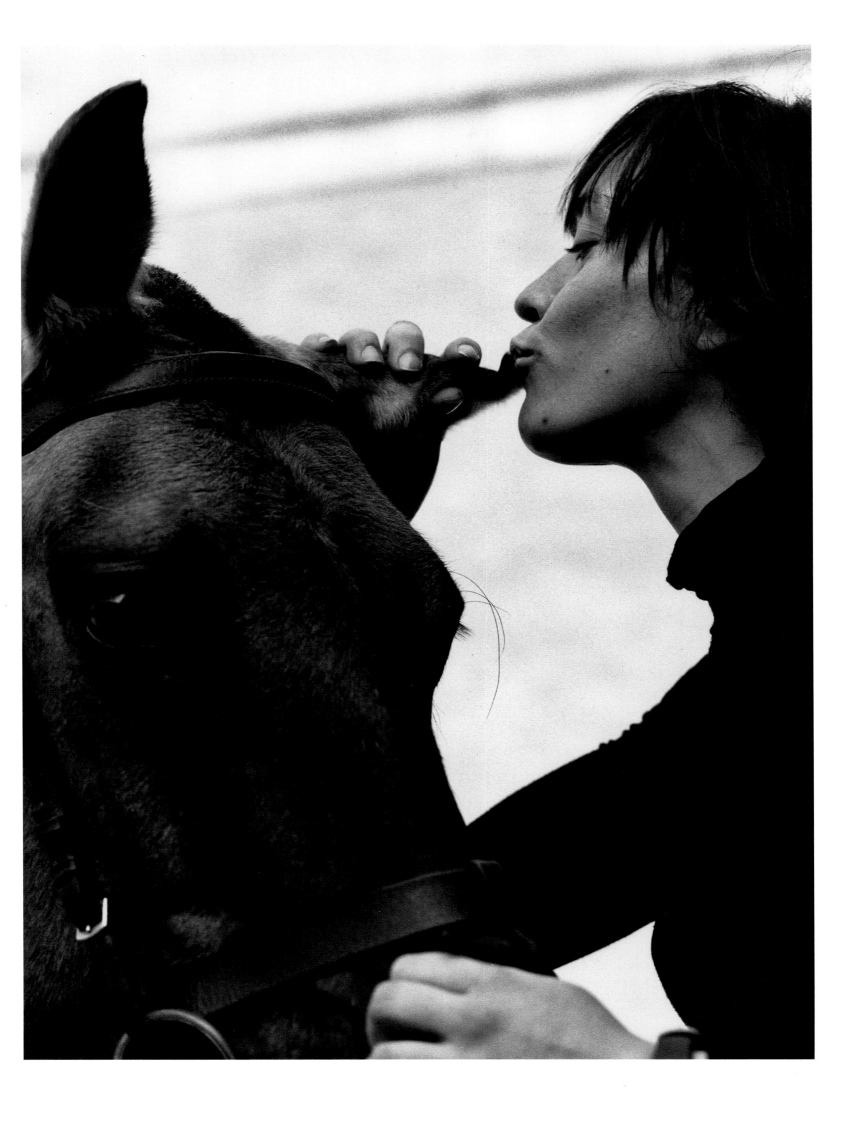

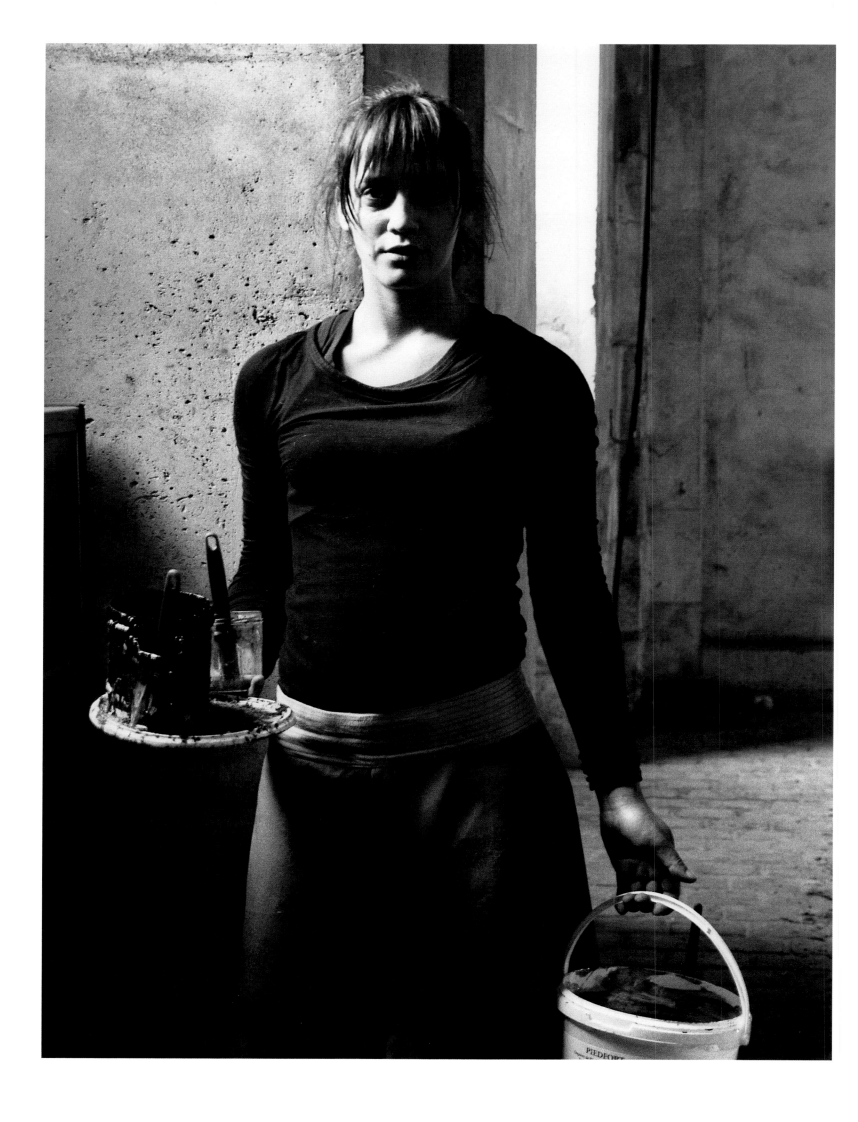

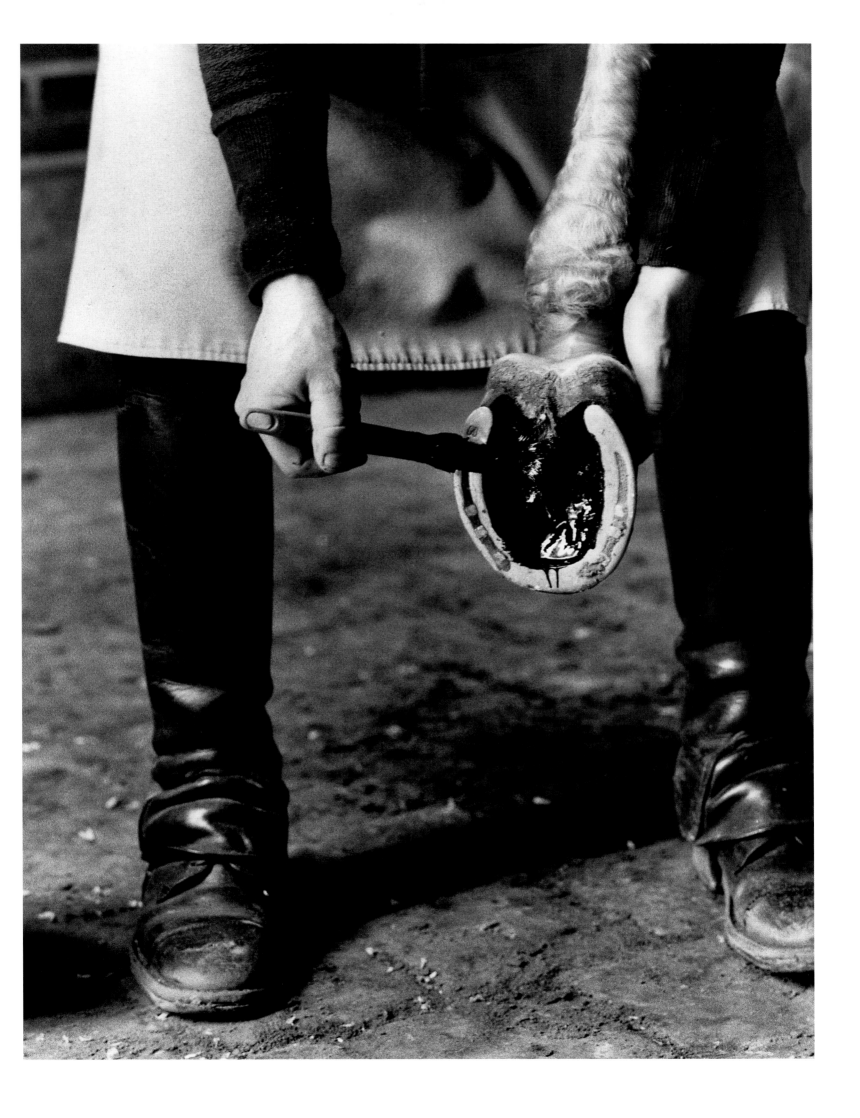

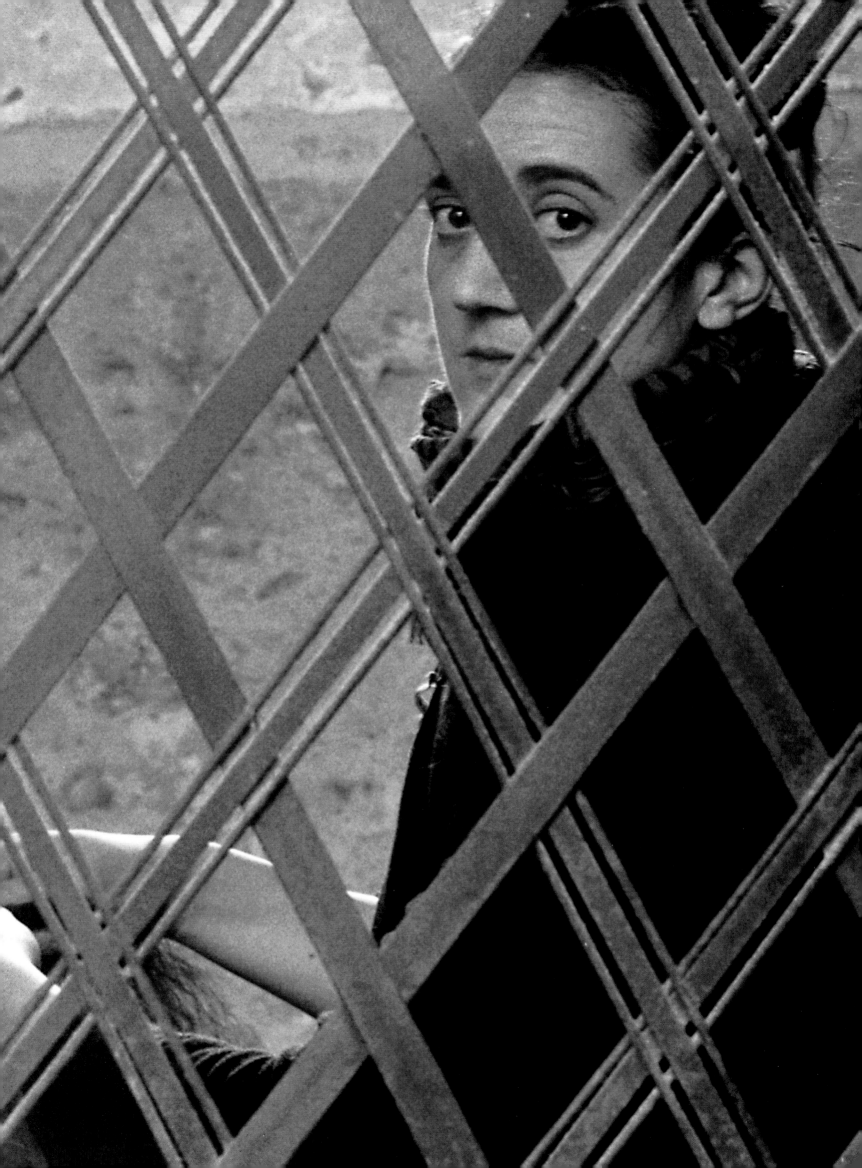

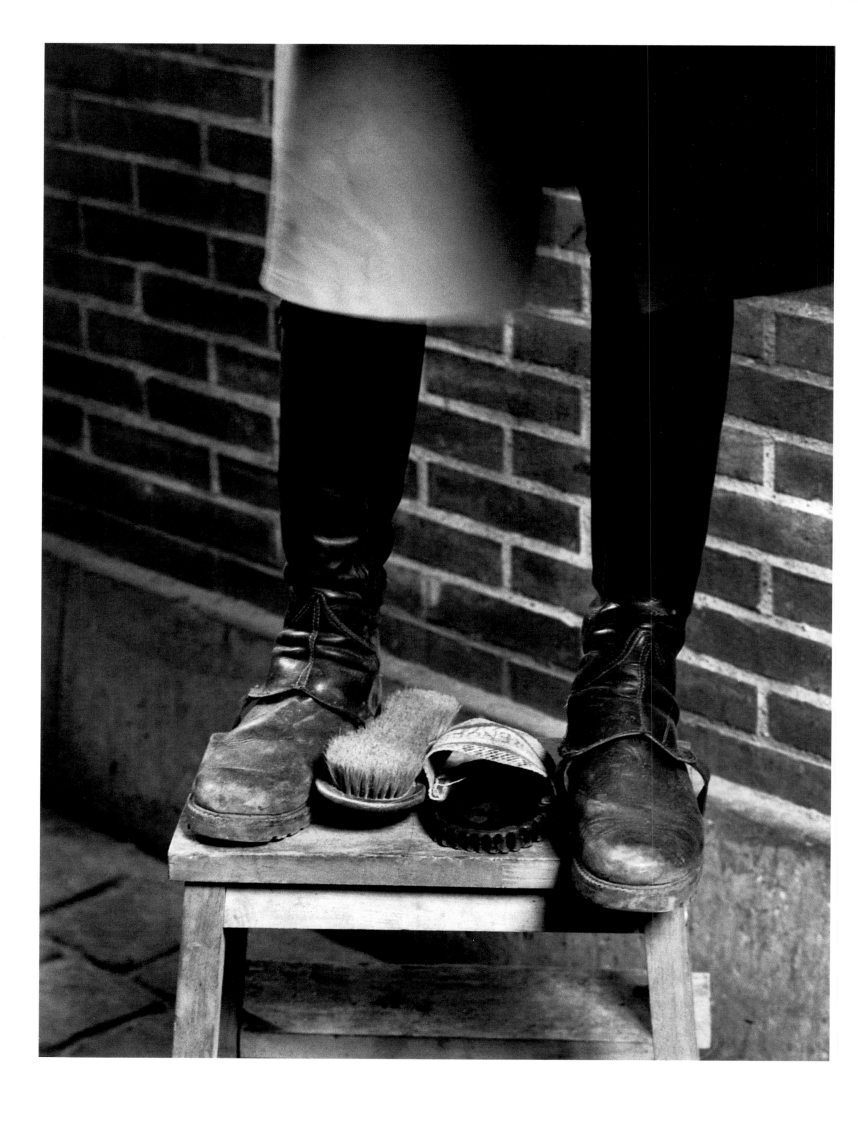

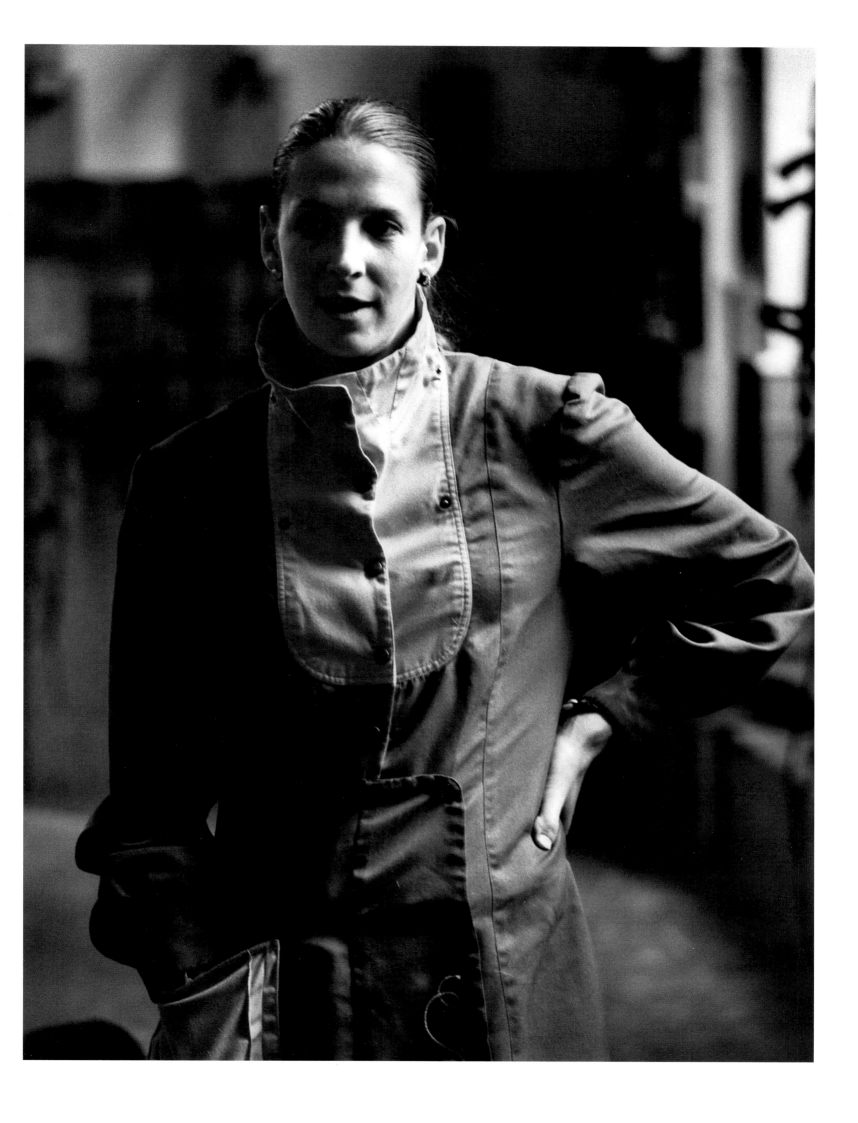

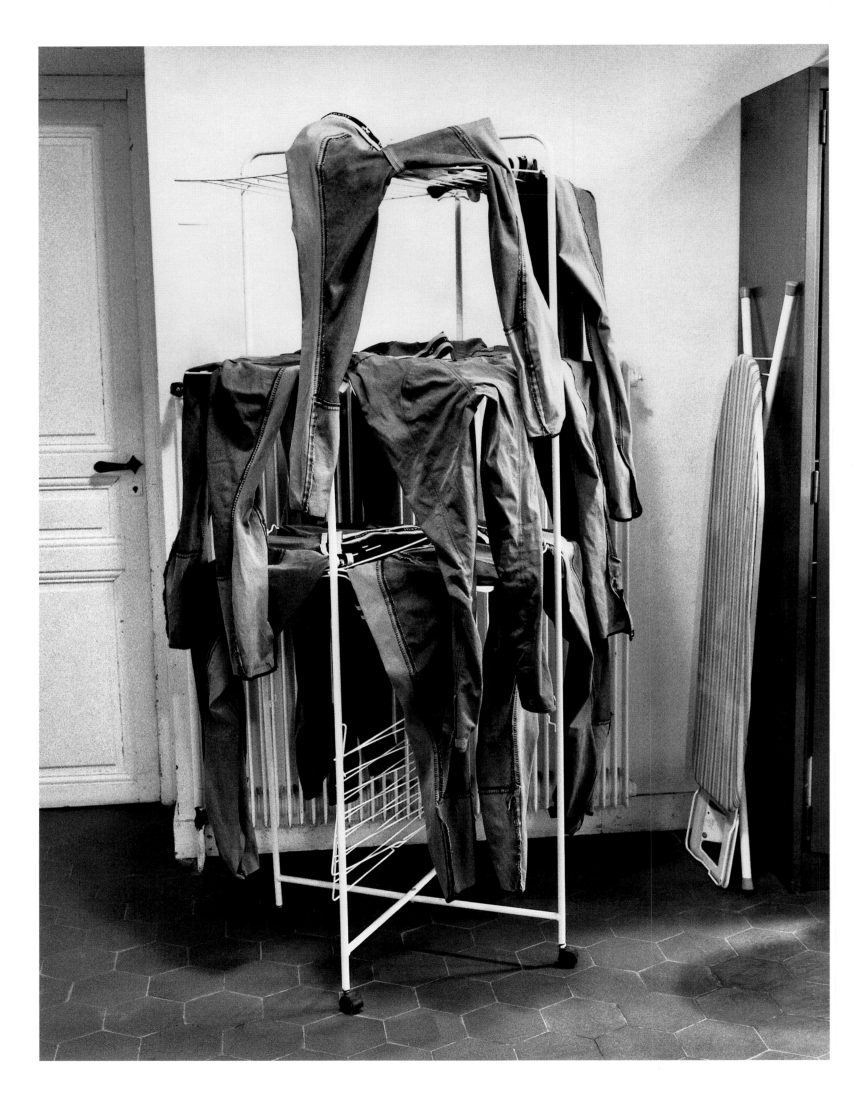

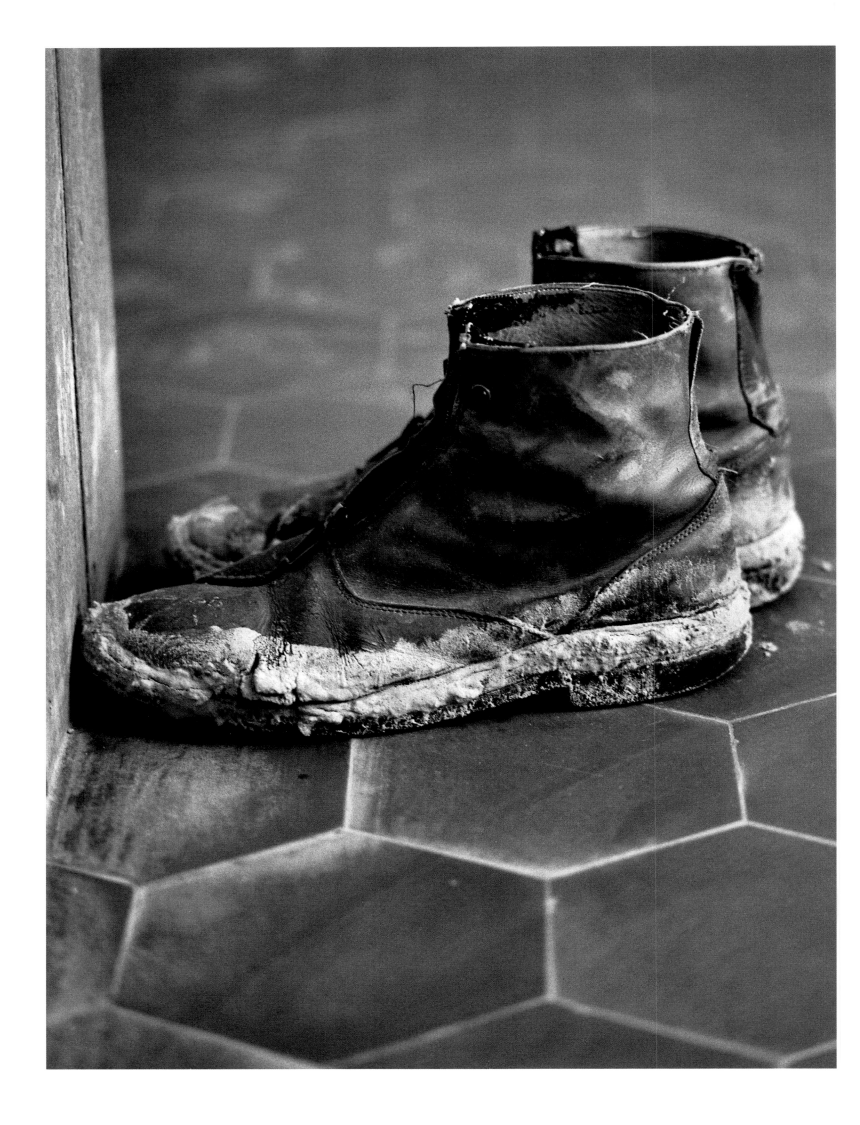

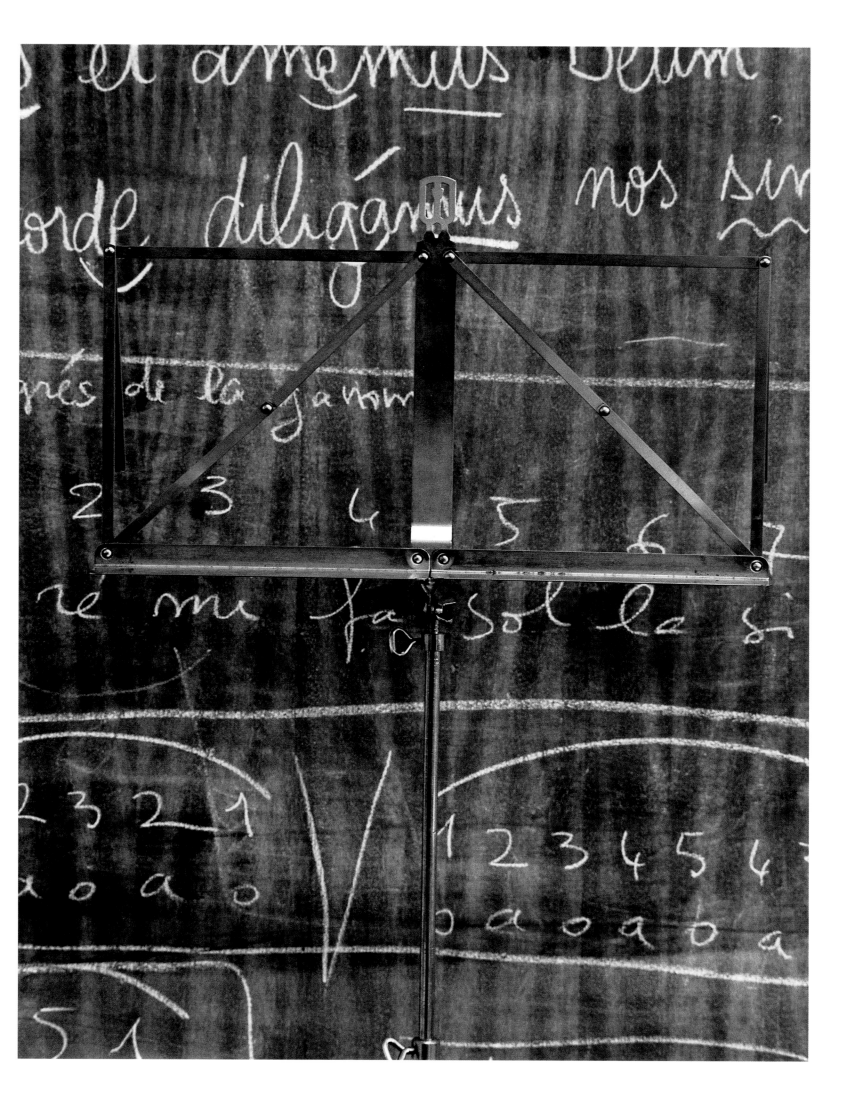

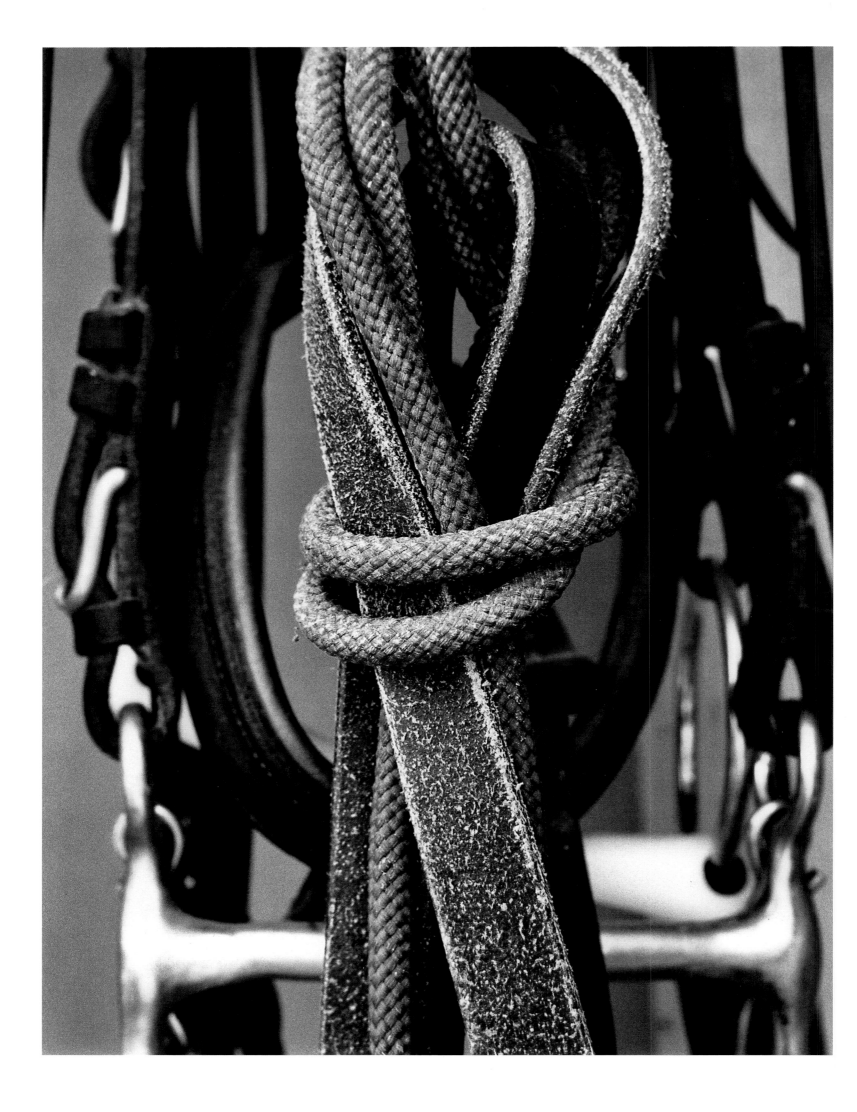

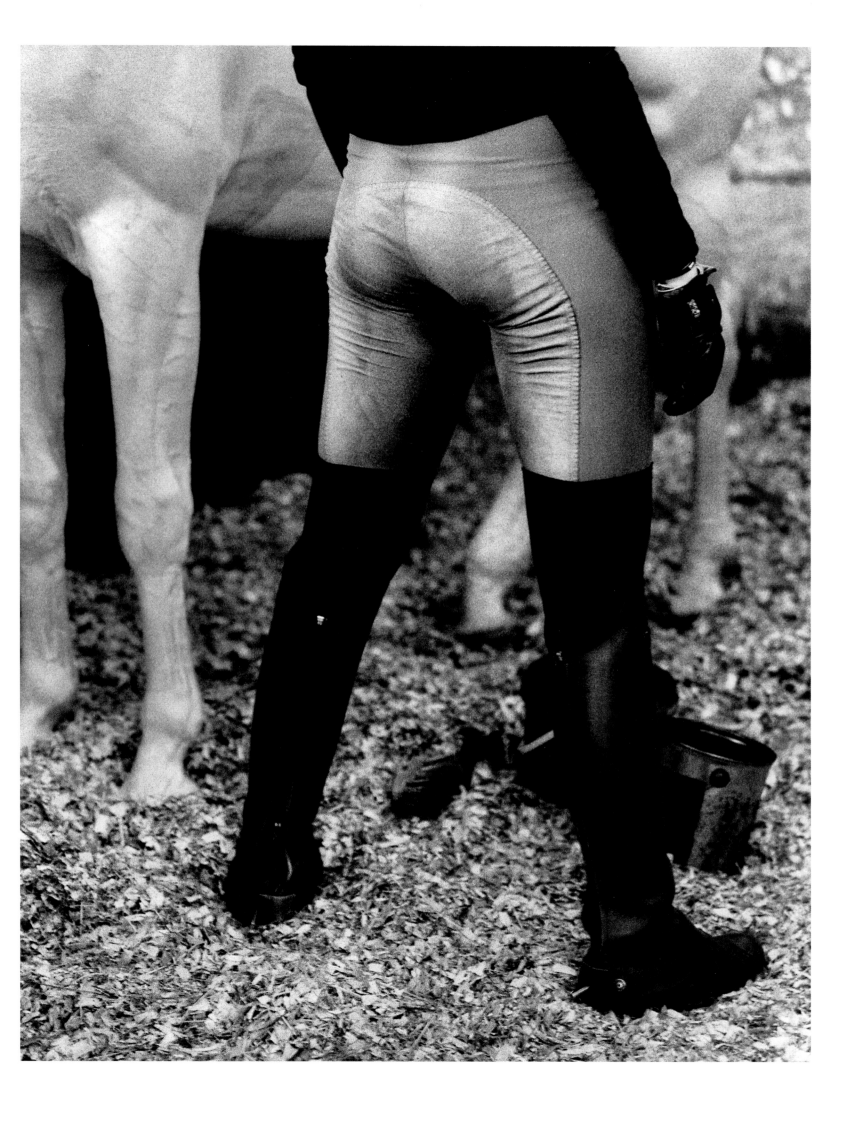

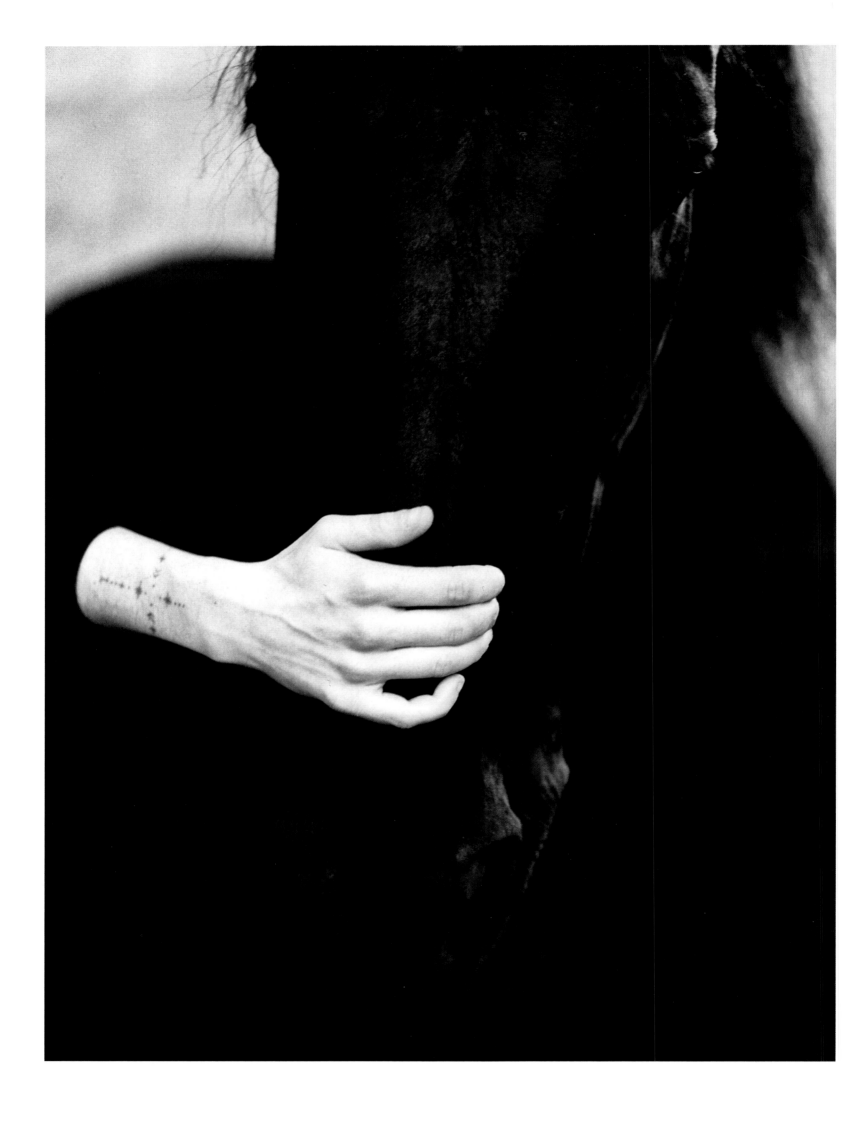

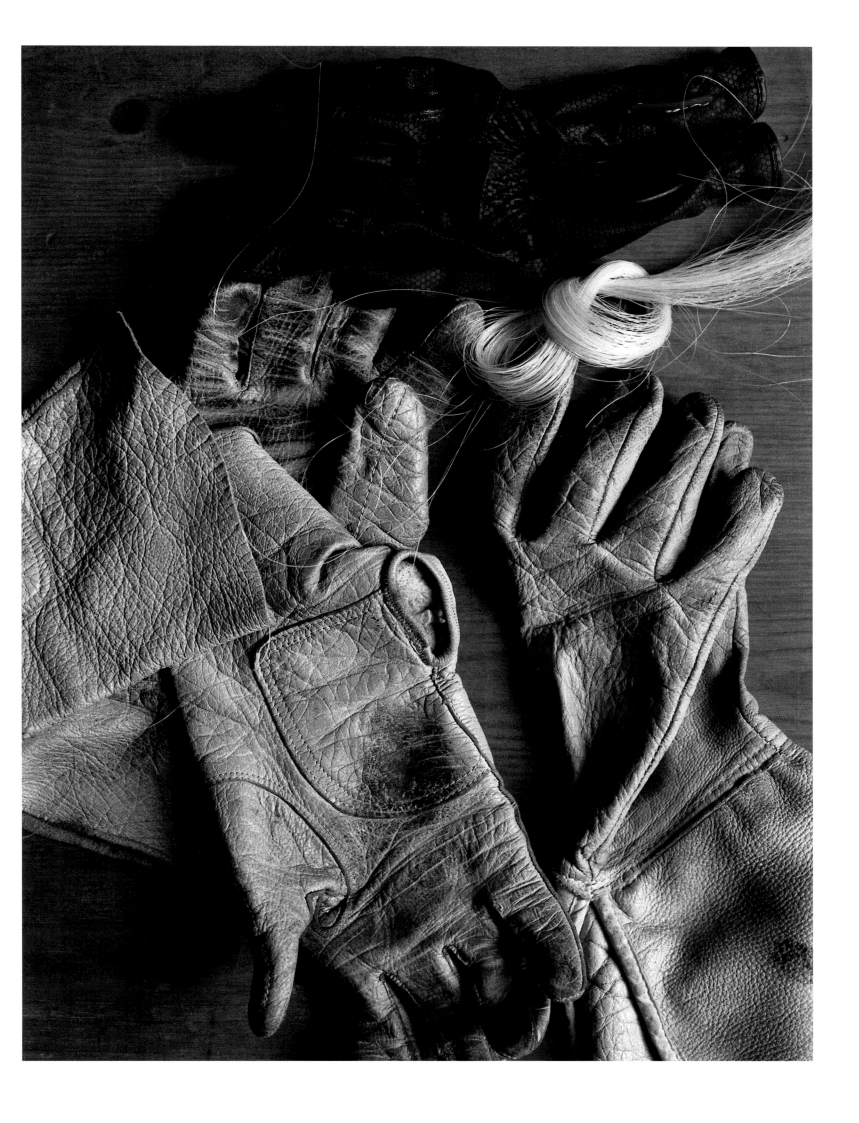

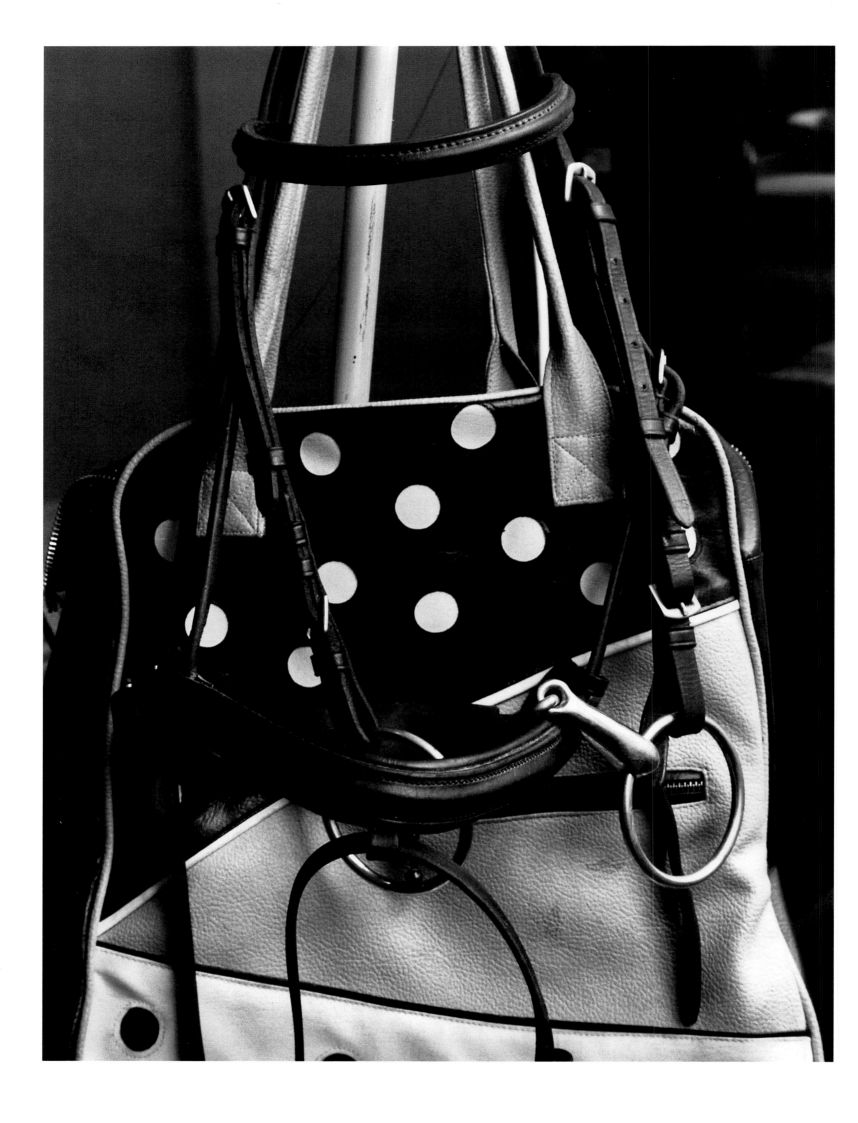

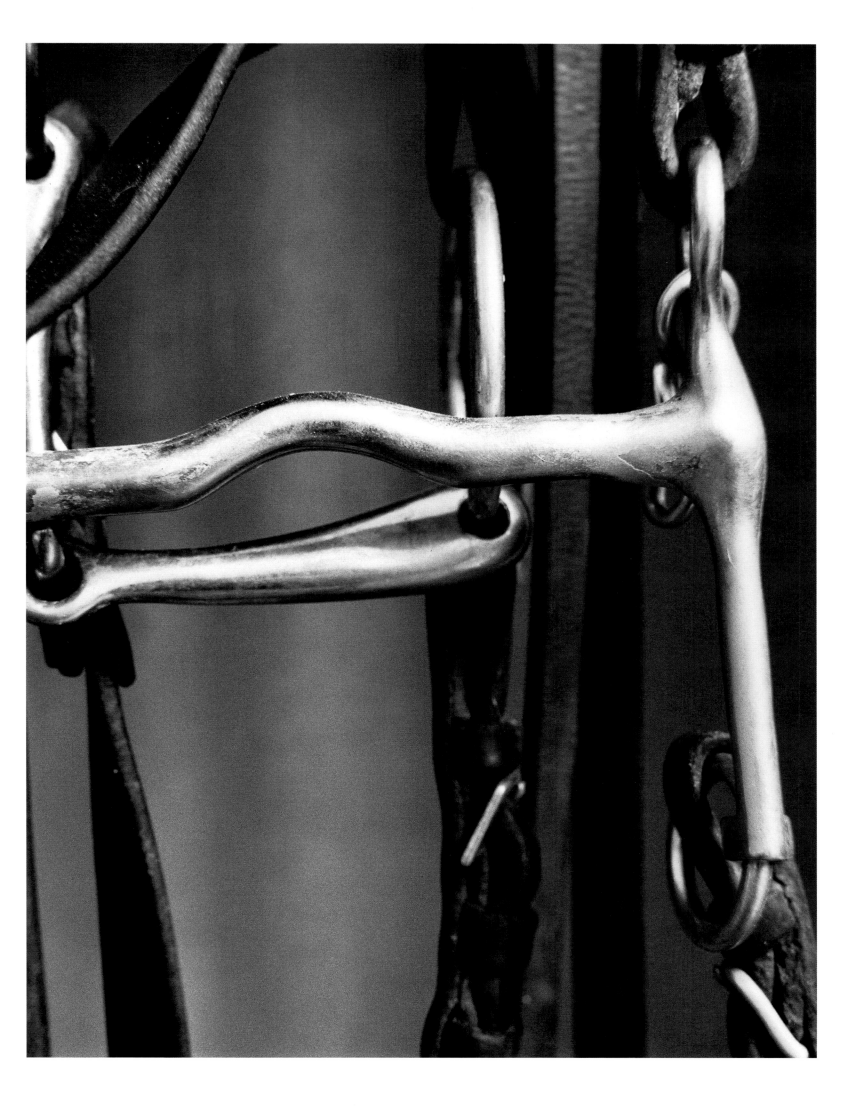

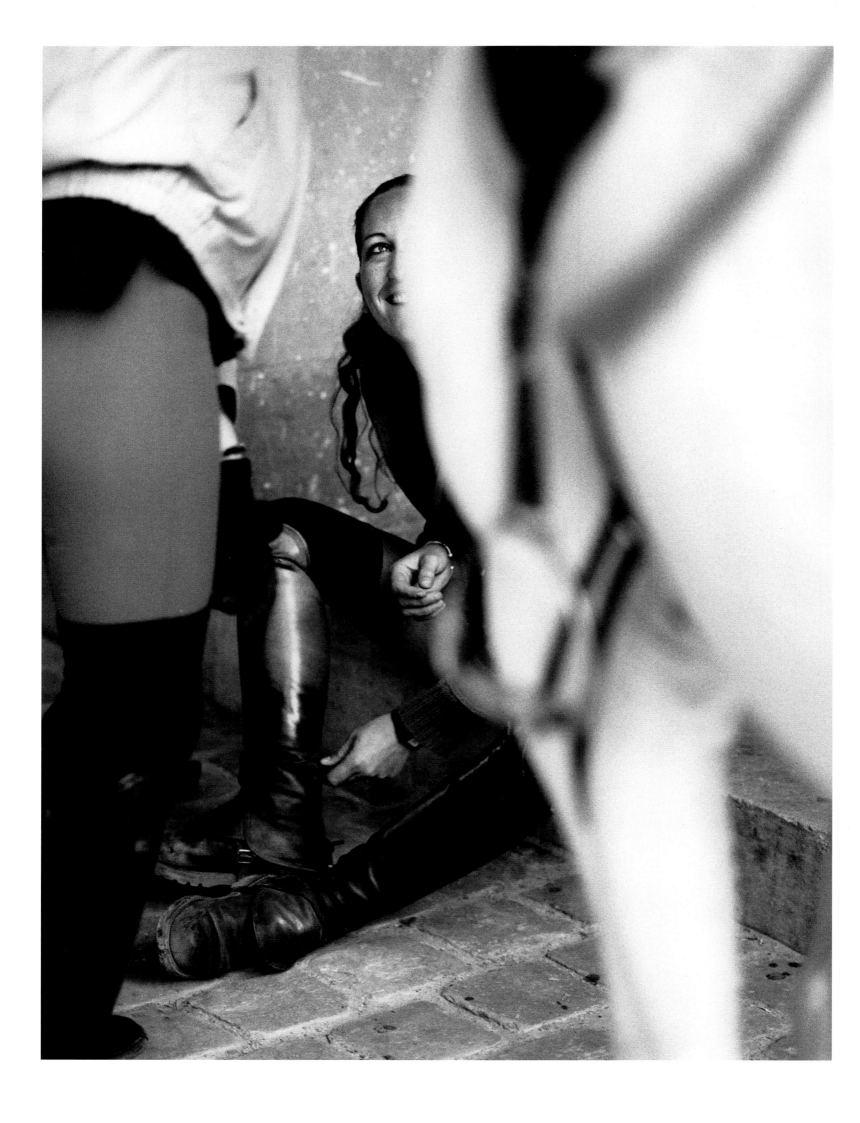

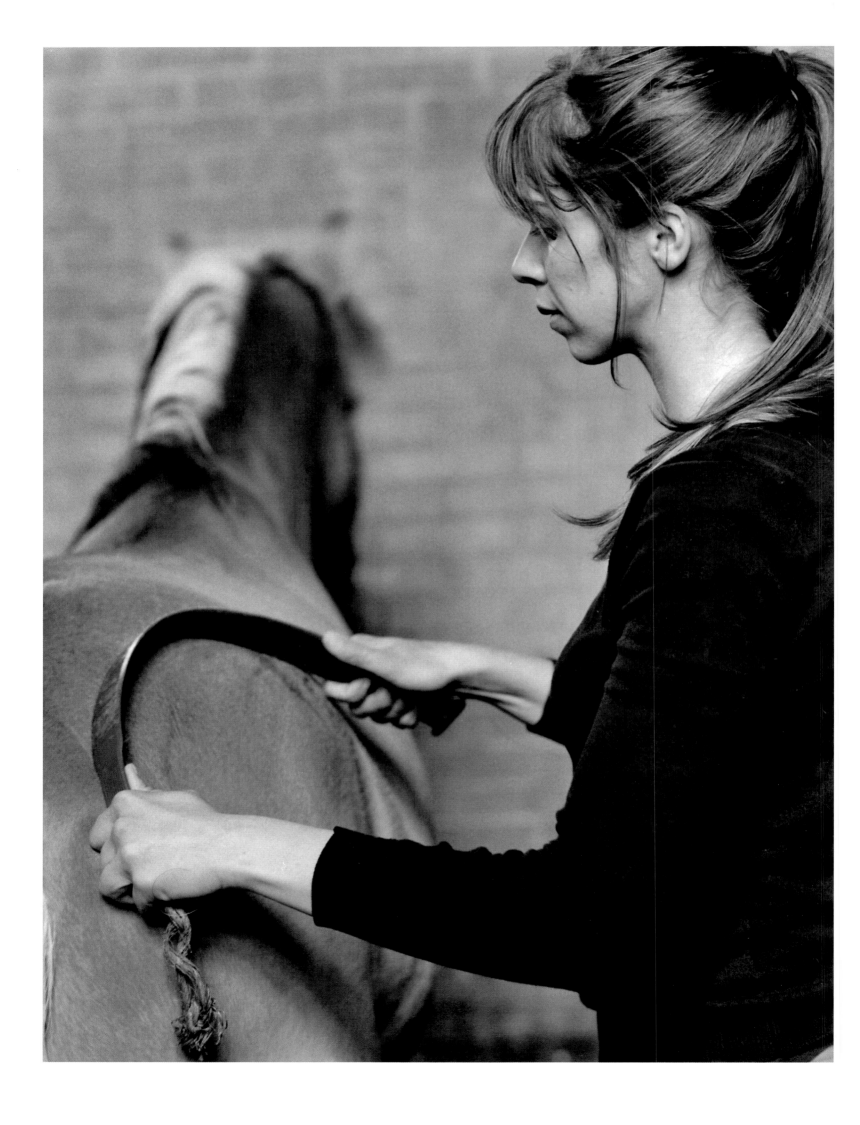

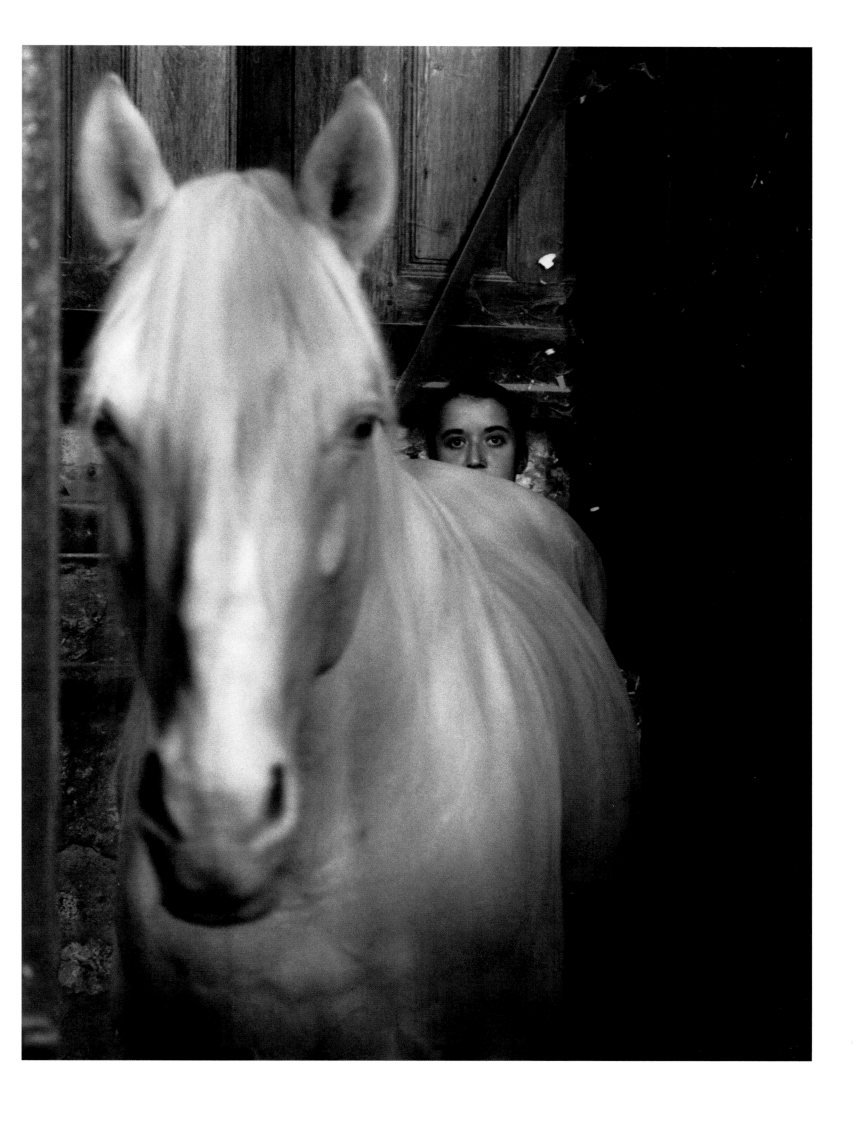

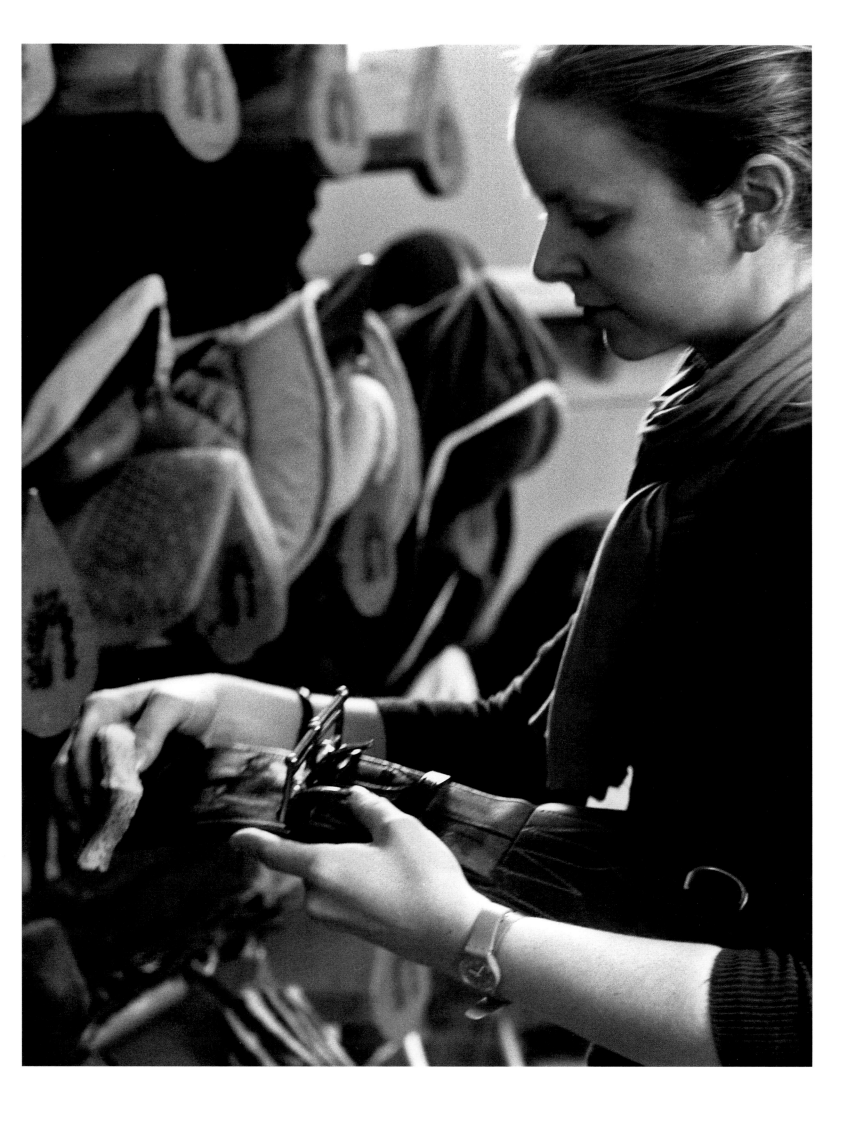

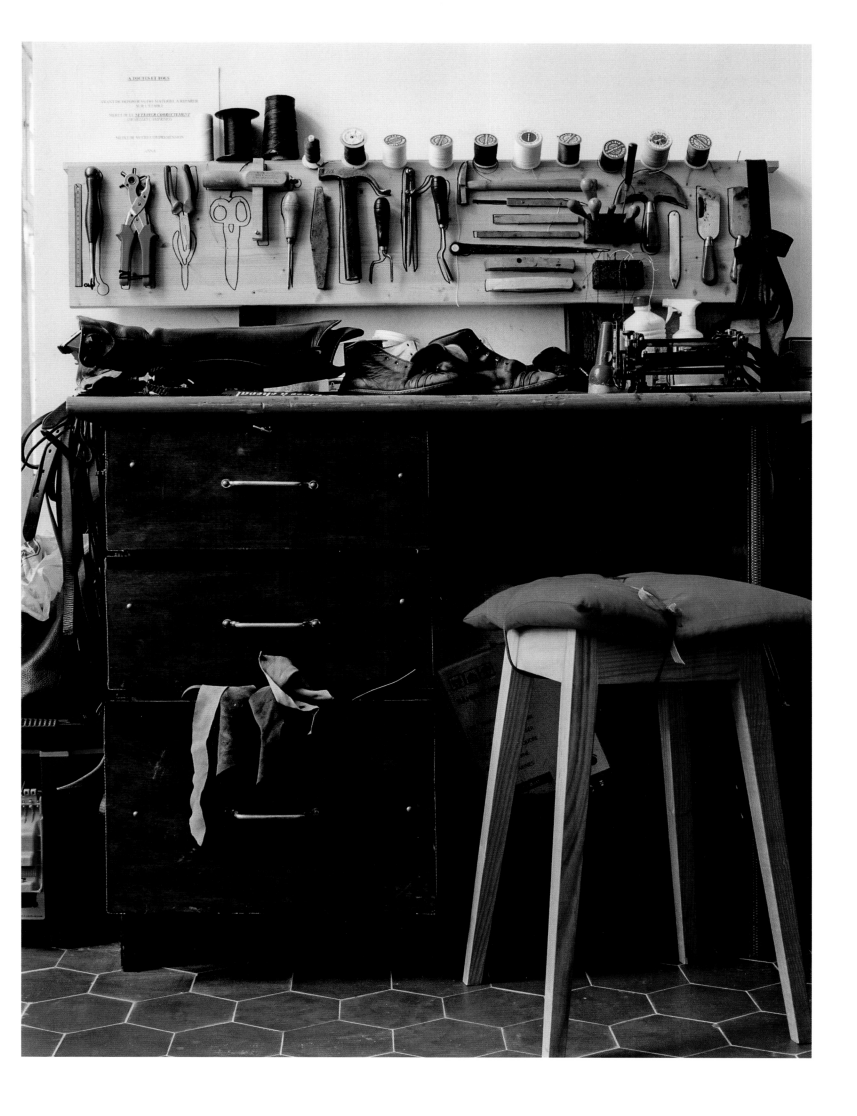

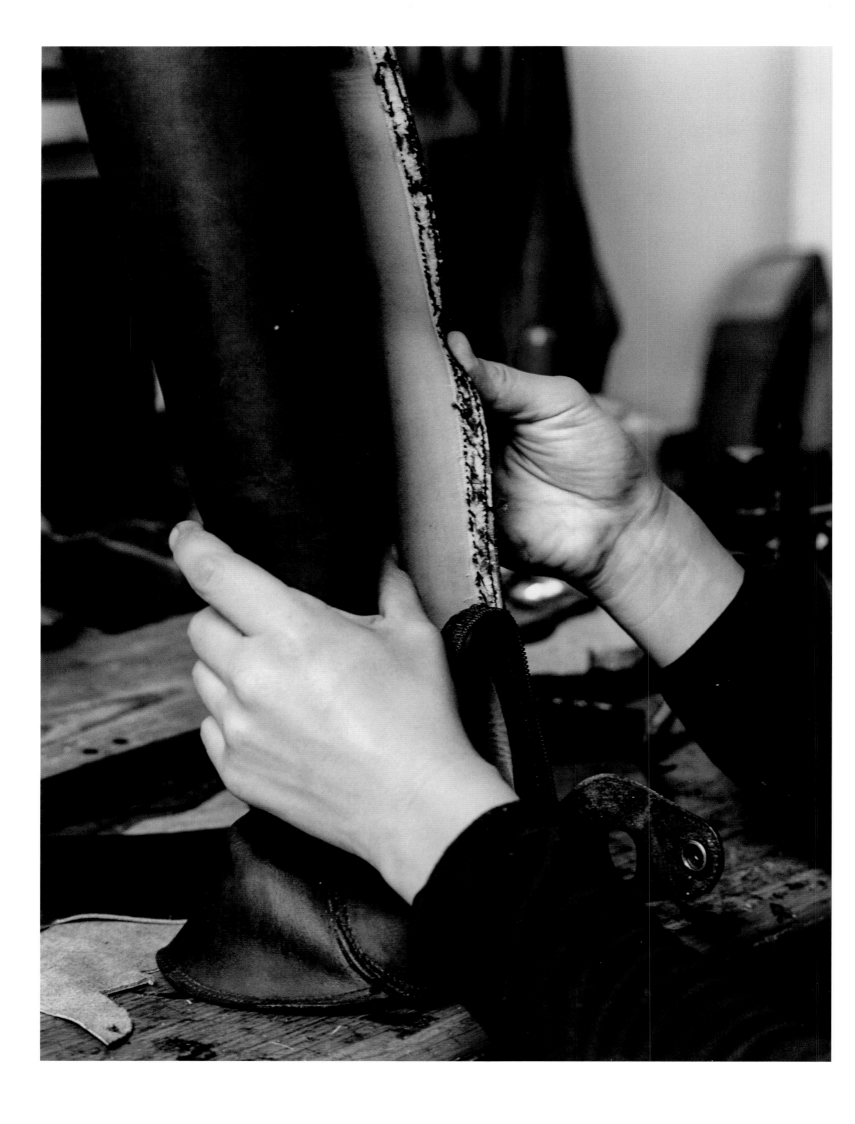

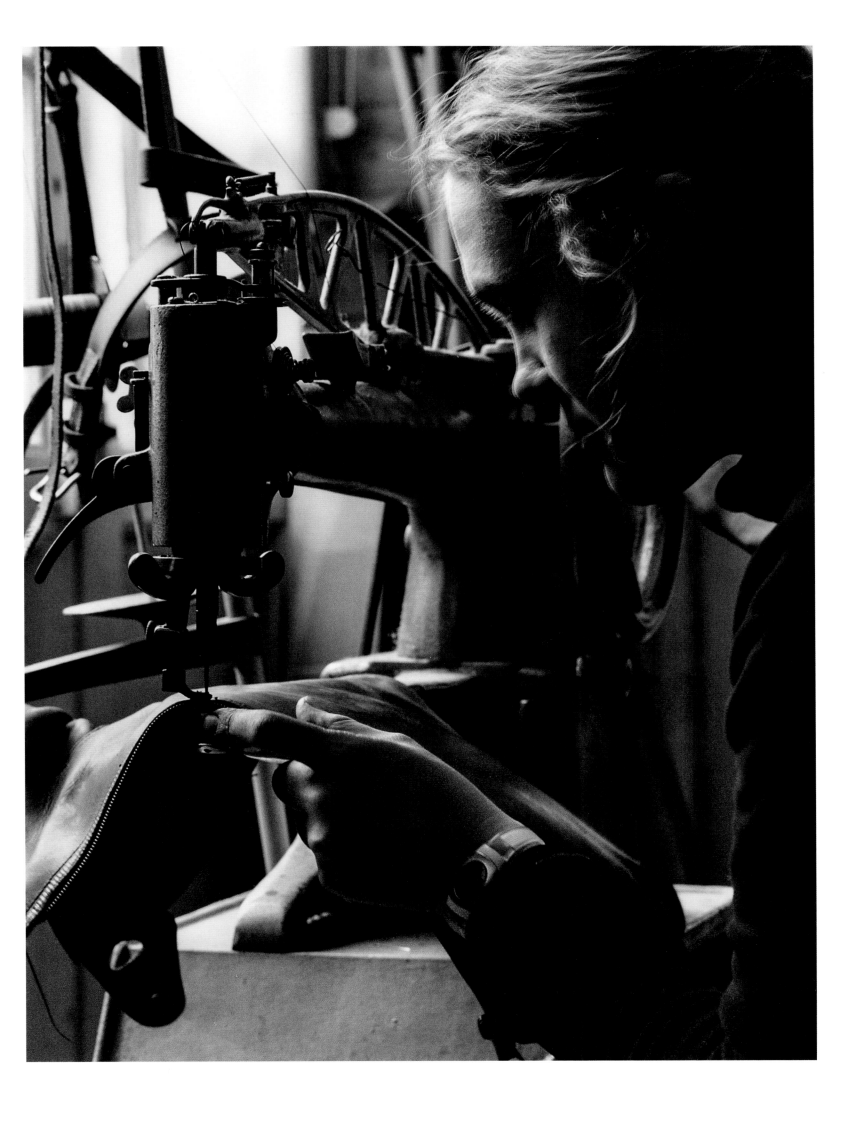

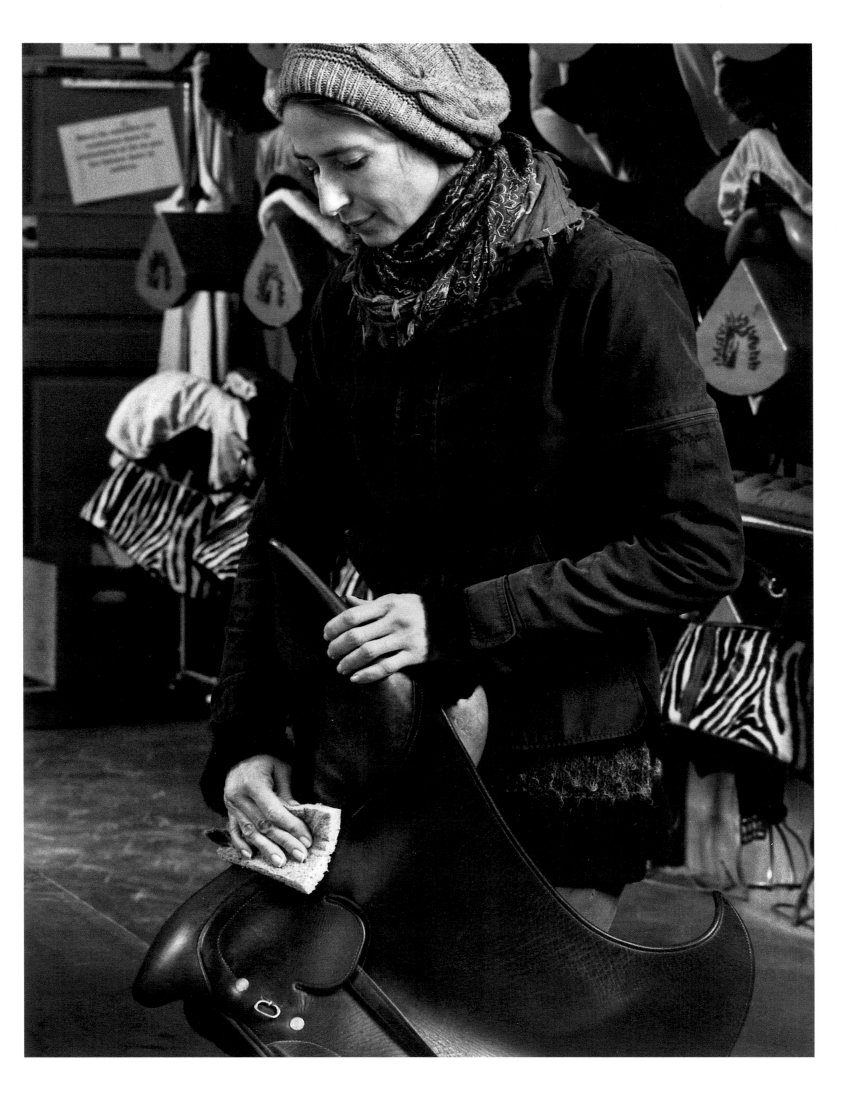

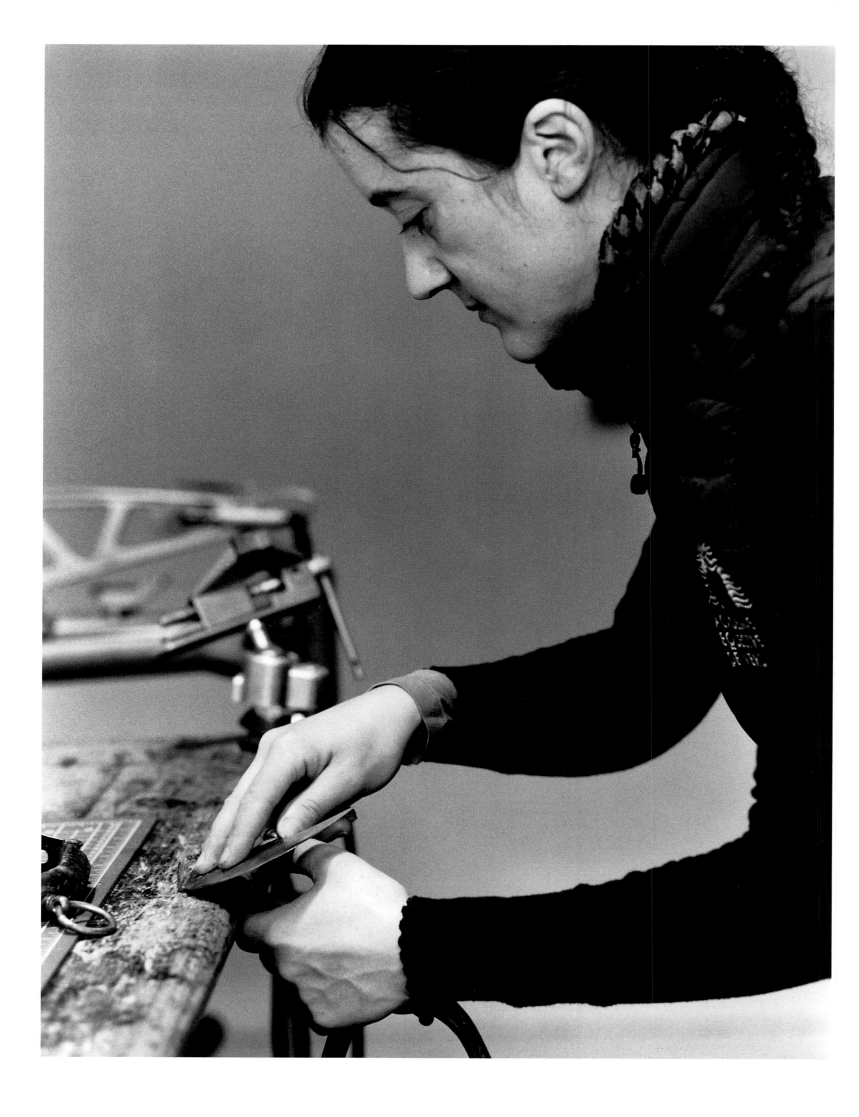

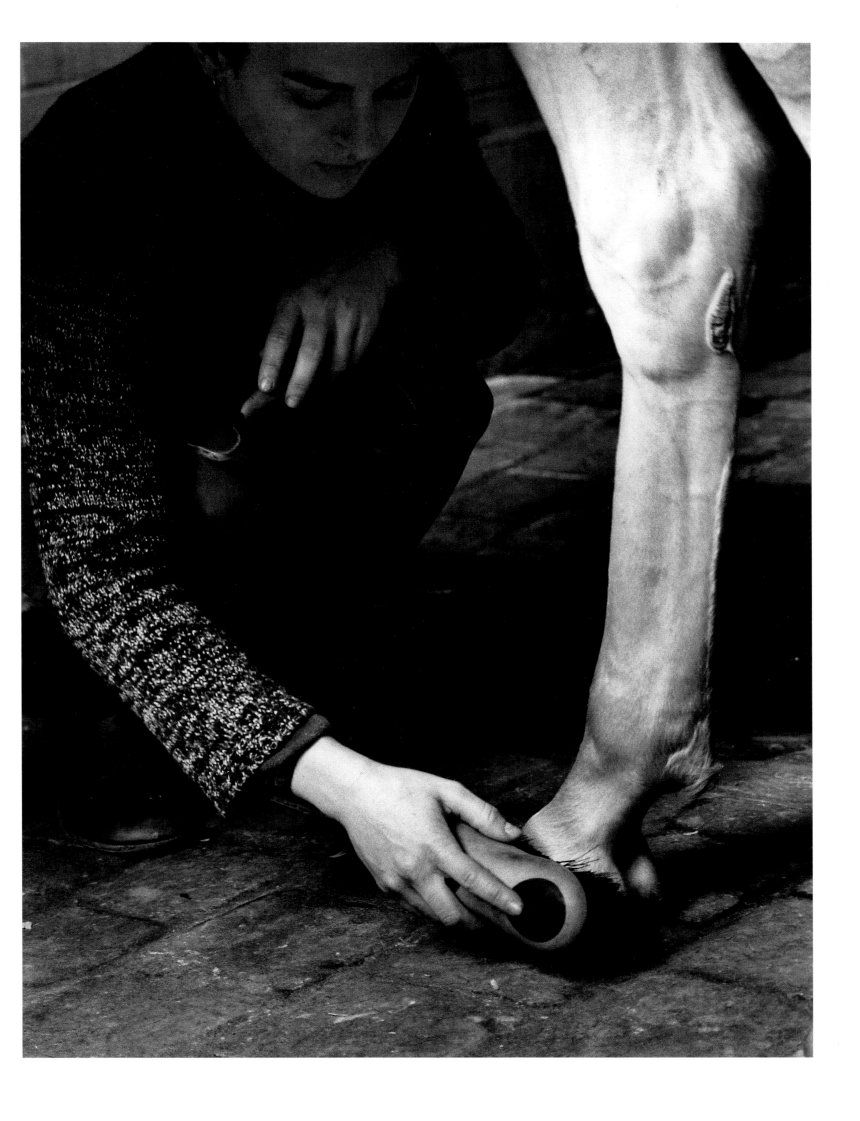

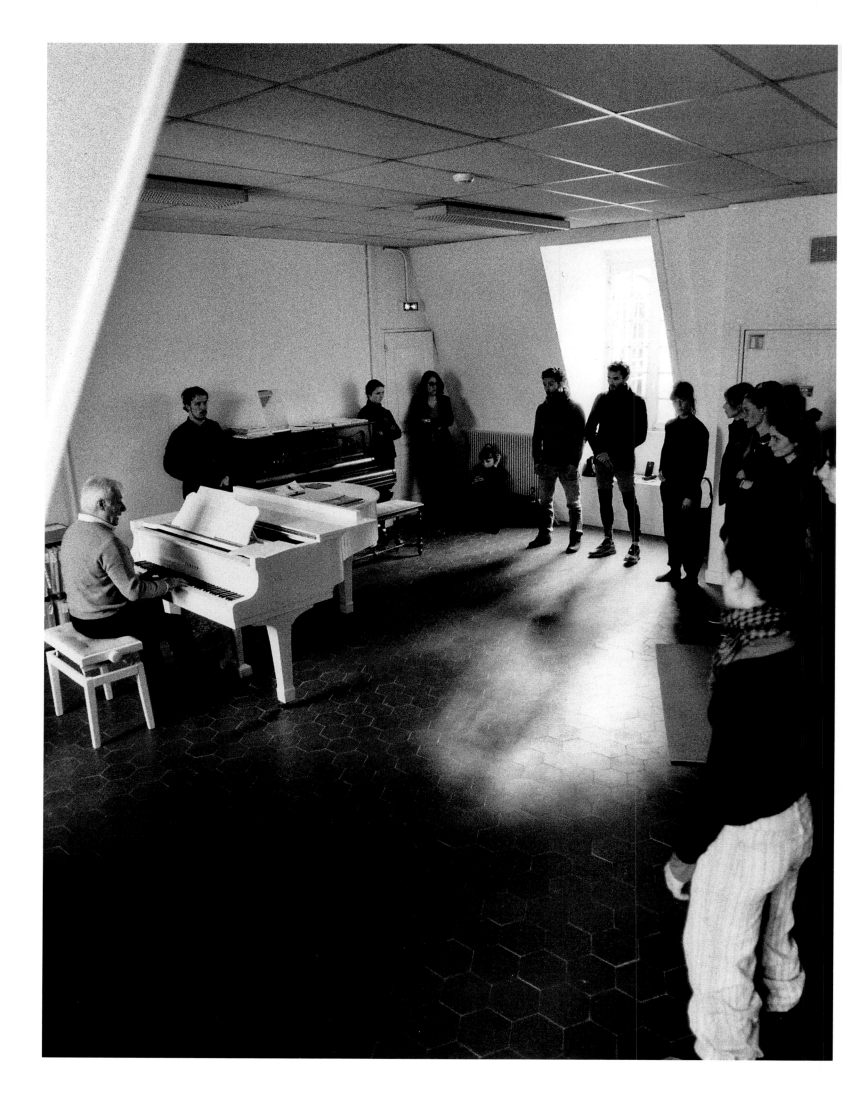

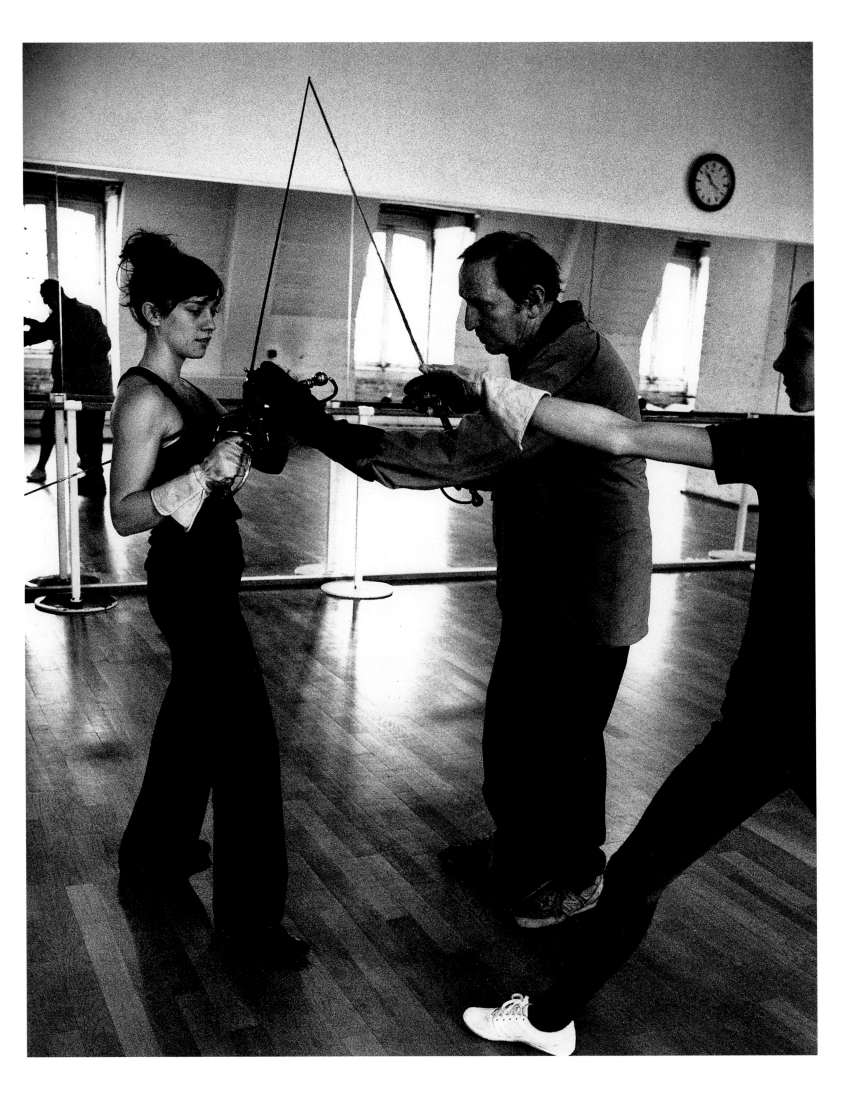

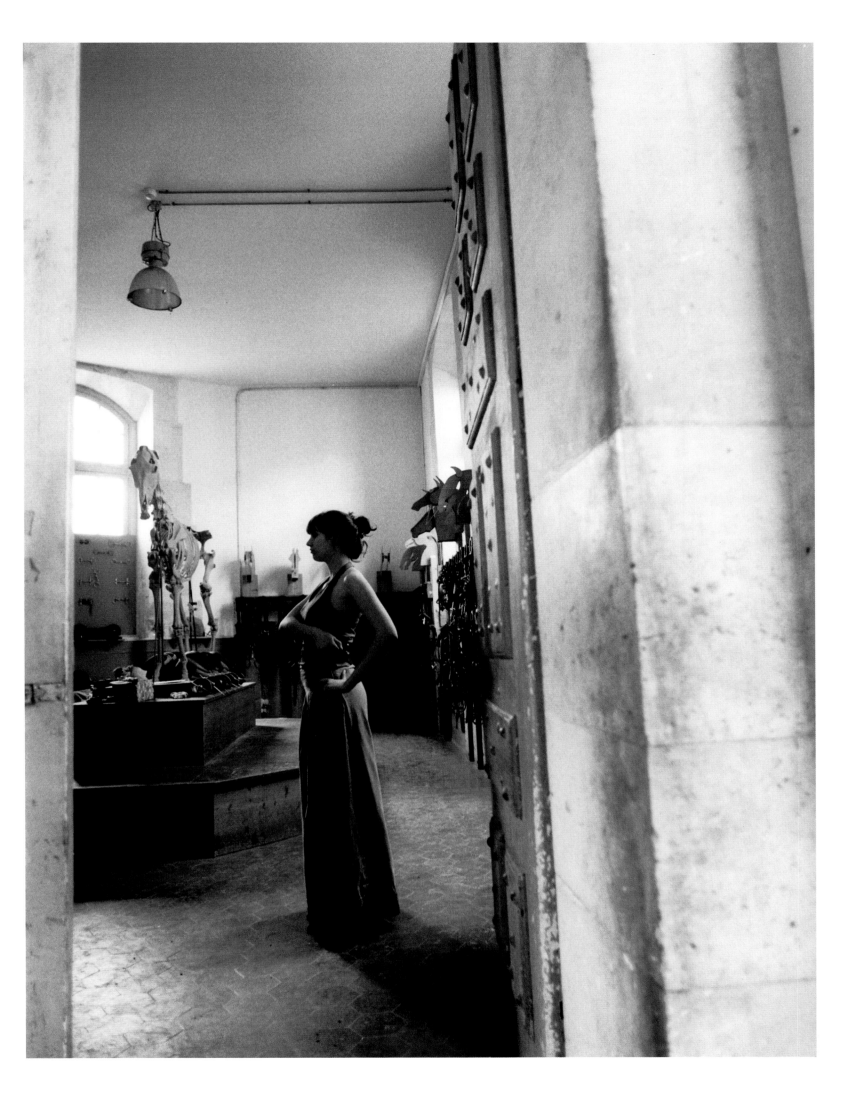

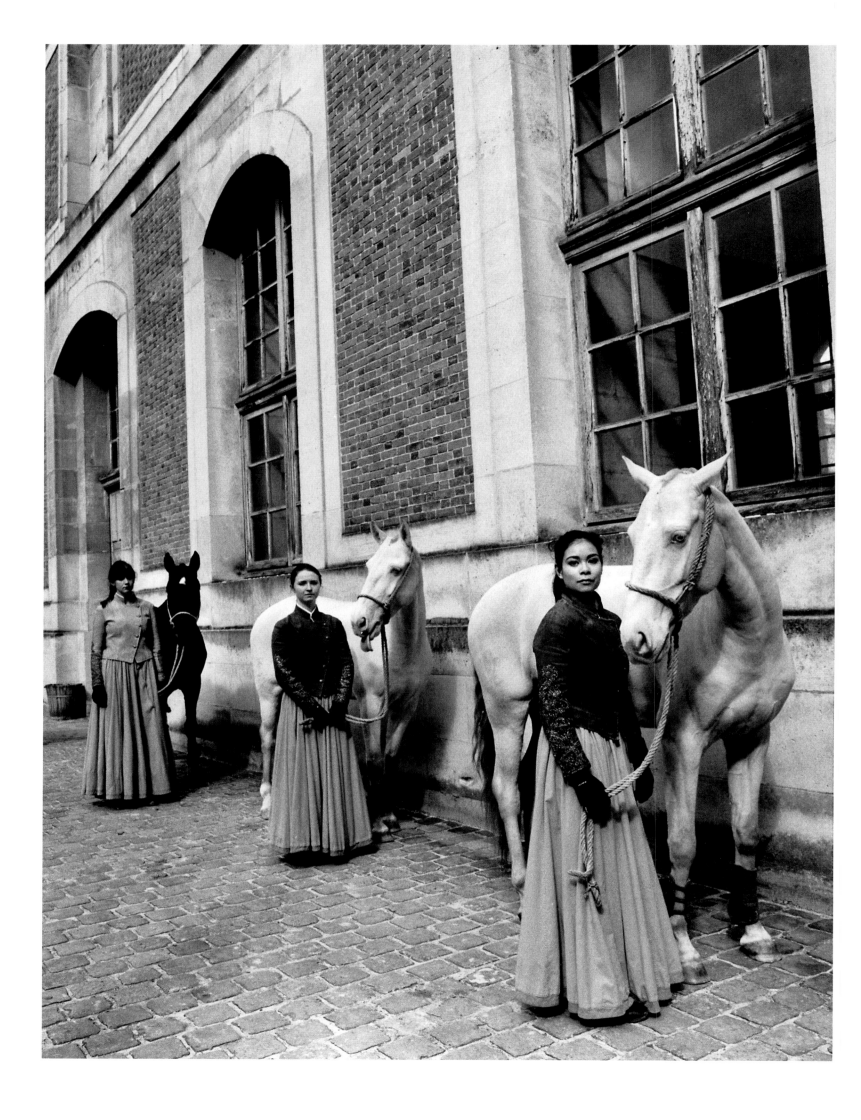

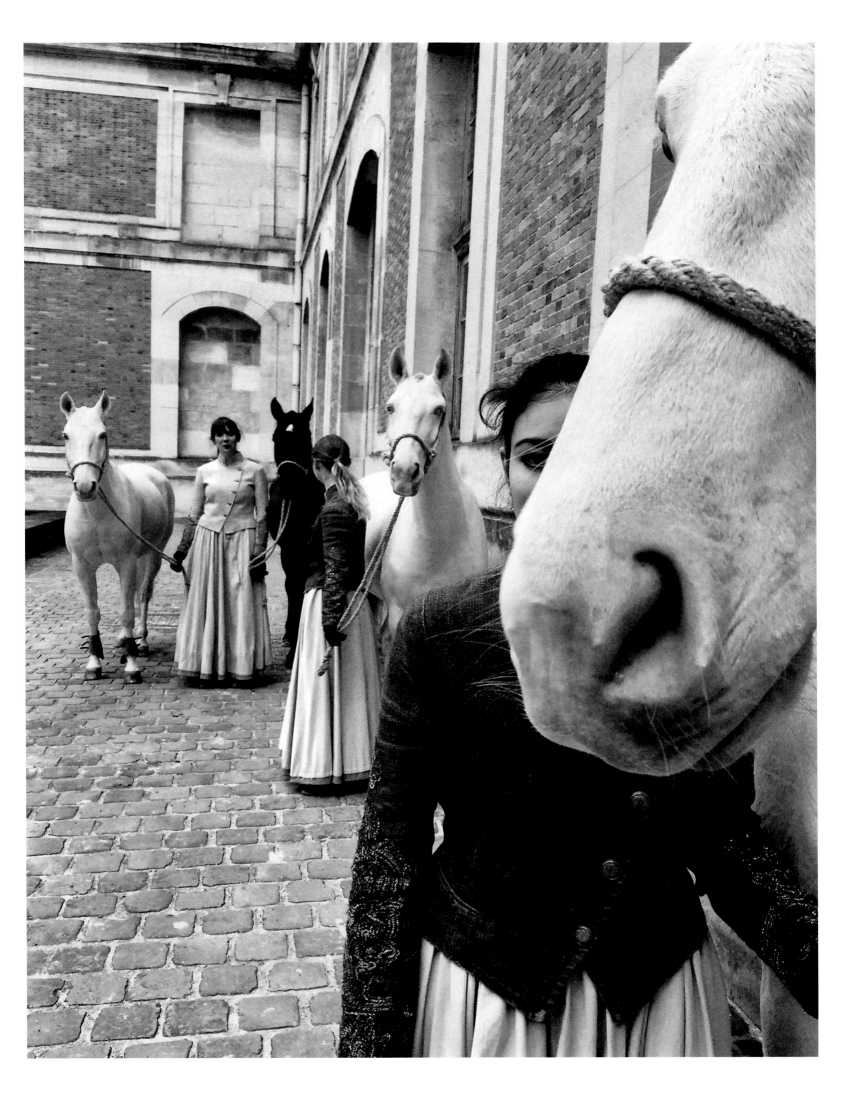

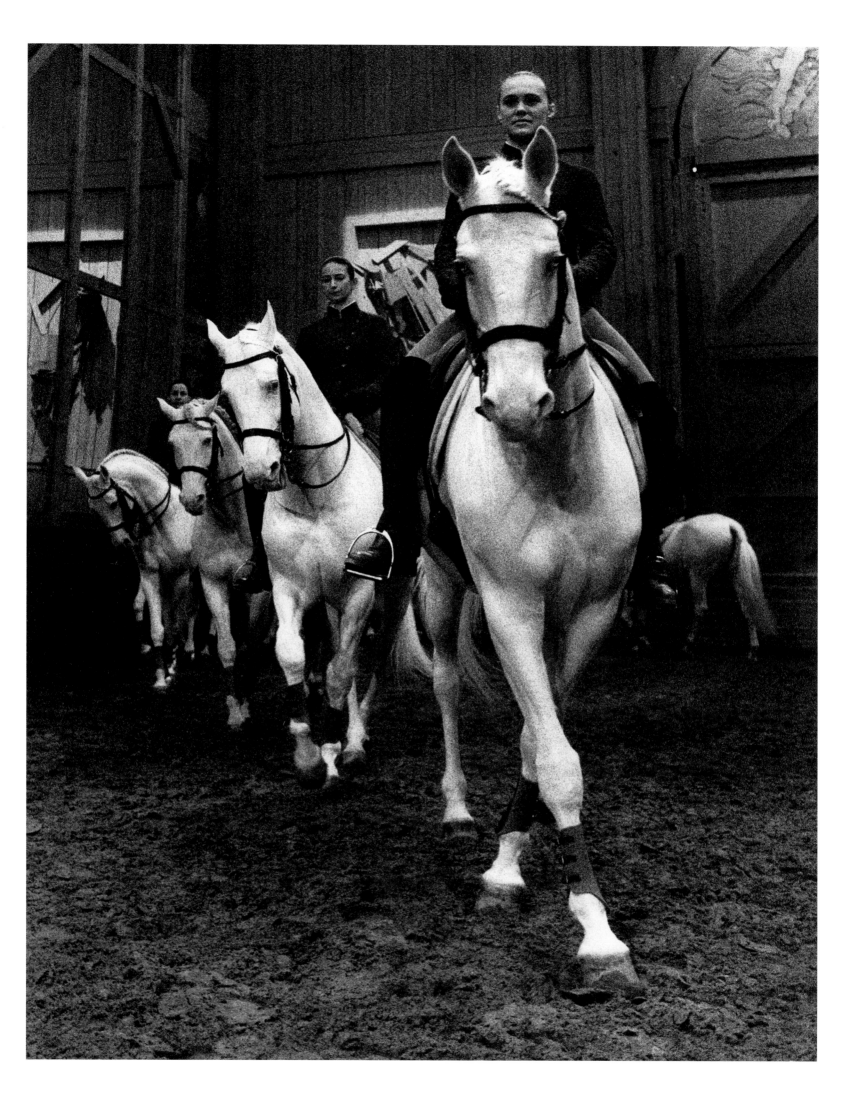

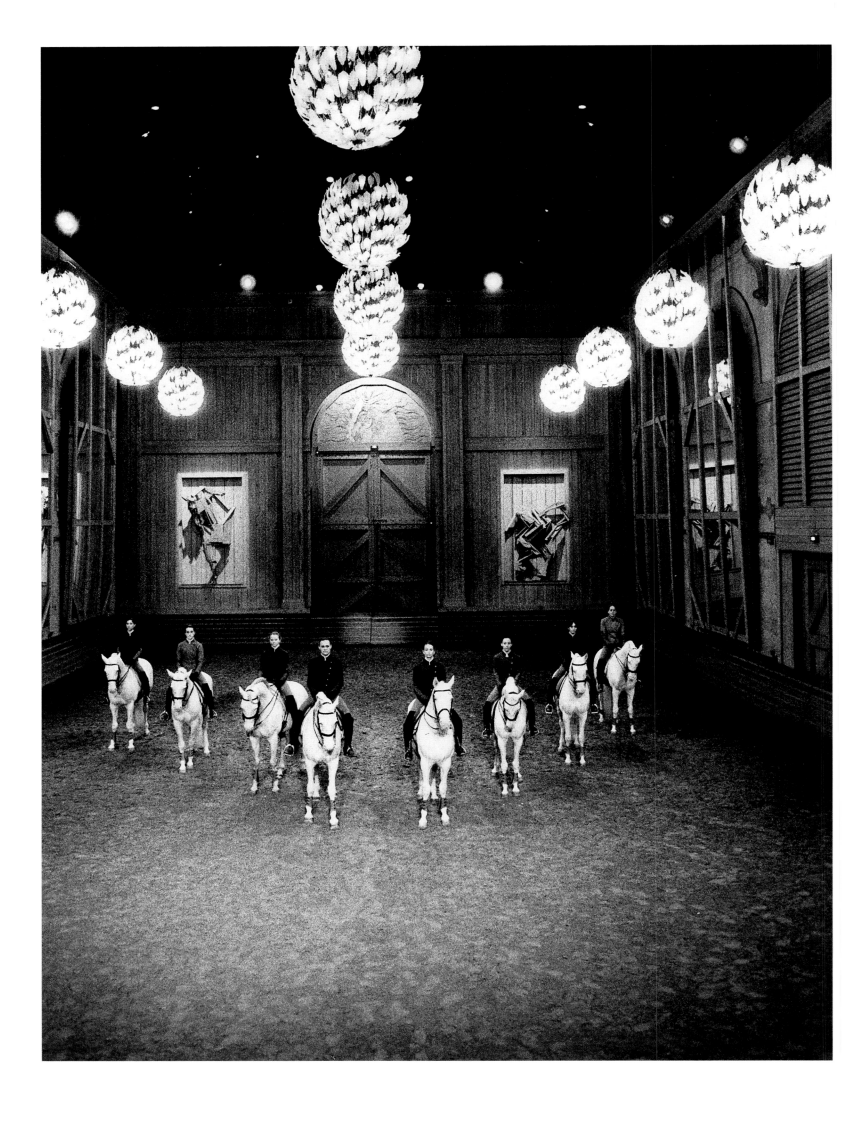

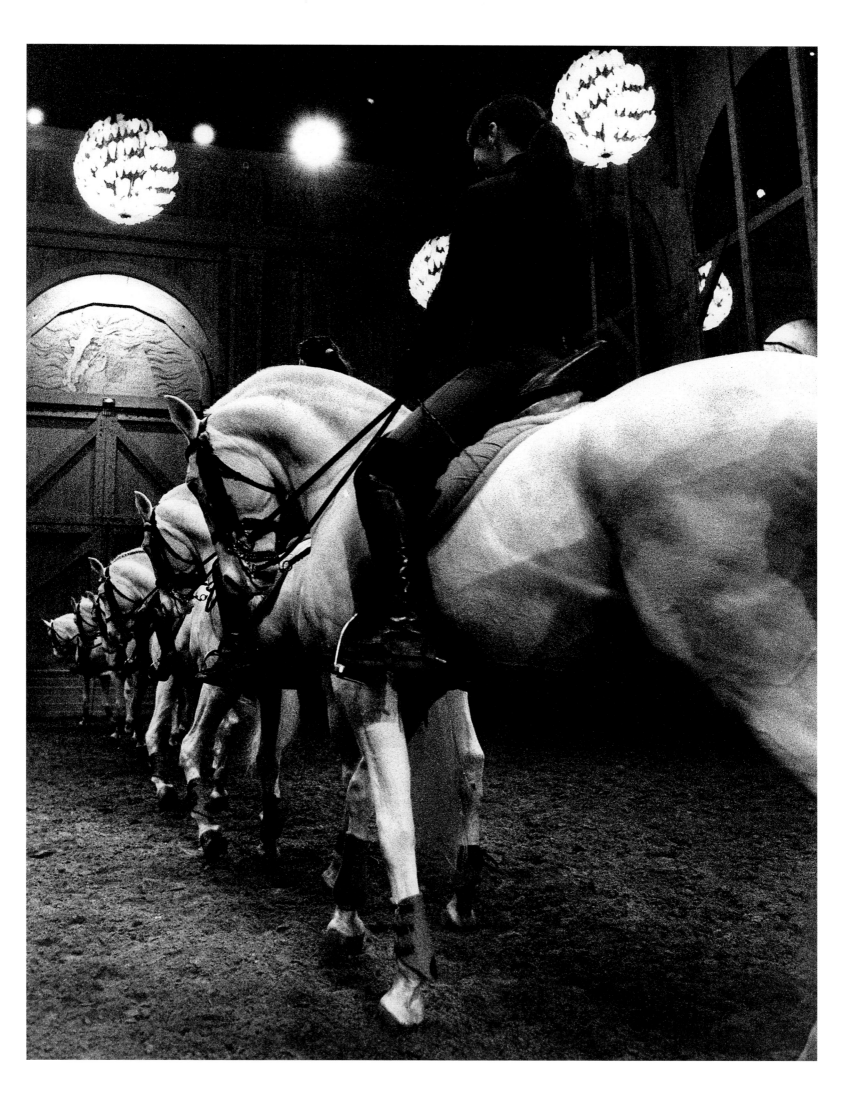

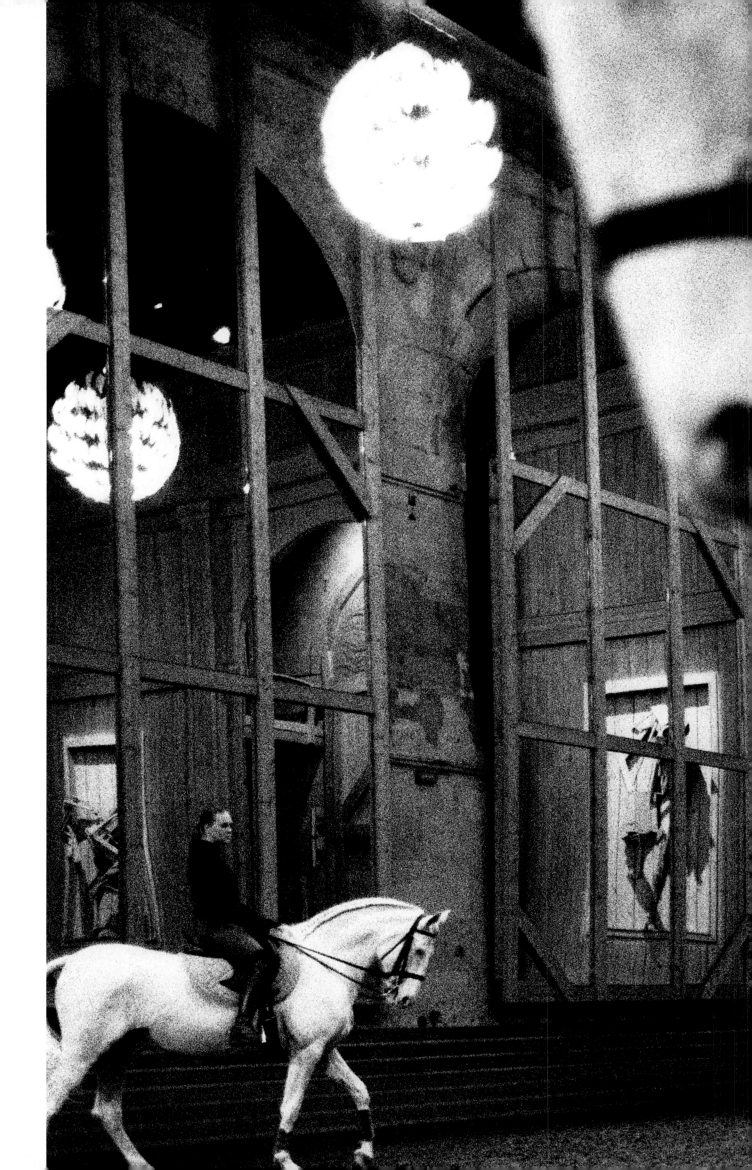

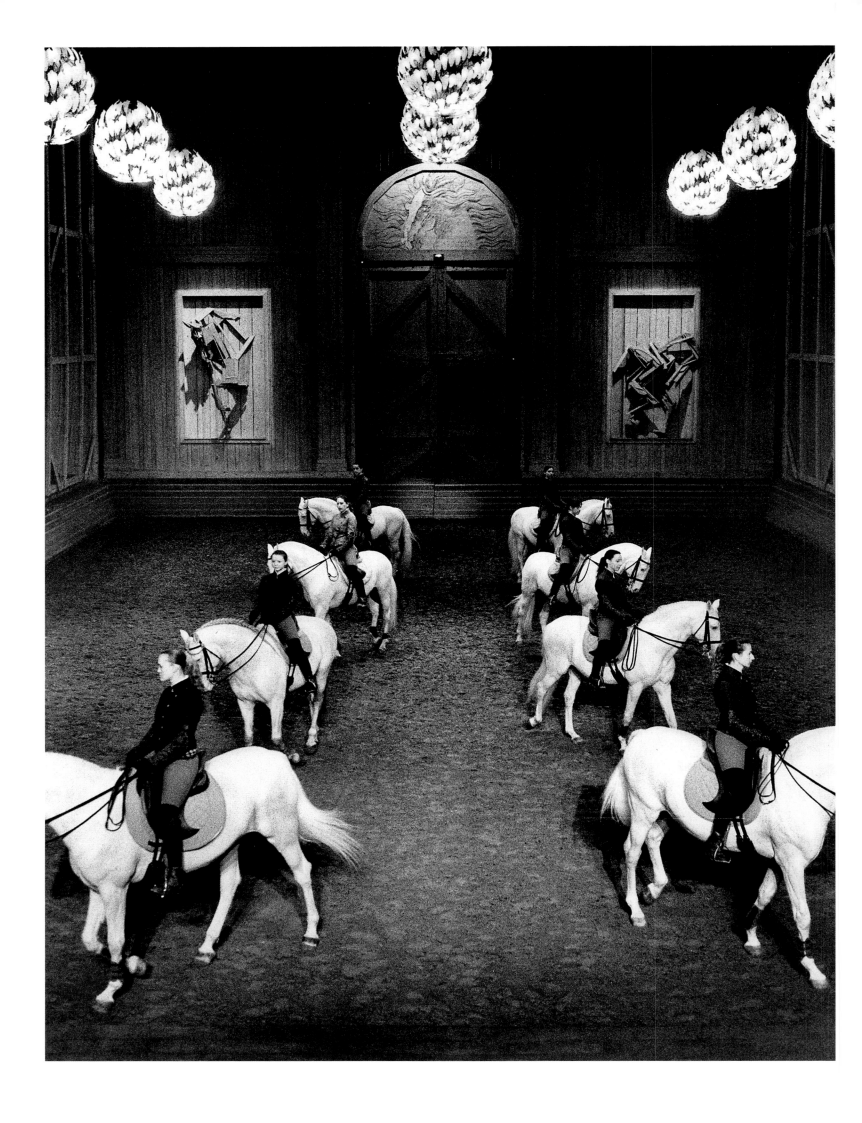

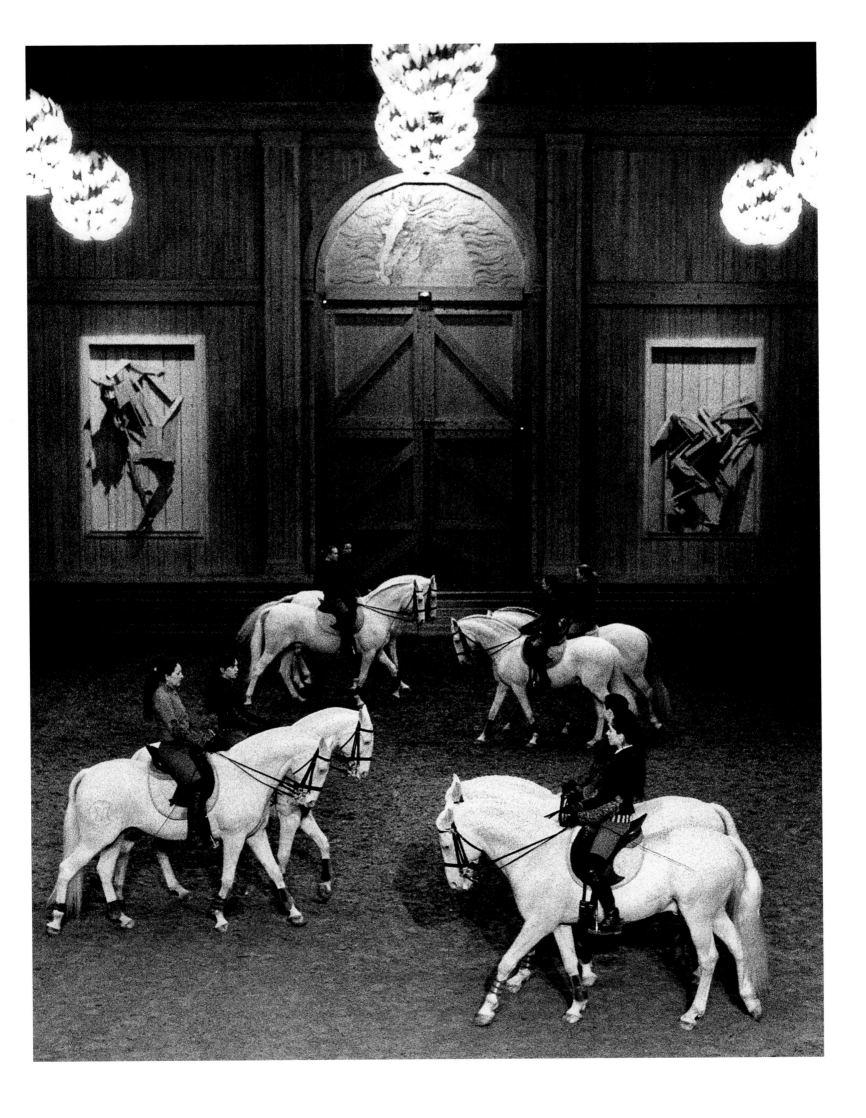

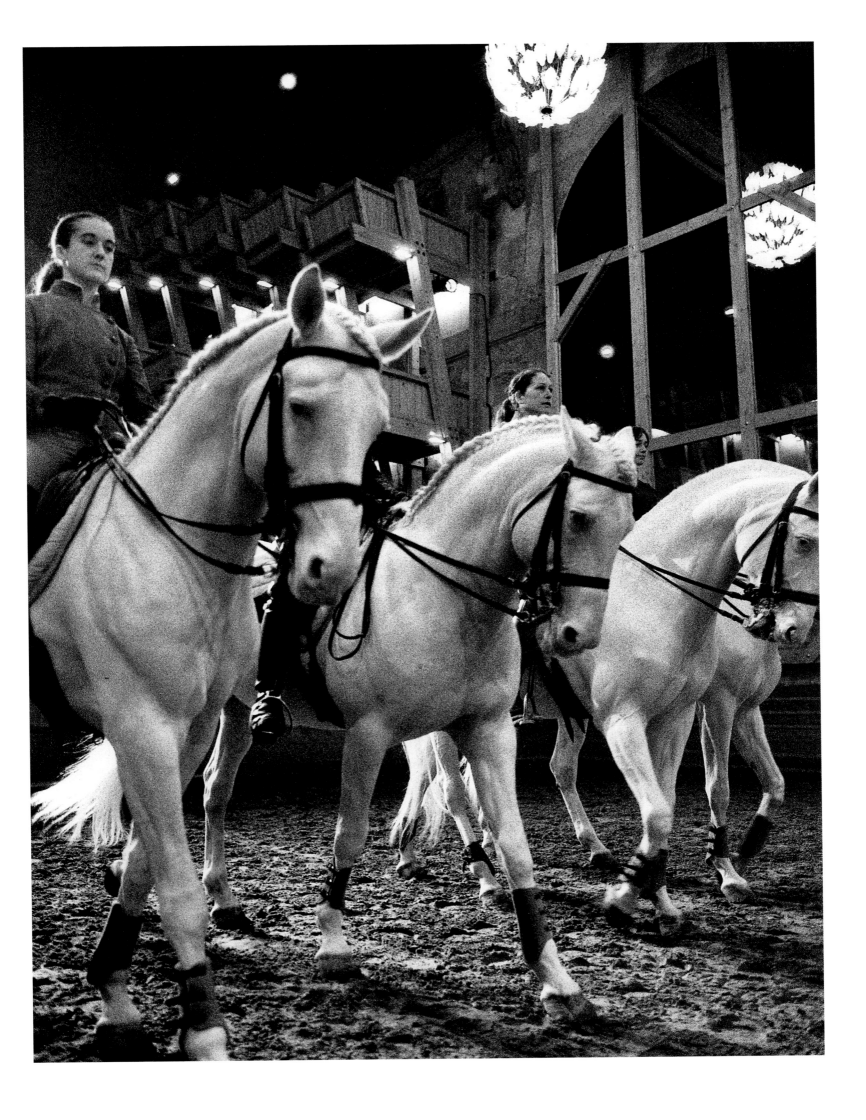

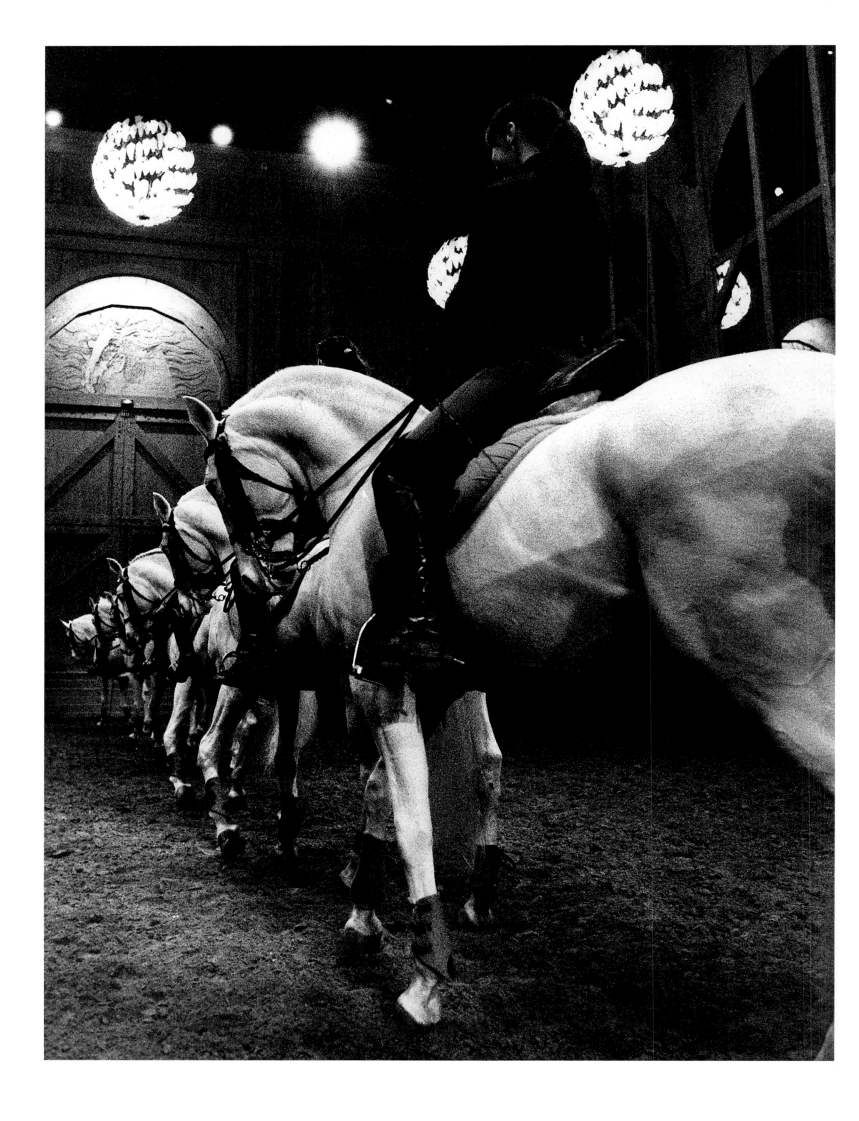

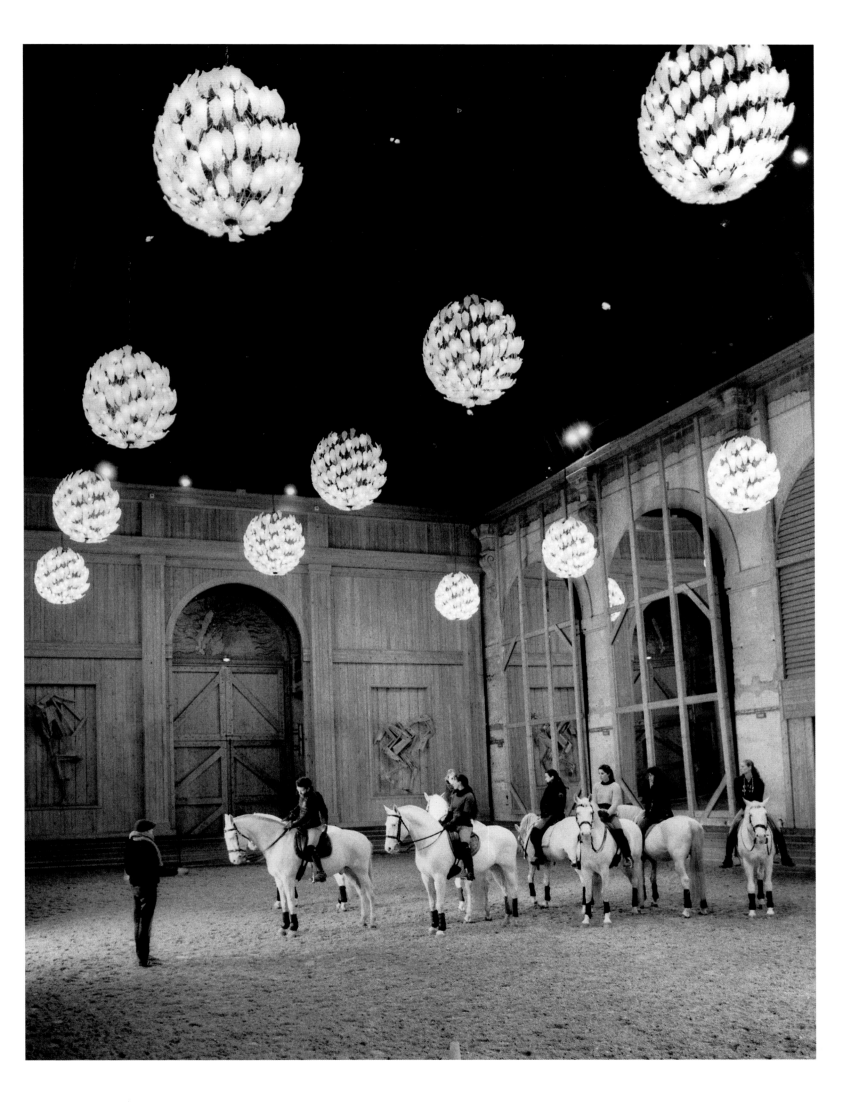

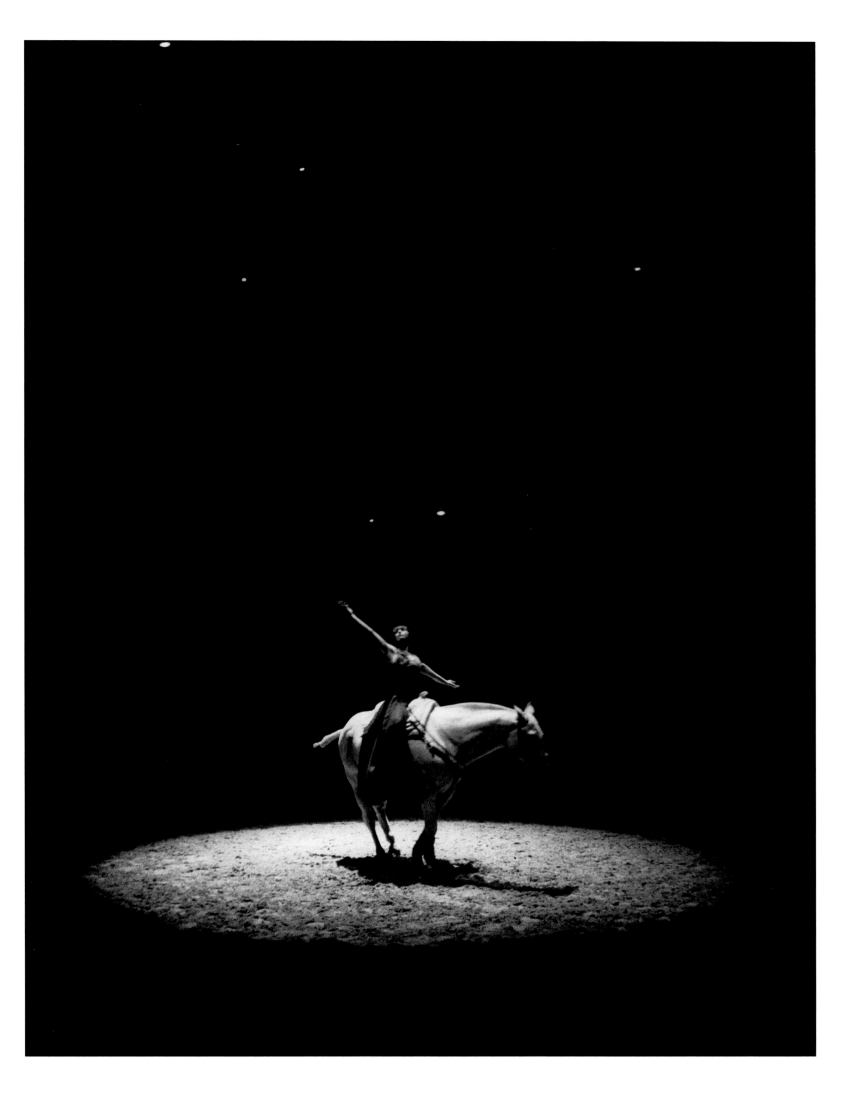

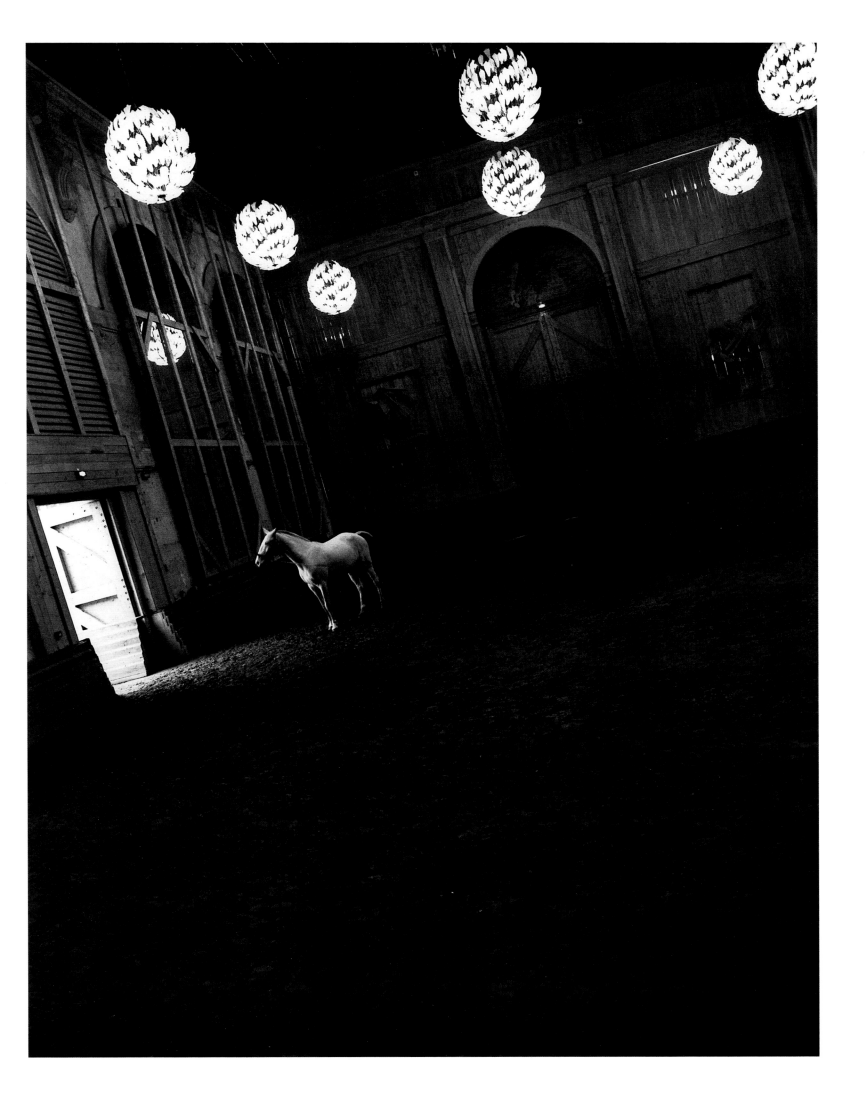

Versailles

Koto Bolofo

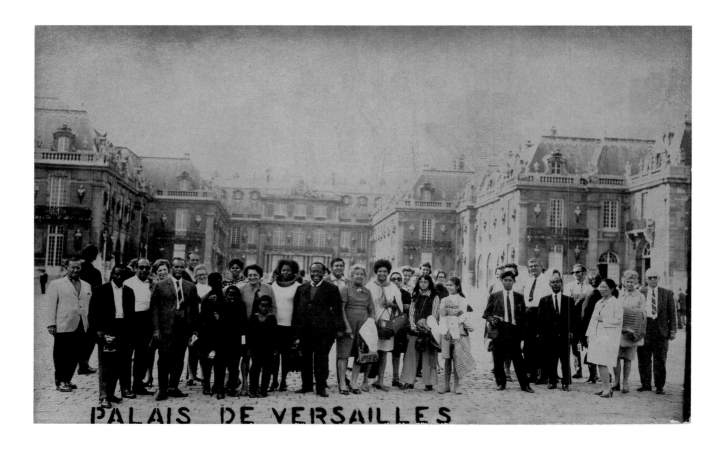

Ce livre représente le point d'orgue d'un parcours long et peu commun, que j'ai entrepris dans l'enfance. Sur cette photo qui m'est très chère, j'apparais à l'âge de neuf ans (le sixième personnage à partir de la gauche), le visage souriant d'innocence, ancré dans l'instant, à une époque troublée.

Durant l'apartheid, ma famille a fui l'Afrique du Sud où mon père, humble instituteur, avait été accusé d'incitation à la révolte. En pleine nuit et à l'improviste, nous avons dû quitter la maison familiale pour échapper à la brutalité de la police sud-africaine. En quête d'un asile politique, nous avons traversé de nombreux pays. J'ai passé une année dans un orphelinat suisse, en compagnie de ma mère et de mon frère. Pendant ce temps, mon père recherchait un pays sûr, où reconstruire notre foyer. Notre périple nous a amenés jusqu'en France où mon père, passionné d'histoire, décréta que nous devions visiter Versailles. Cette photo fut le point de départ inconscient de l'aventure de toute une vie, qui me ramènerait finalement un jour à Versailles.

Notre voyage s'est achevé en Angleterre, où nous avions l'avantage de la langue et où les compétences d'enseignant de mon père, affinées dans les colonies, furent aussitôt les bienvenues. Nous nous sommes installés dans ce monde pluriculturel qu'est la capitale londonienne. En grandissant, j'ai développé une passion pour la photographie et fus bientôt repéré comme un talent "jeune et prometteur". L'univers glamour de la photo a décelé mes aptitudes et m'a ensuite catapulté de mon logement social dans une banlieue pauvre de Londres jusqu'aux milieux de la mode à New York, et au-delà.

Alors pourquoi les chevaux, d'où vient cette fascination ?

Ma famille est originaire du Lesotho, un petit pays montagneux d'Afrique dont l'économie repose beaucoup sur le cheval, qui fait là-bas l'objet d'une vénération. C'est une source de fierté et un moyen de transport essentiel en terrain accidenté. La fascination a donc toujours été là, au plus profond de moi.

Depuis 2009, je rends régulièrement visite à l'Académie équestre de Versailles. Bartabas m'a accueilli dans son monde magique, faisant confiance à mes compétences et à ma vision afin de documenter et créer une capsule temporelle d'images pour à la fois le temps présent et l'avenir.

L'accueil chaleureux qui me fut réservé, dans ce haut lieu de discipline et d'excellence, de dévotion et de beauté, a dépassé toutes mes espérances. C'est comme si je rentrais à la maison. La gentillesse et l'ouverture d'esprit des cavaliers et des palefreniers, tout comme la confiance que Bartabas m'a témoignée, ont contribué à la majesté du résultat final. Sans leur aide, leur soutien et ce libre accès qu'ils m'ont accordé, j'aurais été incapable de mener à bien ce travail. Je leur en serai éternellement reconnaissant.

L'élégance et la beauté des cavaliers, leur talent artistique et leur dextérité dissimulent le dur labeur, la discipline, la sueur et les efforts qu'exige cet art équestre hors du commun. Je voulais capturer la relation intime qui les unit à leurs chevaux, ainsi que cette sensation d'un autre monde conférée par l'environnement du palais.

Chaque fois que je reviens, je me retrouve tel un petit garçon dans cet endroit empreint de splendeur et de solennité. Je lis les mots "Liberté, Égalité, Fraternité" : ils résument mon périple d'enfant, fuyant au nom de la liberté pour échapper à un monde d'inégalités et découvrir l'amitié au cours du chemin – celle de citoyens de nombreux pays, qui ont aidé et soutenu ma famille dans sa quête de sécurité et de liberté, loin de l'oppression.

Ce fut un immense honneur d'être accueilli dans cet univers, un monde qui représente tout ce qui constitue la grandeur de la France : ses idéaux élevés et son travail acharné, son sens de la fierté et de la confiance en soi – le dévouement envers les arts et les efforts soutenus que nécessite toute œuvre digne de ce nom.

Dans notre monde troublé et souvent désespéré, l'image de ce petit garçon fuyant la tyrannie de son propre pays devrait apporter de l'espoir à chacun.

Avec ce livre, j'ai bouclé la boucle.

The journey I have taken, which culminates in this book, has been a long and most unusual one. This much treasured photograph shows me as a child of just nine years old, sixth from the left, my innocent smiling face, living in the moment, in uncertain times.

During apartheid my family fled South Africa, where my father, a humble schoolteacher had been accused of inciting an uprising. In the night and without time for preparation, we had to flee our family home to escape the brutality of the South African Police. Looking for political asylum we travelled through many countries. I spent a year in a Swiss orphanage with my mother and brother. My father meanwhile searched for a safe country to call home. Our journey took us to France where my father, a keen historian, said we must visit Versailles. This picture was a subconscious beginning of a lifetime adventure that would take me back to Versailles.

Our journey ended in England; here we could speak the language and my father's teaching skills, crafted within the colonies, were readily accepted. We settled into the multicultural world that is London. As I grew my passion for photography grew with me. I was soon to become a "young up-and-coming" photographer. My talents were spotted by the glitterati of the photography world, who then catapulted me from my government housing in a poor suburb of London, to the fashion world of New York and beyond.

So why horses, where did my fascination come from?

My family originates from Lesotho, a mountainous little country in Africa that relies heavily on and reveres the horse. A source of pride and an essential transport over the rugged terrain. The fascination was always there, deep within me.

Since 2009 I have been visiting the National Equestrian Academy of the Estate of Versailles. Bartabas welcomed me into his magical world, trusting my talents and vision to document and create a time capsule of imagery for now and for the future.

The warmth with which I have been brought into the fold has surpassed any I could have anticipated, acceptance into a place of such discipline and honour, of such reverence and beauty. It has been, for me, a coming home. The kindness and openness of the riders and stable hands, the trust Bartabas has shown me, have all contributed to the final record being one of such gravitas. Without the help, support and open access afforded me I could not have done my work, and for that I will be eternally grateful.

The elegance and beauty of the riders, their artistry and skill, belies the hard work, discipline, sweat and toil that is veiled within their exceptional horsemanship. I wanted to encapsulate the intimate relationship between the horses and their riders and the otherworldly feel that the palace environment evokes.

Each time I return I stand as I stood as a small boy in a place of such grandeur and solemnity. I read the words "Liberte, Egalite, Fraternite". That is my childhood journey, fleeing for freedom, in a world of inequality and finding friendship along the way. Citizens of many countries, helping and supporting my family in our quest to find safety and freedom from oppression.

It has been such an honour to be welcomed into this world, a world that represents all that is great about France, high ideals and hard work, pride and self-belief. Commitment to the arts, and the hard work it takes to produce anything of merit.

In our troubled and often desperate world, the image of this small boy, fleeing the tyranny of his own country should give hope to all.

With this book the circle is complete.

Je dédicace ce livre à ma mère Makoto Vuyiswa Nomaseru
et mon père Makhaola Dublin Paul Bolofo.

Dedicated to my mother Makoto Vuyiswa Nomaseru
and my father Makhaola Dublin Paul Bolofo.

Direction Bartabas
ACADÉMIE ÉQUESTRE NATIONALE
DU DOMAINE DE VERSAILLES

Créée en 2003 par Bartabas dans la Grande Écurie du château, l'Académie équestre nationale du domaine de Versailles est un corps de ballet unique au monde.

Fondé sur la transmission autant que sur l'art de la représentation, l'enseignement quotidien associe dressage de la haute école à diverses disciplines telles que l'escrime artistique, la danse, le chant ou le kyudo – tir à l'arc traditionnel japonais. Les écuyers développent alors une véritable sensibilité artistique mise au service d'un répertoire très singulier, entièrement dédié au public.

Parallèlement à cette transmission développée avec *La Voie de l'écuyer*, opus au long cours, l'Académie se consacre à des créations exceptionnelles chorégraphiées par Bartabas et données dans les plus grands festivals lyriques ou théâtraux en France et à l'étranger.

En 2011, l'Unesco a inscrit l'équitation de tradition française sur la liste représentative du Patrimoine culturel immatériel de l'humanité. Voilà quinze ans que les chevaux et cavaliers de cette compagnie-école d'exception, menée à grand train par Bartabas, s'engagent à préserver l'équitation de légèreté française tout en réinventant l'art des chorégraphies cavalières.

> *J'ai imaginé une compagnie-école, un laboratoire de création, où la notion de travail collectif est fortement défendue. Pour moi, il n'y a pas de transmission du savoir équestre sans développement d'une sensibilité artistique. […] Il s'agit de considérer la discipline équestre comme un art et non comme un sport.*
>
> Bartabas

L'Académie équestre reçoit le soutien du ministère de la Culture, de l'Établissement public du château, du musée et du domaine national de Versailles.

Direction Bartabas

ACADÉMIE ÉQUESTRE NATIONALE
DU DOMAINE DE VERSAILLES

Created in 2003 by Bartabas at the Château de Versailles' Royal Stables, the National Equestrian Academy of Versailles is a dance troupe unique in the world.

Founded on the principles of transmission as well as the art of representation, the Academy teaches haute école dressage skills in association with other disciplines, such as fencing, dance, singing and Kyudo, traditional Japanese archery. During their training, riders also develop their artistic sensibilities and an unusual repertoire of performance skills for the public's enjoyment.

Alongside, the development of the teaching and transmission programme, *The Rider's Path*, the Academy also develops exceptional equestrian choreographies, directed by Bartabas and performed in major festivals in France and abroad.

In 2011 UNESCO included the French equitation tradition on their Intangible Cultural Heritage list. For the last fifteen years, under the direction of Bartabas, the riders and horses of this exceptional school/troupe have committed themselves to preserving the tradition of French horsemanship while reinventing the art of equestrian choreographies.

I imagined a school/troupe, a creative laboratory, where the notion of collective work is rigorously defended. To me, there can be no transmission of equestrian skills without the development of artistic sensibilities … Equestrian disciplines should be considered as an art not as a sport.

Bartabas

The Equestrian Academy is supported by the French Ministry of Culture, and the Établissement Public du Château, du Musée et du Domaine National de Versailles.

Nous remercions chaleureusement tous ceux qui habitent par leur présence les photographies de Koto Bolofo :

Bartabas, Morgane Belz, Pierre Boiffard, Philippe Boué-Bruquet, Julia Bougon, Alexandra Buzon, Claude Carliez, Perrine Comellas, Coline Dardenne, Emmanuel Dardenne, Aurélie Dehove, Emmanuelle Demolin, Valentine Diquet, Laure Guillaume, Dominique Guillemain d'Échon, Thierry Guillemain d'Échon, Anna Kozlovskaya, Coline Le Clainche, Chloé Leroy-Balazun, Marie Lesnard, Jeanne Linguinou, Clémentine Marguerat, Marie Morel, Carole Mosnier, Rémi Rodier, Adrien Samson, Zoé San Martin, Emmanuelle Santini, Emilie Tallet, Charlotte Tura,

ainsi que leurs fidèles compagnons :

Adagio, Allegro, Arlequ'un, Babilée, Balestra, Botero, Capuce, Chagall, Champagne, Damoclès, Éraste, Esquive, Estocade, Farinelli, Flamenco, Géricault, Goya, Jupiter, Kimono, Kodaly, Le Curieux, Le Dormeur, Le Fourbe, Le Grincheux, Le Nerveux, Le Rusé, Ligeti, L'Inquiet, L'Intrépide, Maravilha, Mars, Mercure, Miro, Nembus, Nord, Octave, Palache, Passa di Sotto, Pas de Deux, Picabia, Pluton, Pollock, Quathar, Quilate, Rejoneo, Saturne, Soulages, Tinguely, Treize et Trois, Tsar, Vénus, Vivace, Zanzibar.

Pour toutes les photographies : © Koto Bolofo

Les dessins reproduits pages 200 et 201 sont les œuvres de Jean-Louis Sauvat.

Koto Bolofo remercie Peter Guest de The Image pour l'excellente qualité de ses tirages noir et blanc.

Texte de Koto Bolofo écrit en collaboration avec Kristine Miller Guest.

Graphisme : Anne-Laure Exbrayat
Traduction du français de la préface de Bartabas et du texte sur l'Académie : Jonathan Sly
Traduction de l'anglais du texte de Koto Bolofo : Olivier Lebleu
Correction du français : Aïté Bresson et Lauranne Valette
Correction de l'anglais : Bronwyn Mahoney
Photogravure : Atelier Frédéric Claudel - Paris
Fabrication : Karima Chabaud

© Actes Sud, 2018
ISBN 978-2-330-11388-9
www.actes sud.fr

Ouvrage reproduit et achevé d'imprimer en octobre 2018
par l'imprimerie Printer Portuguesa
pour le compte des éditions Actes Sud, Le Méjan,
place Nina-Berberova, 13200 Arles

Dépôt légal 1^{re} édition : novembre 2018
Imprimé au Portugal